난생 처음 한번 공부하는

미술 이야기
2

난생 처음 한번 공부하는 미술 이야기 2
—그리스 로마 문명과 미술

2016년 5월 9일 초판 1쇄
2023년 12월 29일 초판 41쇄

지은이 양정무

단행본 총괄 이홍
책임편집 신성식 김희연 이민해 박보름
편집 석현혜 이희원
마케팅 안은지
제작 나연희 주광근
디자인 씨디자인: 조혁준 기경란
지도 · 일러스트레이션 조고은 함지은
사진에이전시 북앤포토

펴낸이 윤철호
펴낸곳 ㈜사회평론

등록번호 10-876호(1993년 10월 6일)
전화 02-326-1182(마케팅), 02-326-1543(편집)
주소 서울시 마포구 월드컵북로6길 56 사평빌딩
이메일 editor@sapyoung.com

ISBN 978-89-6435-830-6 03600
책값은 뒤표지에 있습니다.

난생 처음 한번 공부하는

미술 이야기

2 그리스 로마 문명과 미술
인간, 세상의 중심에 서다

양정무 지음

사회평론

미술을 만나면
세상은 이야기가 된다

미술은 원초적이고 친숙합니다. 누구나 배우지 않아도 그림을 그리고, 지식이 없어도 미술 작품을 보고 느낄 수 있는 것처럼 미술은 우리에게 본능처럼 존재합니다. 하지만 미술의 역사는 그 자체가 인류의 역사라고 할 만큼 길고도 복잡한 길을 걸어왔기에 어렵게 느껴지기도 합니다. 단순해 보이는 미술에도 역사의 무게가 담겨 있고, 새롭다는 미술에도 역사적 맥락이 존재합니다. 그래서 미술을 본다는 것은 그것을 낳은 시대와 정면으로 마주한다는 말이며, 그 시대의 영광뿐 아니라 고민과 도전까지도 목격한다는 뜻입니다. 미술비평가 존 러스킨은 "위대한 국가는 자서전을 세 권으로 나눠 쓴다. 한 권은 행동, 한 권은 글, 나머지 한 권은 미술이다. 어느 한 권도 나머지 두 권을 먼저 읽지 않고서는 이해할 수 없지만, 그래도 그중 미술이 가장 믿을 만하다"고 했습니다. 지나간 사건은 재현될 수 없고, 그것을 기록한 글은 왜곡될 수 있습니다. 그러나 미술은

과거가 남긴 움직일 수 없는 증거입니다. 선진국들이 박물관과 미술관에 적극적으로 투자하는 이유가 여기에 있습니다. 그들은 박물관과 미술관을 통해 세계와 인류에 대한 자신의 이해의 깊이와 폭을 보여주며, 인류의 업적에 대한 존중까지도 담아냅니다. 그들에게 미술은 세계를 이끌어가는 리더십의 원천인 셈입니다.

하루 살기에도 바쁜 것이 우리네 삶이지만 미술 속에 담긴 인류의 지혜를 끄집어낼 수 있다면 내일의 삶은 다소나마 풍요로워질 것입니다. 이 책은 그러한 믿음으로 쓰였습니다. 미술에 담긴 원초적 힘을 살려내는 것, 미술에서 감동뿐 아니라 교훈을 읽어내고 세계를 보는 우리의 눈높이를 높이는 것, 그것이 이 책의 소명입니다.

초등학교 5학년이 되던 해 초봄, 서울로 막 전학을 와서 친구도 없던 때 다락방에 올라가 책을 뒤적거리다가 우연히 학생백과사전을 펼쳐보게 됐습니다. 난생처음 보는 동굴벽화와 고대 신전 등이 호기심 많은 초등학생에게는 요지경으로 다가왔습니다. 이때부터 미술은 나의 삶에 한 발 한 발 다가왔고 어느새 삶의 전부가 되었습니다. 그간 많은 미술품을 보아왔지만 나의 질문은 언제나 '인간에게 미술은 무엇일까'였습니다. 이 질문에 대해 제가 찾은 대답이 바로 이 책이라고 할 수 있습니다. 나의 미술 이야기가 여러분의 눈과 생각을 열어주는 작은 계기가 된다면 너무나 행복하겠습니다.

책을 만들면서 편집 방향, 원고 구성과 정리에 있어서 사회평론 편집팀의 많은 도움을 받았습니다. 고마운 마음을 기록해둡니다.

2016년 두물머리에서
양정무

2권에 부쳐 — "우리는 모두 그리스인이다"

1821년, 영국의 시인 셸리의 선언입니다. 그는 자신의 시집 서문에서 "우리는 모두 그리스인이다. 우리의 법, 우리의 문학, 우리의 종교, 우리의 예술은 모두 그리스에서 나왔다"라고 주장합니다. 간결한 문장이지만 여기에 담긴 뜻은 실로 엄청납니다. 19세기 제국주의의 깃발 아래 세계를 호령하던 유럽인들이 스스로를 그리스의 계승자라고 인정한 것이니까요.

물론 이들이 닮고자 했던 그리스는 현대의 그리스가 아니라 기원전 5세기에 존재했던 고대의 그리스였습니다. 그렇다면 고대 그리스인의 문화는 어떻게 수천 년의 시간을 뛰어넘어 근대 유럽인들의 영혼까지 흔들어놓을 수 있었을까요?

고대 그리스 문화가 근대 유럽의 정신을 지배하는 데 결정적 역할을 한 것은 그들이 남긴 미술이었습니다. 유럽인들에게 파르테논 신전이나 아폴로와 비너스 조각상은 그리스 문화의 우수성을 보여주는 살아 있는 증거로 여겨졌습니다.

이번 강의에서는 그리스 미술을 통해 유럽 역사의 위대한 첫 장이 어떻게 쓰였는지 살펴봅니다. 하지만 유럽인들처럼 무조건 그리스를 찬양하지는 않습니다. 그리스 문명이 꽃필 수 있었던 것은 앞서 아시아와 아프리카에서 태어난 우수한 고대 문명의 유산을 적극적으로 받아들인 덕분입니다. 그래서 우리는 이집트, 메소포타미아의 문명이 유럽으로 확산되는 과정을 잘 보여주는 에게해 문명부터 살펴보려 합니다.

그리고 그리스 문명과 미술을 특유의 관용과 통합, 융합의 정신으

로 수용하여 한 단계 더 도약시킨 로마도 찾아갑니다. 고대 로마는 근대 유럽처럼 그리스 문화에 푹 빠져 있었습니다. 로마의 시인 호라티우스가 "정복당한 그리스가 로마를 다시 정복했다"고 쓸 정도였지요. 그리스 문명은 로마제국의 문화적 자양분이 되었고, 로마제국의 번영과 함께 유럽 역사의 중심에 우뚝 서게 됩니다.

사실 근대 유럽인이 열정적으로 찬양했던 그리스 조각은 대부분 로마인들이 그리스 원작을 모방해서 만든 복제품이었습니다. 유럽인들은 이 사실을 미처 모르고 있었죠. 시인 셸리가 이를 알았더라면 다음과 같이 외쳤을지도 모릅니다.

"우리는 모두 로마인이다. 우리의 법, 우리의 문학, 우리의 종교, 우리의 예술은 모두 로마에서 나왔다."

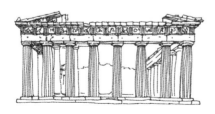

III 로마 미술—강한 나라는 어떻게 만들어지는가

I

빛은 동방에서 왔다

에게 미술

그리스 본토와 북아프리카, 서아시아 사이에 위치한
크레타섬은 아름다운 풍광을 자랑하는 관광지이다.
그러나 기원전 1500년경 이곳은 오리엔트 지역과 그리스를 잇는 교역의
중심지로 이집트와 메소포타미아의 선진 문명과 활발하게 교류했다.
바닷길을 통해 오리엔트에서 건너온 문명의 씨앗은
이곳 에게해의 생명력 넘치는 풍토 속에서
새로운 미술을 꽃피웠다.
─크레타섬, 아기오스 니콜라오스 항구

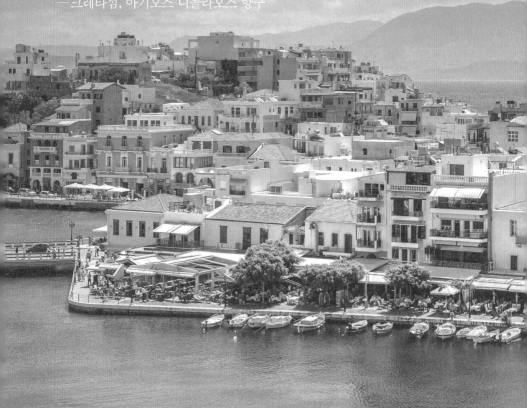

빛은 동방에서(LUX EX ORIENTE)

—로마 속담

01 서양의 뿌리를 찾아서

지중해 # 오리엔트 # 키클라데스 조각상

그리스 문명은 자타가 공인하는 서양 문명의 뿌리입니다. 그리스 문명을 이해한다는 건 서양 문명을 이해하는 출발점이지요. 그 문명의 여러 요소 중에서도 미술은 특히 눈여겨볼 만합니다. 그리스 문명을 생생하게 보여주는 것이 바로 그리스 미술이기 때문입니다. 하지만 미술 이야기를 하기 전에 그리스 문명에 대한 기본 개념부터 이해하고 넘어가 보도록 하겠습니다. 그리스 문명은 인류에게 무엇을 남겼을까요?

올림픽이 제일 먼저 떠오르네요. 소크라테스, 플라톤도 그리스 사람 아닌가요? 피타고라스나 유클리드도 있으니 수학과 기하학 분야에 기여했을 테고, 그리스 비극도 들어본 적이 있습니다.

말씀하신 것처럼 그리스인들의 발명품은 일일이 손에 꼽을 수 없을

만큼 많습니다. 과학 발전에도 혁혁한 공로를 세웠지요. 제가 아는 그리스 친구가 있는데, 자기는 학창 시절에 화학이 무척 쉬웠다고 하더라고요. 화학기호가 다 그리스어로 되어 있어서 외울 필요가 없었다는 겁니다.

그리고 또 한 가지 그리스인들이 남긴 위대한 공헌으로 민주주의를 빼놓을 수 없습니다. 다수결 원칙이나 민주주의의 꽃이라고 부르는 선거도 모두 그리스로부터 시작되었습니다.

| 그리스 문명과 『블랙 아테나』 |

그처럼 많은 걸 만들어내다니 그리스인은 특별히 우수한 유전자를 갖고 태어났던 걸까요?

결과물만 놓고 보자면 그렇게 오해할 수도 있겠죠. 하지만 그리스 문명 자체가 그리스인들의 독자적인 발명품은 아닙니다. 서점에 가서 서양미술사 책의 목차를 살펴보세요. 그 책들이 서양미술사의 기원을 언제로 잡는지 알 수 있을 겁니다. 대부분 원시미술 다음에 그리스가 아닌 이집트와 메소포타미아의 미술이 나와요.

이집트와 메소포타미아는 지리적으로 따지면 서양이 아닌데, 왜 두 미술이 서양미술사의 앞부분에 위치하는 건가요?

중요한 질문입니다. 메소포타미아와 이집트의 미술이 그리스 미술

에 영향을 줬기 때문입니다. 그리스 문명이 뛰어난 건 사실이지만 이 문명이 그리스인들만의 단독 작품이라고 보기는 어렵습니다. 일부 학자는 아예 그리스 문명의 뿌리가 이집트와 메소포타미아, 그러니까 아프리카와 아시아에 있다고 보기도 합니다.

대표적인 학자가 마틴 버널입니다. 보통 서양 사람들은 이집트와 메소포타미아를 함께 묶어 오리엔트Orient라고 불렀는데요. 오리엔트란 해 뜨는 곳, 즉 동쪽이라는 뜻입니다. 마틴 버널 같은 학자는 그리스가 원래 오리엔트의 식민지였다고까지 주장했습니다. 그리스의 신과 영웅들도 오리엔트 혈통이었다는 거죠.

그리스의 대표적인 여신 아테나가 흑인이었을 거라는 도발적인 주장을 담아 『블랙 아테나』라는 책을 내기도 했는데, 이 책은 학계에서 아주 큰 이슈가 되었던 문제작입니다.

아프리카가 그리스의 식민지인 게 아니라 그리스가 아프리카의 식민지였다는 버널의 주장을 전부 사실로 받아들이지 않더라도 그리스가 오리엔트의 영향을 많이 받았다는 사실만은 부정하기가 어렵습니다.

| 문명 세계의 변방으로부터 |

기원전 2500년경 인류 문명의 중심지는 오리엔트였습니다. 이 시기에 이집트에서는 피라미드를 만들고 있었거든요. 같은 시기 오늘날 유럽의 중심지인 영국에서는 무엇을 만들고 있었을까요? 뒤 페이지에 답이 있습니다.

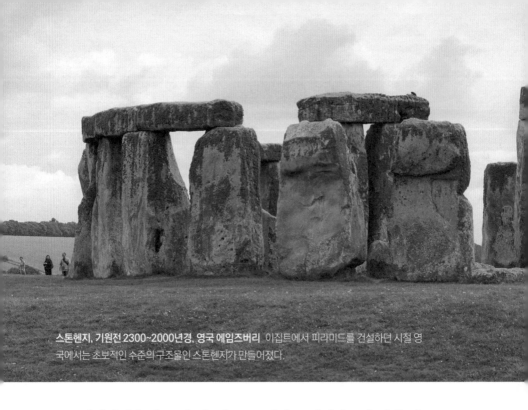

스톤헨지, 기원전 2300~2000년경, 영국 에임즈버리 이집트에서 피라미드를 건설하던 시절 영국에서는 초보적인 수준의 구조물인 스톤헨지가 만들어졌다.

스톤헨지입니다. 눈물이 날 정도죠. 이것도 피라미드에 비해 약 300년 정도 늦게 만들어진 유적입니다. 이집트에서 피라미드를 짓고 있을 때 영국의 수준은 겨우 이 정도에 머물러 있었습니다.

하지만 이집트와 영국을 비교하는 건 불공평하지 않나요? 당시 기준으로 영국은 유럽 중심에서도 멀리 떨어진 섬나라였을 테니까요. 당시 유럽 문화의 중심지와 비교하는 게 더 타당할 것 같은데요.

당시 유럽 문화의 중심이라면 아무래도 그리스를 꼽아야 할 텐데 그리스의 작품을 봐도 사정은 그리 다르지 않습니다. 오른쪽의 키클라데스 조각상은 기원전 2500년경 그리스 본토에서 만들어진 작품입니다. 지금은 흔적도 없지만 원래는 눈과 입이 그려져 있었다

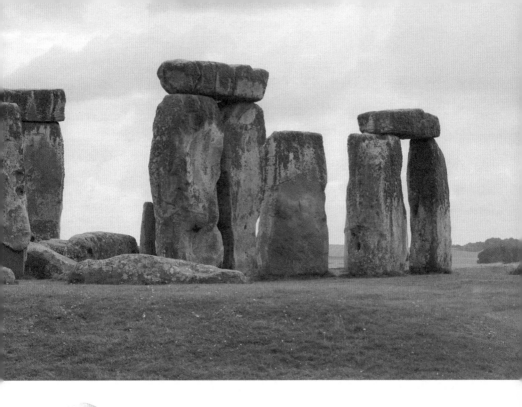

고 합니다. 그리스 전역에서 이런 비슷한 조각상들이 많이 출토되었는데요. 큰 것은 1미터에 육박하고 작은 것은 한 뼘짜리도 있습니다.

어디에 쓰던 물건인가요?

정확한 용도는 알 수 없습니다. 조상 대대로 전해 내려온 작품들이거든요. 똑같이 오래전에 만들어진 물건이라도 발굴된 유물은 어디에서, 어떤 유물과 함께 발견됐는지 등 여러 정황

키클라데스 조각상, 기원전 2500년경, 게티 빌라 이집트에서 피라미드가 만들어질 무렵 그리스 본토에서 만들어진 이 조각상은 현대적 관점에서는 모던하게 보이지만 제작 기법에서는 동시대의 이집트와 비교했을 때 많이 뒤처진다.

을 따져 용도와 목적을 추정할 수 있는데, 대대로 전해져온 유물에 대해서는 알 수 있는 게 별로 없습니다.

가정을 지키는 수호신상이거나 부장품이었으리라고 추정만 할 뿐입니다. 비슷한 조각상을 하나 더 보겠습니다. 오른쪽의 조각상을 보시죠.

악기를 연주하는 건가요? 꼭 하프를 켜고 있는 것처럼 보이네요.

그렇죠? 흔히 이 조각상을 오르페우스 조각상이라고 부릅니다. 오르페우스는 그리스 신화의 전설적인 하프 연주자로 하프를 워낙 잘 켜서 맹수와 폭풍도 잠재울 정도였다고 합니다. 물론 이 작품의 주인공이 정말 오르페우스라는 증거는 없습니다. 꼭 하프를 켜는 사람처럼 보여서 오르페우스의 이름을 붙여놨을 뿐이죠. 현대 미술품처럼 모던하게 보이기도 하지만 이 작품을 같은 시기에 제작된 이집트의 멘카우레 왕 조각상과 비교해보면 수준이 그리 높지 않습니다.

오르페우스 조각상, 기원전 2700~2500년경, 아테나국립고고학박물관 그리스 신화의 전설적인 하프 연주자 오르페우스의 이름을 본떠 오르페우스 조각상으로 불린다.

멘카우레 왕과 하토르 여신, 노메의 의인화 형상, 기원전 2460년, 이집트박물관 그리스 본토에서 키클라데스 조각상이 제작되던 때 이집트에서는 인물을 사실적으로 묘사한 완성도 높은 인체 조각이 이미 자리 잡고 있었다.

정말로 수준 차이가 나긴 하네요.

그렇죠. 이때까지 그리스 지역은 문명 세계에서 몇 발짝 떨어진 변방에 있었다고 할 수 있습니다. 오늘날 오리엔트 지역에 위치한 나라들이 대부분 후진국이기 때문에 과거에 이 지역이 문명을 선도했다는 게 잘 믿기지 않을 겁니다. 하지만 근대 이전까지만 해도 서양 사람들은 오리엔트 지역을 선망의 눈으로 바라봤습니다. 문명이라는 단어에서 오리엔트를 떠올릴 정도였죠. 고급스럽고 진귀한 물건들은 모조리 해 뜨는 동쪽에서 바닷길을 따라 들어왔으니까요.

이런 역사적 배경을 무시하고 그리스 지역에서 어느 날 갑자기 독자적인 문명이 생겨났다는 주장은 설득력이 없습니다. 오히려 동쪽에 있던 문명의 불길이 유럽으로 옮겨붙었다고 봐야죠. 아래 지도에서 그리스를 찾아보십시오.

유럽의 동쪽 끝 그리스 고대 세계의 중심지가 아프리카와 아시아였다는 점을 생각해보면 두 지역과 가장 가까이 위치한 그리스에서 유럽 문명이 처음 시작된 것은 당연한 일이다.

유럽에서 가장 동쪽, 동방과 맞닿는 지역에 위치했네요.

당시 문명의 중심지가 오리엔트 지역이었기에 유럽의 극동에 해당하는 그리스에서 처음으로 문명의 불길이 치솟은 겁니다. 그리 놀랍지 않은 얘기죠.

| 그리스는 누구로부터 배웠나? |

그리스가 이집트와 메소포타미아 문명의 영향을 받았다는 것을 무엇을 통해 알 수 있나요?

수없이 많습니다. 특히 기원전 700년부터 기원전 600년까지는 오리엔트, 그러니까 동방 지역의 영향을 많이 받아서 동방화 시기라고 부르기도 합니다. 이 시기에 그리스는 이집트와 당시 메소포타미아 지역을 지배하던 아시리아로부터 큰 영향을 받습니다. 그 전까지는 에게해를 중심으로 활동하며 동방의 문화를 간접적으로 받아들였으나 이때부터 지중해 연안 곳곳에 본격적으로 진출해 오리엔트 지역과 직접 교류하면서 선진 문물을 받아들이게 된 것입니다.

미술 작품을 통해서 확인할 수 있나요?

이 시기에 만들어진 그리스의 조각상을 이집트 조각상과 비교해보죠. 이집트의 조각상은 기원전 2500년경, 그리스 조각상은 기원전

뉴욕 쿠로스, 기원전 600년경, 메트로폴리탄 박물관 그리스 조각상은 발상과 표현에서 이집트 조각상으로부터 큰 영향을 받았다.

라노페르의 조각, 기원전 2500년경, 이집트박물관 이집트인들은 일찍부터 실제 인간의 모습과 유사한 조각상을 만들었다.

600년경에 만들어진 겁니다.

서 있는 자세나 전체적인 조각 기법 등이 아주 유사하죠. 무엇보다도 돌로 이렇게 사람을 만들 수 있다는 발상 자체를 이집트인들에게서 배웠다고 볼 수 있습니다. 흔히 인체 조각 하면 그리스 조각상을 떠올리지만 돌을 깎아서 사람을 만들 수 있다는 생각을 처음 해낸 건 이집트인들이었습니다.

조각뿐만 아니라 건축도 마찬가지입니다. 그리스인들이 위대한 건축물을 남길 수 있었던 것은 일찍부터 이집트와 교류하며 그들의

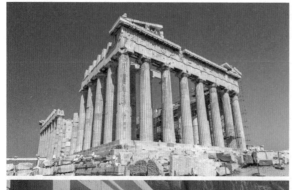

파르테논 신전, 기원전 447~432년, 그리스 아테네 거대한 기둥을 세워서 건물을 짓는다는 것은 이집트에서 배웠을 것이다.

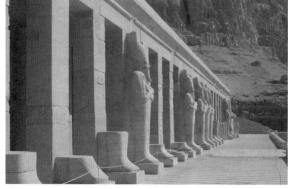

하트셉수트 장제전, 기원전 1460년경, 이집트 데이르 엘 바하리 이집트는 건축 역사상 열주를 제일 먼저 도입했다.

뛰어난 건축물을 볼 수 있었기 때문입니다. 아테네의 파르테논 신전을 이집트의 하트셉수트 장제전과 비교해보죠. 위의 사진을 보세요. 두 신전 모두 거대한 돌기둥을 줄지어 세워놓은 모습이 아주 인상적이지요.

이렇게 나란히 놓고 보니 확실히 이집트의 영향을 받았다는 생각이 듭니다. 앞서 이집트뿐만 아니라 메소포타미아도 오리엔트라고 했는데, 그리스 문명이 메소포타미아의 영향을 받았다는 증거도 있나요?

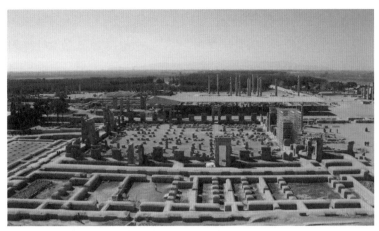

페르세폴리스, 기원전 486~465년경, 이란 그리스 장인들이 페르세폴리스에서 보고 익힌 페르시아식 건축이 파르테논 신전을 건설하는 데에도 영향을 주었을 것이다.

그럼요. 우선 문자를 빼놓을 수 없지요. 그리스인들은 기원전 800년경 페니키아로부터 문자를 받아들이는데, 바로 이 시점부터 그리스 문명의 기틀이 잡힙니다. 페니키아는 오늘날의 레바논과 이스라엘 지역에 있던 나라로 메소포타미아 문명권에 속합니다. 이 당시 문화적으로 성숙해가던 그리스가 페니키아인들이 가르쳐준 글자 덕분에 날개를 달게 된 거죠.

그리스 문명과 메소포타미아 문명의 관계를 이해하려면 무엇보다 그리스 문명이 정점을 찍었던 기원전 5세기에 메소포타미아 지역에 대제국 페르시아가 자리 잡고 있었다는 것을 잊어서는 안 됩니다. 페르시아와 경쟁한 덕분에 그리스 문명이 고도로 성숙해졌다고 볼 수 있습니다.

위 사진은 페르세폴리스에 세워졌던 '100개의 기둥이 있는 궁전'의 현재 모습입니다. 지금은 흔적만 남았지만 당시에는 가로세로 70미터 규모의 방에 21미터 높이의 거대한 돌기둥이 100개나 세워져 있

었다고 합니다. 그리스인들은 페르세폴리스 건축에 직접 참여한 것으로 알려져 있는데, 이것을 보며 "건물은 이렇게 크고 웅장하게 지어야겠구나" 하는 생각을 가지고 고향으로 돌아가 파르테논 신전을 지었을 겁니다.

이런 점을 고려해볼 때 "그리스가 위대한 문명을 낳을 수 있었던 이유는 그리스 사람들이 아주 뛰어나서다"라는 설명은 틀렸다고 볼 수 있습니다. 하늘 아래 새로운 게 어디 있겠습니까? 그리스인들이 위대한 문명을 건설할 수 있었던 것도 따지고 보면 동방의 우수한 문명이 가진 장점을 소화하고 그것에 뒤지지 않기 위해 열심히 노력한 결과라고 봐야겠지요.

| 지중해라는 바다 |

그런 만큼 그리스 문명이 다른 문명들과 어떤 식으로 영향을 주고받았는지 자세히 살펴봐야 합니다. 이때 중요한 게 지중해의 문화적 맥락입니다.

지도를 몇 장 보도록 하겠습니다. 지도를 보면 지중해의 특징이 아주 잘 드러나거든요. 오른쪽의 지도를 보세요. 지중해와 인근의 대륙을 표시한 지도입니다.

아프리카와 아시아, 유럽 등 지중해에 접해 있는 대륙이 세 곳이나 되네요.

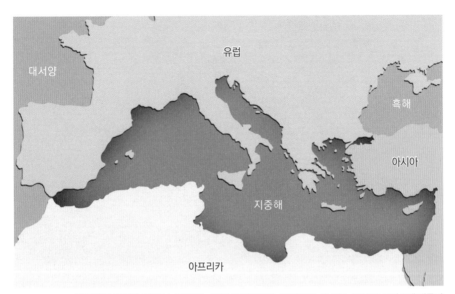

지중해를 둘러싼 세 대륙 지중해는 작은 바다이지만, 아프리카, 아시아, 유럽 등 무려 3개 대륙과 접해 있다.

다른 바다에 비해 결코 크지 않은 바다가 전 세계의 여섯 대륙 중 세 대륙과 접해 있다는 게 신기하죠.

또 다른 지도를 보죠. 다음 페이지의 지도는 지중해에 인접해 있는 국가들을 표시한 건데, 이 조그만 바다에 접해 있는 국가가 무려 22개국이나 됩니다. 세계에서 가장 큰 바다인 태평양에 접해 있는 국가 수보다 많지요. 태평양 주변 국가들이 모여서 APEC(아시아 태평양 경제협력체)이라는 국가기구를 만들었는데, 그 회원국 수가 21개국입니다.

지중해는 다양한 문화가 서로 만나고 섞이는 역동적인 해역이겠군요. 과거에도 이랬을까요?

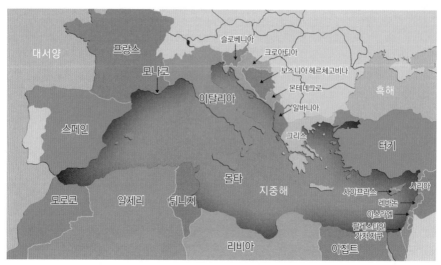

지중해 인근의 국가들 지중해에 접해 있는 국가는 22개국이나 된다. 지중해는 차지하고 있는 면적에 비해 문화적으로 복잡하고 다양한 해역이라고 할 수 있다.

그럼요. 기원전 2500년경에도 이집트와 메소포타미아 등 당대 문명의 중심지라고 할 수 있는 곳들이 모두 지중해를 접하고 있었죠.

마지막으로 바다 크기를 비교해보겠습니다. 오른쪽 지도에 보이는 아프리카 대륙과 유럽 대륙 사이의 바다가 지중해입니다. 실제로 지중해는 태평양과 비교하면 거의 보이지도 않을 정도로 작습니다. 바다의 크기가 작다는 건 건너가기가 아주 좋다는 뜻이죠. 지중해를 통해 나라 간의 교류가 보다 활발히 이루어질 수 있었다는 겁니다.

| 바다를 장악하는 자, 역사의 주인공이 된다 |

그래서 지중해를 문명의 용광로라고 부르기도 합니다. 유럽에는 그 용광로에 직접 발을 담근 두 지역이 있는데, 그중 하나가 이탈리아

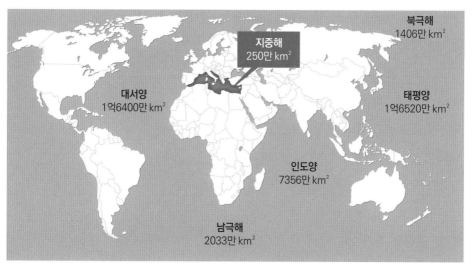

세계의 바다 태평양, 대서양, 인도양 등 거대한 대양과 비교해보면 지중해는 거의 호수처럼 보일 정도로 크기가 작다.

고 다른 하나가 그리스입니다. 두 반도는 생김새마저 지중해에 발을 담그고 있는 것 같아요. 지중해 가운데서도 특히 이탈리아반도 오른쪽에 있는 바다를 동지중해 혹은 레판토라고 부르는데, 그리스가 바로 이곳에 있습니다.

지중해에서도 동쪽이니 오리엔트 지역과 더욱 가까이 붙어 있는 곳이죠. 여러 문명이 섞여드는 곳이었던 만큼 이곳의 지배권을 두고 첨예한 갈등이 있었습니다. 메소포타미아의 대제국 페르시아는 동지중해를 공략하려고 엄청난 공력을 쏟아부었습니다. 넓은 영토를 두고 그리스를 정복하려고 한 걸 보면 지중해로 진출하는 것이 페르시아 제국의 비전이었던 거겠죠.

왜 굳이 지중해로 진출하려 했을까요? 육지만 차지해도 될 것 같은데요.

교통로 확보 때문인데요. 당시에 육로는 매우 위험하고 비효율적인 교통로였습니다. 오른쪽의 지도를 보시죠. 그리스에서 이집트까지 육로로 간다고 상상해보세요.

그리스 도시들은 대부분 해변에 있었으니 거기서 출발한다고 해보죠. 일단은 북쪽으로 가서 에게해 주변을 빙 돌아 아나톨리아 고원을 지나야 합니다. 그다음 시나이반도까지 또 한참을 가야 해요. 거리만 해도 만만치 않지요. 그리스를 떠나자마자 북부

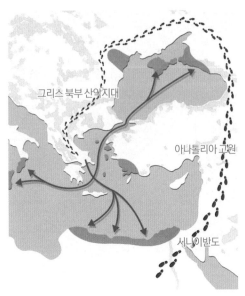

고대에는 육로보다는 해로를 많이 활용했다. 이집트와 그리스 사이의 해로와 육로의 거리를 비교해보면 육로 교통에 비해 해로 교통이 훨씬 수월하다는 점을 알 수 있다.

의 험준한 산맥을 넘어야 하고, 메소포타미아 지역을 지날 때는 이민족의 공격 위험을 감수해야 했습니다. 또한 사막의 척박한 환경도 견뎌야 했지요.

당시 도로 사정을 생각해보면 육로를 이용한다는 건 사실상 불가능한 일입니다. 걷거나 동물을 타고 제대로 닦여 있지도 않은 길을 따라 느릿느릿 이동하다 보면 지치기 마련인데, 게다가 무척 위험했거든요. 필요할 때마다 물과 음식을 구하거나 휴식을 취할 만한 마을을 만날 수 있다는 보장이 없었으니까요. 도적들을 만나 가진 물건을 빼앗기거나 목숨을 잃지만 않으면 다행이었죠.

육로는 거리도 멀고 위험 부담도 컸던 거로군요. 그럼 바다는 상대적으로 안전했나요?

바다는 달랐습니다. 지금의 고속도로나 마찬가지였죠. 날이 좋고 바람만 적당하면 거칠 것이 없었습니다. 짐도 일일이 이고 질 필요 없이 배에 실으면 되는 데다가 준비만 잘하면 항해 도중에는 식량이나 잠자리 걱정을 할 필요도 없었죠. 육로에 비해 빠르고 안전했습니다.

물론 육로에 비해 해로가 상대적으로 나았다는 얘기지 바다 여행에 아무런 위험이 없었던 것은 아닙니다. 지중해는 풍향이 시시때때로 변하는 바다이다 보니 이곳에서 바람의 힘만으로 항해를 하려면 세로돛이 필요했습니다. 풍향이 변하더라도 돛대를 회전시켜서 계속 바람을 받을 수 있게 한 돛이 세로돛인데, 이게 있어야만 역풍이 불 때도 항해를 계속할 수 있습니다.

하지만 유럽에서 세로돛이 널리 사용된 시기는 1300년대 이후로,

노를 저어 항해하는 갤리선 가로돛이 달려 있으나 역풍이 불 때는 돛을 사용할 수 없다.

세로돛이 달린 범선 역풍이 불더라도 돛을 이용해 항해할 수 있다.

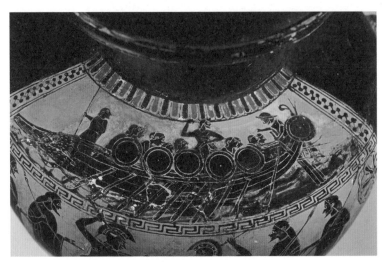

아테네의 전선戰船이 새겨진 도기(부분), 기원전 6세기경 풍향이 자주 바뀌는 지중해에서는 돛을 활용하기 어려워 노잡이들이 많이 필요했다.

그리스 시대에는 주로 가로돛을 사용했습니다.

그럼 고대 그리스인들은 어떻게 항해를 했나요?

사람의 힘으로 하는 수밖에 없었습니다. 노잡이들을 태우고 그 힘으로 항해했던 거죠. 위쪽의 도기에 그려진 그림을 보세요.

보통 일이 아니었을 것 같은데요. 영화 「명량」에 나온 노잡이들도 엄청 힘들어 보였거든요.

그럼요. 사람 힘만으로 파도를 헤치고 나아간다는 게 얼마나 힘든 일이었겠습니까? 그럼에도 당시에는 바닷길이 육지보다는 훨씬 빠르고 안전했습니다.

고대에 바다를 장악한다는 건 과장을 조금 보태 모든 길을 장악하는 것이나 마찬가지였습니다. 전쟁을 하려고 해도 배를 타야죠. 식량과 물자의 경우에도 직접 나르는 건 한계가 있어 배를 통해야 했습니다. 교류, 교역, 전쟁에서 봐도 바다를 통할 때의 이점이 훨씬 많습니다.

바다를 장악한다는 건 아무 곳이나 마음대로 갈 수 있게 된다는 것이겠네요. 지중해를 놓고 고대의 여러 나라가 경쟁을 벌인 이유가 이해가 됩니다.

그렇죠. 오늘날에도 바다를 지배해야 세계를 지배한다는 말이 있는데 이 말은 고대 세계에서 아주 잘 맞아떨어졌던 겁니다. 지중해를 둘러싸고 치열하게 벌어졌던 경쟁에서 최종적으로 승리를 거둔 나라가 바로 그리스입니다. 지중해를 잘 활용하며 자신들의 문명을 만들어나가거든요. 지중해라는 용광로 안에서 주조된 문명이 곧 그리스 문명이라고 할 수 있겠죠. 나일강을 빼놓고 이집트를 이해할 수 없고, 유프라테스강과 티그리스강을 빼놓고 메소포타미아를 이해할 수 없는 것처럼 그리스도 지중해를 빼놓고는 이해할 수 없습니다.

| 에게해를 건너는 징검다리 |

지중해가 작은 바다이긴 하지만 바닷길을 건널 때 노잡이들의 힘에만 의지해야 했다면 옛날 사람들이 이집트나 메소포타미아에서 한

번에 그리스까지 가기는 어려웠을 것 같은데, 중간에 어디를 거쳐야 하지 않았을까요?

그렇습니다. 세계사 책에서 에게 문명에 대해 읽어본 적이 있으실지 모르겠네요. 에게 문명은 지중해의 일부인 에게해라는 작은 바다를 둘러싼 지역에서 일어난 문명이지요. 깊이 들어가면 복잡해지니까 일단은 아래의 연표만 짧게 살펴봅시다.

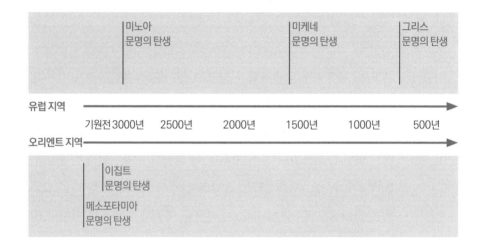

연표를 보니 그리스 문명은 비교적 늦은 시기에 출발했네요.

맞습니다. 연표를 보면 알 수 있듯이 민주주의도 발명하고, 파르테논 신전도 세우고, 멋있는 조각상도 만들었던 그리스는 기원전 800년경에야 겨우 문명으로서의 첫걸음을 뗀 셈이죠. 이집트나 메소포타미아 문명과는 시차가 꽤 납니다.

그사이에 다른 문명들이 있었는데 이 문명들이 오리엔트 문명이 그

리스 문명에 전해지기까지 거쳐온 징검다리라고 보면 됩니다. 지금부터 에게 문명이라고 부르는 이 문명들을 살펴보도록 하겠습니다. 구체적으로 미노아 문명과 미케네 문명을 살펴볼 텐데요. 미케네 문명과 관련이 있지만 성격은 조금 다른 트로이의 미술도 함께 살펴보도록 하죠. 아래의 지도를 보세요.

오리엔트에서 시작된 문명이 먼저 크레타섬에 발을 디뎠다가 그곳에서부터 미케네로 전파됐다고 봐야겠네요.

그렇습니다. 이 중에서도 미케네는 꼭 기억하시기 바랍니다. 미케네가 멸망한 뒤 그 자리에서 새로이 일어난 문명이 그리스 문명이기 때문입니다. 말하자면 그리스 문명의 예고편이라고 할 수 있겠죠.

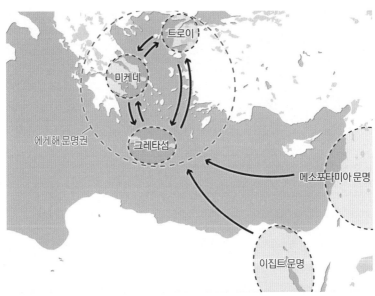

에게 문명의 형성 과정 에게해에는 크레타섬, 미케네, 트로이 지역이 자리 잡고 있었는데 이집트와 메소포타미아로부터 문명이 전파된 경로를 확인할 수 있다.

동방에서 건너온 문물과 문화가 에게해를 거치며 어떻게 바뀌었는지, 그 변화가 미술에서 어떻게 나타났는지 지금부터 살펴보겠습니다.

서양 문명의 뿌리인 그리스 문명은 독자적으로 형성된 문명이 아니라 이집트와 메소포타미아 등 오리엔트 문명의 품에서 태어났다. 오리엔트 문명은 에게해 지역을 거쳐 그리스 문명에 전파되었는데, 그 과정에서 에게 문명이 탄생했다.

빛은 동방에서

	그리스 문명	오리엔트 문명
인체 조각		

키클라데스 조각상

멘카우레 왕과 하토르 여신, 노메의 의인화 형상

같은 시기에 제작(기원전 2500년경) → 그리스 문명 < 이집트 문명

건축

파르테논 신전　　하트셉수트 장제전　　페르세폴리스

죽 늘어서 있는 기둥(열주)의 유사성 → 오리엔트가 그리스에 영향을 줌

지중해

문화적 다양성 바다의 면적은 좁지만 삼면에 아시아와 아프리카, 유럽과 접해 있음. 세 개 대륙이 인접해 있어 문화적으로 다양함.

해로 교통에 유리 고대에는 육로 교통의 어려움으로 인해, 해로를 통한 이동이 주를 이루었는데 특히 지중해는 면적이 좁아 다양한 문화권이 서로 교류하기에 유리했음.

⇒ 오리엔트 문명이 그리스 본토로 전달되는 교통로 역할.

⇒ 에게 문명이 지중해에서 생겨남.

사는 내내 즐거움을 누리며 웃도록 하십시오.
삶이란 그저 버텨내라고 있는 게 아니라,
즐기라고 있는 것입니다.

　ㅡ고든 B. 힝클리

02 크레타섬, 소소한 삶과 신화의 공존

#크레타섬 #크노소스 궁전 #아크로티리 소년
#문어 항아리

가장 먼저 살펴볼 곳은 미노아 문명입니다. 앞서 연표에서 확인했듯 에게 문명 중에서 가장 나이가 많은데, 그리스 본토에 있었던 미케네 문명보다 한발 앞서 세워졌습니다. 미노아 문명의 중심지는 크레타섬입니다. 아래 지도에서 크레타섬의 위치를 확인해보시죠.

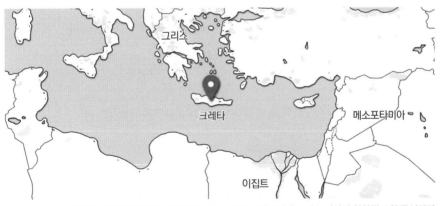

교역의 중심지 크레타섬 이집트와 그리스, 메소포타미아와 그리스 사이에 위치해 교역 중심지가 될 수 있었다.

위치가 아주 절묘한데요. 그리스 본토와 이집트, 메소포타미아 사이에 있으니 말입니다.

그렇죠. 항해 기술이 발달하지 않았던 고대에는 아무리 넓지 않은 바다라도 한 번에 건널 수 없었어요. 다시 말해 크레타를 거치지 않고 이집트나 메소포타미아에서 곧장 그리스로 가는 게 불가능했습니다. 그래서 크레타섬은 그야말로 문명의 중심지, 문명의 교차로가 됐습니다.

| 신화의 땅, 크레타섬 |

오른쪽에 보이는 곳이 지금의 크레타섬입니다. 풍경이 아름답기로 유명하지만 풍경만 감상하고 끝내면 가장 중요한 매력을 놓치시는 거예요. 크레타섬은 재미있는 이야기가 깃들어 있는 신화의 땅이거든요. 그리스 신화에 등장하는 천하장사 헤라클레스도 크레타섬에서 태어났죠. 헤라클레스 신화와 함께 크레타섬과 관련된 또 하나의 신화가 있는데요. 바로 아틀란티스 신화입니다.

아틀란티스라면 지금은 사라져버렸다는 지상낙원 아닌가요?

맞습니다. 아틀란티스는 고대 그리스의 철학자 플라톤의 책에 나오는 전설 속의 섬입니다. 아틀란티스가 얼마나 낙원 같은 곳이었는지 플라톤은 아틀란티스 사람들을 신과 인간 사이에 태어난 혼혈

신화의 섬 크레타 크레타섬은 풍경이 매우 아름답다. 하지만 아름다운 곳이라고만 생각한다면 크레타섬의 진짜 매력을 놓치는 것이다. 온갖 신화의 배경이 되는 신화의 섬이기 때문이다.

이라고까지 했습니다. 그런데 세대가 이어지면서 인간의 피가 점점 많이 섞이다 보니 신의 속성은 약해지고 인간의 속성만 강해졌다는 겁니다. 결국 사치와 환락에 빠져버린 아틀란티스 사람들은 본래의 고매한 정신을 잃어버렸다고 하죠. 이에 분노한 신들이 대지진과 홍수 등의 천벌을 내려 아틀란티스섬 자체가 바닷속으로 가라앉았다고 전해집니다.

아틀란티스섬 이야기는 그저 신화일 뿐이겠죠? 사실을 바탕으로 했다기에는 인간과 신의 결합이라거나, 한순간에 섬이 가라앉았다거나…. 믿기 힘든 내용이 많네요.

신화 속 이야기일 뿐인지 아니면 아틀란티스가 실제로 있었는지에 대해서는 지금까지도 논쟁이 벌어지고 있어요. 만약 실제로 있었다면 어디에 있었는지를 두고 여러 가지 설이 있는데, 현재로서는 방금 보신 크레타섬이 아틀란티스였을 가능성이 큽니다.

아래 지도를 보면 오늘날 산토리니라고 부르는 테라섬이 보입니다. 이 섬에서 기원전 1500년경 대규모 화산 폭발이 있었는데요, 그 여파로 발생한 화산재가 크레타섬을 덮치는 바람에 미노아 문명이 몰락하고 말았습니다.

아틀란티스 전설과 비슷한 부분이 많네요. 미노아 문명은 홍수가 아닌 화산 폭발로 멸망했다는 차이가 있기는 하지만 둘 다 번영을 누리다가 자연재해로 한순간에 몰락했으니까요.

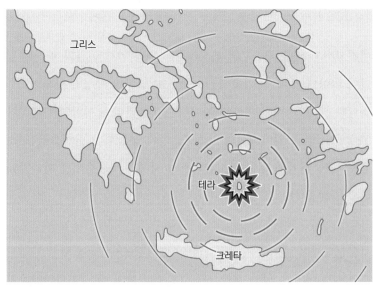

테라섬의 위치 오늘날 산토리니라고 부르는 테라섬에서 기원전 1500년경 화산이 폭발했다. 그 화산재가 인근의 크레타섬을 덮치는 바람에 미노아 문명은 몰락하고 말았다.

그렇습니다. 바로 그런 점 때문에 크레타섬이 아틀란티스였을지도 모른다는 주장이 제기된 겁니다. 미노아 문명에 대해서는 아직도 모르는 게 많습니다. 다만 확실한 건 테라섬에서 화산이 폭발하는 바람에 크레타섬에 있었던 고대 문명이 멸망했다는 것뿐입니다. 초기 연구자들은 미노아 문명이 갑작스럽게 몰락했다고 믿었지만 최근 연구에 따르면 그렇게 갑자기 사라지지 않았다고 합니다. 화산 폭발 후에도 어느 정도 지속되다가 옛 영광을 되찾지 못하고 결국 기원전 1450년경 그리스 본토에서 성장한 미케네 문명에 정복당했다고 하죠.

| 크노소스 궁전에서 길을 잃다 |

이렇게 말해도 될지 모르지만 테라섬의 화산 폭발은 미노아 사람들에게는 불행한 일이었지만 미노아 문명을 연구하는 학자들에게는 꼭 나쁜 일만은 아니었습니다. 고고학자들은 흔히 "당신의 불행은 나의 발견"이라는 얘기를 합니다. 크레타섬을 중심으로 발생했던 미노아 문명이 화산재에 묻혀 보존되지 않았더라면 현대인들은 이 문명에 대해 아무것도 몰랐을 겁니다.

화산재 덕분에 유적이 보존될 수 있었던 거로군요. 어떤 유적이 남아 있나요?

20세기 초에 발견된 크노소스 궁전이 대표적입니다. 규모로 보면

궁전이라기보다는 도시에 가깝죠. 한창 번성할 때는 이 건물군 주변에 최대 4만 명 정도가 살았을 것으로 추정합니다.

크노소스 궁전이라면 그리스 신화에 등장하는 미노스 왕의 궁전 아닌가요?

맞습니다. 20세기 초 고고학자 아서 에번스는 그리스 신화에 등장하는 미노스 왕의 궁전이 크레타섬에 있을 거라고 생각하고 발굴을 시작했습니다. 크레타섬 언덕에서 거대한 궁전이 발견되었고, 에번스는 이곳이 미노스 왕의 궁전이라고 확신했습니다. 미노아 문명이라는 이름도 미노스 왕에게서 따온 거예요.
미노스 왕과 관련해 전해오는 재미있는 신화가 있는데 그 이야기를

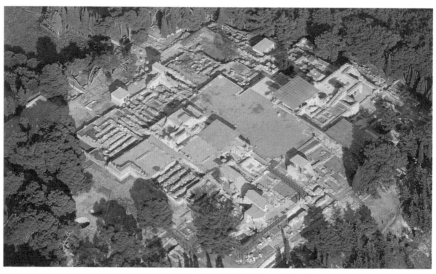

크노소스 궁전, 기원전 1700~1400년경, 그리스 크레타섬 20세기 초에 발굴된 크노소스 궁전은 미노아 문명이 남긴 대표적인 유적이다. 규모만 보면 궁전보다는 도시에 가깝다. 크노소스 궁전과 인근의 건물 주변에 최대 4만 명 정도가 살았을 것으로 추정한다.

들으면 우리나라의 막장 드라마는 막장도 아니라는 생각이 드실 겁니다. 미노스 왕에게는 파시파에라는 왕비가 있었고, 그녀는 왕궁에서 키우던 수소를 사랑하게 됐다고 합니다. 파시파에와 수소 사이에서 괴물이 태어났는데 그게 미노타우로스입니다.

왕비가 수소와 바람이 나서 자식을 낳았다고요? 막장으로는 이보다 더한 막장이 없겠네요.

동물의 영험함을 믿지 않는 현대인에게는 기이하게 느껴지는 이야기죠. 왼쪽의 조각상이 미노타우로스를 새긴 겁니다. 원래는 아테네의 분수대에 설치돼 있었는데 현재 원본은 사라지고 로마시대에 만든 복제품만 남아 있습니다. 보시다시피 몸은 사람이지만 머리는 소인 반인반수의 괴물입니다.

미노타우로스가 너무 난폭해서 미노스 왕은 이 괴물을 가두기 위해 미로를 만들었다고 하는데, 이 미로 공사를 맡은 사람

미노타우로스의 흉상, 기원전 480~440년경 제작된 원본의 로마시대 복제품, 아테네국립고고학박물관 인간인 왕비와 수소 사이에서 태어났다는 반인반수의 미노타우로스 조각상이다. 크레타섬에는 이 괴물에 얽힌 신화가 전해져 내려온다.

이 그리스 신화에 등장하는 전설적인 건축가이자 조각가, 발명가인 다이달로스였다고 합니다.

그래도 굶어 죽게 놔둘 수는 없었는지 미노스 왕은 미노타우로스를 미로에 가둔 채 먹이를 구해다 줍니다. 그 먹이는 그리스 본토의 아테네 사람들이었습니다. 매년 아테네의 젊은 남녀 일곱 명을 제물로 바치라고 해서 이들을 잡아먹도록 했다는 거죠.

여기서 재미있는 상상을 해볼 수 있습니다. 먼저 크노소스 궁전의 평면도를 보시죠.

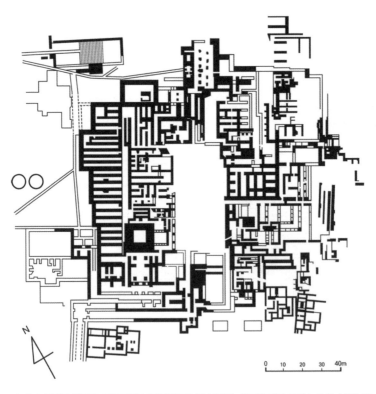

크노소스 궁전의 평면도 길이 매우 복잡해 미로처럼 보인다. 이곳이 정말 그리스 신화 속에 나오는 미노스 왕의 궁전이었다면 제물로 잡혀온 아테네인들이 길을 잃고 헤맸을 법하다.

아주 복잡해서 정말 미로처럼 보이네요. 이 크노소스 궁전이 신화 속에 등장하는 미노타우로스의 미로였다는 말씀이시죠?

확실한 증거는 없지만 아서 에번스를 비롯해 이곳을 발굴했던 연구자들은 이곳이 미노스 왕의 궁전이라고 생각했습니다. 건물들의 배치가 아주 복잡해서 꼭 미로처럼 보이거든요.

대부분의 신화에는 진실이 조금씩 반영돼 있는데, 그리스 신화도 마찬가지입니다. 미노타우로스 이야기도 아무 근거 없이 허황되게 지어냈다기보다는 그리스 본토 사람들이 크노소스 궁전을 보고 상상력을 발휘해 창작한 것일지도 모릅니다.

크노소스 궁전은 규모가 어느 정도인가요?

기준을 어떻게 잡느냐에 따라 다를 텐데 궁전만 놓고 보면 가로세로 1500미터 정도 됩니다. 이집트 카르나크 신전의 면적이 7만 8000평인데, 그에 비하면 정말 작죠. 미노아 문명은 유럽에서 발생한 첫번째 문명이라는 나름의 의미가 있긴 해도 이집트와 비교하면 문명의 규모나 수준은 떨어지는 편입니다.

| 신화가 된 역사, 역사가 된 신화 |

동화나 신화에서는 괴물이 나오면 괴물을 처치하는 영웅도 등장하죠. 아테네의 왕자 테세우스가 바로 그 영웅입니다.

아래 사진은 테세우스의 영웅담이 그려진 그리스 술잔인데요. 그중에서도 한가운데 그려진 그림이 미노타우로스를 죽이는 장면으로 괴물을 제압한 테세우스가 막 괴물의 숨통을 끊으려 하고 있습니다.

이렇게 한가운데 그려놓은 걸 보면 테세우스의 업적 가운데서도 이 이야기가 가장 중요하게 여겨졌던 모양입니다.

그럼요. 미노타우로스와 테세우스 이야기는 훗날 그리스 사람들이 미술의 단골 소재로 사용할 만큼 좋아했던 이야기입니다. 술잔에 그림을 그려두었으니 술에 취해 이것을 봤으면 더 극적이었겠지요.

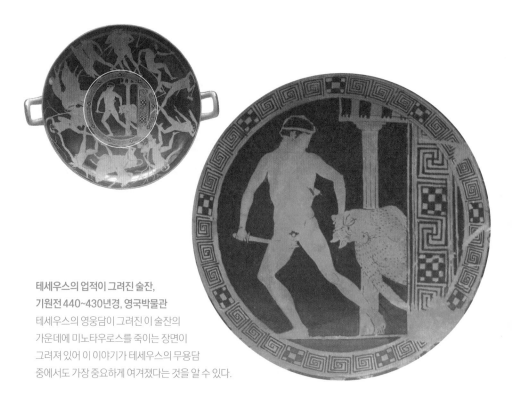

**테세우스의 업적이 그려진 술잔,
기원전 440~430년경, 영국박물관**
테세우스의 영웅담이 그려진 이 술잔의
가운데에 미노타우로스를 죽이는 장면이
그려져 있어 이 이야기가 테세우스의 무용담
중에서도 가장 중요하게 여겨졌다는 것을 알 수 있다.

테세우스는 어떻게 미로를 찾아 들어가서 미노타우로스 같은 괴물을 죽였나요?

테세우스는 제물로 바쳐진 젊은이 중 한 명으로 위장해 미로에 숨어들어 갔다고 합니다. 믿는 구석이 있었는데, 미노스 왕의 딸인 아리아드네 공주가 테세우스를 보고 한눈에 반했던 거죠. 공주가 아버지를 배신하고 테세우스에게 미노타우로스를 죽일 칼을 주면서 미궁을 빠져나오는 방법도 알려줬던 겁니다. 실타래를 풀면서 들어갔다가 나올 때 실을 따라 나오면 된다는 거였죠.

호동 왕자와 낙랑 공주 이야기와 비슷하네요.

그렇죠. 덕분에 테세우스는 미노타우로스를 죽이는 데 성공하고 아리아드네와 함께 크레타섬을 떠납니다. 하지만 낙소스섬에 이르러서 아리아드네를 버리고 혼자서만 아테네로 돌아가죠.
신화에는 일말의 진실이 들어 있다는 말씀을 드린 적이 있죠? 테세우스 신화도 실제 역사를 일부 반영하고 있는 것일지 모릅니다. 당시의 선진 문명을 가졌던 크레타인들은 힘으로 그리스 본토를 제압하고, 일종의 조공을 바치게 했을 겁니다. 테세우스는 그 조공을 끊을 수 있는 계기를 만든 그리스의 영웅이었을 기고요.

| 그들은 왜 미로를 만들었을까 |

신화 이야기도 재미있지만 크레타섬 사람들의 삶과 그들이 남긴 미술이 궁금해요. 그들은 어떻게 살았고 어떤 미술 작품을 남겼나요?

크레타섬이 문명의 징검다리라고 말씀드렸는데 거기에 힌트가 있습니다. 크레타는 다양한 문화가 만나는 지중해의 한복판에 위치한 섬이었어요. 요즘 말로 하면 핫스팟이었죠. 많은 배와 사람들이 크레타 앞바다를 지나고, 그곳에 들르기도 했습니다. 크레타 사람들은 지중해를 통해 이집트에서 그리스 본토, 때로는 스페인까지 교역을 확대해나갔고요. 그들은 이처럼 장거리 해상 무역을 통해 부를 축적했습니다.

그렇게 벌어들인 돈으로 크레타인들은 크노소스 궁전 같은 멋진 도시를 짓고 살았을 겁니다. 언덕 꼭대기에 도시를 지은 것으로 보아 도시 방어에 신경을 썼던 것 같지만, 지중해를 주름잡는 대 함대를 보유했던 만큼 성벽은 따로 쌓지 않았습니다. 건물과 건물을 연결시키는 것으로 방어 기능을 대신했죠. 멀리서 보면 아주 웅장해 보였을 겁니다.

크노소스 궁전이 신화 속에 등장하는 미노타우로스의 미로였다면 그 설계자는 다이달로스였을 겁니다. 하지만 실제 설계자가 누구였든 건축 실력은 탁월했던 것 같습니다. 넓은 대지에 수많은 방을 미로처럼 배치했을 뿐만 아니라 5층짜리 건물도 세웠으니까요. 가운데에 넓은 뜰을 배치한 것도 신의 한 수였죠. 좁은 방과 길을 지나 넓은 뜰에 도착하면 탁 트인 해방감을 느낄 수 있었을 겁니다. 모든 건물은 이

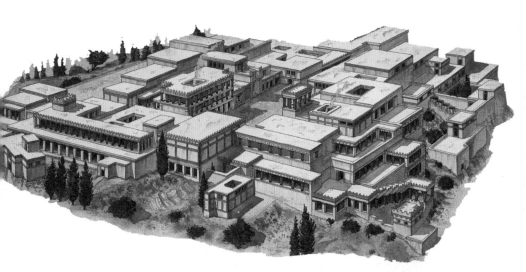

크노소스 궁전의 상상도 언덕 꼭대기에 자리 잡은 크노소스 궁전은 멀리서 봤을 때 더 웅장해 보였을 것이다. 강력한 해군을 보유해 성벽은 쌓지 않았으나 바깥쪽 건물들은 서로 연결해 방어에 신경을 썼다.

뜰로 연결되도록 설계되었습니다.

상상도를 보니 건물의 크기가 다 비슷해 보이네요. 왕궁이라면 왕이 거주하거나 일을 보는 건물은 다른 건물에 비해 커야 했을 것 같은데요.

그 점은 확실히 짚고 넘어갈 필요가 있습니다. 큰 건물이 몇 채 있긴 하지만 이 궁전의 건물들은 크기가 대동소이합니다. 이 건물이 실제로 미노스 왕의 궁전이었다면 왕의 권위가 그렇게 크지는 않았을 거라고 추측할 수 있겠죠. 비슷한 시기에 지어진 이집트 신전이나 메소포타미아의 왕궁들은 규모가 훨씬 컸습니다. 그에 비하면 크노소스 궁전의 건물들은 소박한 편입니다.

| 아서 에번스가 복원한 상상의 나라 |

이 궁전을 발굴한 고고학자 아서 에번스는 1900년에 발굴을 시작해
1935년에는 대부분의 작업을 끝마쳤습니다. 문제는 발굴에서 그치
지 않고 크레타를 복원하는 데까지 나아갔다는 겁니다.

그게 왜 문제인가요? 복원까지 했다면 칭찬받을 일이 아닌가요?

아서 **에번스가 복원한 크노소스 궁전(부분)** 정확한 고증을 거쳤다기보다는 에번스 자신의 상상
력을 동원해 채색하는 등 울긋불긋하게 복원해놓았다.

유적이나 유물의 복원은 대단히 어려운 작업입니다. 정보가 충분하지 않은 상황에서 원래대로 복원해낸다는 건 거의 불가능에 가깝습니다. 자칫하면 안 하느니만 못한 결과가 나오기 쉽거든요. 왼쪽의 복원 결과물을 한번 보시죠.

곳곳에 콘크리트를 사용하고 색깔도 울긋불긋하게 칠해놓았죠. 에번스의 추측과 해석이 강하게 반영된 결과물이라고 할 수 있습니다. 크레타섬에 갔다면 크노소스 궁전을 봤다기보다 에번스 버전의 크노소스 궁전을 봤다고 해야 할 정도죠. 그렇다 보니 복원 작업에 대한 평가가 엇갈립니다.

에번스의 복원으로 크노소스 궁전의 과거 모습을 상상할 여지는 줄어들었지만, 몇몇 유적과 유물은 여전히 보는 이들의 상상력을 자극합니다. 잠깐 페이지를 넘겨 메가론이라 불리는 큰 방을 보시죠.

메가론이 건물의 명칭인가요?

네. 크노소스 궁전에 있는 큰 방들을 메가론이라고 부릅니다. 그리스어로 큰 방이라는 뜻입니다. 우리말로 번역하자면 대실大室쯤이 될 텐데 이 단어도 낯설잖아요. 그래서 번역하지 않고 메가론이라고 하겠습니다. 이런 큰 방들은 나중에 그리스 신전에 영향을 주게 되니 기억해두세요.

크노소스 궁전의 여러 메가론 가운데서 가장 유명한 왕비의 메가론을 보시죠.

돌고래와 물고기가 보이네요. 전체적으로 분위기가 밝아 보입니다.

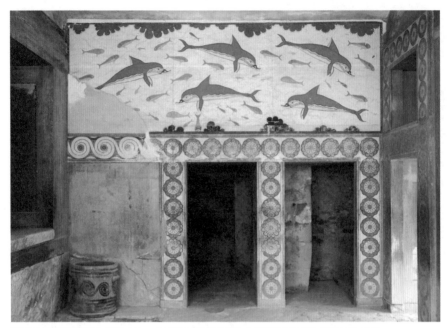

벽화가 그려진 왕비의 메가론, 크노소스 궁전, 기원전 1700~1400년경, 그리스 크레타섬 왕비의 메가론에 그려져 있는 벽화이다. 실제로 남아 있는 부분은 아주 일부이고 나머지는 아서 에번스가 상상력을 동원해 복원한 것이지만 전체적으로 명랑한 분위기만은 잘 전해진다.

그렇죠? 원래 이것과 똑같은 모습이었다고는 얘기할 수 없습니다. 원래는 돌고래의 머리와 몸통 부분만 아주 일부 남아 있었는데 에번스와 함께 복원 작업에 참여했던 화가가 이렇게 복원해놓았습니다. 안타깝게도 원래의 모습을 알려주는 자료는 남아 있지 않고요. 일부분이라도 원래의 그림을 볼 수 있었다면 더 좋았을 테지만, 이 복원품이 미노아 미술의 특징과 아주 무관하지는 않습니다. 선명한 색 때문에 즐겁고 활기찬 느낌을 주니 말입니다. 미노아 미술의 특징이 바로 이 즐거운 분위기와 관련이 있거든요.

| 미노아의 황소들 |

크레타섬에는 이 벽화 말고도 삶의 흥겨움을 노래하는 듯한 즐거운 분위기의 작품이 많습니다. 아래의 황소 그림을 보세요.

돌고래 그림과 마찬가지로 크노소스 궁전의 벽화인데요. 큰 소가 화면 가운데에 있고 그 소의 등 위에서 재주를 부리는 사람이 보입니다. 머리를 땋아 올렸는데 여자인지 남자인지는 알 수 없습니다. 양옆의 사람 중 왼쪽 사람은 소의 뿔을 잡고 있습니다. 얼핏 보기에 투우와 비슷해 보이죠.

원시시대의 동굴벽화에도 소가 등장했던 걸로 알고 있는데, 인간은 아주 오래전부터 소에게 매료되었던 것 같아요.

황소 뛰어넘기, 크노소스 궁전, 기원전 1700~1400년경, 그리스 크레타섬 고대 세계는 소를 신성한 동물로 여겼는데, 크레타섬도 마찬가지였다.

저도 그렇게 생각합니다. 오늘날 일상적으로 경험하기는 힘들지만 소가 지닌 힘과 생명력은 엄청납니다. 청도 소싸움 같은 것을 보면 집채만 한 덩치나, 어마어마한 힘에 겁이 날 지경입니다.

고대 인류는 소의 어마어마한 힘을 존중했던 것 같습니다. 원시시대의 동굴벽화뿐만 아니라 고대 이집트, 메소포타미아에 이르기까지 황소를 주제로 한 작품이 계속 발견됩니다. 아마도 한발 더 나아가 소를 숭배의 대상으로까지 삼았던 듯합니다. 마찬가지로 크레타 사람들 또한 소를 범상치 않은 동물로 여겼던 것 같아요. 그러니까 오른쪽의 황소 머리 장식의 술잔도 만들었던 거겠죠.

술잔이라고요? 장식품처럼 보이는데요?

일상생활에서 사용했다기보다는 특별한 의식을 치를 때 사용한 술잔으로 추측됩니다. 돌과 금속, 금을 이용해서 아주 정교하게 만들었습니다. 소의 입에서 뿔까지의 높이는 20.6센티미터, 목에서 뿔까지의 높이는 30.6센티미터로 큰 편은 아니지만 뿔의 모양이 멋지게 강조되었으며 표면에 새겨진 조각도 아주 정교합니다.

갑자기 미노타우로스가 생각나네요.

어쩌면 그리스 본토 사람들도 비슷한 생각을 했을지 모르겠어요. 크레타에 와서 이런 조각들을 보고 "이 사람들은 소를 섬기는구나" 하고는 상상력을 발휘해 미노타우로스 얘기를 만들어냈을 수도 있겠죠. 앞서 말했듯 신화가 역사적 진실을 어느 정도 반영한다면 말입니다.

황소 머리 장식의 술잔, 기원전 1550~1500년
경, 헤라클리온고고학박물관 돌과 금속, 금
을 이용해 정교하게 만들어진 이 술잔은 의식
용으로 사용됐을 것이다.

| 바다를 건너온 여신 |

종교 이야기가 나와서 말인데
크노소스 궁전에서는 여신을
새긴 조각상이 발견됐습니
다. 다음 페이지를 보시죠.
분위기가 독특하죠. 30센티미
터밖에 안 되는 작은 조각상이
만 미노아 미술에서는 매우 중요한
작품입니다. 크노소스 궁전에서 발견
된 거의 유일한 인체 조각상이거든요.

근데 머리 위에 올려져 있는 게 뭔가요? 고
양이처럼 보이는데, 왜 거기 있는 거죠?

머리에 올려져 있는 건 고양이고, 양손에 잡고 있는
건 뱀으로 보입니다. 평범한 여성이 아니라 여신을 새
겼던 것 같아요. 아니면 종교의식과 관련된 여성의 조각상이었을
겁니다.
이 조각상은 메소포타미아의 여신상에게서 영향을 받은 걸로 보입
니다. 메소포타미아의 여러 왕국 중 하나인 바빌로니아에서 발견된
59페이지의 조각상을 보시죠. 이슈타르 여신의 조각으로 추정되는
작품입니다.

설명을 듣고 봐서 그런지 비슷하게 보이네요. 고양이가 올라가 있는 건 아니지만 높은 모자를 썼고, 둘 다 가슴을 드러내고 있군요. 두 팔을 든 채 뭔가 쥐고 있다는 점도 비슷하고요. 이슈타르 여신상에는 날개가 달려 있지만요.

네. 날개가 달려 있으면 확실히 여신을 새긴 것이라고 할 수 있겠죠. 크레타섬의 조각상에는 날개가 달려 있지 않기 때문에 여신이 아니라 여자 제사장을 새긴 것일 수도 있고요. 여신상이든, 여인상이든 크레타에 종교의식을 주관하는 여성들이 있었다는 것은 추정해볼 수 있습니다.

뱀의 여신상, 기원전 1600년경, 헤라클리온고고학박물관
머리 부분에 고양이가 올라가 있고 양손에 뱀을 쥐고 있는 모습 때문에 여신이나 종교의식을 주관하는 사제로 본다.

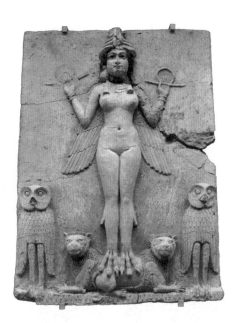

바빌론의 여신상, 기원전 1800~1750
년경, 영국박물관 크레타섬에서 출토
된 여인상과 전체적인 구도 및 자세가
비슷하다. 다만 이 조각상에는 날개가
달려 있어, 여신의 조각상임이 더욱 분
명하게 드러난다.

| 누드의 탄생 |

크레타섬 인근의 테라섬 화산 폭발이 미노아 문명 전체를 화산재
속에 묻어버렸다는 얘기, 기억나시죠? 그 섬에 아크로티리라는 고
대의 도시가 있었는데, 화산이 터질 때 이 도시도 종말을 맞았습니
다. 당시 그곳에 살던 사람들에게는 불행한 일이지만 덕분에 우리
는 이 도시에 있었던 미술품을 감상할 수 있게 되었습니다. 그중 대
표적인 작품이 아크로티리 소년 벽화입니다.

기원전 1500년경 제작된 벽화로 높이가 109센티미터니까 1미터를
좀 넘는 크기입니다. 이 벽화를 보면 이집트 벽화가 연상됩니다. 이
집트 초상의 대표작이라고 할 수 있는 헤시라의 초상과 비교해보죠.

아크로티리 소년 벽화, 기원전 1500년경, 그리스 아크로티리 크레타 인근의 테라섬에 있던 고대 도시 아크로티리에서 발견됐다.

나란히 놓고 보니 비슷한 점이 있어 보이네요. 둘 다 하체와 상체가 뒤틀려 보이는 것 같고요.

그렇게 보일 수 있습니다. 이집트인들은 중요한 사람을 그릴 때 얼굴은 옆에서 본 모습, 눈과 몸통은 앞에서 본 모습, 다리와 발은 다시 옆에서 본 모습으로 그렸습니다. 이를 정면성의 원리라고 하는데, 아크로티리 소년 벽화 역시 정면성의 원리에 따라 그려져 있죠. 이 표현 방식을 통해 미노아 문명이 이집트 문명의 영향을 받았다는 걸 알 수 있습니다.

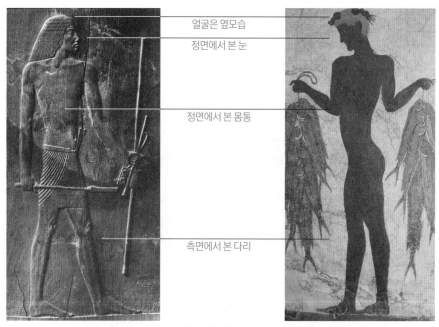

얼굴은 옆모습
정면에서 본 눈
정면에서 본 몸통
측면에서 본 다리

헤시라의 초상(왼쪽)과 아크로티리 소년 벽화(오른쪽) 두 그림 모두 정면성의 원리에 따라 인간의 신체를 표현했다는 점에서 공통점을 지닌다.

거꾸로 이집트가 미노아 문명의 영향을 받았을 수도 있지 않나요?

연대를 맞춰보면 이집트가 앞서는 게 맞습니다. 아크로티리 소년 벽화가 그려진 게 기원전 1500년경인데 헤시라의 초상은 기원전 2610년경에 만들어진 것으로 추정됩니다. 천 년쯤 앞서서 이집트가 정면성의 원리를 적용한 겁니다.

그런데 진짜 재미있는 이야기는 지금부터 시작이에요. 두 그림 모두 정면성의 원리에 따라 그려졌지만 같은 정면성의 원리라도 다른 점이 있습니다. 이 지점에서 미노아 문명과 이집트 문명의 차이가 확실히 드러납니다. 이집트 사람들이 정면성의 원리를 적용하는 대상과 미노아 사람들이 적용하는 대상이 다르거든요.

이집트에서는 신분이 높은 사람을 그리거나 종교의식 등 특별한 행

네바문 무덤벽화의 악사와 무희, 기원전 1400년경, 영국박물관 무희와 악사는 신분이 낮았기 때문에 정면성의 원리를 따르는 대신 눈에 보이는 대로 그렸다.

사를 묘사할 때만 정면성의 원리를 따랐습니다. 그렇게 그린 그림이 대상의 본질을 담아낸 좋은 그림이라고 생각했거든요. 하지만 노예나 평민들은 눈에 보이는 대로 그냥 그렸습니다. 왼쪽의 그림을 보세요.

헤시라의 초상보다 더 자연스럽게 보이네요.

그렇죠. 눈에 보이는 대로, 당시 사람들 기준으로는 '아무렇게나' 그렸기 때문입니다. 신분이 낮은 무희, 악사, 노예 등을 표현할 때는 정면성의 원리를 지키지 않은 거죠.

그 점을 생각하면 똑같이 정면성의 원리가 적용됐지만 헤시라의 초상과 아크로티리 소년 벽화는 성격이 다른 작품 같아요. 아크로티리 벽화에 등장하는 소년은 아무리 봐도 왕이나 귀족처럼 보이지 않거든요.

바로 그겁니다. 아크로티리 벽화의 주인공은 평범한 소년입니다. 게다가 하고 있는 행동도 물고기를 잡아서 신나게 집으로 가는 일상적인 행동이지요. 양손 가득 물고기를 들고 "이건 아빠 줄 거, 이건 엄마 줄 거…" 하면서 아주 즐거워 보이는 모습입니다. 여기서 드러나는 가벼움은 이집트 미술에 정면성의 원리가 적용되었을 때 느껴지는 엄숙함과는 차이가 있습니다.

| 목걸이만 걸친 소년 |

그런데 저는 정면성의 원리 말고 다른 게 먼저 보입니다. 아크로티리 소년 벽화는 벌거벗고 있고 헤시라는 옷을 걸치고 있네요.

정말 중요한 점을 짚어주셨습니다. 아크로티리 벽화에 등장하는 소년은 완벽한 누드 상태인데요. 옷을 벗든 입든 그게 뭐 대단한 차이냐고 생각하실 수도 있지만 영국의 미술사학자 케네스 클라크의 주장에 따르면 이건 아주 결정적인 차이입니다.

케네스 클라크는 『문명Civilization』이라는 대작을 쓴 영향력 있는 미술사학자인데요. 『문명』은 BBC에서 방영된 동명의 다큐멘터리를 책으로 엮은 것으로 전 세계적으로 엄청난 인기를 얻었습니다. 그가 쓴 책들 중에 『누드의 미술사』가 있는데, 거기서 누드야말로 서양성의 핵심이라는 주장을 하고 있습니다.

누드가 서양성의 핵심이라고요? 우리나라에도 춘화가 있잖아요. 벌거벗은 인체를 그리는 건 서양미술만의 특징이 아닌 것 같은데요.

인간의 벌거벗은 몸을 그린 건 서양만이 아니죠. 하지만 케네스 클라크는 똑같이 벗은

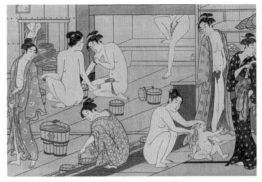

도리이 기요나가, 목욕탕의 여인들, 1780년경, 보스턴미술관
미술사학자 케네스 클라크는 우키요에를 포함해 서양이 아닌 곳에서 그려진 알몸 그림에서는 음흉한 시선이 드러나는 반면 그리스의 누드 작품에서는 인간의 당당함이 드러난다고 주장했다.

몸을 그리더라도 오직 서양의 화가들만이 그 모습을 아름답고 당당한 모습으로 그려냈다고 주장합니다. 아무것도 걸치지 않은 인간 본연의 신체를 아름다운 무언가로 보았다는 거죠.

클라크는 다른 지역에서도 벗은 몸을 그리는 경우가 있기는 하지만 그런 그림은 야하거나 천한 분위기로 그려졌다고 봅니다. 포르노처럼 말이죠. 그러면서 일본 풍속화인 우키요에를 예로 듭니다. 왼쪽의 그림을 보시죠.

이 그림 속의 여인들은 옷을 완진히 벗었다고 보기는 어렵겠네요.

네. 옷을 걸치고 있거나, 벗은 경우에도 몸을 조금씩 가렸습니다. 클라크는 이런 식으로 알몸을 감추는 이유가 인간의 신체를 아름답다거나 존귀하다고 여기는 대신 음흉하게 바라봤기 때문이라고 주장합니다. 그러니 이런 그림은 누드nude라고 부르지 말고 그냥 벌거벗었다naked고만 표현하자고 해요. 누드 미술의 핵심은 인체에 대한 예찬이며 이것이야말로 서양미술의 핵심이라는 거죠.

그런데 저는 조금 다른 생각이 들어요. 물론 클라크의 주장이 맞을 수도 있겠죠. 아크로티리 저택의 소년이 벌거벗고 있는데도 당당해 보이는 건 분명하니까요. 하지만 그림을 꼼꼼하게 살펴봅시다.

옷을 안 입고 있는 건 사실이지만 아주 벌거벗었다고는 할 수 없겠는데요? 머리에 장식을 했고 목걸이도 하고 있으니까요.

맞습니다. 바로 그 점이 저한테는 꽤나 엽기적으로 느껴집니다. 벌

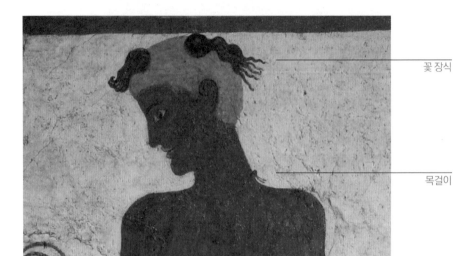

꽃 장식

목걸이

아크로티리 소년 벽화(부분) 벌거벗은 몸에 머리 장식과 목걸이를 한 소년의 모습에서 미노아 사람들의 개성적인 문화 코드를 읽을 수 있다.

거벗은 몸에 목걸이라니, 어쩌면 에로틱한 코드까지도 읽어낼 수 있지 않을까요? 물론 당당한 건 맞지만 저 머리 장식과 목걸이는 아무리 봐도 부자연스럽게 느껴지거든요. 여러분도 이 점에 대해 한번쯤 생각해보시기 바랍니다.

아무튼 분명한 건 이 작품은 이집트의 양식을 가지고 왔지만 미노아 사람들의 생활과 개성적인 문화 코드를 표현해냈다고 할 수 있다는 사실입니다.

| 미술, 엄숙함을 집어던지다 |

왕비의 메가론에 그려져 있는 돌고래 그림이나 아크로티리 저택의 소년 벽화 말고도 미노아 사람들의 유쾌한 정서를 표현한 작품이

또 있을까요?

다음 벽화도 한 가지 예입니다. 권투를 하는 아이들의 모습이 담겨 있는데요. 이렇게 어린아이들이 바다로 나와서 고기를 잡거나 운동을 하고 논다고 생각해보십시오. 즐겁지 않았을까요?

비슷한 시기에 이집트나 메소포타미아의 미술은 엄숙한 분위기의 작품이 대부분입니다. 미술은 영생을 기원하는 진지한 소망의 산물이거나 통치자의 권위와 위엄을 드리내는 수단이었거든요.

반면 미노아 미술에서는 "좀 살자, 숨 좀 돌리자!" 하는 느낌이 듭니다. 오리엔트 미술에서 엄숙함이 차지하고 있던 자리를 미노아 미술에서는 삶의 활력이 차지했다고 할 수 있겠습니다.

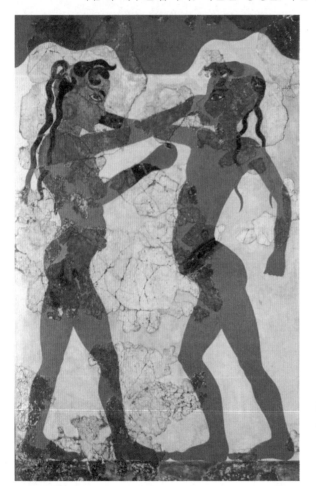

권투 하는 아이들 벽화, 기원전 2000~1800년경, 그리스 아크로티리 권투 하는 아이들의 모습이 그려져 있다. 아크로티리의 소년 벽화와 마찬가지로 즐겁고 명랑한 분위기를 자아낸다.

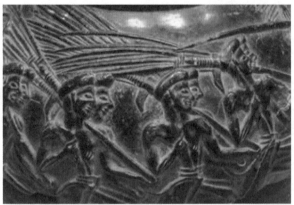

추수 장면이 담긴 항아리, 기원전 1500년경, 헤라클리온고고학박물관 항아리 표면에 근육질 남성들이 추수 도구를 어깨에 둘러메고 즐겁게 몰려가는 장면이 새겨져 있다. 삶의 기쁨과 즐거움, 활력이 드러나 있다.

이번엔 크레타섬에서 발견된 항아리를 살펴봅시다. 항아리 표면에 근육질 남성들이 추수 도구를 어깨에 둘러메고 즐겁게 몰려가는 장면이 새겨져 있습니다. "일하러 가세, 일하러 가세!" 하는 활력이 느껴지시나요? 무거움과 장엄함보다는 삶의 기쁨과 즐거움이 드러나 있습니다.

또 다른 작품의 경우에는 해학적인 태도와 익살스러움이 나타나기도 합니다. 오른쪽의 '문어 항아리'라는 작품이 그렇습니다. 제가 아주 좋아하는 항아리인데, 도기 전체에 문어 한 마리가 그려져 있어요. 문어가 맞는지 다리 개수를 세어보세요. 여덟 개 맞죠? 여담이지만 숫자 8이 라틴어로 옥트Oct거든요. 그래서 문어를 영어로 옥토퍼스라고 합니다. 라틴어 단어로부터 유래한 단어인 거죠.

글쎄요. 문어 한 마리가 그려져 있는 것이 뭐가 특별한지 잘 모르겠습니다.

어떤 생각으로 도자기에 문어를 그렸을지 추측해보면 수천 년 전 이 도자기를 만든 사람의 장난스럽고 기발한 아이디어에 감탄하게 됩니다.

상상력을 동원해보세요. 밖에 나갔다 왔는데 식탁 위에 이 도자기가 놓여 있으면 깜짝 놀라지 않겠습니까? "언제 이렇게 큰 문어가 그릇에 붙었지?" 하고 말이죠. 꿈틀거리는 다리 하나하나가 생동감이 넘치고 멀뚱멀뚱 쳐다보는 듯한 눈도 앙증맞습니다.

문어 항아리, 기원전 1500년경, 헤라클리온고고학박물관
보는 사람들을 놀라게 하기 위해 항아리에 문어를 그려놓은 이 항아리는 미노아 미술의 해학성을 잘 보여준다.

메소포타미아나 이집트의 미술과 비교해보면 특히 그렇습니다. 그 두 문명의 미술을 감상할 때 익살을 얘기한다는 건 쉽지 않거든요. 그런데 여기에서는 그런 감정이 보입니다.

지금까지 크레타섬에 남아 있는 미노아 문명의 흔적들을 살펴봤습니다. 사라진 대륙 아틀란티스가 바로 미노아 문명의 근거지인 크레타섬이었다는 이야기부터 그리스의 영웅 테세우스가 미노타우로스를 죽였다는 영웅담까지 여러 신화의 배경이 되었던 크레타섬 여행이 즐거우셨는지 모르겠습니다.

규모에서는 이집트와 메소포타미아의 거대한 유적들을 따라갈 수 없고, 정면성의 원리를 활용한 것을 보면 미노아 문명은 한 수 배우

는 입장에 있었던 게 분명합니다. 하지만 그 안에 담겨 있는 정서만큼은 독특하다고 말할 수 있습니다. 죽음 이후의 삶이나 권력자들의 엄숙한 의식이 아니라 일상적인 삶을 살아가는 사람들의 소소한 기쁨이 드디어 미술 작품의 소재가 된 것이죠. 이런 일상적인 정서가 그리스 문명에는 어떻게 반영되었는지, 또 그게 서양 문명 전체의 역사에서 어떤 의미를 갖는지 생각해보시면 미노아 미술의 의의를 더욱 깊이 이해할 수 있으리라 생각합니다.

미노아 미술은 기술적인 측면에서는 오리엔트의 영향을 받았으나 평범한 사람들이
일상에서 누리는 기쁨을 표현했다는 점에서 독특한 개성을 지닌다.

미노아 문명	**크레타섬에 위치해 있던 문명** 이집트와 그리스 본토 간 무역선들의 무역 기지 역할.

그리스의 여러 신화와 관련되어 있는 땅 예 아틀란티스 신화, 미노타우로스 신화

테라섬 화산 폭발로 멸망 화산재 속에 다양한 유적이 묻혀 있다가 발굴됨.

예 크노소스 궁전, 아크로티리 저택 등

아크로티리의 **오리엔트의 영향** 이집트 회화에 사용한 정면성의 원리를 활용(머리-측면, 눈-정면,

소년 벽화 몸통-정면, 다리-측면).

미노아 미술만의 특징

• '정면성의 원리' 적용 대상 이집트에서는 높은 신분의 인물이나 엄격한 의식을

 수행 중인 인물에만 적용.

 ↔ 미노아 미술에서는 평범한 소년의 일상적인 모습을 묘사하는 데 적용.

• 누드 의복을 착용하지 않고 알몸으로 표현. 당당한 자신감을 보여줌.

 ⇒ "서양 문명만의 특징"(케네스 클라크).

• 밝고 명랑한 분위기 낚시, 권투 등 즐거운 일상을 해학적으로 표현.

• 해학적 표현이 드러난 미노아의 작품들 크노소스 궁전 내 '왕비의 메가론'

 상부 돌고래 그림, 크노소스 궁전 내 황소 뛰어넘기 그림, 추수 항아리,

 문어 항아리 등.

나는 전설이나 신화가
상당 부분 '진실'로 만들어져 있다고 믿는다.

—J.R.R. 톨킨

03 트로이와 미케네: 그리스로 가는 문명의 족보

#트로이의 목마 #아트레우스 보물 창고 #선형문자 A, B

우리가 생각할 때는 똑같이 까마득한 옛날의 일인데도 이집트와 메소포타미아, 미노아의 미술이 이렇게까지 확연한 차이를 보인다는 점이 참 흥미롭습니다. 미노아의 미술이 그리스 본토까지 건너가면 또 어떤 변화를 겪게 될지 궁금하네요.

크레타섬에서 미노아 문명이 번영하던 시기에 그리스 본토에는 미케네 문명이 있었습니다. 하지만 미케네로 넘어가기 전에 작은 도시 한 곳을 살펴보도록 하죠. 비슷한 시기 미케네 맞은편에 생겨난 도시입니다.

좀 어렵습니다. 크레타섬까진 알겠는데 그리스 본토는 어디이고 미케네는 또 어디인가요?

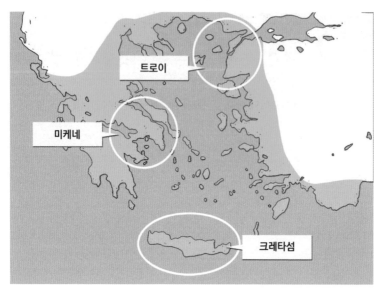

에게 문명의 주요 세력 그리스 본토의 미케네와 맞은편의 트로이, 크레타섬이 에게 문명의 영역에 해당된다.

| 트로이의 목마를 찾아서 |

위의 지도를 살펴보죠. 에게해를 사이에 두고 그리스 본토와 마주보고 있는 지역에 기원전 1250~1100년경 '후기 에게해 청동기 문명'을 대표하는 도시가 세워집니다. 혹시 그 도시가 어딘지 아시나요? 힌트를 드리면 이 도시의 이름을 딴 컴퓨터 바이러스가 있습니다. 무슨 목마 바이러스라고 하죠.

아! 트로이군요. 그리스 신화에서 중요한 대목 중 하나가 트로이 전쟁 아니었나요? 브래드 피트가 주연한 영화 「트로이」도 꽤 흥행한 것으로 알고 있는데요.

잘 만든 영화이긴 하지만 원래 트로이 전쟁은 10년 동안 벌어졌는데 영화에서는 열흘 남짓으로 바뀌었다는 차이가 있습니다.

트로이 전쟁은 지중해의 제1차 세계대전이라고 할 만큼 큰 전쟁이었습니다. 신화에 따르면 트로이의 왕자 파리스가 스파르타의 왕비 헬레네를 납치하는 바람에 이 전쟁이 일어났다고 합니다. 스파르타의 왕 메넬라오스와 그의 형이자 미케네의 왕이었던 아가멤논을 중심으로 한 그리스 연합군이 먼저 트로이를 공격합니다. 팽팽하게 맞서며 전쟁이 끝날 기미가 보이지 않자 그리스 연합군의 일원으로 전쟁에 참여한 이타카의 왕 오디세우스가 작전을 씁니다.

트로이 사람들에게는 전쟁에 지쳐 물러간다는 시늉을 해놓고, 실제로는 거대한 목마를 만들어 그 안에 병사들을 숨겨놓은 겁니다. 목마에는 그리스 군대가 '아테나 여신에게 바치는 선물'이라는 글귀를 새겨놨고요. 그런 다음 오디세우스는 트로이에 첩자를 보내 목마를 성 안으로 들여놓으면 퇴각하는 그리스 병사들을 소탕할 수 있을 거라는 소문을 퍼뜨립니다. 결국 트로이 사람들은 목마를 성 안으로 들여놓게 되었고, 목마 안에 숨어 있던 그리스 정예군에게 살육당하고 맙니다. 신화에는 목마의 크기가 너무 커서 성벽 가운데 일부를 헐었다는 내용도 나옵니다.

상당히 구체적이네요. 아무리 신화라지만 역사적 사실에 기반한 이야기가 아닐까 하는 생각이 들 만하네요.

그렇죠? 그런데 사람들은 오랫동안 이 이야기를 그저 신화로만 생각했어요. 트로이라고 추정되는 지역이 알려져 있는데도 말입니다.

| 신화를 발굴하다 |

이상한 일이네요. 저라면 호기심에서라도 트로이 지역을 발굴해봤을 텐데요.

그런 사람이 딱 한 명 있어요. 하인리히 슐리만이라는 사람인데, 원래는 독일 출신의 사업가였습니다. 일찍 사업에 성공해 트로이를 발굴할 만한 재력이 있었고, 고대 문명에 대한 관심과 열정도 대단했습니다. 덕분에 트로이 전쟁이 아무 근거 없이 지어낸 허황된 이야기가 아니라 역사적 사실을 바탕으로 한 신화라는 것이 밝혀지게 되었죠.

하인리히 슐리만(1822 ~1890년) 트로이가 실제로 존재한 도시였다는 것을 밝혀낸 독일 출신의 고고학자이다.

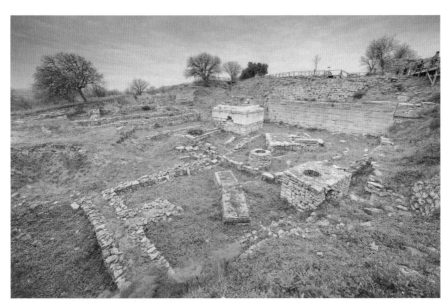

트로이 유적지, 기원전 1200년경, 터키 차낙칼레 발굴 결과 기원전 3000년부터 아홉 번에 걸쳐 무너지고 다시 지어진 도시의 흔적이 발견되었다. 슐리만은 그중에서 두 번째 층위가 트로이 전쟁의 흔적이라고 생각했지만 오늘날 고고학자들은 일곱 번째 층위를 트로이 전쟁의 흔적이라고 본다.

호기심에 트로이에 직접 방문하면 초라한 모습에 실망하실 수도 있어요. 지금은 폐허만 남아 있거든요. 시설이라고 해봐야 관광객들을 위해 만들어놓은 목마 정도가 전부입니다. 오른쪽 사진은 트로이 유적지를 지키는 목마입니다.

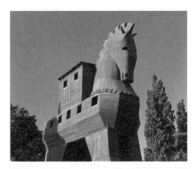

현재 트로이에는 관광객들에게 볼거리를 제공하기 위해 복원된 목마가 전시되어 있다.

언뜻 봐도 허술하기 그지없는 모형이네요. 저 안에 병사들이 숨어 있었다고 했는데, 옆에 창문을 달아놓았군요. 안에 뭐가 있는지 트

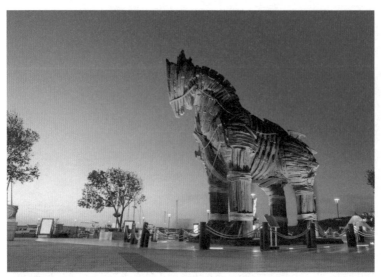

영화 「트로이」에 사용된 목마 영화에서는 배의 잔해를 활용해 목마를 만들어냈다는 설정이 나온다.

로이 사람들도 다 봤을 텐데 속았을 리가 없잖아요.

그런 면에서는 할리우드 영화에서 소품으로 썼던 목마가 좀 더 그 럴듯해 보입니다. 영화에서는 부서진 배의 파편을 사용해 목마를 만든 것으로 나오죠.

그런데 옆구리에 구멍이 뚫린 목마도 아예 근거가 없이 만들어진 건 아니에요. 현대에 만든 모형 말고도 옛날 그리스인들이 재현한 트로이의 목마가 있습니다. 직접 목마를 만든 건 아니고 그릇에 그 림을 새겨넣은 겁니다. 오른쪽 항아리를 보시죠. 이 작품은 기원전 670년경에 만들어진 것으로 추정됩니다. 항아리의 몸통에 여러 그 림이 새겨져 있는데, 한 컷 한 컷이 트로이 전쟁의 주요 장면들입 니다.

트로이 전쟁 이야기를 아는 사람이라면 이 그릇을 돌려보면서 이야

항아리의 목 부분에는 트로이의 목마가 그려져 있다. 안에 그리스 병사들이 숨어 있다는 것을 보여
주기 위해 목마의 옆구리에 구멍이 뚫려 있는 것으로 표현했다.

기를 즐길 수 있었겠죠? 특히 눈여겨볼 부분은 항아리
의 목 부분입니다.

앞서 본 목마 모형처럼 옆구리에 구멍이 뚫려 있군
요. 꼭 비행기 창문 같습니다.

그렇죠? 오디세우스가 실제로 트로이 목마를 이런
식으로 만들었다면 트로이 사람들 중 어느 누구도
그 꾀에 속아 넘어가지 않았을 겁니다. 그럼에도 항아
리에는 옆구리에 구멍이 뚫린 목마를 새긴 거죠. 옛날 사

트로이 전쟁이 새겨진 그리스 항아리, 기원전 670년경, 미코노스고고학박물관
항아리 전체에 트로이 전쟁의 주요 장면들이 새겨져 있다.

람들은 속을 보여줘야만 내용을 이해했기 때문에 이렇게 표현할 수밖에 없었을 겁니다.

| 미케네의 사자들 |

트로이를 발굴한 후 미케네는 발굴하지 않았나요? 트로이 발굴로 그리스 신화가 역사적 사실에 근거하고 있다는 것이 밝혀진 만큼 트로이와 싸웠던 미케네도 존재했을 가능성이 높아졌으니, 발굴을 해봤을 법도 한데요.

슐리만도 그렇게 생각했는지 트로이 발굴 이후 또 한 번의 야심 찬

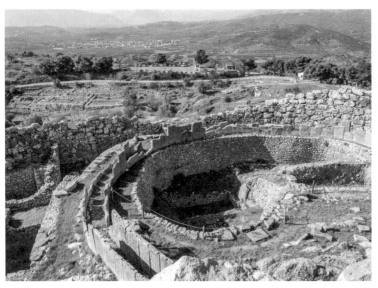

미케네 유적, 기원전 1400~1200년경, 그리스 아테네에서 남쪽으로 90킬로미터 정도 떨어진 지역에서 고대 미케네의 유적이 발견되었다. 트로이보다 이곳에서 더 많은 유물이 발굴됐다.

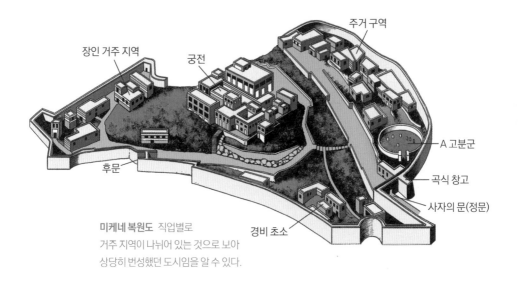

미케네 복원도 직업별로
거주 지역이 나뉘어 있는 것으로 보아
상당히 번성했던 도시임을 알 수 있다.

발굴 계획을 세웠습니다. 미케네가 있던 지금의 그리스 본토로 갔던 거죠. 1876년 무렵부터 미케네 유적을 발굴하기 시작했는데, 현재의 아테네에서 남쪽으로 90킬로미터 정도 떨어진 곳이었습니다.

결과가 어떻게 됐나요? 진짜로 미케네 유적이 발견되었나요?

네. 어떻게 보면 트로이 발굴보다 더 놀라운 사건이었습니다. 유적과 유물이 더 많이 발견됐거든요. 복원 추정도에 표시된 유적들을 보세요. 궁전뿐만 아니라 정문 역할을 한 사자의 문, 곡식 창고도 발견됐습니다.

꽤 번성했던 모양이네요. 유적을 직접 보고 싶다는 생각이 들어요.

그럼 천천히 둘러보도록 할까요? 제일 먼저 살펴볼 곳은 사자의 문

입니다. 미케네에서는 미노아 문명에서 볼 수 없는 돌로 만든 거대한 축대가 발견되었습니다. 아래의 사자가 새겨진 삼각형 모양 돌은 높이가 무려 3미터인데, 그래서인지 후대의 그리스 사람들은 미케네의 석조 건축물을 외눈박이 거인 키클롭스가 지은 것이라고 생각했다고 합니다.

문 위에 새겨진 동물은 사자인가요? 기둥을 놓고 사자 두 마리가 마주 보고 있는 것처럼 생겼네요.

사자의 문, 기원전 1300~1250년경, 그리스 문 위에 기둥을 사이에 두고 마주 보는 사자 두 마리가 조각되어 있다. 사자가 미케네의 예술가들에게 많은 영감을 주었음을 알 수 있다.

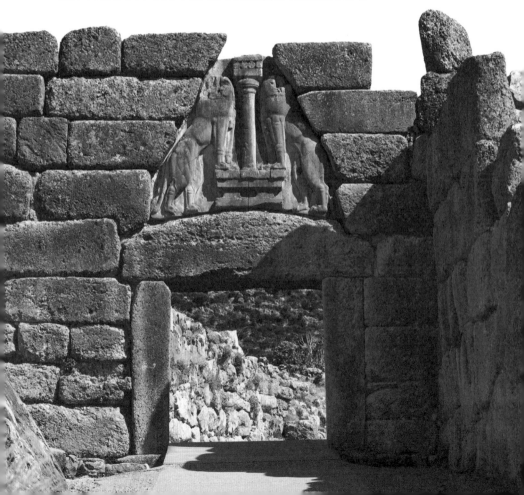

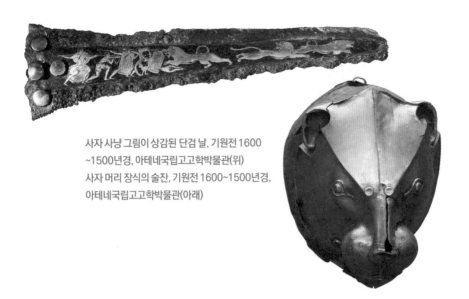

사자 사냥 그림이 상감된 단검 날, 기원전 1600
~1500년경, 아테네국립고고학박물관(위)
사자 머리 장식의 술잔, 기원전 1600~1500년경,
아테네국립고고학박물관(아래)

맞습니다. 용맹하고 강인한 모습이죠. 고대의 미술가들에게 사자는
황소와 함께 영감의 원천이었습니다. 미케네의 미술에서도 사자는
계속 등장합니다.

문에만 사자를 새긴 것이 아니라 사자 머리 모양의 술잔을 만들기
도 했습니다. 미케네 유적의 무덤에서 발견된 단검에도 사자가 새
겨져 있고요. 정확히 말하자면 사자를 사냥하는 그림이라고 할 수
있을 텐데, 이런 그림에서 미케네인들의 용맹함을 엿볼 수 있습
니다.

사자 사냥은 메소포타미아 문명에 속하는 아시리아 왕국의 궁전 부
조에도 많이 등장하는 소재입니다. 실제 사냥 장면을 새긴 조각이
라기보다 통치자의 위엄을 드러내기 위한 의례의 한 장면을 새긴
것으로 추정됩니다. 같은 소재가 미케네에서도 발견되는 걸로 보아
그곳에도 비슷한 의례가 있었던 게 아닌가 싶습니다.

| 아가멤논 황금 마스크의 DNA |

이제 사자의 문을 지나서 미케네 성 바깥쪽에 있는 아트레우스의
보물 창고로 가보겠습니다. 보물 창고라는 이름이 붙었지만 사실
사자의 문과 비슷한 시기에 만들어졌을 것으로 추정되는 원형 무덤
입니다. 미케네 유적 중에서도 가장 유명한 곳이죠. 겉에서 보면 아
래의 사진과 같습니다.

원형이라기보다는 그냥 뾰족한 언덕처럼 생겼는데요?

안에 들어가서 보면 돔 형식입니다. 무덤의 지름은 14미터이고 천
장 높이는 13미터입니다. 장중한 느낌을 주기에 충분한 크기죠.
넓쩍한 진입로를 따라가면 무덤 입구에 들어서게 되는데, 입구의
위쪽에 엄청난 크기의 돌이 얹혀져 있습니다. 이 돌처럼 창틀이나

상인방

아트레우스의 보물 창고(입구), 기원전 1250년경, 그리스 미케네스 미케네 성 바깥에는 아트레
우스의 보물 창고로 불리는 원형 무덤이 있다. 미케네 유적 중에서도 가장 유명한 곳이다.

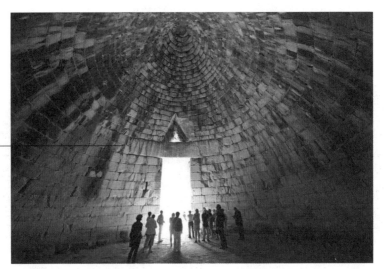

상인방

아트레우스의 보물 창고(내부) 높이 13미터, 지름 14미터의 거대한 돔 형태의 무덤이다.

문틀의 위쪽을 가로질러 벽의 하중을 받치도록 만든 구조물을 상인방이라고 부르는데요. 이곳의 상인방은 가로 8.2미터, 세로 5미터, 높이 1.2미터에 무게는 120톤에 달합니다. 후대의 건축물에 사용된 상인방과 비교해도 규모가 매우 큰 편입니다.

이 원형 무덤을 아트레우스의 보물 창고라고 부르는 이유가 있나요?

별 근거는 없습니다. 아트레우스는 트로이 전쟁에서 그리스 연합군의 총사령관을 맡았던 아가멤논의 아버지인데, 이 무덤이 아트레우스의 무덤이라는 증거는 발견되지 않았어요.

보물이 발견된 것은 맞고요?

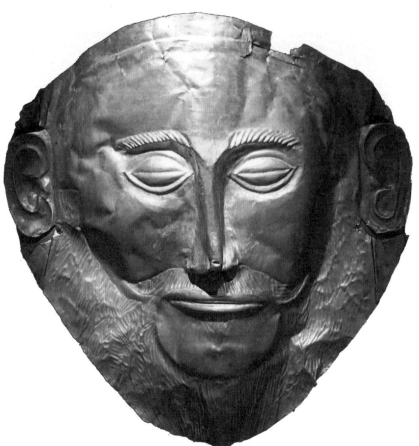

아가멤논의 황금 마스크, 기원전 1550~1500년경, 아테네국립고고학박물관 슐리만은 이 마스크의 얼굴이 아가멤논의 것이라고 주장했으나 근거는 없다. 황금으로 만든 일종의 데스마스크로 사람 얼굴의 실제 크기와 비슷하다.

딱히 그렇지도 않습니다. 이 무덤이 아니라 이보다 300~400년 앞선 시기의 무덤에서는 보물이 많이 발견됐죠. 그중에서도 가장 유명한 유물이 아가멤논의 황금 마스크일 겁니다. 앞서 본 미케네 복원도에서 A 고분군이라고 표시된 곳에서 발견됐습니다.

이 작품은 죽은 사람의 얼굴을 덮는 데 사용한 일종의 데스마스크입니다. 황금으로 만들었으니 황금 데스마스크라고 할 수 있겠네요.

크기도 실제 얼굴 크기에 가깝습니다. 슐리만은 이것이 아가멤논의 얼굴이라고 주장했지만 역시 별다른 증거는 없습니다.

사실 아가멤논이 아닐 가능성이 더 높습니다. 트로이 전쟁은 대략 기원전 1200년경에 벌어졌습니다. 아가멤논이 트로이 전쟁 당시 미케네군의 총사령관이었으니 아무리 오래 살았다고 해도 기원전 1200년 무렵에 살았을 겁니다. 그런데 이 황금 마스크는 기원전 1550~1500년에 조성된 것으로 보이는 무덤에서 발견됐으니, 아가멤논이 살았던 때보다 무려 300년 전에 만들어진 유물인 거죠.

그런데 왜 아가멤논의 황금 마스크라고 부르는 거죠?

사람들이 워낙 트로이 전쟁 이야기를 좋아해서 어떻게든 그 이야기와 연결시키려고 했던 것 같습니다. 방금 앞에서 본 원형 무덤을 아트레우스의 보물 창고라고 부르는 것처럼, 이 가면도 관습처럼 아가멤논의 황금 마스크라고 부르는 거죠.

아가멤논이든 아니든 이 황금 마스크를 보셨으니 드디어 그럴싸한 그리스 본토의 3D 인간을 만나보신 셈입니다. 이에 비하면 키클라데스 조각상은 너무 단순하게 표현되어 있죠.

키클라데스 조각상, 기원전 2500년경, 게티 빌라

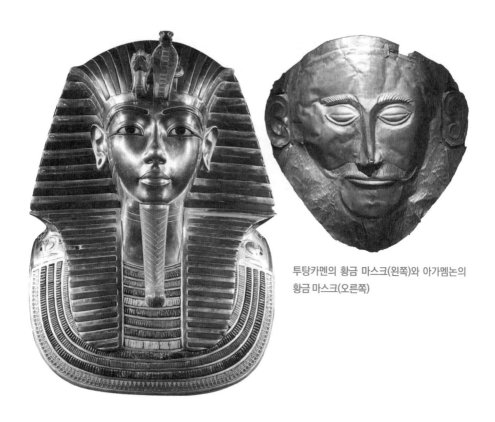

투탕카멘의 황금 마스크(왼쪽)와 아가멤논의
황금 마스크(오른쪽)

아가멤논의 황금 마스크와 비교하면 확실히 그렇네요. 눈, 코, 입도
제대로 알아보기 힘들고요.

그렇죠. 하지만 위의 사진을 보세요. 아가멤논의 황금 마스크도 이
집트 작품과 비교하면 표현이 서툰 편입니다. 같은 황금 마스크인
투탕카멘의 황금 마스크를 보세요. 아무리 200년쯤 후의 작품이라
고는 하지만 더 입체감 있고 이목구비 묘사도 더 사실적입니다.
재미있는 건 아가멤논의 황금 마스크에서 메소포타미아 미술의 영
향이 두드러지게 나타난다는 거예요. 오른쪽 페이지의 작품들을 보
세요. 조개껍질을 박아 넣은 듯한 눈은 예리코의 해골이라는 기원

조개껍질을
박아 넣은 눈

권력자의 위엄을
표현한 수염

예리코의 해골(위)과 아카드 통치자의 두상(아래)

전 7000년경의 메소포타미아의 원시 유물과 유사하고요. 아가멤논의 수염 역시 메소포타미아 지역에서 번영을 누렸던 아카드 통치자 사르곤 1세의 두상과 비슷합니다.

그러게요. 정말 비슷해요. 메소포타미아 미술의 표현 방식이 어떤 식으로든 미케네 미술에 영향을 끼쳤다고 볼 수 있겠네요.

| 그리스 문명에 암흑기는 없었다 |

트로이 유적보다 미케네 유적에서 더 많은 작품이 발견되었네요.

이 작품들을 남긴 미케네 문명이 나중에 그리스 문명으로 이어진 건가요?

그게 좀 복잡합니다. 앞에서 크레타섬의 미노아 문명을 살펴보았죠. 미노아 문명은 기원전 1400년쯤에 멸망한 것으로 알려져 있습니다. 미케네 문명은 기원전 1100년경에 갑자기 몰락했는데요. 트로이 전쟁이 기원전 1200년경이었으니 전쟁에는 이겼지만 오래 못 간 셈이죠. 그런데 미케네 문명이 그리스 문명으로 이어졌는지 여부는 확실하게 말하기가 어려워요. 에게해 지역 최고의 보물이라고 할 수 있는 유물을 하나 살펴보면서 이야기를 풀어나가도록 하죠. 바로 크노소스 궁전에서 발견된 점토판입니다.

선형문자 A 점토판, 기원전 1450년경, 헤라클리온고고학박물관(왼쪽)과 선형문자 B 점토판, 기원전 1450년경, 애슈몰린박물관(오른쪽)

보물이라고 하셔서 기대했는데 이건 딱히 보물처럼 보이진 않는데요.

중요한 건 각 점토판에 새겨져 있는 글자입니다. 크노소스 궁전에서 발견된 점토판에서 두 종류의 글자가 확인되었어요. 각각 선형문자 A, 선형문자 B라고 부릅니다. 선형문자 A는 미노아 문명에, 선형문자 B는 미케네 문명에 해당됩니다.

크노소스 궁전에서 미케네 문명의 문자가 발견되었다고요?

미케네 문명의 영향력이 점점 커져 기원전 1450년경에는 크레타섬까지 진출했거든요. 크노소스 궁전에서 미케네 문명의 문자가 발견된 건 이상한 일이 아닙니다.

두 문자 중에서 선형문자 B는 해독이 되었는데, 이게 중요한 의미를 지닙니다. 해석한 결과 대부분 가축이나 곡식 저장 목록이었습니다만 '디오누소', '포세다오', '아테미토', '에라'처럼 그리스 신 또는 영웅과 유사한 이름도 발견되었습니다. 이런 명칭이 훗날 디오니소스, 포세이돈, 아르테미스, 헤라가 된 거죠.

	디오니소스	포세이돈	아르테미스	헤라
선형문자B	₸𐃾ᐁᛎ	⅃ᚴ⦣ᗑ	ⵜⴼᗐ	Ａᒸ
발음	디-오-누-소 (di-wo-nu-so)	포-세-다-오 (po-se-da-o)	아-테-미-토 (a-te-mi-to)	에-라 (e-ra)
그리스문자	Διόνυσος	Ποσειδῶν	Ἄρτεμις	Ἥρα

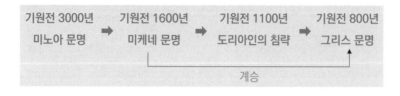

기원전 3000년 미노아 문명	→	기원전 1600년 미케네 문명	→	기원전 1100년 도리아인의 침략	→	기원전 800년 그리스 문명
				계승		

그게 왜 중요한 발견인가요?

위 연표를 보면서 생각해보죠. 지금 살펴보고 있는 미케네 문명은 기원전 1600년경에 시작된 것으로 추정됩니다. 위치는 그리스 본토이지만 민주주의를 만들고 올림픽을 열었던 그리스 문명보다는 훨씬 오래전 문명이죠. 시대만 다른 게 아니라 미케네 문명과 그리스 문명에는 상당한 차이가 있습니다.

그중 한 예가 문자입니다. 앞서 본 것처럼 미케네 사람들은 선형문자를 썼지만 이후 그리스인들은 페니키아 사람들 영향을 받아서 자기들만의 알파벳을 만들었습니다. 앞 페이지의 표를 보면 선형문자 B와 그리스 문자는 전혀 다른 문자라는 걸 알 수 있습니다. 그런데 비슷한 신들의 이름이 발견된 겁니다.

신기하긴 한데 역사적으로 어떤 의미가 있는지는 아직 아리송하네요.

일반적으로 역사책에는 기원전 1100년경에 도리아인의 침략으로 미케네 문명이 완전히 멸망하고 그리스 본토의 문명이 최소 300년이나 휴식 기간을 가졌다고 설명되어 있습니다. 미케네 문명이 완전히 없어지는 기원전 1000년경부터 우리가 알고 있는 그리스 문명

이 자리 잡는 기원전 800년경까지 이 지역에 아무것도 없었다는 말입니다. 그래서 이 기간을 그리스의 암흑기라고 부릅니다.

아무것도 없었다니 왠지 믿기 어려운 이야기인데요.

제 생각에도 그렇습니다. 실은 좀 의심스러운 이론이에요. 우리가 모르니까 암흑기인 거죠. 새로 유물이 발견되면 이 시기에도 뭔가 있었다고 이론이 바뀔 겁니다.

무엇보다 이 이론의 가장 큰 문제는 도리아인이 누구인지 아무도 모른다는 거예요. 도리아인 때문에 이렇게 큰 변화가 일어났다면 도리아인이 어디에서 왔고 어떤 문화를 가지고 있었는지 고고학적 근거를 들어 설명해야 하잖아요. 그런데 그런 설명이 없습니다. 도리아인들이 철제 무기를 사용했다는 가설은 있지만 확실하게 알려진 건 없어요. 자료가 없으니 설명도 불가능하고요.

미케네 문명과 그리스 문명 사이에 나타난 단절을 설명할 수 없으니까 확인도 안 된 학설을 계속 쓰면서 설명을 위한 설명만 하고 있는 거예요. 그러던 중 선형문자 B가 해석된 겁니다. 이게 무슨 뜻인지 짐작이 가시나요?

선형문자 B 점토판에 그리스 신화에 등장하는 인물들의 이름과 비슷한 이름들이 등장한다고 말씀하셨잖아요? 그렇다면 그리스 문명과 미케네 문명 사이에 연관성이 있다는 게 증명되고, 그리스 문명의 나이를 좀 더 높게 잡을 수 있겠지요.

맞습니다. 그럴 가능성이 매우 높아진 거죠. 게다가 이집트에서 메소포타미아, 미노아, 미케네, 그리스까지 이어지는 문명의 계보도 분명하게 확인되지요. 그러니 보잘것없어 보이는 이 점토판이야말로 보물 중의 보물이라고 할 수 있습니다.

그럼 선형문자 A는 어떤가요?

선형문자 A는 아직 해석되지 않았습니다. 선형문자 A는 미노아 문명 시대에 해당하는 기원전 1800년 전부터 1500년까지 사용된 문자인데, 혹시 수수께끼에 관심이 있다면 선형문자 A의 해석에 도전해보시기 바랍니다. 해석에 성공하기만 한다면 세계 역사학계에 이름을 길이 남길 수 있을 겁니다.

지금까지 에게 문명을 이루고 있는 여러 지역의 미술을 살펴보았습니다. 이 지역들은 이집트나 메소포타미아 등 오리엔트 문명과 그리스 문명 사이에서 징검다리 역할을 해주었습니다. 이 지역에서 발견된 미술 작품들을 살펴보면서 동방의 영향을 확인함과 동시에 그것이 그리스 문명에서 어떻게 달라질 것인지 상상해보는 유익한 시간이 되었기 바랍니다.

미케네와 트로이 지역에서 문명의 흔적이 발견되면서, 트로이 전쟁 신화는
역사적 사실을 바탕으로 구성된 것임이 밝혀졌다. 또한 미케네 유적에서 그리스
문명과의 연관성을 보여주는 다양한 유물들이 발견되어 그리스 문명의 연대는
더 과거로 올라갔다.

트로이 지역	**위치** 에게해 동쪽.
	대표 유적 트로이 유적.
	고고학자 슐리만의 발굴로 신화 속의 도시 트로이가 실존했다는 것이 밝혀짐.

미케네 문명	**위치** 그리스 본토.
	기원전 1800~1100년에 번영한 문명으로 슐리만에 의해 발굴됨.

- 아트레우스의 보물 창고 슐리만이 트로이 전쟁 신화에 나오는 영웅 아가멤논의
아버지 아트레우스의 이름을 따 '아트레우스의 보물 창고'라고 이름 지었으나 실제
연관성은 분명하지 않음. 세계 최대 규모의 상인방으로 유명함.

> 참고 상인방: 문틀 위에 얹어서 무게를 견디게 한 구조물

- 아가멤논의 황금 마스크 실제 아가멤논의 얼굴은 아님.
메소포타미아 사르곤 1세로 추정되는 아카드 통치자의 두상에서 영향을 받음.

선형문자 A, B	미케네 문명에서 사용하던 문자로 선형문자 B만 해석됨. 해석 결과 그리스 신의 이름과 비슷한 글자들이 적혀 있음.

> 참고 그리스 문명에서는 페니키아 문자의 영향을 받은 그리스 알파벳 사용.
> 단, 그리스 알파벳으로도 미노타우로스 이야기 등이 적혀 있음.

⇒ 미케네 문명과 그리스 문명의 연관성이 확인됨.

기원전 3000년 미노아 문명 → 기원전 1600년 미케네 문명 → 기원전 1100년 도리아인의 침략 → 기원전 800년 그리스 문명

계승

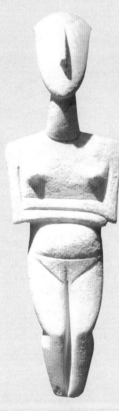

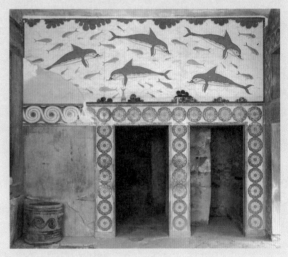

기원전 1700~1400년경
크노소스 궁전

크노소스 궁전의 발견으로
크레타섬이 미노아
문명의 중심지였다는 사실이
밝혀졌다.

기원전 2500년경
키클라데스 조각상

에게해에 위치한 여러 섬에서 발견된 이 조각상을 통해
그리스 문명이 오리엔트 지역과 가까운 에게해 지역에서
시작되었음을 알 수 있다.

에게 문명의 중심이 미케네로 이동

기원전 3000년	기원전 1600년	기원전 1500년
미노아 문명의 시작	미케네 문명의 시작	테라섬 화산 폭발

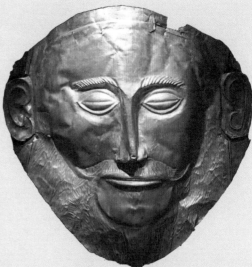

기원전 1550~1500년경
아가멤논의 황금 마스크
미케네에서 발견된 이
작품에서 이집트의 황금
마스크와 메소포타미아
군주상의 영향을 확인할 수
있다.

기원전 1500년경
아크로티리 소년 벽화
이 벽화는 이집트 미술의
영향과 에게 미술 특유의
밝고 유쾌한 성격을 동시에
드러내고 있다.

기원전 1450년경
선형문자 B
미케네 유적에서 그리스
신화에 등장하는 신들의
이름과 비슷한 단어들이 적힌
점토판이 발견되면서 미케네
문명과 그리스 문명 사이의
직접적인 연관성이 밝혀졌다.

기원전 1400년	기원전 1200년	기원전 1100년	기원전 800년
미노아 문명 멸망	트로이 전쟁	도리아인의 침략 미케네 문명의 몰락	그리스 문명의 시작

II

"내가 세상의 중심이다"

그리스 미술

제우스, 아테나, 아폴로 등 고대 그리스 신들을
진지하게 숭배하는 사람은 이제 아무도 없다.
그러나 매년 3000만 명의 관광객이 서양 문명의 출발지,
파르테논 신전을 보기 위해 아테네를 찾는다.
신화 속에 박제된 신들이 아니라 인간의, 인간을 위한 세계를
최초로 설계한 고대 그리스인의 정신을 찾아
오늘도 순례자의 행렬은 계속되고 있다.
─아테네, 그리스

그리스는 세계의 다른 모든 지역에 민주주의를 선사했다.

—알렉시스 치프라스

OI 불멸의 고전을 잉태한 도시들

#폴리스 #민주주의 #올림픽과 호메로스

미케네 문명이 몰락한 뒤 그리스반도에는 새로운 도시들이 출현합니다. 올림픽을 열고 철학과 수학, 과학을 발달시키고 민주주의라는 인류 정치사 최대의 업적을 이루어낸 도시들이 그리스 문명의 품에서 탄생합니다.

이 도시들에서 꽃핀 문명은 오리엔트의 영향을 받아 형성되었지만, 이전과는 확연히 구분되는 독자적인 특징을 가지고 있었습니다. 서양 사람들은 지금까지도 그 독자적 특징을 서양 문명의 본질이라고 생각합니다. 실제로 서양 사람들의 기본적인 의식주 문화부터 사고 체계의 가장 안쪽까지 그리스 문명이 뿌리 깊게 살아 있고 그런 의미에서 그리스 문명은 현재진행형입니다. 서양 문명이 계속되는 한 그리스 문명도 계속 만들어지고 있다고 할 수 있을 정도기요.

조금 이상하네요. 서양이라고 하면 보통 영국과 프랑스, 미국을 떠

올리지 그리스가 생각나지는 않는데요. 그리스는 어떤 식으로 서양 문명에 영향을 끼친 건가요?

일단 미술에 대해서만 말해보겠습니다. 서양미술사는 그리스 미술을 재해석해온 역사라고 해도 지나친 표현이 아닙니다. 문명의 한 단계를 거칠 때마다 서양의 미술가들은 그리스 미술을 새롭게 해석해나갔거든요. 예를 들어 15~16세기 유럽에는 르네상스라는 미술 흐름이 있었지요. 르네상스는 프랑스어로 부활이라는 뜻입니다. 그런데 무엇을 부활시킨다는 걸까요? 바로 고전의 부활을 뜻하는데 그 '고전'이 바로 그리스 미술입니다.

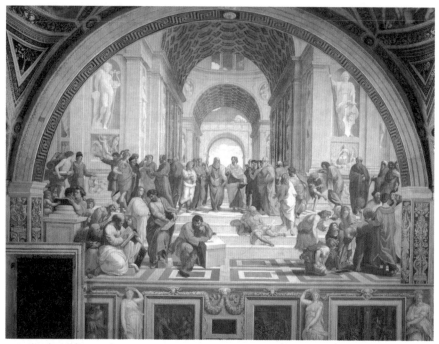

라파엘로 산치오, 아테네 학당, 1508~1511년, 바티칸 궁전 르네상스 시대의 대가 라파엘로가 그린 그림으로, 플라톤과 아리스토텔레스 같은 그리스 철학자들이 모여 이야기를 나누는 장면을 묘사하고 있다.

르네상스 시기만 그랬던 건 아닙니다. 17세기 미술에서도 그리스 고전은 창작의 원천이었어요. 다만 단순히 고전의 부활로만 만족하지 않고 어떻게 재해석할지 고민했습니다.

아래 작품을 보세요. 17세기 네덜란드에서 활동했던 화가 렘브란트가 그리스의 철학자 아리스토텔레스를 그린 건데요. 어두운 배경을 뒤로한 이 철학자는 고대 그리스의 복장이 아니라 렘브란트 시대 네덜란드의 복장을 하고 있습니다. 한 손으로 황금, 다른 한 손으로 조각상을 만지고 있지만 눈길이 향하는 곳을 보니 돈이나 권력보다는 역시 예술이 좋다고 말하는 듯하네요. 렘브란트는 이런 식으로 자기 시대의 고민을 고대 그리스의 인물을 인용해 풀어냈습니다.

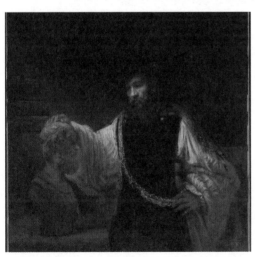

렘브란트 판 레인, 호메로스의 흉상을 응시하는 아리스토텔레스, 1653년, 메트로폴리탄박물관 렘브란트는 17세기 네덜란드에서 활동했던 바로크 시대의 화가다. 이 그림 속에서 그리스 철학자 아리스토텔레스는 17세기 네덜란드의 복장을 하고 호메로스의 조각상을 만지고 있다.

하지만 17세기라면 지금으로부터 400년쯤 전이잖아요. 그 이후의 서양미술도 꾸준히 그리스의 영향을 받았다고 얘기할 수 있을까요?

그럼요. 17세기를 지나면서 신고전주의가 유행해요. 고전을 엉뚱하게 해석하지 말고 있는 그대로 되살리자는 게 신고전주의 미술의 큰 틀이었습니다.

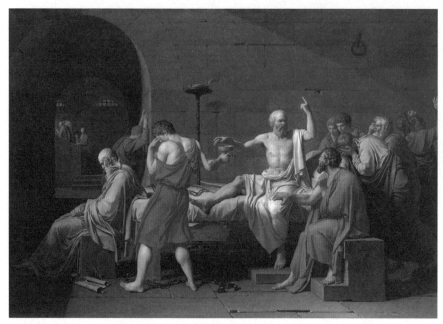

자크 루이 다비드, 소크라테스의 죽음, 1787년, 메트로폴리탄박물관 바로크 시대를 지나 신고 전주의 시대에도 그리스 고전에 대한 관심은 사그라들지 않았다. 다비드는 고전을 충실히 되살리기 위해 등장인물과 소품, 건축 배경 하나하나에 꼼꼼히 신경을 썼다.

위 그림을 보세요. '소크라테스의 죽음'을 그리기 위해서 다비드라는 신고전주의 화가는 등장인물부터 소품, 건축 배경 하나하나까지 신경을 썼어요.

19세기에는 고전주의가 없었을까요? 20세기는요? 지금은? 고전은 언제나, 늘 있습니다. 직접 확인해보고 싶으시면 언제라도 유럽으로 가보세요. 한국에서 비행기를 타고 빠르면 9시간, 길면 12시간 정도 걸려 유럽에 도착할 수 있습니다. 도착하자마자 보이는 건 파르테논 신전을 꼭 닮은 그리스식 건물들입니다. 유럽에서는 관공서 건물을 십중팔구 그리스 고전 양식에 따라 짓거든요. 심지어 신대륙으로 간 미국도 관공서나 고급 주택은 주로 고전 양식을 따릅니다.

보통 서양 하면 개방적이고 혁신적인 이미지가 떠오르는데 꼭 그렇지만도 않은가 보네요.

그렇지도 않은 정도가 아니라 미술만 보면 상당히 보수적이라고 말할 수 있겠죠. 하지만 저는 이렇게 생각합니다. 결국은 보수가 확실해야 진보도 나오는 거예요. 깰 게 있어야 그걸 기준으로 뭔가 새로운 걸 만들어낼 수 있지 않겠습니까? 역설적이지만 결국 고전이야말로 역동적인 서양 역사의 바탕이라 하겠습니다.

왜 서양 사람들은 그리스 미술을 고전으로 삼았던 걸까요? 그 자체에 뭔가 위대한 점이 있었던 건지, 아니면 서양 문명의 핵심을 자극하는 뭔가가 그리스 문명에 깃들어 있었던 건지, 그것도 아니면 따라 하기 쉬웠던 걸까요?

미국 L.A. 베벌리힐스 거리 서양에서 고전을 선호하는 경향은 지금까지 이어져오고 있다. 유럽 관공서 건물은 십중팔구 그리스 고전 양식을 본떠 지었으며, 아메리카 대륙으로 건너간 미국조차도 고급 건물의 상당수는 고전 양식을 따른다.

중요한 질문입니다. 서양인들이 그리스를 계속해서 재생산한 건 보기에 좋고 예쁘기 때문만은 아니었어요. 오히려 그 안에 구현되어 있는 어떤 정신, 그리스 문명이 추구했던 가치를 자신들의 이상으로 삼은 결과라고 봐야 합니다.

하지만 그리스 문명의 어떤 모습이 지금까지도 많은 사람을 매혹시키는가 하는 물음에는 쉽게 답할 수 없습니다.

결국은 과거의 그리스로 돌아가서 물어보는 수밖에 없겠지요. 다행히도 우리에게는 미술 작품이라는 타임머신이 있습니다. 이 작품들을 통해 도대체 그리스 문명이 왜 서양 문명의 고전이 되었는지 고민해보려 하는데요. 작품 하나하나를 살피기에 앞서 몇 가지 짚고 넘어가야 할 점이 있습니다.

| 높고 험준한 산맥과 해안의 도시들 |

제가 가끔 학교에서 엉뚱한 시험문제를 내곤 합니다. '그리스 지도를 그리고 아는 도시를 적어 넣어라. 도시마다 1점. 단, 위치가 틀릴 때마다 1점 감점!' 같은 문제입니다. 10점은 고사하고 5점 맞기도 어려운, 난이도가 상당히 높은 문제이지요. 굳이 이런 시험문제를 내는 까닭은 그리스에 대해 수없이 얘기하면서도 그리스의 도시국가들이 어디에 어떻게 자리하고 있었는지를 제대로 알지 못하는 경우가 많기 때문입니다. 어떤 문명을 이해할 때 기본적인 지리를 머릿속에 그려놓는 건 중요한 일이거든요. 오른쪽 지도를 보시죠.

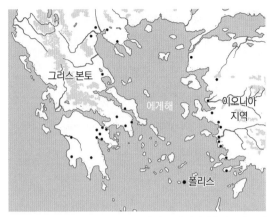

그리스의 도시들 그리스의 내륙 지방은 험준한 산맥이어서 농사를 짓기도, 사람이 살기도 어렵다. 고대 그리스인들은 대부분 해안 지방에 몰려 살면서 무역에 종사했다.

해안선이 아주 복잡하네요.

그렇죠? 섬도 아주 많아서 우리나라로 치면 남해안과 비교할 수 있을 겁니다. 바다 왼쪽이 그리스, 오른쪽이 이오니아입니다. 그리스 본토의 내륙 지방은 아주 험준한 산지입니다. 농사도 잘 안 되고, 사람 살기에도 힘든 곳이죠. 그래서 사람들은 좀 더 살기 편한 해안 지방에 몰렸습니다.

하지만 해변에서도 농사 짓는 게 어려웠을 텐데요.

맞습니다. 그래서 먹고살자면 끊임없이 무역을 해야 했어요. 종합하자면 복잡한 해안선을 따라 포구에 항구가 만들어지고, 그 항구를 중심으로 사람들이 모여들어 무역을 하고 살면서 도시국가들이 하나둘씩 생긴 겁니다. 이런 도시국가를 그리스어로는 폴리스polis라고 해요. 높은 언덕에 있는 요새를 뜻하는 피에pie에서 나온 단어입니다. 일단 이오니아 지역에서부터 올라오면서 도시 이름을 한번 살펴봅시다.

| 누드 조각상으로 빚을 갚은 도시 |

맨 아래의 크니도스에서부터 시작하죠. 이 도시는 부채 탕감을 아주 창조적으로 한 걸로 유명합니다. 원래 크니도스는 빚이 많은 도시였는데, 미술 덕분에 그 빚을 멋지게 갚을 기회를 잡습니다. 아주 유명한 조각 하나 덕분에 관광객이 몰려들었거든요.

아! 오른쪽 조각상이라면 본 기억이 있습니다. 무척이나 유명한 작품 아닌가요?

앞으로는 종종 봤던 기억이 있는 작품들이 나올 겁니다. 지금 보시

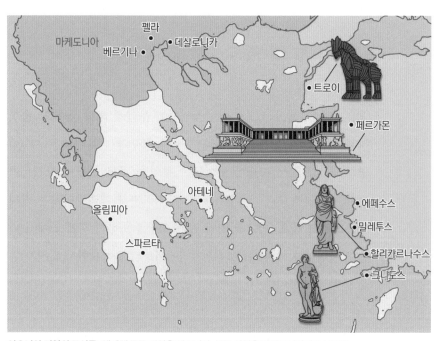

이오니아 지역의 도시들 에게해 동쪽 지역을 이오니아, 북쪽 지역을 마케도니아라고 부른다.

는 조각상은 로마시대의 모작인데요. 모작도 나쁘지 않지만, 전설이 사실이라면 원본은 훨씬 더 아름다웠겠죠. 그걸 보려고 당시 지중해에 살던 사람들이 다 모여들었다니까요.

자세한 얘기는 나중에 더 하기로 하고, 조금 더 북쪽으로 올라가 보지요. 크니도스 바로 위쪽에는 할리카르나수스가 있는데, 여기에도 유명한 조각이 있습니다. 조금 이따 볼 마우솔로스라는 조각이 바로 이곳에서 온 겁니다.

그 외에도 유명한 도시는 아주 많습니다. 할리카르나수스 위에는 철학의 도시 밀레투스가 있고요, 그 바로 위에는 성경에서 에베소라고 부르는 도시인 에페수스가 있습니다. 여기까지가 이오니아입니다. 그곳에서부터 해변을 따라 죽 올라가면 알렉산더 대왕의 보물 창고로 유명한 페르가몬이 나옵니다. 더 올라가면 트로이가 보이고요.

에게해의 북쪽에도 도시가 몇 군데 보이는데요.

네. 일단 데살로니카가 눈에 띄죠. 여기가 그리스 문명의 북쪽 끝입니다. 베르기나, 펠라로 쭉 이어지는 이 일대를 옛날 그리스인들은

'크니도스의 비너스' 복제품, 푸시킨미술관 조각상이 너무 아름다워 당시 지중해 전역의 사람들이 보려고 몰려드는 바람에 그 관광 수익으로 크니도스시가 지고 있던 빚을 전부 갚았다는 전설이 있다.

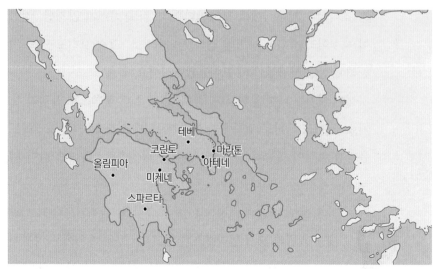

그리스 본토의 도시 그리스 본토에는 북쪽에서부터 동성애자 부대가 있었던 테베, 성경에 등장하는 코린토, 민주주의의 도시 아테네와 그 인근의 마라톤 평원 등이 있었다. 그리스 신화의 배경이 되는 올림포스와 여러 신앙도시가 있었던 곳도 이 지역이다.

자기들의 땅이 아닌 야만족의 땅, 외부 세계로 생각했습니다. 바로 여기를 중심으로 마케도니아 왕국이 자리를 잡습니다.

| 그리스 1번가의 명소들 |

위 지도의 그리스 본토 도시들은 상대적으로는 익숙하네요.

그렇습니다. 어디서 들어본 적이 있는 이름이죠. 제일 위쪽에 보이는 도시는 테베입니다. 들어보셨을지 모르겠습니다만, 테베에는 동성애자 부대가 있었다고 해요. 남성 부대원들이 서로 연인 관계였다는 거죠.

지금 우리나라 군대를 생각해보면 상상하기 어려운 일인데요? 그리스의 특별한 전통 같은 건가요?

글쎄요. 꼭 그렇게만은 볼 수 없습니다. 신라시대의 역사를 다룬 책 『화랑세기』에 보면 신라시대의 화랑들도 서로 동성애적인 관계를 맺고 있었을 것 같다는 생각을 하게 만드는 장면이 많이 등장합니다. 물론 『화랑세기』 자체가 소설에 가깝지만요.

아무튼 테베에는 동성애자들의 부대가 있었다고 합니다. 그냥 전우가 아니라 연인이기 때문에 상대방을 지키고자 열심히 싸우고, 상대방이 다치기라도 하면 더 맹렬히 싸웠다는데요. 이처럼 테베에 동성애자 부대가 있었다면 신라의 화랑이라고 그런 일이 전혀 없었으리라는 법도 없죠.

테베의 신성군단 테베에는 신성군단이라는 동성애자 부대가 있었다. 이 부대에 소속된 전사들은 연인 관계였기 때문에 전장에서 상대방을 지키고자 열심히 싸웠으며, 상대방이 다치기라도 하면 더 맹렬히 싸웠다고 전해진다.

다른 도시들로는 어떤 곳이 있나요?

테베 바로 밑에 있는 코린토도 유명한데, 성경에서는 고린토라고 하는 도시죠. "사랑은 오래 참고, 사랑은 온유하며, 사랑은 시기하지 않으며…" 하는 아름다운 글귀가 실린 고린토전서의 고린토가 바로 여기입니다.

그런데 성경에 등장하는 도시들이 그리스에 왜 이렇게 많은 건가요? 초창기의 기독교는 이스라엘, 그러니까 중동 지역의 민족들이 주로 믿은 종교가 아닌가요?

알고 계시는 내용이 맞습니다. 당시 그리스의 교역 활동이 얼마나 활발했는지가 여기서 드러나지요. 기독교의 발원지는 중동이 맞지만 그리스가 번영했고 여러 지역과의 교류도 활발히 이루어졌기에 초기 기독교 사도들은 멀리 이곳까지 선교를 하러 들어왔습니다.

| 마라톤의 기원 |

코린토에서 좀 더 아래로 내려가면 아테네가 있습니다. 그 옆에 있는 마라톤 평원도 유명해요. 42.195킬로미터를 달리는 장거리 경주에 마라톤이라는 이름이 붙은 게 바로 이 평원 때문이에요. 전하는 이야기에 따르면 기원전 490년 이 평원에서 페르시아와 그리스가 격전을 벌였다고 합니다. 이 전투에서 그리스인들이 승리하자 페이

디피데스라는 전령이 쉬지 않고 달려 아테네에 그 기쁜 소식을 전하고는 쓰러져 죽었다는 설이 있어요. 이게 마라톤 경기의 유래라고 전해옵니다.

그런데 죽었다는 건 후대 사람들이 덧붙인 과장 같습니다. 당대 역사가인 헤로도토스의 책에는 페이디피데스와 관련해서 조금 다른 이야기가 적혀 있거든요. 페르시아군이 쳐들어온다는 소식을 듣고 아테네가 스파르타에 구원병을 보내달라고 연락했는데, 그 역할을 맡은 사람이 페이디피데스였다는 겁니다. 페이디피데스는 200킬로미터를 달리는 데 이틀밖에 안 걸렸다고 하죠. 이렇게 열심히 뛰고 있을 때 판이라는 신이 나타나서 아테네가 이길 거라는 약속을 해주었다고 합니다. 이를 기념하기 위해 아테네에서는 해마다 횃불을 들고 달리는 경기를 열었습니다.

지도 속의 여러 도시를 보다 보니 의문이 하나 생깁니다. 그리스인들은 하나의 통일된 국가를 이루지 않았고 여러 개의 도시에 나뉘어 살았던 것 같은데, 왜 이들을 묶어 그리스인이라고 부르는 걸까요?

좋은 질문입니다. 그 까닭은 그리스인들이 두 가지 특징을 공유하기 때문인데, 첫째는 같은 그리스어를 썼습니다. 둘째는 같은 그리스 신화를 믿었습니다. 그 신화의 중심지가 올림포스산이고요. 그리스의 올림피아라는 도시와 헷갈리시면 안 됩니다. 올림포스는 올림피아와 좀 떨어진 북쪽의 험준한 산입니다. 그리스인들은 이 산에 제우스를 비롯한 열두 신이 산다고 생각했어요. 신들끼리 재

미있게 알콩달콩 사랑도 하고 시기도 하고, 심지어는 인간처럼 정치 싸움까지 하면서 산다고 믿었지요.

그럼 올림피아는 뭐지요? 신과는 전혀 상관 없는 도시인가요?

아니요. 올림포스가 신성한 산이라면, 올림피아는 신성한 도시입니다. 제우스가 머무는 도시라고 믿었으니까요. 그러나 그리스에는 올림피아 말고도 신성한 도시가 몇 군데 더 있었습니다. 예를 들어 델피는 아폴로 신이 신탁을 내려주는 곳이고, 델로스는 아폴로 신과 아르테미스 신이 태어난 곳이지요. 나중에 아테네를 중심으로 델로스 동맹이 생기는데, 그 이름도 성소 델로스에서 따온 겁니다.

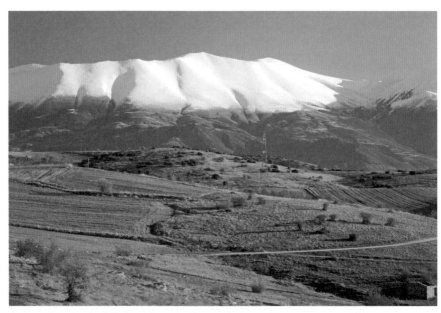

올림포스산 그리스인들은 올림포스산에 신들이 모여 산다고 믿었다.

| 지중해 연못의 개구리 떼 |

같은 언어를 쓰고 같은 종교를 믿는데 이렇게 여러 도시로 나뉘어 있었다니 그것도 참 신기합니다. 메소포타미아만 해도 결국은 통일 왕조를 이루었는데 말이죠.

그렇죠. 그리스만의 독특한 특징이에요. 그리스의 모든 도시국가는 대단히 폐쇄적이었어요. 도시국가 하나하나가 자기들끼리만 똘똘 뭉친 엘리트 사회였죠. 외부 사람들을 끼워주기 위해 체제를 바꾼다거나 하는 일은 없었습니다.

단적인 사례로 시민권 제도를 들 수 있죠. 어떤 나라가 얼마나 폐쇄적인지를 가늠하는 한 가지 방법이 그 나라의 시민권을 얼마나 쉽게 딸 수 있는지 살펴보는 것이거든요. 그런 면에서 후에 등장한 로마는 아주 개방적인 국가였습니다. 민족이 다르고 종교가 달라도 로마법을 따르면 로마인으로 인정해줬거든요.

저도 그런 얘기를 들은 적이 있습니다. 로마는 작은 도시국가로 출발했지만 개방성과 포용성 덕분에 거대한 제국으로 성장했다고요.

사실입니다. 반면 그리스는 시민권을 극도로 제한했어요. 아테네만 해도 아테네 시민권을 가지려면 부모가 모두 아테네인이어야 했지요. 국가가 커나가는 방식이 독특했습니다. 영토를 늘리면서 그 땅에 살고 있던 다른 민족을 그리스의 새로운 시민으로 받아들이는 방식은 아니었던 겁니다. 소수의 시민권자만을 유지하면서, 그 수

가 좀 늘어난다 싶으면 이들을 분가시키고, 또 그걸 분가시키는 방식을 지켜나갔습니다. 다시 말해 인구 팽창이 일어나도 도시국가의 규모나 형태는 원형 그대로 유지했다는 거죠.

이런 식으로 계속 분가시키니 이탈리아를 포함한 지중해 여러 곳에 그리스 식민 도시가 자꾸 생겨난 겁니다. 그래서 플라톤은 그리스 식민 도시들이 마치 '지중해라는 연못을 둘러싼 개구리 떼' 같다고까지 이야기했습니다. 그다지 지나친 말도 아니었어요. 오른쪽 지도에 표시된 부분이 다 그리스 식민 도시가 있던 지역입니다.

엄청 많네요. 아프리카 대륙에도 있었고, 스페인에도 있었네요?

맞습니다. 이오니아와 스페인, 심지어는 북아프리카에도 그리스 식민 도시가 건설됐어요. 당시 그리스인들이 알고 있던 세계 전체에 도시를 세웠다고 보면 됩니다. 이것이 아주 작은 도시국가들의 연합체에 불과한 그리스가 그리스반도를 넘어 거대한 문화적 영향을 끼쳤던 이유 중 하나입니다.

이렇게 많은 식민 도시를 세웠으면서 그리스는 왜 로마처럼 대제국으로 나아가지 않았을까요?

그리스의 식민 도시는 우리가 일반적으로 생각하는 개념과 다르다는 사실을 알아두어야 합니다. 식민 도시라고 불리긴 하지만, 어떤 면에서는 차라리 새로운 도시국가라고 보는 게 맞을지도 모릅니다. 예를 들어 그리스의 식민 도시들은 모두 해안가에 자리 잡고 있는

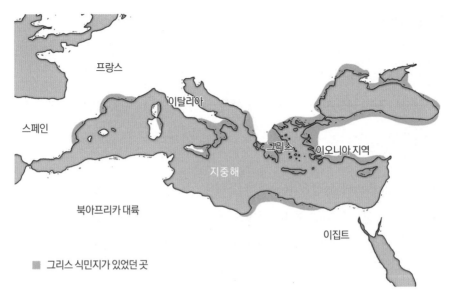

프랑스

이탈리아

스페인

그리스

이오니아 지역

지중해

북아프리카 대륙

이집트

■ 그리스 식민지가 있었던 곳

플라톤이 '지중해라는 연못을 둘러싼 개구리 떼' 같다고 이야기할 만큼 그리스인들은 그리스 본토는 물론이고 이오니아와 스페인, 심지어 북아프리카에도 식민 도시를 수없이 건설했다.

데, 그런 걸 보면 처음부터 작정하고 도시를 건설한 건 아니었던 것 같습니다. 일종의 무역 교역소를 설치했는데, 그게 나중에 식민 도시로 발전했다고 봐야죠.

이런 식으로 자연스럽게 발전하다 보니 식민 도시도 본국에 속해 있다기보다는 독립적인 국가로 대등하게 행동합니다. 본국과 전쟁을 벌이기도 했을 정도로 말이죠. 나쁘게 말하면 폐쇄적인 거고, 좋게 말하면 각각의 도시국가가 순수성을 잘 유지했다고도 볼 수 있겠습니다. 어쩌면 그 덕분에 그리스의 도시국가에서는 대단히 독특한 문화가 출현하는데요. 그게 바로 민주주의입니다.

| 4만 명의 국회의원 |

아테네 같은 국가는 민주주의의 고향으로 워낙 유명하지만, 다른 도시들도 그랬다고 말할 수 있나요? 예를 들면 스파르타 같은 도시 말입니다.

그리스 민주주의의 원형을 꼽으라면 아테네가 먼저 떠오르는 것은 사실입니다. 하지만 다른 도시국가들도 어느 정도 민주주의적인 정치제도를 운용했습니다. 스파르타 역시 마찬가지였죠. 스파르타의 남성 시민들은 30세가 되면 '호모이오이'라고 불렸는데요. 이들은 투표를 통해 직접 법도 만들고 의회에 출석할 대표도 뽑았습니다. 왕 역시 법을 따라야 하는 의무가 있었고, 잘못을 저지르면 의회의 결정에 따라 처벌을 받아야 했습니다.

물론 그리스의 민주주의가 오늘날의 민주주의와 완전히 같았던 건 아닙니다. 그리스 민주주의의 원형인 아테네 민주주의와 오늘날 민주주의 사이에는 큰 차이가 하나 있는데요. 그건 오늘날의 민주주의가 대부분 대의 민주주의인 데 반해 아테네의 민주주의는 직접 민주주의라는 겁니다.

대의 민주주의는 구성원이 직접 의견을 내는 대신에 대표를 뽑아서 자기 의견을 대신하게 합니다. 국회의원이나 시의원, 도의원 등 대표에게 우리 의견을 대신 말하게 하는 거죠. 현대에 실시하고 있는 민주주의는 근대의 민주주의, 복잡한 시스템의 대의 민주주의입니다. 작동 원리를 이해하는 것만으로도 어렵고 까마득한 일이죠. 아테네의 직접 민주주의는 순수하고 직관적이었습니다. 고대 아테네

의 남성 시민은 대략 4만 명이었던 걸로 보는데, 이들 중 군사 훈련을 마친 20세 이상 성인 남성은 요즘으로 치면 모두가 다 국회의원이었습니다. 그러니까 아테네에서 남자로 태어나 성인이 되면 그대로 국회의원이 되어 자기가 속한 공동체의 운명을 스스로 결정할 수 있었습니다.

4만 명이요? 그렇게 많은 사람이 모여 국회를 여는 게 가능했을까요?

이론적으로는 4만 명이 다 국회의원이었지만, 기록에 따르면 최소 의결 정족수가 6000명이었고 최대 1만3000명까지 모였다고 하니, 대충 그 정도의 인원이 참여해서 회의를 했겠지요. 그들은 아테네의 프닉스 언덕에서 평균 10일마다 모였다고 합니다.

6000명이라고 해도 회의하기에 너무 많은 인원 아닌가요.

그래서 프닉스 언덕 근처의 아고라에는 그런 대규모 회의를 열 수 있는 세심한 장치가 여럿 마련돼 있었습니다. 아테네 민수수의가 어떻게 작동했는지 보려면 꼭 아고라에 가서야 합니다. 아고라는 아테네 시민들의 생활의 중심지이자 이들이 신봉하는 민주주의의 심장부라고 할 만한 곳이죠. 우리나라로 치면 명동 쇼핑거리와 세종시의 정부종합청사, 여의도 국회의사당이 한 장소에 모여 있다고 보시면 됩니다. 아쉽게도 3세기 때 이민족의 침입으로 다 파괴되어 지금은 원형을 짐작하기가 어렵습니다. 그나마 가장 서쪽에는 기원

전 5세기경에 지은 헤파이스토스의 신전이 남아 있고, 동쪽으로는 스토아 아탈로스가 복원되어 대충이나마 그 규모를 짐작해볼 수 있지요.

오른쪽 구조도를 보세요. 크게 보면 광장의 사면을 건물들이 둘러싸고 있고, 그 중앙을 큰 길이 대각선으로 가로지르고 있는 형상입니다. 길의 남쪽 끝은 파르테논을 필두로 한 신전 구역 아크로폴리스로, 북쪽 끝은 공동묘지로 이어집니다. 그러니까 이 길은 천상의 세계와 저승의 세계를 잇는 길이었던 거지요. 바로 이 길을 플라톤, 아리스토텔레스, 소포클레스, 투키디데스 등이 하루에도 몇 번씩 거닐었을 겁니다. 정말 엄청난 길이 아닙니까? 아고라를 가로지르는 이 전설적인 대로를 걸으며 고대 그리스의 정수를 음미하지 않

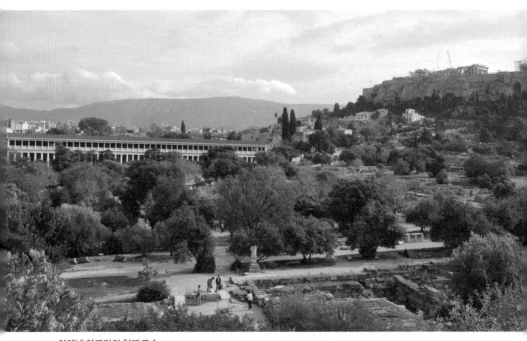

아테네 아고라의 현재 모습

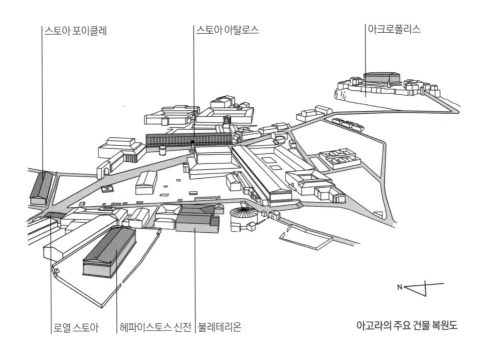

스토아 포이클레 스토아 아탈로스 아크로폴리스

로열 스토아 헤파이스토스 신전 불레테리온

아고라의 주요 건물 복원도

고서는 아테네에 다녀왔다고 할 수 없을 겁니다.

아고라에는 소홀히 지나갈 건축이 하나도 없습니다만, 이왕 말이 나왔으니 중요한 건물 몇 채만 살펴보도록 하겠습니다. 아테네 민주주의를 언급했으니 관공서를 먼저 봅시다. 주요 관공서는 모두 헤파이스토스 신전 근처, 즉 광장 서쪽에 몰려 있습니다.

특히 여기서 가장 눈여겨볼 만한 건물은 불레테리온입니다. 이곳에서 국회를 운영하기 위한 평의회가 활동했거든요. 평의회는 일종의 국회 상임위원회로, 4만 명 아테네의 시민 중에서 500명을 추첨으로 뽑아 운영했습니다.

평의회는 불레테리온에서 무슨 일을 했나요?

국회를 보조하는 일을 했습니다. 정확히 말하자면 국회에 상정할 안건을 정하는 일이지요. 그 아래쪽으로는 로열 스토아가 있습니다. 지금으로 치면 최고 법원, 그러니까 헌법재판소나 대법원쯤 되는 곳이었지요. 이곳에서 소크라테스는 아테네 청년들을 선동했다는 죄목으로 조사를 받았습니다.

여러모로 세심했네요. 아테네인들은 민주주의를 작동시키기 위해 실질적인 시스템을 마련하고자 했군요.

이제 고개를 들어 전체를 둘러봅시다. 나머지 세 면을 따라 스토아가 들어서 있습니다. 스토아는 '기둥이 늘어선 건물'을 뜻하는데 아테네 시민의 쇼핑센터이자 만남의 장소였고 진지한 철학적 이야기를 나누는 장소기도 했습니다.
스토아에 직접 가보면 이곳이 얼마나 그리스 날씨에 최적화된 건물인지 실감할 수 있습니다. 여름이면 뜨거운 태양 빛을 피할 수 있게 해주고, 겨울철이면 시도 때도 없이 몰아치는 비바람을 막아줍니다. 바람도 시원하게 잘 통해서 수천 명이 모여 있더라도 그리 답답하게 느껴지지 않았을 겁니다.

오른쪽 사진을 보니 아주 멋집니다. 그리스 철학이 이런 곳에서 나왔군요.

그렇습니다. 그러고 보니 그 유명한 철학자 제논이 스토아학파를 창설한 곳이 아고라 북쪽의 스토아 포이클레였다고 합니다. 저로

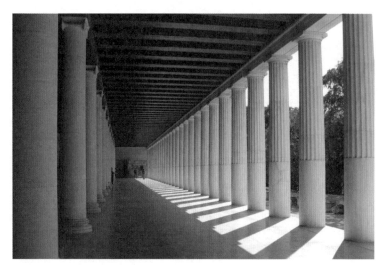

스토아 아탈로스의 열주 스토아 아탈로스는 현재 고대아고라박물관으로 쓰이고 있다. 가지런한 열주의 단정함이 경건함을 불러일으킨다.

서는 이곳이 남아 있지 않은 게 참 안타까워요. 만약 지금까지 남아 있다면, 미술사 전체를 바꿔놓을 만한 공간이 되었을 겁니다.

스토아학파라면 금욕을 강조한 철학 사조 아닌가요? 그런데 왜 갑자기 미술사 이야기가 나오나요?

스토아 포이클레가 당시의 국립미술관 같은 역할을 했다고 하거든요. 금욕을 강조한 스토아학파가 미술 작품이 가득한 곳에서 나왔다니, 지금의 관점에서 보면 아이러니하죠.
스토아 포이클레는 남향이라 빛이 아주 잘 들어왔을 거예요. 그래서인지 이곳에는 그리스를 찬양하는 주제의 그림들이 그려져 있었다고 합니다. 트로이 전쟁, 아마존족과의 싸움 같은 신화적인 이야기뿐만 아니라 페르시아와의 전쟁을 기록한 그림도 전시돼 있었다

고 합니다. 지금은 모두 사라지고 기록으로만 전해질 뿐입니다.

이렇듯 아고라를 돌아보면 곳곳에서 민주주의를 작동시키고자 세심하게 신경 쓴 아테네인의 노력이 잘 드러납니다. 이렇게 그리스는 "내 나라는 내가 움직인다!"는 자부심이 엄청나고, 여기서 유래하는 에너지가 대단해요. 조그만 도시국가 연합체에 불과했던 그리스가 위대한 업적을 쌓고 패기와 용기, 지식에 대한 확신을 보여줄 수 있었던 배경도 어쩌면 이 민주주의 덕분인지 모릅니다.

| 민주주의의 가치를 지켜낸 그리스 연합군 |

많은 학자는 그리스가 페르시아의 100만 대군을 무찌를 수 있었던 것도 민주주의라는 기틀에서 키워온 그 에너지 때문이라고 주장하지요.

페르시아의 100만 대군이요?

네. 기원전 492년부터 세 번에 걸쳐 메소포타미아의 대제국 페르시아가 그리스에 쳐들어왔는데, 이를 페르시아 전쟁이라고 합니다. 100만 대군은 그 세 차례 전투 중 마지막에 페르시아가 쏟아부은 군대의 규모입니다.

이 전쟁은 세계사의 중요한 전환점으로 꼽힙니다. 어떤 역사학자는 유럽에서 가장 중요한 전쟁이었다고까지 얘기해요. 그리스가 페르시아 전쟁에서 승리했기 때문에 민주주의와 유럽을 지켜낼 수 있었

다는 겁니다. 다시 말하면 민주주의가 전제주의를 이긴 거라고 할
수 있습니다. 유럽적 가치의 가능성, 그 희망이 처음으로 드러난 거
지요.

그리스 미술을 이해하려면 이런 사회 배경을 제대로 파악할 필요가
있습니다. 현대의 민주주의와 다르기는 하지만, 민주주의 본연의
취지에 아주 충실했던 직접 민주주의가 실현됐던 사회가 바로 그리
스예요. 이들이 품은 시민 의식이라는 건 결국 자의식, 자각, 자기
가 스스로 결정하기, 곧 자결의 정신입니다.

그런 사회적 배경이 미술과 무슨 상관이 있나요? 민주주의는 정치
제도잖아요.

당연히 상관이 있죠. 그리스 미술에서는 민주주의의 향취가 진하게
묻어납니다. 서양 사람들은 옛날부터 그리스 미술을 엄청나게 찬양
해왔고 그 찬양은 지금까지도 이어지고 있는데, 그것도 따지고 보
면 그리스 미술과 민주주의가 맺고 있는 관계 때문입니다.

간단히 이유를 설명하자면 개인의 자유가 커졌기 때문에 표현의 자
유도 함께 커질 수 있었다고 생각하는 거죠. 미술사학자 곰브리치
가 이런 주장을 폈고, 조금 더 올라가면 18세기의 고대 문화 애호가
이자 문화 해설가였던 빙켈만도 비슷한 주장을 했습니다. 이들은 그
리스야말로 최고의 미술을 보여주었다면서 찬사를 아끼지 않았죠.

이제 그리스의 걸작들을 만나보실 텐데요. 그 전에 마지막으로 짚
고 넘어갈 연표가 있습니다. 그리스 미술사의 시대를 구분하는 방
법을 소개해드려야 할 것 같아서요.

| 그리스 문명의 시작은 언제? |

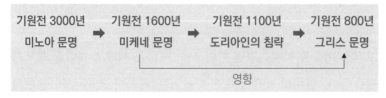

앞에서 본 적이 있는 연표입니다. 미노아와 미케네 문명을 지나, 문제가 있는 개념이기는 하지만 도리아인의 침략과 그리스의 암흑기를 넘어서 드디어 우리가 알고 있는 그리스가 시작된 걸 확인할 수 있을 거예요.

하지만 그리스는 여러 도시국가가 연합한 문명이 아닌가요? 그럼 어느 나라의 어느 왕 때부터 그리스 문명의 시작이라고 말하기 어려울 것 같은데요.

잘 보셨습니다. 그래서 그리스 문명의 시작점을 잡는 기준이 있는데, 그게 참 복잡합니다. 보통은 두 가지 기준을 잡는데 하나는 고대 올림픽이 처음 시작된 때고, 다른 하나는 그리스의 위대한 음유시인 호메로스가 『일리아드』와 『오디세이아』를 집필함으로써 그리스 신화를 집대성한 때입니다.

그 옛날에 올림픽이 있었다니, 앞서 나온 마라톤도 그렇고 정말 유래 깊은 단어들이네요.

그럼요. 지금과 똑같은 올림픽은 아니었지만 말입니다. 올림픽을

그리스 문명의 시작점으로 삼는다는 기준은 이해하기 편하실 거예요. 여기저기 흩어져 있는 그리스의 많은 도시국가들이 4년마다 열리는 올림픽에 참여했고, 경기 전후 3개월은 전쟁도 멈췄다고 합니다. 흔히들 현대의 올림픽 경기도 그리스의 평화 정신을 이은 것이라고 말하죠.

하지만 호메로스의 『일리아드』와 『오디세이아』는 낯설게 여기실지도 모르겠네요. 그 두 편의 장편 대서사시는 모두 트로이 전쟁을 다루고 있습니다. 트로이 전쟁이 어떻게 시작됐고, 어떻게 진행됐으며, 전쟁이 끝난 뒤에 어떤 일이 벌어졌는지를 노래한 작품들이죠. 트로이 전쟁은 미케네 문명이 번영할 때 벌어진 전쟁이지만, 기원전 8세기 중엽 호메로스에 의해 문학 작품으로 재탄생합니다. 그리스 지역에 떠돌던 전설 같은 영웅담이 호메로스에 의해 집대성된 겁니다. 기원전 776년에 첫 번째 올림픽이 열렸다는 걸 생각하면, 이 시기가 그리스 문명이 어느 정도 틀을 잡은 시기라고 볼 수 있습니다.

달리는 운동선수들이 그려진 도기, 기원전 500년경, 루브르박물관 올림픽 경기 중 달리기에 참여한 운동선수들의 모습이 도기에 그려져 있다.

그렇게 오래된 책이 아직도 남아 있나요?

정확히 말하면 아닙니다. 얘기가 나왔으니 말인데 엄밀히 따져 호메로스가 두 작품을 '썼다'고도 말할 수 없습니다. 문자로 기록이 된 건 훨씬 더 후대의 일이고, 호메로스는 떠돌아다니는 이야기를 모아서 집대성하기만 했습니다. 문자로 기록되기 전까지 호메로스가 모은 이야기들은 입에서 입으로 전해졌는데, 이렇게 말로 이야기를 전달하는 방식을 구전 口傳이라고 합니다.

첩보 영화를 보면 가끔 모든 말을 기억하는 사람들이 나오죠? 편지를 보낼 때 이 사람들한테 말로 전달하면, 그들은 달달 외워서 똑같이 전달합니다. "거기에 점 하나 있고요. 쉼표 있고, 띄어쓰기 있고, 직접 인용입니다"라는 식으로요. 문서를 말로 전하는 기술이죠. 그리스시대에도 이런 구전 기술이 있었다고 합니다. 그래서 호메로스가 기록을 남기고 자기 작품이

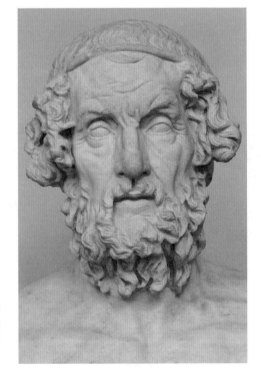

호메로스의 흉상, 기원전 1~2세기경 제작된 원본의 로마시대 복제품, 영국박물관 그리스 역사의 시작으로 일컬어지는 『일리아드』와 『오디세이아』를 쓴 호메로스의 조각상이다.

라고 서명한 건 아니지만 『일리아드』와 『오디세이아』를 모두 호메로스의 작품이라고 본 겁니다.

한 가지 더 얘기하자면 페니키아 사람들의 영향을 받아서 그리스 알파벳이 처음으로 만들어진 것도 이때입니다. 이렇게 기원전 8세기경, 그리스 문명이 시작되는 거죠.

그럼 그리스 문명의 끝은 언제인가요?

고대 올림픽이 처음 시작했던 시점을 그리스 문명의 시작으로 본 것처럼 고대 올림픽이 끝나는 시점을 그리스 문명의 종점, 크게 보면 고대 문명의 종점으로 봅니다. 마지막 올림픽은 기원후 393년까지 열렸습니다. 생각보다는 멀지 않은 과거지요.

로마의 속국으로 복속된 이후에도 그리스는 전통적인 종교의식을 계속해나갔습니다. 그러다가 로마 황제가 392년 기독교를 국교로 공인하면서 모든 이교도를 모시는 종교 행위는 점차 금지됩니다. 기독교 세계가 열리면서 고대의 의식이 멈추고 수많은 신전도 함께 의미를 잃어버렸죠.

| 그리스 미술의 네 단계 |

정리하자면 기원전 776년경부터 기원후 393년까지 그리스 문명이 계속되었다는 말씀이시죠? 1200년 정도인데, 아주 긴 기간이네요.

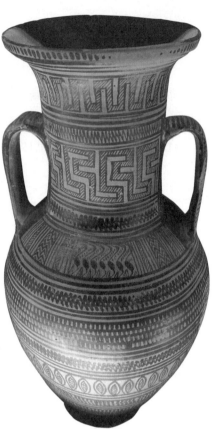

기하학 문양 암포라, 기원전 725~700년경, 루브르박물관 기하학적인 무늬가 잔뜩 들어간 그릇들이 많이 만들어졌기 때문에 그리스 역사 시기에서 기원전 900~700년대를 기하학 문양 시대라고 부른다.

네, 맞습니다. 좀 더 좁혀보자면 1200년 중에서도 로마제국의 시작을 알리는 기원전 31년의 전투, 악티움 해전 이전까지를 그리스의 역사라고 할 수 있겠죠. 미술사에서는 이 시기를 네 개로 다시 구분하는데, 가장 오래된 시기는 기하학 문양 시대입니다.

위 도기처럼 기하학적인 무늬가 그려진 그릇이 만들어졌기 때문에 기하학 문양 시대라고 부르는 건데, 다른 이름으로는 이 시대를 선-고졸기라고도 부릅니다. '고졸기보다 앞선 시기'라는 뜻입니다. 그다음에 바로 고졸기가 나오거든요. 오른쪽 조각상이 고졸기의 대표 작품으로 자주 나옵니다.

고졸기라고 하면 고등학교 졸업반이냐고 농담처럼 묻는 분들이 계신데 그런 건 아니고, 그리스어에서 유래한 영단어 아르카익archaic을 번역한 겁니다. 아르카익이 고졸古拙하다는 뜻이거든요. 이때 만들어진 작품들이 '고졸해서' 고졸기라고 부르는 거죠.

고졸하다는 게 무슨 뜻이죠? 처음 들어본 단어입니다.

사전을 찾아보면 '기교는 없지만 예스럽고 소박한 멋이 있다'라고 나옵니다. 어색한 단어이긴 하죠? 이런 고졸한 미술이 만들어진 시기가 대략 기원전 700년부터 페르시아 전쟁이 마무리되는 기원전 480년까지예요.

아까 고등학교 졸업기라는 농담을 했는데, 그렇다면 이제 대학에 가야겠죠? 우리는 그리스 문명의 대학 시절을 고전기라고 부릅니다. 그리스 문명이 정점을 찍은 때죠. 아시아의 대제국 페르시아에게 연타를 날린 뒤, 자신들의 문화에 대한 자부심을 뽐내던 시기입니다.

송아지를 멘 남자, 기원전 560년, 아크로폴리스박물관 고졸기의 작품. 고졸이라는 말은 '기교는 없지만 예스럽고 소박한 멋이 있다'는 뜻으로, 그리스 미술에서 기원전 700~480년을 고졸기라고 부른다.

페르시아의 100만 대군을 막아낸 그때 말이지요? 그리스는 언제까지 황금기를 유지했나요?

넓게 보면 페르시아 전쟁이 끝나가던 기원전 480년경부터 마케도니아의 알렉산더 대왕이 등장하기 전까지입니다.

재미있게도 이때 그리스는 민주정을 시작해요. 일찌감치 왕정을 폐지하고 이후에 참주라는 일종의 독재자를 지배자로 두었는데, 그 참주도 없애버리고 세계 최초로 민주주의를 시작하죠. 고전기 중에서도 기원전 461~429년에 이르는 32년간을 가장 고전기다운 시기로 칩니다. 지도자 페리클레스가 아테네를 이끌었던 시기죠. 길게 봐서 1200년 역사에 전성기 32년이라니, 정점이라는 건 역시 찰나라고 할 수 있겠네요.

고전기가 끝나면 그리스 변방에 있던 마케도니아의 젊은 왕 알렉산더가 그리스 도시국가들을 집어삼키고 거대한 마케도니아 제국을 완성하는데요. 그게 마지막 네 번째 시기입니다. 이때를 가리켜 헬레니즘기라고 부르죠. 헬레니즘기에는 그리스의 가치가 전 세계로 번져 나갔습니다. 북아프리카와 아시아를 아우르던 마케도니아, 알렉산더가 세운 대제국이 그리스 문화를 계승했기 때문이죠.

헬레니즘이라… 어렴풋이 들어본 단어가 자꾸 나오네요.

우리는 스스로를 단군 할아버지의 자손이라고 얘기하죠? 마찬가지로 그리스인들은 자기들이 헬렌의 자식이라고 믿었습니다. 헬렌은 인간에게 불 사용하는 법을 가르쳐준 프로메테우스의 손자입니다.

에렉테이온, 그리스 아테네, 기원전 421~406년

제우스는 인간을 멸망시키려고 했지만 헬렌만은 살아남아서 그리
스 민족의 조상이 되지요. 그래서 헬렌은 그리스 사람이나 그리스
문화를 가리킬 때 사용되기도 합니다. 마케도니아의 알렉산더 대왕
이 세계 문화를 융합해나가기는 했지만, 그 문화의 중심은 그리스
였기 때문에 이 시기의 문화를 헬레니즘이라고 부르는 겁니다.

앞서 로마제국의 시작을 악티움 해전이 있었던 기원전 31년으로 잡
는다고 설명하셨는데, 그럼 그리스 문명의 마지막인 헬레니즘기가
끝나는 것도 그때인가요?

그렇죠. 악티움 해전은 옥타비아누스가 악티움 앞바다에서 클레오파트라와 안토니우스의 연합군을 물리친 전쟁입니다. 이 전쟁에서 이긴 다음 옥타비아누스는 로마 최초로 황제에 등극하죠. 그러니까 악티움 해전 이후부터 로마는 공화정을 버리고 황제 정치의 길을 걷게 된 겁니다. 그리스는 악티움 해전 이전에 이미 로마의 속국이 되었습니다만, 이 해전 이후로 역사의 주인공 자리를 완전히 로마에 내주게 됩니다. 일단 역사적인 배경 설명은 여기까지 하도록 할까요?

정말 오래 기다렸네요. 이제 드디어 그리스 걸작들을 볼 수 있는 건가요?

네. 그럼 이제 다들 칭송해 마지않는 그리스 미술의 주인공들을 만나러 가보지요.

그리스 해변 곳곳에 생겨난 여러 도시국가는 시민 간의 평등한 합의를 기반으로 하는 민주주의 체제를 역사상 처음으로 발명했으며, 이에 따라 인간의 자결 의식을 강조하는 새로운 문화가 출현했다. 그렇게 태어난 그리스 문명은 서양 문명의 고전으로 자리 잡아 지금까지도 계속 반복, 재생산되고 있다.

<u>그리스의 지리</u>	해안선이 복잡한 다도해며 내륙에 높은 산맥이 자리 잡고 있고, 도시는 주로 해변에 위치함. **그리스 외곽** • **이오니아** 에게해 동쪽으로, 크니도스, 할리카르나수스 등. • **마케도니아** 에게해 북쪽으로, 알렉산더 제국의 근원지. **그리스 본토** 테베, 아테네, 스파르타, 올림피아, 델피, 델로스 등 주요 폴리스 분포.
<u>그리스 문명의 성격</u>	**폐쇄성** 그리스 도시국가 출신인 사람에게만 시민권 부여. 도시국가의 규모가 커지면 영토를 넓히는 대신 새로운 도시국가 설립. → 지중해를 둘러싼 전 지역에 그리스 식민 도시 건설. **민주주의** 직접 민주주의 발명.=대표를 선출하지 않고 시민 전체가 의사 결정에 참여.
<u>그리스 미술의 시대 구분</u>	**시작과 끝** • **시작** ①올림픽. ②호메로스의 『일리아드』, 『오디세이아』 집대성. ③그리스 알파벳 사용. ⇒ 기원전 8세기 중엽. • **끝** 악티움 해전. ⇒ 기원전 31년. **시대 구분** 기하학 문양 시대 → 고졸기 → 고전기 → 헬레니즘기.

'아름다움은 진리요, 진리는 아름다움'
이것이 지상에서 너희들이 아는 전부이며
알아야 할 전부다.

— 존 키츠, 「그리스 항아리에 부치는 노래」

O2 그리스 도기, 인간의 감정을 발견하다

#기하학 문양 #디필론 #동방화 #흑색상·적색상

세계 도자기 역사에서 중국과 한국이 뛰어나다고 하지만 그리스에 대한 평가도 만만치 않습니다. 작품 수가 많을 뿐만 아니라 품질도 좋거든요. 누가 그리스에 다녀왔다면서 도기를 기념품으로 사오면 '이 사람은 그리스를 좀 아는구나' 하는 생각이 들 정도죠.

도기 표면에 그려진 그림을 보면 고대 그리스인들의 삶을 생생히 상상할 수 있는데요. 잠시 다음 페이지에서 사진을 봐주십시오. 도기에 심포지엄을 하는 그리스인들의 모습이 새겨져 있습니다.

심포지엄이요? 학회라고 보기에는 너무 느긋한 모습인데요.

당시의 심포시엄은 격술내외가 아니었습니다. 요즘에는 심포지엄을 학술대회라고 번역하지만요. 그리스시대의 용법을 그대로 살리자면 향연이라는 말이 더 적절한 번역이겠네요. 원래 심포지엄은

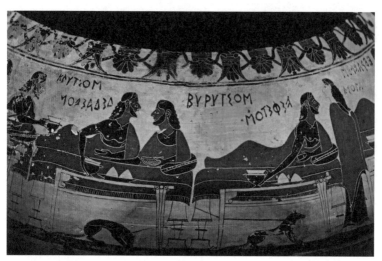

헤라클레스의 만찬이 그려진 도기(부분), 기원전 600년경 이 도기에 묘사된 것은 고대 그리스의 회식이라고 할 수 있는 심포지엄 장면이다.

만찬을 일컫는 말이었거든요. 그러니까 이들은 지금 저녁 회식을 하는 중입니다. 회식에 참여한 사람들은 한 무리의 전사들입니다. 한 부대에 속한 전사들이 운동을 하고 나서 왁자지껄하게 파티를 하는 모습이죠.

그림을 잘 보시면 오른편에 여성이 한 명 있는데, 파티의 흥을 돋우는 역할을 맡고 있습니다. 우리나라로 치면 기생 비슷한 직업이겠지요. 침대 밑에는 강아지도 보입니다. 여담입니다만 당시 심포지엄에서는 '좋아하는 친구한테 포도주 튕기기 놀이'를 하기도 했다는데, 그리스에서 남성 간의 동성애가 널리 퍼져 있었다는 걸 생각하면 상당히 에로틱한 놀이였을 겁니다.

아무래도 잔치 때 쓰는 그릇이라서 그런지 흥겨운 장면이 그려져 있네요.

꼭 그런 것만은 아닙니다. 이처럼 한가롭고 즐거운 한때를 즐기는 모습이 그려져 있는가 하면, 치열하고 처절한 순간을 그린 예도 있습니다. 아래 도기를 보세요.

누군가 공격을 당해 쓰러지는 장면이네요?

잘 보셨습니다. 트로이 전쟁의 한 장면을 묘사한 건데, 창으로 상대방을 찌르고 있는 남자가 그 유명한 아킬레우스입니다. 미케네 최고의 용사였지요. 목에 창이 찔려 죽어가는 여자는 아마존의 전사인 펜테실레이아입니다. 여기서 말하는 아마존은 남아메리카 대륙에

아킬레우스

펜테실레이아

엑세키아스, 펜테실레이아를 죽이는 아킬레우스가 그려진 암포라, 기원전 530~525년, 영국박물관 도기에 묘사된 것은 트로이 전쟁의 한 장면으로, 아킬레우스가 펜테실레이아를 죽이는 순간 서로의 시선이 만나며 사랑에 빠지는 극적인 순간을 묘사했다.

있는 밀림이 아니라 그리스 신화에 등장하는 상상 속의 나라로, 여자들만 사는 곳이었다고 합니다. 펜테실레이아는 실수로 그녀가 모시던 여왕 히폴리타를 죽이고 그 죄를 씻기 위해 트로이 편에 서서 전쟁에 가담했다고 해요. 그렇게 해서 두 남녀가 전쟁터 한복판에서 만나게 된 겁니다.

치열한 싸움 끝에 아킬레우스의 창이 펜테실레이아의 목을 관통하는 순간, 두 사람의 눈이 마주치고 말죠. 그때 아킬레우스는 아마존 전사의 아름다움에 반해 한순간 사랑에 빠지고 맙니다.

잔인하기 짝이 없는 운명의 장난이네요.

네. 바로 그런 애절함이야말로 그리스 휴머니즘의 정수라 할 수 있어요. 이집트나 메소포타미아에서는 절대 찾아볼 수 없는 감정입니다. 그쪽 미술에서는 죽이면 죽이는 거고, 말면 마는 거지 적군을 사랑하는 장면을 묘사한다는 건 상상할 수도 없는 일이었을 거예요. 반면 그리스에서는 인간적인 상황을 그려낸 다음, 그 안에서 생겨나는 모순적인 고민들에 초점을 맞춥니다.

| 케라메이코스 그릇 시장 |

고고학자들은 조금 다른 이유로 그리스 도기를 귀중하게 여겨요. 그리스 도기는 이른 시기의 것부터 상당히 많은 양이 남아 있어서 그리스가 어떻게 발전했는지를 보여주는 좋은 사료가 되거든요. 고

대 그리스 미술에서 회화는 거의 남아 있지 않습니다. 조각의 경우도 역사가 상당히 흐른 후에 하나둘씩 등장하기 시작하고요. 하지만 도기만은 그리스 미술이 시작하는 시점부터 계속 존재해왔습니다. 그래서 그리스 미술은 도기를 기준으로 시대를 구분하는 경우가 많습니다. 다음 표를 보시죠.

선-고졸기		고졸기		
원-기하학 문양 시대	기하학 문양 시기	동방화 시기	흑색상 도기 시기	적색상 도기 시기
기원전 1050년 / 기원전 900년		기원전 700년	기원전 600년	기원전 530년 / 기원전 480년

도기로 구분한 시대와 미술사의 일반적인 시대 구분이 반드시 일치하는 것은 아닙니다만, 어느 정도 감을 잡는 데에는 도움이 되실 겁니다. 이제부터 이 표에 적혀 있는 순서에 따라 대표적인 도기들을 살펴보도록 하겠습니다.

케라메이코스 아고라 북서쪽에 위치한 구역으로, 주로 공동묘지로 쓰였다.

방금 본 사진은 아테네에서 가장 큰 공동묘지였던 케라메이코스입니다. 옛날에 이 공동묘지 근처에 도공이 많이 살았다고 하죠. 요즘에도 도자기를 세라믹ceramic이라고 부르는데, 그 세라믹이라는 말도 바로 이 케라메이코스Kerameikos의 영어식 발음에서 유래한 겁니다.

케라메이코스에서 나온 여러 도기 가운데서 제일 유명한 게 아래 암포라들이에요. 암포라는 긴 목이 달린 항아리를 말하며, 손잡이도 있습니다. 손잡이는 초기에는 몸 쪽에 있었지만 나중에는 긴 목 쪽으로 옮겨갔습니다.

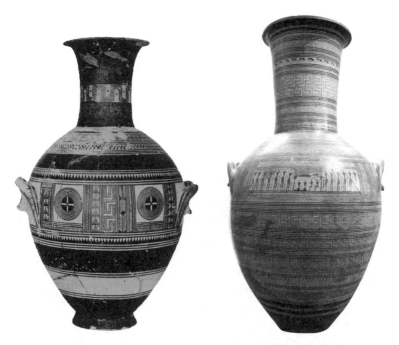

기하학 문양 암포라(왼쪽)와 죽은 사람을 기리는 암포라(오른쪽) 다양한 그리스 도기 중에서 대표적인 형태는 긴 목이 달린 항아리 암포라다. 초기의 암포라는 손잡이가 몸통에 달려 있는 것이 특징이었는데, 후기로 갈수록 암포라의 손잡이는 위로 올라가 나중에는 항아리의 목 부분에 붙게 된다.

암포라에 특별한 용도가 있었나요?

포도주나 올리브 기름 등 액체를 담는 용기였습니다. 여담이지만 고대 그리스에서는 운동경기에서 우승한 사람에게 암포라에 담은 올리브 기름을 부상으로 줬대요. 당시 아테네 사람들에게 올리브 기름은 특별한 의미를 띤 액체였기 때문입니다.

일단 올리브가 아테나 여신의 상징물인 만큼 운동선수들은 그 기름을 바르면 특별한 힘과 지혜를 얻을 수 있다고 생각했대요. 실제로 레슬링 선수들은 올리브 기름을 몸에 발라 상대방의 손아귀에 잡힐 확률을 낮췄고요. 경기할 때뿐만 아니라 평소에도 올리브 기름으로 온몸을 마사지해 피부와 근육을 관리하기도 했다고 합니다. 이렇게 특별한 효능이 있다고 알려졌던 올리브 기름을 '물로 된 금'이라고 부르기도 했습니다.

오늘날 올림픽 우승자들은 금메달을 목에 건다면 고대 그리스의 우승자들은 물로 된 금을 받은 거네요.

그렇습니다. 큰 암포라는 크기가 보통 60~70센티미터 정도니까 그 안에 올리브 기름을 한 동이 가득 담으면 가격이 상당했을 겁니다. 암포라야말로 승리의 상징이었죠. 요즘도 대회 우승자에게 트로피를 주는데, 이 역시 그리스의 암포라를 본떠 만든 겁니다.

그리스의 도기는 종류가 워낙 여러 가지인데요. 뒤 페이지에서 볼 크라테르도 암포라만큼 많이 사용되었던 그릇입니다. 목이 좁고 긴 암포라와는 달리 입구 부분이 아주 넓지요. 물을 담는 하이드리아

도 있습니다.

왜 이렇게 도기 종류가
많은 걸까요? 이를테면 하이
드리아라는 게 꼭 필요했나요?

네. 와인을 마실 때 꼭 필요했어
요. 고대 그리스의 와인은 오늘날
과 같은 와인이 아니었거든요. 숙
성된 와인은 오랜 세월이 지난 뒤
에야 등장했고 그 당시에는 담근
해에 바로 먹는 일종의 겉절이 와
인을 마셨습니다. 이 겉절이 와인
은 그대로 마시면 굉장히 텁텁합

**프랑수아 병(크라테르), 기원전 570~560년경, 피렌체국
립고고학박물관** 그리스 도기의 또 한 가지 종류인 크라테
르는 목 부분이 넓은 그릇으로, 이 안에 와인과 물을 함께 부
어 섞었다.

니다. 그래서 물을 타서 마셔야 했기에 물 항아리도 필요했죠. 그
물 항아리가 하이드리아입니다.

그럼 암포라에는 와인을 담나요?

그렇습니다. 암포라에는 와인 원액, 그러니까 겉절이 와인을 담고 하
이드리아에는 물을 담았습니다. 그다음 암포라에 담은 와인과 하이드
리아에 담은 물을 크라테르에 부어 섞었습니다. 이렇게 혼합된 적당
한 맛의 와인을 주전자에 옮긴 뒤 잔에 따라 마셨어요. 그때 쓰던 주전
자를 오이노코에, 잔을 퀼릭스 또는 스키포스라고 부릅니다.

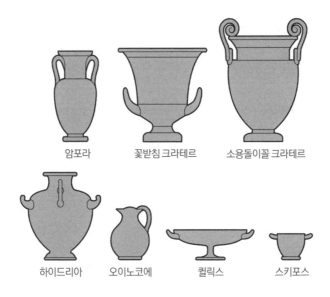

암포라 꽃받침 크라테르 소용돌이꼴 크라테르

하이드리아 오이노코에 퀼릭스 스키포스

위쪽에 설명드린 도기가 그려져 있으니 참조하시길 바랍니다.

설명을 들으면서 보니 옛날 사람들이 직접 이 그릇들을 사용했을 신나는 심포지엄 장면이 상상되네요.

│ 형상 vs. 추상 │

그럼 이제부터는 구체적으로 작품을 감상해보겠습니다.

가장 오래된 도자기부터 살펴보죠. 앞서 도리아인의 침략이라는 정체불명의 사건이 있기 전 그리스 본토에 있었던 문명을 미케네 문명이라 부른다고 설명드렸는데요. 다음 페이지의 도기는 미케네 문명에서 제작된 도기입니다. 어떤 장면이 보이시는지 말해주시겠습니까?

말이 있고 전차도 보이네요. 땡땡이 옷을 입은 사람들도 보이고요. 그런데 뭐랄까, 다소 유치해 보이는데요….

잘 보셨습니다. 이 그림의 수준에 대해 이런저런 의견이 많지만, 말씀하신 것처럼 최소한 말과 전차, 사람 등 뭘 그리려고 했는지는 알아볼 수 있습니다. 이처럼 무엇을 그렸는지 잘 알 수 있는 그림을 형상이 잘 드러났다고 해요.

뭘 그린 건지 알아볼 수 없는 그림도 있나요?

그럼요. 현대 화가들의 추상화를 생각해보세요. 무얼 그린 건지 단번에 알아보기가 어렵죠. 그런 그림을 추상성이 높은 그림이라고 합니다. 미케네의 도기에는 무엇인지 알아볼 수 있는 그림이 그려져 있지만, 그리스가 도리아인의 침략을 겪고 암흑기 200년을 거친 후에는 추상적인 기하학무늬가 그려진 도기들이 많이 만

전차병 크라테르, 기원전 1375~1350년 도리아인의 침략이 있기 전 그리스 본토에 있었던 미케네 문명은 말과 전차, 사람 등 조형적인 그림을 도기 표면에 그려 넣었다.

들어집니다. 어떤 학자들은 이런 급격한 변화를 도리아인들이 침략했다는 증거로 들죠. 도리아인의 정체가 무엇인지는 몰라도 아무튼 뭔가 큰 변화가 있었다는 얘깁니다.

대체 도리아인의 정체는 무엇이었을지 정말 궁금하네요.

그러게 말입니다. 기원전 10세기경에 주로 만들어진 아래쪽에 나오는 도기를 원-기하학 문양 도기라고 부르는데요. 기하학 문양 시대 이선인지라 지금 보시는 도자기처럼 동심원이나 물결무늬를 드문드문 넣는 정도에 그쳤습니다. 컴퍼스를 이용하거나 붓을 겹쳐서

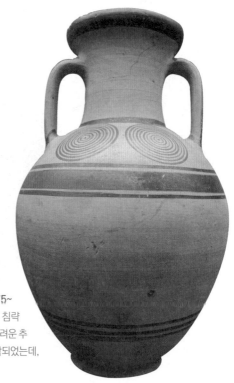

원-기하할 무양 암푸라, 기워전 975~950년경, 영국박물관 도리아인의 침략 이후에는 무엇을 그린 것인지 알기 어려운 추상적 무늬가 그려진 도기가 많이 제작되었는데, 딱딱하고 단순한 모습이 특징이다.

규칙적으로 무늬를 넣었지요.

무늬도 무늬지만, 전체적인 형태도 미케네인들이 만들었던 도기와 다릅니다. 미케네인들이 만든 도기가 유연한 곡선을 자랑한다면, 원-기하학 문양 시대의 도기는 생긴 것도 단순합니다.

그러다가 시간이 좀 더 흘러 기원전 875~850년경이 되면 다음과 같은 암포라가 만들어져요.

이 도기는 전체가 기하학 문양으로 장식돼 있는데요. 이 도기를 포함해 기원전 900~700년에 제작된 도기들을 기하학 문양 도기라고 부릅니다. 이 시기의 도기에는 특징적으로 메안드로스 무늬가 나타나요.

오른쪽에서 보시는 것처럼 번개 무늬나 만卍 자 무늬 같은 것을 쭉 이어 그린 띠 장식을 메안드로스 무늬라고 합니다.

기하학 문양 암포라, 기원전 875~850년 원-기하학 문양 시대 이후에도 그리스에서는 계속해서 기하학 문양 도기가 제작되었다. 하지만 이 시기의 도기들은 일반적으로 몸통 전체에 메안드로스 무늬라 불리는 띠가 그려져 있다는 차이점이 있다.

메안드로스 무늬 기하학 문양 도기에 흔히 나타나는 무늬로, 번개무늬나 만卍자 무늬를 띠처럼 쭉 이어 그린다.

이 암포라도 이 메안드로스 띠로 감겨 있죠.

전 미케네 도기가 더 좋습니다. 기하학무늬는 뭘 그린 건지 모르겠고 보는 재미도 별로 없네요.

과거에 학계에서는 이런 추상화 과정을 기술 후퇴의 증거라고 판단했습니다. 하지만 정말 그럴까요? 생각해보세요. 현대미술에서는 추상화도 가치를 인정받습니다. 어떤 경우에는 추상이 더 좋은 것, 더 진보한 것으로 평가받기도 하고요. 실제로 도기 제작 기술만 보아도 기하학 문양 도기 쪽이 더 고열에서 구워낸 겁니다.

그래서 최근에는 기하학 문양 도기가 기술적으로나 표현적으로 한층 더 압축적이면서 진보한 도기였다고 평가가 바뀌는 추세입니다. 하지만 형상을 알 수 있는 그림이 더 마음에 드신다고 해도 너무 실망하실 필요 없어요. 기하학 문양 도기 시대에서 다시 100년 정도 시간이 더 흐르면 후기 기하학 문양 시기가 시작됩니다. 이때부터는 도기 일부분에 여전히 기하학 문양처럼 보이기는 하지만 형상이 무엇인지 알아볼 수 있는 그림이 조금씩 들어갑니다.

| 슬퍼하는 암포라들 |

무슨 말씀이신지 이해가 잘 안 되네요. 기하학 문양처럼 보이기는 하지만 형상이 무엇인지 알아볼 수 있는 그림이라고요?

작품을 보면서 설명하는 게 좋겠네요. 후기 기하학 문양 도기 중에서도 유독 재미있는 작품이 오른쪽에 나온 디필론 암포라입니다. 이 암포라가 케라메이코스 공동묘지 중에서도 디필론 묘역에서 발견됐거든요. 디필론은 두 개의 대문이라는 뜻으로, 실제로 이 지역에 아테네로 들어가는 쌍둥이 관문이 있었기 때문에 이런 이름이 붙었어요. 케라메이코스 공동묘지는 당시 아테네의 중심지, 아고라와 매우 가깝게 붙어 있었는데요. 요즘으로 치면 시내 한복판에 공동묘지가 있었다고 생각하시면 됩니다.

공동묘지는 보통 시내와 떨어진 곳에 두지 않나요?

그건 현대적 관점입니다. 그리스인들은 죽은 자들의 공간을 딱히 꺼리지 않았거든요. 오히려 네크로폴리스, 그러니까 죽은 자들의 도시라고 부르며 산 자들의 도시 근처에 위치시켰습니다. 이들의 세계관에서는 죽은 자와 산 자가 멀지 않았던 거죠.

우리와는 좀 다른 세계관이군요. 그런데 디필론 암포라가 공동묘지에서 발견됐다면 평소에 쓰는 항아리는 아니었던 모양입니다. 뭔가 장례와 관계된 물건이었을까요?

그렇게 추정하는 편이 옳겠죠. 정확히는 알 수 없고 여러 가지 설이 있습니다. 암포라는 여자, 크라테르는 남자 묘지를 표시하는 묘비의 역할을 했다는 설도 있고요. 항아리의 바닥에 구멍이 뚫려 있는 것으로 봐서 그 구멍에 술을 부어 죽은 자에게 헌주할 수 있도록 했다는 이야기도 있습니다.

이제 각 부분에 그려진 그림을 찬찬히 살펴봅시다. 그러면 기하학적 문양에 가깝지만 형상을 알아볼 수 있는 그림이 뭔지 이해가 되실 기예요. 도기의 목 부분에 그려진 그림을 보십시오.

개미처럼도 보입니다만 보통은 양들이 풀을 뜯는 목가적인 풍경을 묘사한 것이라고들 합니다. 후기 기하학 문양 시기의 도기에 그려진 그림들은 이처럼 추상적 무늬와 조형적 그림 사이의 어딘가에 위치해 있어요.

죽은 사람을 기리는 암포라(일명 디필론 암포라), 기원전 750년경, 아테네국립고고학박물관 대표적인 후기 기하학 문양 시기의 도기로, 몸통에 그려진 그림은 추상적인 무늬처럼 보이지만 자세히 보면 사람을 묘사한 것임을 알 수 있다.

디필론 암포라의 목 부분 개미처럼 보이는 이 무늬는 양들이 풀을 뜯는 목가적인 풍경을 표현한 것으로 알려져 있다.

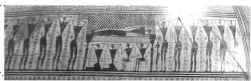

디필론 암포라의 어깨 부분 추상적 무늬에 가깝지만, 사람의 형태를 보면 정면성 원리를 따르고 있음을 알 수 있다. 장례식의 한 장면으로, 죽은 이와 가까운 여성 친척들이 모여 머리를 쥐어뜯으며 애도를 표하고 있다.

목 부분에 그려진 그림보다는 중간에 그려진 그림에 눈길이 가는데요. 사람을 표현한 것 맞죠?

네, 사람을 그린 겁니다. 다리는 측면을 향하고 상체는 역삼각형으로 간단히 표현되어 있는데, 얼굴은 측면을 보고 있죠. 아주 단순화했지만 이 정도면 충분히 이집트의 정면성 원리를 적용한 표현이라고 할 수 있습니다.

그런데 왜 모두 머리 위로 손을 들고 있을까요?

일단 그림의 가운데를 보세요. 중간에 사람이 누워 있지요? 디필론 암포라가 묘지에서 발견됐다는 점을 생각해보면, 이게 죽은 사람을

그려놓은 것임을 알 수 있습니다. 그리스에서는 사람이 죽으면 시신을 집에 모시고, 친지와 동료들이 찾아와 애도했다고 해요. 이 애도 단계를 프로테시스라고 부르는데, 이때 주도적인 역할을 했던 건 여성들입니다. 죽은 이와 가까운 여성 친척들이 머리카락을 쥐어뜯고 옷을 찢으면서 슬픔을 표현했대요. 우리나라에도 곡하는 전통이 있으니 쉽게 상상이 갈 겁니다. 그다음에 행진을 하고 화장을 진행했다고 하죠. 도기의 그림은 그 프로테시스 단계를 보여주는 것으로 추정됩니다.

새미있는 점은 시신에 이불을 덮어놓으면 정확한 모습이 보이지 않기 때문에 이불을 들어 올린 모습으로 그렸다는 겁니다. 트로이의 목마 그림에서도 보셨지만, 고대 세계에서 안 보이는 것은 곧 없는 것이기 때문에 사물이 확실히 보이도록 표현했습니다.

비슷한 그림이 그려진 다른 도기들도 있는데요. 아래 사진의 도기는 디필론 묘역에서 발견된 크라테르입니다.

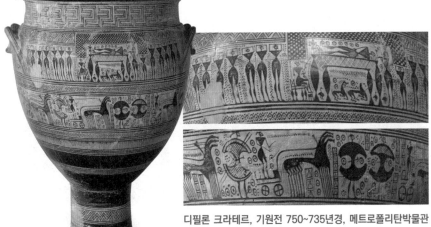

디필론 크라테르, 기원전 750~735년경, 메트로폴리탄박물관
크라테르의 어깨 부분에는 디필론 암포라에서 본 것과 유사한 그림이 그려져 있다. 아래에 전차가 그려져 있는 것으로 미루어 보아 이 크라테르의 주인공은 전사였으리라고 추정된다.

앞서 와인과 물을 섞어 크라테르에 담는다고 설명드렸지요. 이 크
라테르의 어깨 부분에도 암포라에서 본 것과 아주 비슷한 그림이
그려져 있습니다.

이것도 장례식 풍경인가 봐요.

네, 맞습니다. 죽은 자를 애도하는 프로테시스 장면이지요. 하지만
아랫부분에는 좀 다른 장면이 그려져 있습니다. 다름 아닌 전차인
데, 이 그림을 통해 죽은 자가 아마도 전사였을 거라고 추측해볼 수
있습니다. 이 도기의 크기는 1미터가 넘는 걸 생각해보면, 이렇게
거대한 도기를 받을 만큼 위대한 전사였던 모양입니다.

| 동방의 문양이 유행하다 |

후기 기하학 문양 시기를 지나면 동방화 시기가 시
작돼요. 이 시기의 도기들을 보면 어떤 변화가 있
었는지 느낌이 확 오실 겁니다. 그릇의 형태도
새로워졌고, 도기를 장식하고 있는 무늬도 달
라졌습니다. 사자, 연꽃 무늬, 스핑크스 등

**스핑크스와 동물이 그려져 있는 도기, 기원전 600년경, 루브르
박물관** 오리엔트에서 주로 사용되던 스핑크스, 사자 등을 그려
넣은 새로운 형태의 도기가 후기 기하학 문양 시기가 끝나면서
제작되기 시작했다.

화려한 무늬들은 전통적으로 그리스보다는 아시아나 아프리카에서 더 많이 사용됐던 것들입니다. 당시 아시아와 아프리카 대륙 등, 오리엔트가 문화적으로 뛰어났기 때문에 그리스가 이들 동방 문명의 영향을 받아 원래 자기들은 사용하지 않던 문양들을 집어넣은 거죠. 그래서 이 시기를 동방화 시기라고 부릅니다.

앞서 예고해주셨던 것처럼 추상적인 무늬가 많이 없어지고 점점 형상을 알아볼 수 있는 그림이 들어가는 것 같네요.

네. 바로 이 시기에 만들어진 도기부터 재미있는 그림이 그려지기 시작합니다. 예를 들면 왼쪽의 엘레우시스 암포라가 대표적입니다. 크기는 디필론 항아리들과 비슷하지만, 이야기 전개가 훨씬 극적입니다. 목에 그려져 있는 그림만으로도 어떤 이야기이고, 등장인물이 누구인지 추측할 수가 있어요.

엘레우시스 암포라, 기원전 660년경, 엘레우시스고고학박물관
동방화 시기에 만들어진 도기들 중에 신화의 한 장면이 그려진 것들이 나타난다. 목과 몸통이 만나는 도기의 중간 부분에는 동물이 그려져 있는데, 이는 오리엔트의 영향을 받은 것으로 추측된다.

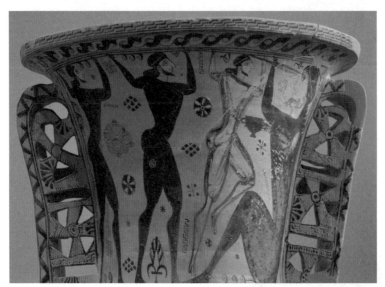

엘레우시스 암포라의 입구(부분) 남자 세 명이 거인의 눈에 창을 꽂아 넣는 장면이 그려져 있다. 오디세우스가 외눈박이 괴물 키클롭스를 죽이는 신화 속 이야기를 묘사한 것이다.

한번 확대해서 보도록 하죠. 위의 도기 입구를 보세요. 남자 세 명이 커다랗게 그려진 한 사람의 눈에 창을 꽂는 장면이 보일 겁니다. 그리스 신화에서 따온 장면인데, 혹시 어떤 이야기인지 아시겠습니까?

들어본 적이 있습니다. 외눈박이 괴물 키클롭스와 오디세우스의 이야기가 아닌가요?

정확합니다. 트로이 목마를 만들었던 오디세우스는 트로이 전쟁을 끝내고 집으로 돌아오는 길에 외눈박이 괴물 키클롭스에게 붙잡힙니다. 키클롭스는 오디세우스의 일행을 가두어놓고, 한 명씩 잡아먹었죠. 이때 오디세우스가 꾀를 냅니다. 일단 세상에서 가장 맛이

좋은 와인이 있다면서 거인을 꼬드기고, 와인을 먹여 잠재운 뒤 창으로 눈을 찔러 탈출한 거예요. 술이 오디세우스를 살린 셈이지요. 도기에 그려진 그림을 보며 그리스 사람들은 '역시 술이 최고다!' 하며 즐겁게 술을 마셨을 겁니다. 반대로 술을 마시고 눈을 잃은 키클롭스의 처지를 떠올리면서 '술은 조심해서 마셔라'는 교훈을 얻었을 수도 있고요.

몸통 부분에 있는 그림은 뭔가요?

머리카락 대신 달린 뱀

엘레우시스 암포라의 몸통(부분) 머리카락 대신 뱀이 달려 있는 괴물 고르곤이 그려져 있다.

그건 고르곤이라는 괴물이에요. 머리카락 대신 뱀이 달려 있는 괴물이죠. 고르곤은 원래 세 자매였는데, 그리스 영웅 페르세우스가 그중 막내인 메두사의 목을 베었다는 신화가 전해옵니다. 이처럼 그리스 신화의 여러 이야기가 도기 곳곳에 그려져 있습니다. 아마도 심포지엄에서 주로 사용되었을 테고요.

심포지엄은 향연이라고 하셨잖아요? 상상해보니 정말 재미있었을 것 같습니다.

그렇죠. 그리스 전사들이 둘러앉아

있고, 누군가 호메로스의 『일리아드』를 읊었을 겁니다. 모두가 귀기울여 들으며 감동하기도 하고 흥분하기도 했겠죠. 그런데 바로 옆에 놓인 와인 병에 그 이야기가 그림으로 그려져 있는 겁니다. 그야말로 술이 술술 들어갔을 거예요.

| 검은 그림 도기, 붉은 그림 도기 |

이제 드디어 그리스가 낳은 가장 훌륭한 도기들을 만나볼 차례가 되었습니다. 기원전 6~7세기, 그러니까 기원전 600년경부터 전형적인 그리스 도자기가 만들어지기 시작하지요. 사람이 검은색으로 표현되어 흑색상 도기라고 부릅니다. 바로 아래에 나온 것과 같은 도기지요. 도기에 등장하는 사람들은 술의 신 디오니소스와 디오니소스를 추종하는 사람들이에요. 술병이니까 술의 신이 등장하는 게 가장 무난했겠죠.

왜 사람을 까만색으로 표현했을까요?

제작 과정 때문입니다. 흑색상 도기를 제작할 때는 우선 도자기 전체에 검은색 유약을 입힙니다. 그리고 그림을 넣는 부

디오니소스가 그려진 흑색상 암포라, 기원전 540년경, 프랑스국립도서관 배경은 붉은색, 형태는 검은색으로 표현된 이런 도기를 흑색상 도기라고 부른다.

분에서 사람은 남겨놓고 바탕 부분을 긁어내죠. 그러면 표현하고자 하는 인물은 검은색으로 남고, 긁어낸 배경은 원래 도자기 표면의 붉은색이 드러나게 되죠. 인물의 세부는 가느다란 철필로 그어서 표현합니다. 이렇게 되면 인물이 모두 검정색이 됩니다. 그래서 흑색상 도기라고 부르죠.

유명한 흑색상 도기를 또 하나 보겠습니다. 아래에 나온 도기의 머리 부분에는 엑세키아스라는 도예 화가의 이름이 새겨져 있습니다. 그림은 그리스식 투구를 쓴 영웅 아킬레우스와 아이아스가 장기를 두고 있는 장면이네요.

그릇 모양은 가운데가 불룩하게 나왔다가 좁아지는 형태인데요. 그림을 보시면 두 영웅이 서로 머리를 맞대고 있습니다. 둘의 구도가 위로 갈수록 좁아져서 그릇의 형태와 어울리죠. 반면 아킬레우스와 아이아스의 창은 X자로, 끝이 밖을 향해 있어 단조로움을 깨줍니다. 모든 것

엑세키아스, 장기를 두는 아킬레우스와 아이아스, 기원전 540~530년경, 바티칸박물관 그리스식 투구를 쓴 아킬레우스와 아이아스가 장기를 두는 장면이 흑색상으로 표현돼 있다. 항아리의 형태와 그림의 구도를 적절히 조화시킨 수작이다.

이 위로 갈수록 좁아지기만 했다면 좀 지루하고 답답한 느낌이 들었을 겁니다.

앞서 보여주셨던 연표에는 흑색상 도기 시기 다음에 적색상 도기 시기가 있다고 적혀 있는데요. 흑색상 도기가 사람을 검게 표현했다면, 적색상 도기는 사람을 붉은색으로 그린 건가요?

그렇습니다. 아래의 도기를 보세요. 방금 본 작품과 같은 장면이 묘사되어 있는데 인물의 색이 붉고 배경이 검습니다. 그릇 전체가 검은색인 것은 흑색상 도기와 같지만, 그림을 넣는 부분의 색은 반전을 준 것처럼 정반대입니다. 흑색상 도기는 검은 유약을 칠한 다음 인물을 남겨놓고 바탕을 긁어냈다면, 적색상 도기는 표현하고자 하는 인물을 긁어내는 방식으로 그렸습니다. 바탕 전체를 긁어내는 대신 윤곽만을 간단히 파내고 그 안에 붓으로 그림을 그려 넣은 만큼 인물을 좀 더 자연스럽게 표현할 수 있었겠죠.

흑색상과 적색상 도기는 쓰임새가 많았습니다. 심지어 깨져도 쓸 데가 있었습니다. 깨진 도기 조각을 일종의 투표용지로 썼거든요. 그리스에서는 독재의 가능성이 있어 민주주의를 해치는

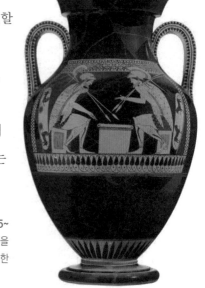

장기를 두는 아킬레우스와 아이아스가 그려진 암포라, 기원전 525~520년경, 보스턴미술관 아킬레우스와 아이아스가 장기를 두는 장면을 적색상으로 묘사한 도기이다. 흑색상 도기에 흑백 반전을 준 듯한 모습으로, 흑색상 도기에 비해 인체 표현이 보다 세밀하고 자연스럽다.

헤라클레스와 아테나가 그려진 암포라, 기원전 520~510년, 뮌헨고전미술박물관

사람을 나라에서 추방했다고 해요. 검은색의 깨진 도기 조각 표면에 추방하고자 하는 사람의 이름을 써 넣는데, 그 투표 제도가 유명한 도편추방제입니다.

흑색상에서 적색상으로 기술이 발전하려면 시간이 오래 걸렸겠죠?

생각보다 그리 길지 않았습니다. 오히려 빠르게 기술적 진보가 일어났던 것 같아요. 위 도자기처럼 한 면에 붉은 그림, 나머지 한 면에 검은 그림이 그려져 있기도 하고요. 고대 그리스 사람들은 기술의 발전과 진화에 대한 의지가 있었던 모양입니다. 조금 뒤에 나올 얘기지만, 인체 조각상을 만드는 기술도 엄청나게 빠른 속도로 발전하거든요.

분명히 무슨 계기나 원인이 있었겠죠? 산업혁명처럼요.

실은 그걸 설명하는 게 그리스 미술을 설명하는 것이 될 텐데, 이 이야기는 조금 기니까 인체 조각을 볼 때 다시 하도록 합시다.

네. 앞에서 흑색상 도기는 고졸기를 대표하는 도기라고 설명하셨잖아요? 그러면 적색상 도기는 그리스 고전기를 대표하는 도자기라고 할 수 있겠네요.

대강은 맞습니다. 처음에 말씀드렸던 것처럼 도기에 따른 시대 구분이 미술사의 일반적인 시대 구분과 완전히 일치하는 건 아닙니다. 예를 들어서, 고전기에는 적색상 도기 말고도 하얀 도기도 많이 만들어졌어요.

| 모든 항아리는 흰색으로 통한다 |

하얀 도기라면 우리나라의 조선백자 같은 건가요?

엄밀하게 말하자면 아닙니다. 아시아의 백자와는 만드는 방법이 달라요. 그럼에도 결국 흰색으로 발전한다는 점만은 우리나라와 비슷하지요. 모든 길은 로마로 통한다고 했는데, 모든 도기의 길은 백색으로 이어지나 봅니다.
그리스 백색 도기도 여러 종류가 있습니다만, 그중에서도 저는

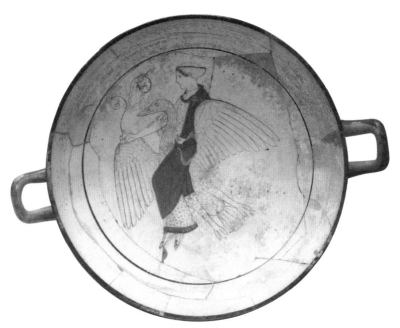

거위를 탄 아프로디테가 그려진 퀼릭스, 기원전 460년경, 영국박물관 그리스 고전기의 백색 퀼릭스다. 잔을 위에서 아래로 내려다보며 찍은 모습인데 거위를 타고 있는 아프로디테 여신이 묘사되어 있다.

위 작품을 가장 좋아합니다. 퀼릭스라는 일종의 잔인데요. 사진은 퀼릭스를 위에서 아래로 내려다보며 찍은 겁니다. 그러니까 보시는 그림은 잔의 바닥 부분에 그려진 것이죠.

여자가 큰 새를 타고 있습니다. 여기서 큰 새는 거위고, 여자는 아프로디테입니다. 보통 그리스에서는 거위를 탄 여자를 아프로디테 여신으로 해석하거든요. 재미있는 건 아프로디테의 옷이 붉은색을 띠고 있다는 거죠. 와인도 붉은색이니까요, 이 잔에 와인을 따라 마시다 보면 잔 바닥이 드러나면서, 와인에 가려져 있던 아프로디테 여신의 옷이 점점 살아났을 겁니다. 제법 운치를 아는 도공이 만든 작품이지요.

제대로 풍류를 즐겼던 그리스인들이군요. 도기를 보고 나니 왠지 그들이 가깝게 느껴져요.

그렇다니 다행입니다. 지금까지 살펴본 도기는 아무래도 그리스 사람들이 생활 속에서 직접 사용했던 물건인 만큼, 사람들의 삶을 상상하게 해주는 미술 작품이었습니다. 그러나 역시 그리스 미술 하면 화려한 조각 작품이 떠오르지요. 이제 그리스 미술의 정점이라고 할 수 있는 조각 작품을 보러 갑시다.

그리스 미술에서 도자기는 예술의 편년을 잡는 데 유용하게 활용된다.
여러 시대를 거치며 변화하는 그리스 도기를 살펴보는 동안 그릇에 배어 있는
그리스인들의 삶을 알 수 있다.

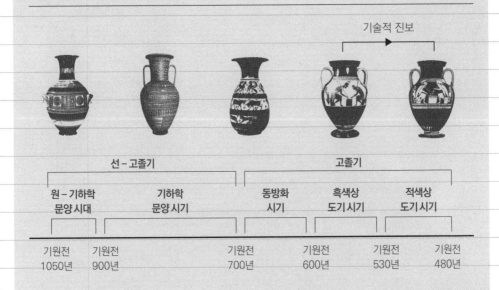

기술적 진보

선 - 고졸기 / 고졸기

| 원 - 기하학 문양 시대 | 기하학 문양 시기 | 동방화 시기 | 흑색상 도기 시기 | 적색상 도기 시기 |

| 기원전 1050년 | 기원전 900년 | 기원전 700년 | 기원전 600년 | 기원전 530년 | 기원전 480년 |

원-기하학 문양 시대 추상적 문양. '도리아인의 침략' 이후 나타남. 과거에는 미케네 문명이 퇴보했다는

증거로 쓰였으나, 현재는 도기를 더 높은 온도에서 구웠다는 등 기술적 진보의 증거가 밝혀짐.

기하학 문양 시기 메안드로스 무늬(ꇺꇺꇺꇺ). 조형적 무늬와 추상적 무늬의 중간 형태가 조금씩

나타남(디필론 암포라, 크라테르).

동방화 시기 그릇의 형태와 그릇에 새겨진 무늬(사자 문양, 꽃무늬 등)가 오리엔트식으로 변화.

흑색상 도기 시기 도자기 전체에 유약을 칠한 다음 바탕 부분을 긁어내는 방식으로 만듦.

표현하고자 하는 내용이 검게 나타남. 인물 표현이 투박함.

적색상 도기 시기 도자기 전체에 유약을 칠한 다음 그림 부분을 긁어내는 방식으로 만듦.

표현하고자 하는 내용이 붉은색으로 나타남. 인물 표현이 흑색상 도기에 비해 정교하고 섬세함.

우리는 실패로부터 배운다, 성공이 아니라!

一브램 스토커

03 왜 그리스 조각상은 벗고 있을까

#쿠로스 #누드 #코레

보통 그리스 하면 조각 얘기를 많이 하더라고요. "그리스 조각처럼 잘생겼다"라는 말도 있고요. 대체 얼마나 대단하길래 그렇게 말하는지 궁금합니다.

말씀처럼 많은 사람이 그리스의 인체 조각을 세계 최고로 꼽습니다. 하지만 그리스인들이라고 해서 처음부터 멋진 작품을 만들어낸 것은 아니었어요. 그리스에서 가장 오래된 조각상은 무엇일까요?

음, 처음에 보여주셨던 키클라데스 조각상이 아닌가요?

키클라데스 조각상, 기원전 2500년

네, 그렇게 대답할 수 있겠지요. 하지만 이 조각상을 그리스 최초의
조각이라고 꼽기에는 여러 가지 문제가 있습니다. 우리가 흔히 그
리스 조각이라고 부르는 조각상에 비하면 수준도 조악
한 편이고, 제작된 시기도 지금 보고 있는 그리스 문명
과는 동떨어져 있으니까요.

이집트와 메소포타미아 문명에 준하는 그럴듯한
그리스 예술품 중 가장 오래된 것은 쿠로스라
고 부르는 작품입니다. 오른쪽과 같은 조각상
이죠. 쿠로스는 그리스어로 남자 또는 청년을
뜻하는 단어인데, 꼭 이 작품이 아니더라도 청
년을 새긴 그리스 조각을 모두 쿠로스라고 부
릅니다.

지금도 어느 박물관이든 그리스 전시실 쪽으로
들어가면 쿠로스들이 먼저 반겨줍니다. 마치 미라
가 나오면 "아, 이집트 미술이구나!" 하는 것처럼
쿠로스를 보면 "아, 그리스 미술이구나!"라고 생각
하시면 돼요. 그만큼 그리스적인 조각상입니다.

쿠로스의 숫자가 그렇게 많은가요? 하기야 오른쪽 전
시실에서도 조각상이 여러 개 보이긴 하네요.

**아리스토디코스 쿠로스, 기원전 510~500년경, 아테네국립고고학
박물관** 그리스 예술품 중 가장 오래된 남성 누드 입상 중 하나로, 남
자 또는 청년이라는 뜻에서 '쿠로스'라고 부른다.

아테네국립고고학박물관에 전시되어 있는 쿠로스들 어느 박물관에 가든 그리스 전시장에는 쿠로스를 전시해놓기 마련이다. 일부 학자는 그리스 본토와 식민 도시에서 제작된 쿠로스를 모두 합치면 2만여 점에 이르리라고 추정한다.

학자들은 그리스 본토와 식민 도시를 합쳐 2만 개 이상의 쿠로스가 조각되었을 것으로 추정하기도 합니다. 지중해 전역, 그러니까 그리스의 영향권 전체에서 제작되었다고 보시면 됩니다. 어떤 연구자는 당시 그리스 남자 숫자만큼 쿠로스가 제작되었을 거라고도 하죠. 그리스 신전이나 시가지, 묘지에 가보면 아주 흔하게 볼 수 있었을 거라고요.

왜 그처럼 쿠로스를 많이 만들었는지 자세한 이유는 밝혀지지 않았습니다. 신에게 바치는 봉헌물로 쓰였을 수도 있고요. 예전에는 모든 쿠로스 상을 아폴로 신의 조각상이라고 생각하기도 했으니까요. 하지만 요즘은 꼭 그런 것만은 아니었다고 봅니다. 죽은 사람을 기념하기 위한 묘비로 쓰이기도 했고, 운동경기에서 승리한 사람을 기리기 위해 만든 기념비였을 수도 있습니다.

| 뉴욕의 고졸한 소년 |

쿠로스 중에서 제일 유명한 건 뭔가요?

일단 오른쪽 작품부터 봅시다. 이 조각은 수많은 쿠로스 중에서도 초기 작품에 해당됩니다. 기원전 600년경에 제작된 이 조각상은 현재 뉴욕 메트로폴리탄박물관에 있어 '뉴욕 쿠로스' 혹은 '메트로폴리탄 쿠로스'라고도 불립니다.

음, 그런데 별로 잘 만든 것 같지는 않네요.

조각 기법 자체가 훌륭하다고 보기는 어렵겠습니다. 군이 따지자면 고졸하게 조각했네요. 복습하는 차원에서 한 번 더 짚고 넘어가자면 '고졸하다'는 '기교는 없지만 예스럽고 소박한 멋이 있다'는 뜻입니다. 사실은 기술이 좀 떨어진다는 얘기도 되겠죠.

머리 부분을 보세요. 머리의 결을 직선으로 따고 주변만 터치를 했습니다. 머리카락이 돌이라는 걸 숨기지 못하고 단조롭고 딱딱해 보이지요.

제가 생각했던 그리스 조각하고 많이 다르네요. 뭐랄

뉴욕 쿠로스, 기원전 600년경, 메트로폴리탄박물관 수많은 쿠로스 중에서도 초기 작품에 해당된다. 뉴욕 메트로폴리탄박물관에 있어 뉴욕 쿠로스 혹은 메트로폴리탄 쿠로스라고도 불린다.

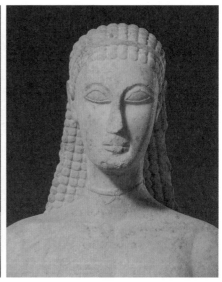

머리카락의 결을 직선으로 따고 주변만 깎아내어 돌처럼 딱딱해 보인다. 표정도 가면처럼 굳은 모습이다. 입술 끝이 약간 올라간 듯한 '아르카익 스마일'에 주목할 만하다.

까, 사람의 머리카락을 새긴 것이긴 하지만 조형적이기보다는 추상적인 느낌이 들고, 입체감도 없는 것 같아요.

그렇죠. 전체적으로 선적이고 차분합니다. 얼굴도 가면처럼 딱딱하고요. 눈, 코, 입 모두 실제라기보다는 추상적인 모습으로 표현된 걸 보실 수 있습니다.

표정도 뭔가 어색하지요. 특히 입이 그렇습니다. 이 시기에 만들어진 다른 조각에서는 입꼬리가 살짝 올라간 게 미소를 짓는 것처럼 보이기도 합니다. 이 표정은 우리나라의 삼국시대 초기 불상에서 보이는 것과 유사한 미소인데요. 소위 고졸한 미소 또는 외국어를 써서 아르카익 스마일이라고 부릅니다. 이는 초기 그리스 조각의 특징이기도 합니다.

| 메소포타미아를 닮은 신의 얼굴 |

하지만 여기에서는 미소보다도 눈이 더 중요합니다. 얼굴 크기와 눈 크기를 비교해보세요. 눈이 굉장히 강조되고 있는 걸 알 수 있습니다. 이렇게 아몬드 형태의 커다란 눈을 유독 강조하는 문화권이 있는데요, 어디인지 짐작하시겠습니까?

잘 모르겠네요. 특별히 눈을 강조한 문화권이 있나요?

네, 있습니다. 바로 메소포타미아 문명으로, 최초의 도시를 만들어 낸 그 문명입니다. 메소포타미아의 대표적인 인체 조각으로 아래의 아슈르나시르팔 대제의 입상을 가져왔는데요. 아슈르나시르팔은 '벤 적의 머리로 탑을 쌓고, 벗긴 살가죽으로 성을 덮었다'던 무시무시한 아시리아의 왕입니다.

여기서 중요한 건 아슈르나시르팔이 어떻게 조각으로 표현되었는지예요. 깐깐하게 빗은 머리, 위엄 있게 길게 땋아 내린 수염…. 무엇보다도 부리부리한 두 눈을 보면, 눈을 강조하는 방식이 쿠로스 상과 유사합니다. 그러니까 메소포타미아에서 유행하던 표현 양식이 그리스에서 중요한 전통이 되었다고 말할 수 있겠죠.

아슈르나시르팔 2세의 입상(부분), 기원전 850년경, 영국박물관
뉴욕 쿠로스의 얼굴 표현은 메소포타미아의 대표적인 인체 조각인 아슈르나시르팔 조각상의 얼굴 표현을 닮았다.

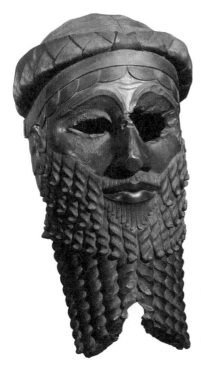
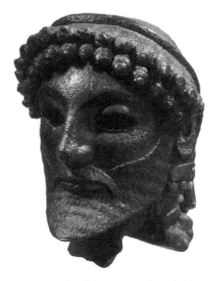

사르곤 추정 두상(왼쪽)과 제우스 두상(오른쪽) 메소포타미아 지역의 사르곤 두상에서 나타나는 수염, 눈, 머리, 얼굴의 좌우대칭, 엄격함이라는 특징이 제우스 신상을 조각할 때 그대로 반영됐다.

즉, 쿠로스는 메소포타미아 조각의 영향을 받았음을 알 수 있습니다.

쿠로스와 아슈르나시르팔 모두 돌로 만든 사람이고, 눈을 크게 새겼다는 점에서 비슷하다는 건 알겠지만 이것만 가지고 그리스가 메소포타미아의 영향을 받았다고 말할 수 있을까요?

그리스 미술이 메소포타미아의 영향을 받았다는 증거는 이것 말고도 많습니다. 쿠로스 얘기에서 약간 동떨어지긴 했지만 위의 청동 두상을 보세요. 왼쪽이 메소포타미아 지역에 있던 아카드 왕조의 왕 사르곤 1세의 두상으로 추정됩니다. 오른쪽의 그리스 대표 신인

제우스 상과 비슷하지 않나요? 얼핏 봐도 사르곤 왕과 똑 닮았습니다. 수염, 눈, 머리, 얼굴의 좌우대칭, 엄격함은 메소포타미아에서 왕을 나타낼 때 일반적으로 사용되는 표현이었는데, 그리스인들은 이 표현 방법을 배워온 겁니다.

| 모방이 만든 새로움 |

쿠로스 제작에 더 결정적인 영향을 끼친 문명은 이집트였습니다. 앞서 그리스 문명은 그리스인들만의 독자적인 발명품이 아니라 이집트와 메소포타미아 문명을 이어받아 나름대로 변용시킨 것이라고 말씀드렸는데, 이제 그 증거를 보여드릴 차례가 왔네요.
아래에서 헤어스타일부터 비교해보죠. 뉴욕 쿠로스의 헤어스타일과 이집트 조각상의 헤어스타일인데, 어떤가요?

머릿결이 뻣뻣하다는 점에서 닮은 것 같기도 하네요.

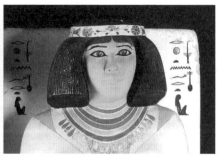

뉴욕 쿠로스의 부분(왼쪽)과 라호테프와 그의 부인 네페르트의 부분(오른쪽) 뉴욕 쿠로스 상에는 이집트 미술이 끼친 영향도 드러난다. 한 가지 예로 머리카락 표현은 이집트 특유의 '레게' 스타일을 닮았다.

어떻게 보면 일종의 레게 스타일인데, 요즘 흑인들도 즐겨 하는 헤어스타일이죠. 쿠로스 조각의 모델이 흑인이었는지 백인이었는지는 모르지만 헤어스타일만 봐서는 그리스인들도 이집트 사람을 모방하고 싶어 했던 게 분명해 보입니다. 최소한으로 말해도 이집트의 영향을 많이 받았다고 평가할 수 있겠죠.

비슷해 보이긴 하지만 헤어스타일만 가지고 그리스가 이집트의 영향을 받았다고 말할 수 있을까요?

그럼 아래에서 이집트 입상과 비교해보세요. 어떠신가요?

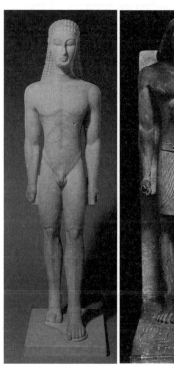

자세가 정말 많이 닮았네요. 아니, 완전히 같다고 해도 될 것 같아요. 두 조각상 모두 왼발을 앞쪽으로 내밀고, 팔을 몸에 붙이고, 고개를 살짝 들고 있네요.

뉴욕 쿠로스(왼쪽)와 라노페르의 조각(오른쪽)
쿠로스와 이집트 입상을 비교해보면 자세가 매우 유사함을 알 수 있다.

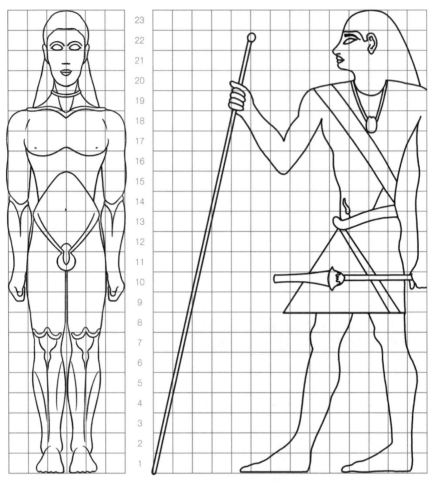

쿠로스와 이집트 인물상의 신체 비율 쿠로스와 이집트 조각상들은 신체의 비율까지도 동일하다. 우연히 비례가 비슷해졌다기보다는 그리스인들이 이집트의 조각 기술을 배워갔음을 알 수 있다.

잘 보셨습니다. 이제 위 도면을 보세요. 그리스 쿠로스의 신체 비율과 이집트 인물 회화의 신체 비율을 보여주는 도면입니다. 둘 모두 일정한 간격의 바둑판 모양 격자, 즉 그리드 안에 넣었습니다. 쿠로스의 머리끝에서 발끝까지 들어가는 그리드의 개수와 이집트 회화 속 인물의 머리끝에서 발끝까지 들어가는 그리드의 개수는 똑같습

니다. 다른 부분의 신체 비율도 비슷하고요.

이 정도로 유사하다면 우연이라고 말할 수 없겠네요.

그렇습니다. 사실 이건 그냥 비례가 비슷하다는 차원의 문제가 아니에요. 그리드를 먼저 그린 다음, 거기에 맞춰 사람의 모습을 묘사하는 건 이집트만의 두드러진 특징입니다. 쿠로스 조각상을 제작할 때 이집트 회화나 조각의 제작에서 활용했던 원리를 그대로 썼던 걸 보면 그리스가 이집트의 제작 방식부터 모방한 게 분명해 보입니다. 즉 단순히 모티프나 아이디어 정도를 따온 게 아니라 모든 면에서 아주 깊숙이 이집트의 영향을 받았다고밖에는 설명할 수 없습니다.

이집트의 입장에서는 억울한 일이지만 앞서 설명하셨듯이 인체 조각이라고 하면 보통 그리스를 떠올리지 않나요?

그렇죠. 서양미술사를 다룬 많은 책들은 두 조각상을 비교하면서 그리스 조각이 이집트 조각보다 위대하다고 주장합니다. 선뜻 동의하기 어려운 주장이라고 생각합니다. 저는 사실 쿠로스가 그렇게 위대한 조각처럼 보이지는 않거든요. 과장, 생략… 이런 면에서 추상주의적인 작품이라고 할 수는 있겠지만 말입니다.
거기다가 두 조각상을 단순 비교해서는 안 됩니다. 공교롭게도 이집트 조각상과 그리스 조각상의 시차는 거의 2000년에 달하거든요. 사실은 비교할 수 없는 상황입니다. 그리스가 이집트보다 2000년이나 지나서 작품을 내놓은 거니까요.

| 그리스는 어떻게 실수를 발전시켰는가 |

그럼에도 이집트와 그리스를 자꾸 비교하고, 그리스가 낫다고 주장하는 사람들은 왜 그런 건가요?

여러 가지 이유가 있습니다. 영향력이 대단한 영국의 미술사학자 E.H. 곰브리치도 그리스의 우월성을 주장합니다. 곰브리치의 대표 저작 『서양미술사』는 우리나라에도 번역 출간됐고, 지금까지도 가장 많이 읽히는 서양미술사 책으로 알려져 있죠. 1950년대에 초판이 나온 오래된 책이 지금까지도 가장 인기 있는 책이라니, 책 자체가 좋아서일 수도 있겠습니다만, 조금 씁쓸한 일이지요.

아무튼 곰브리치는 고대 그리스 미술을 설명하는 장에 '위대한 각성'이라는 제목을 붙였어요. 아시다시피 각성은 기존에는 없던 뭔가를 깨달았거나 긴 잠에서 깨어났다는 뜻이죠. 이 제목을 통해 곰브리치는 이집트 미술보다 그리스 미술이 훌륭하다는 생각을 밝힌 셈입니다. 그리스 이전까지는 긴 잠이 되고, 그리스가 위대하게도 그 잠에서 깨어났다는 말이니까요.

곰브리치가 왜 그런 생각을 했는지 알아보기 위해서는 먼저 칼 포퍼 얘기를 해야 하는데, 포퍼는 문화가 변화하는 방식을 설명한 철학자입니다. 곰브리치는 그의 이론을 끌어들여 미술사의 변화를 설명하죠.

외국 철학자 얘기가 나와서 조금 부담스러울 수도 있지만 어렵지 않습니다. 포퍼는 문명의 변화를 오른쪽 그림처럼 설명합니다.

먼저 하나의 문화 또는 양식이 있습니다. 이 문화를 문화 A라고 합

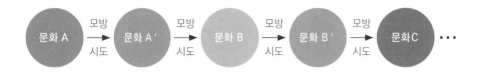

문화 A → (모방 시도) → 문화 A´ → (모방 시도) → 문화 B → (모방 시도) → 문화 B´ → (모방 시도) → 문화 C ···

시다. 처음에는 문화 A가 지배적이기 때문에 누구나 이 문화를 따라 하려고 합니다. 이집트 문화를 그리스 사람들이 따라 하려고 한 것처럼 말입니다. 그런데 모방 과정에서 실수가 생겨요.

예를 들어 뉴욕 쿠로스는 이미 확인했듯 전체적인 자세나 몸의 표현이 이집트 미술의 영향을 받은 게 분명합니다. 그런데 모방이 정확하지가 않아요. 이집트 입상은 꽤나 사실적인 표현을 하고 있는데, 그리스 조각가는 보이는 대로 표현하기보다 추상화를 시켜놨어요. 눈과 코, 가슴, 배를 V, 거꾸로 된 V, W 자로 아주 간략하게 파악하고 있습니다. 신체를 기호화시켜서 압축적으로 표현한 겁니다.

실력이 떨어지는 사람이 만든 거 같아요. 이런 걸 실수라고 말할 수 있겠죠?

문제는 이런 '실수'가 그냥 사라지고 마는 게 아니라 새로운 시도로 계속 발전된다는 겁니다. 예를 들어 뉴욕 쿠로스의 팔꿈치 부분을 보시면 진짜 팔꿈치를 본떠서 새겼다기보다는 기호에 가깝게, 추상적으로 표현했다는 걸 확인할 수 있습니다.

처음엔 실수였을 겁니다. 그런데 그리스인들은 그 실수를 더욱 발전시켰습니다. 예를 들어 같은 조각상이라도

뉴욕 쿠로스의 무릎 부분은 사실적으로 표현되어 있거든요.

저런 식으로 무릎을 표현한 건 정말 신선하네요. 이집트에서는 보지 못했던 표현인데요.

맞습니다. 적어도 무릎을 표현할 때만은 그리스의 장인이 기존 원칙을 깨고 혁신을 이룬 거죠. 이렇게 하나의 조각 안에서도 발전 정도가 다르다는 점이 흥미롭습니다. 이때 이집

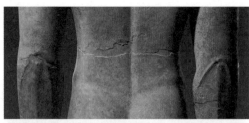

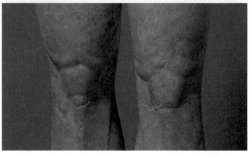

이집트 입상이 사실적 표현을 하고 있는 것에 비해 쿠로스는 눈, 코, 가슴, 배를 간략하게 추상화시켜 표현했다. 그러나 무릎의 경우 새로운 사실적 표현이 시도됐다.

트 문화를 문화 A라고 본다면, 그리스 문화는 문화 A를 모방한 문화 A′라고 할 수 있을 겁니다. 그렇게 문화 A′는 자신만의 실험을 계속해나가는데요. 관절뿐만 아니라 다른 부분에서도 그 실험이 계속 이어집니다.

그 결과는 그리스의 신화적인 조각가 다이달로스가 나오는 한 전설에서 잘 드러나죠. 어느 기록에 따르면, 다이달로스가 조각상을 만들었는데 팔과 다리가 움직였다고 합니다. 이런 이야기가 나오게 된 이유는 이집트 조각과 후대의 그리스 조각을 비교해보면 알 수 있어요. 오른쪽의 이집트 조각상을 보면 그리스 조각과 달리 몸통과 팔다리 사이의 공간이 막혀 있습니다.

| 팔과 다리가 움직였다는 그리스 조각 |

설명을 듣고 보니 정말 그렇네요. 왜 실제로 뚫려 있는 부분까지 막아놓은 걸까요? 조각 기술이 떨어져서 그랬던 건지….

그건 아니고요. 조각의 목적에 맞게 이런 표현이 나왔다고 봐야 합니다. 당연한 말이지만 돌은 사람이 아니거든요. 사진에서든 실제로든 머리 없는 옛 조각상을 본 적 있나요?

네. 다른 종교의 신상을 그런 식으로 파괴한다고 들은 적이 있습니다.

맞아요. 일부러 조각을 파괴할 때 목 부분을 내려치기도 하죠. 하지만 굳이 안 그래도 조각은 목 부분이 가늘어서 잘 부러집니다. 팔다

리는 말할 것도 없고요.

이집트는 조각을 제작할 때 이런 점을 철저히 고려해 구조적으로 안전하고 튼튼한 한 덩어리로 조각상을 만들고자 했습니다. 이집트인들에게는 조각이 미라와 같은 일종의 영생의 몸이자 영혼의 집으로서 영원히 살아 있어야 했거든요.

걷는 사람, 기원전 2575~2465년경, 메트로폴리탄박물관
이집트의 조각상은 영혼을 담는 그릇이었으므로 파손의 위험을 최소화해야 했다. 팔이나 다리 사이의 빈 공간을 뚫어놓으면 조각상이 훼손될 가능성이 높아지기 때문에 실제 뚫려 있는 부분까지도 막힌 것으로 표현했다.

하지만 쿠로스는 다르죠. 막힌 부분이 없습니다. 그리스 조각은 기본적으로 신께 바치는 물건이었고 깨지면 폐기하면 되는 것이었거든요. 그리스 사람들은 조각이 아닌 인간 사체를 신성하다고 여겼기 때문에 조각을 보존하기보다는 이것을 통해 인간의 완벽함을 표현하는 데 중점을 뒀습니다.

그래서 그리스 조각을 보고 팔과 다리가 움직였다는 말이 나온 모양이군요. 그리스 조각이 이집트 조각처럼 한 덩어리로 만들어진 것이 아니라 사람의 팔과 다리처럼 분리된 모습으로 제작되었다는 뜻으로 말입니다.

그렇죠. 바로 이 팔과 다리의 분리가 그리스 미술의 독립을 향한 첫 실험이었다고도 할 수 있겠습니다. 그리스 조각의 팔과 다리가 점점 자유로이 움직일 거라는 사실을 귀띔해주는 겁니다.
결국에는 그리스와 이집트 조각은 완전히 다른 작품처럼 보이게 됩니다. 오른쪽의 두 작품을 보세요.

이쯤 되면 그리스를 더 이상 이집트의 아류라고 보기 어렵겠는데요. 완전히 달라 보입니다.

이제부터는 그리스 문화를 문화 A의 아류인 문화 A′가 아니라 문화 B라고 부를 만합니다. 포퍼는 새롭게 탄생한 문화 B를 모방하려는 시도도 계속된다고 봅니다. 그 과정에서 문화 B′가 나오고, 이게 더 발전해 문화 C가 되고…. 이런 식으로 인류 문화가 꼬리에 꼬리를

물고 끝없이 변화한다는 겁니다. 이 이론에 따르면, 작품의 다양성
은 주변부 문화의 전형적인 특징이라고 할 수 있겠지요. 더 우월한
문화를 베끼되 애매한 부분은 자기 식대로 해석하는 과정에서 자연
스럽게 그렇게 되었다는 겁니다.

곰브리치는 그리스 미술이 바로 그 주변부 문화였다고 주장합니다.
시도해보고 잘 안 되면 고쳐나가는 게 바로 그리스 문명, 나아가 서
양 문명의 근간이라는 이야기를 하고 싶은 거예요. 그런 면에서 이
집트와 그리스가 차이 난다는 주장이기도 하고요.

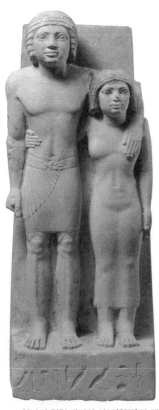

왕가의 친척 메미와 사부(왼쪽)와 헤르메스와 어린 디오니소스(오른쪽) 이집트 조각을 모방하는
데서 출발했던 그리스 조각은 거듭된 실험을 거쳐 완전히 다른 형태의 미술로 재탄생했다.

곰브리치가 볼 때 이집트 미술은 완벽하지만 그 완벽성 안에 고민이 없는 미술입니다. 변화를 주지 않고 항상 그 틀을 유지하려 했다고 본 거죠. 반면 그리스는 계속해서 새로운 시도를 하고 방법을 찾아나가려 했다고 평가했습니다. 다분히 서양 문명에 대한 자부심이 느껴지는 관점이지요.

| 신성한 알몸 |

계속 신경 쓰였는데요, 이집트 조각상은 나체인 걸 못 본 것 같은데 그리스 조각상은 다들 벗고 있어 다소 민망합니다. 그리스는 왜 이집트와 다르게 나체를 좋아했던 걸까요?

그것도 그리스와 이집트의 대비가 잘 드러나는 부분이죠. 그리스의 쿠로스들은 모두 벌거벗은 모습입니다. 테라섬에서 발견된 아크로티리 소년 벽화에서 보았던 누드가 다시 등장한 겁니다. 케네스 클라크의 말을 빌리자면, 인간 신체의 순수성과 그에 대한 자부심이 나타난다고 볼 수 있습니다.

그런데 짚고 넘어가야 할 게 있습니다. 쿠로스 조각은 완전한 누드가 아닙니다. 크레타섬에서 보았던 누드 소년도 머리 장식과 목걸이를 하고 있었

뉴욕 쿠로스의 목 부분

죠? 뉴욕 쿠로스도 마찬가지입니다. 목을 잘 살펴보면 띠를 묶어서 목걸이를 했어요. 좀 에로틱한 부분입니다. 그래서 저는 이 조각상이 케네스 클라크가 열광했던 순수와는 거리가 있다고 봅니다. 옥의 티라기에는 상당한 티죠.

도대체 왜 그리스 사람들은 이렇게 남자의 누드 조각을 많이 만들었을까요?

여러 가지 가설이 있습니다. 어떤 사람들은 성적 코드를 읽어내기도 해요. 고대 그리스에서 남성 간의 동성애는 1등 시민의 정당한 감정으로 여겨졌고, 성인 남성은 같은 부대에 속한 그룹끼리 전시가 아닌 평상시에도 같이 행동하며 깊이 '교류'했다고 하니까요. 물론 쿠로스에 나타난 누드를 그리스 사회의 동성애 취향과 단선적으로 연결하는 것은 다소 무리한 해석입니다. 그리스 미술에서 누드의 의미는 성적인 것 이상이었거든요.

그리스 사회에서 누드는 신들이 입는 옷, 또는 신에 가까운 인간인 영웅들이 입는 옷이었습니다. 오직 신성한 자들만이 옷을 걸치지 않고 나체로 다닐 수 있었습니다. 이런 생각이 우리한테도 아주 낯선 건 아니에요. 다음 페이지의 광고를 보시죠.

오래전 우리나라의 술 광고인데요. 이 광고에서는 순수를 드러내는 방식으로 누드를 활용했습니다. 옷을 벗는 것이 곧 세상일로 찌든 가면을 벗는다는 의미였던 거지요.

충격적인 광고인데요. 알몸이 순수를 드러내는 표현으로 사용됐다

보해소주 광고 누드모델을 등장시켜 화제가 되었던 광고이다. 이 광고에서는 순수를 드러내는 방식으로 누드를 활용했다.

는 설명을 들으니 왠지 당당하게 느껴지는 것 같기도 하고요.

아마 고대 그리스인들도 비슷한 생각을 했던 것 같습니다. "신이 왜 옷을 입어? 인간이 입는 게 옷이지"라고 말이죠. 그리스인들은 신은 가릴 것도, 부끄러울 것도 없으니 옷을 입을 필요도 없다고 생각했습니다. 말하자면 누드는 신성함을 드러내는 방식이었던 겁니다. 그래서 그리스의 남성 누드 조각은 특히 오만하고 도도해 보입니다. 신처럼 인간의 신체를 나타낸 것이니까요.

그리스를 제외하면 고대의 다른 나라 중에서 인간의 나체를 신성시한 곳은 없나요?

드물다고 봐야겠죠. 인간의 신체를 대하는 그리스인들의 적극적이고도 당당한 태도는 확실히 독특했습니다. 이 특징은 메소포타미아나 이집트의 반인반수 캐릭터들과 비교해보면 더 두드러져요.

예컨대 이집트 신들은 대부분 반인반수의 형상을 취하고 있습니다. 스핑크스는 머리가 사람이고 몸이 동물이죠. 몸은 사람의 몸이지만 머리는 동물인 신도 많습니다. 홍학도 있고, 자칼도 있고, 사자도 있고, 고양이도 있지요. 메소포타미아도 마찬가지입니다. 머리는 사람이지만 몸은 황소나 다른 동물인 반인반수의 신이 주를 이룹니다.

그러고 보니 이집트나 메소포타미아에서 신들은 하나같이 동물과 사람을 섞어놓은 모습을 하고 있었네요.

어떻게 보면 당연한 일입니다. 이집트와 메소포타미아 문명은 원시하고 맞닿아 있으니까요. 원시에서 문명으로 겨우 한 발 내디딘 수준이죠. 아직 한 발은 원시에 머물러 있다고 해야 할 겁니다. 그러니 이집트나 메소포타미아의 미술품에서 원시시대 인간의 감수성이 그대로 묻어나는 것도 놀랄 일은 아닙니다. 원시신앙 중에 토테미즘이 있잖아요. 우리 단군 신화에도 곰과 호랑이가 나오고요. 신화에서도 자연에 대한 경배가 보이는 거죠.

하지만 그리스는 다릅니다. 그리스의 신들은 아주 인간적이에요.

예를 들어 그리스 신화의 최고 신인 제우스는 그 모습이 완전한 인간일 뿐만 아니라, 하는 짓도 인간과 별반 다르지 않죠. 매일 바람피우고, 부인한테 혼나고, 사고 치는 꼴을 보면 거의 신도 아닙니다. 어떻게 보면 인간 자체를 신으로 추앙했다고 볼 수 있습니다. 인간을 만물의 기준으로 삼았거나 인간의 능력을 신적인 것으로 본 거죠. 그렇다고 해서 신이 우습게 볼 만한 존재들은 아닙니다. 무서운 면이 분명 있어요. 질투가 강해서 신이 되려는 인간에게는 가혹하고도 잔인한 엄벌을 내리죠. 무엇보다도 신은 영생을 삽니다. 결코 죽지 않아요.

| 헤라클레스를 꿈꾼 그리스인들 |

심지어 그리스 신화에서는 인간이 간혹 신이 되기도 합니다. 헤라클레스 같은 경우가 대표적이죠. 제우스의 아들이기는 하지만 인간 어머니에게서 태어났던 헤라클레스는 온갖 역경을 육체적 힘으로 극복하고 인간에서 신이 되니까요.

그리스식으로 따지면, 저도 힘이 세면 신이 될 수 있다는 거네요.

실제로 많은 그리스인은 헤라클레스가 되고 싶어 했어요. 그들은 기본적으로 전사 집단이었고, 무용武勇을 통해서 헤라클레스처럼 영생을 얻고 싶어 했습니다. 아무리 용맹한 전사라도 제우스처럼 되라는 요구를 받으면 부담스러웠지만 헤라클레스가 되라는 요구

는 그것보다 인간적으로 받아들였겠죠. 많은 그리스인은 자기 자신을 헤라클레스와 동일시하거나 롤 모델로 삼았으며, 헤라클레스 신화는 그리스 전역에서 엄청난 인기를 끌었습니다.

그리스인들의 세계관에서는 신과 인간의 거리가 정말 가까웠던 모양이네요. 신의 모습도 인간과 같다고 믿었고, 인간도 얼마든지 노력하면 신이 될 수 있다고 믿었다니 말입니다.

맞습니다. 대단히 적극적인 세계관입니다. 어쩌면 이처럼 인간의 능력을 확신했기에 민주주의라는 정치 신념이 생겨났을 수도 있습니다. 자기 운명을 스스로 결정할 수 있다는 자신감이 있었던 거죠. 이게 누드를 통해 드러나는 그리스인들의 힘입니다.

설명을 듣고 보니 정말 그리스 조각상이 다르게 보입니다. 자신감 넘치고 당당한 인간으로요. 인체의 아름다움에 대한 그리스인들의 확신이 얼마나 강했는지 와닿네요.

하지만 극단적인 인간중심주의를 긍정적으로 볼 수만은 없습니다. 어떻게 보면 그리스의 인간중심주의 때문에 인간이 교만해졌다고도 얘기할 수 있어요. 인간을 지나치게 신격화한 나머지 그리스 이후로 서양미술은 자연에 경외감을 품고 있던 과거의 미술과는 단절됩니다. 더 이상 인간은 자연과 한 몸을 이루어 교감하지 못하게 됐죠.
이집트나 메소포타미아 사람들이 동물과의 합일을 아주 자연스럽

고 신성한 것으로 여겼던 것과 달리 그리스인들은 동물과 섞이는 것을 별로 좋은 일로 받아들이지 않았습니다. 예컨대 이집트와 메소포타미아에서는 반인반수들이 신성한 존재로 등장하는 데 반해 그리스 신화에서 반인반수들은 괴물이거나 말썽꾸러기에 불과합니다. 어찌 보면 그리스가 인간과 자연 사이에 거대한 문턱을 만든 셈입니다. 물론 인간이 자기 자신을 정의하기 위해서 어쩔 수 없이 밟아야 했던 단계이기는 하지만요. 이런 양면을 다 봐야만 그리스 미술을 비판하면서도 제대로 해석할 수가 있습니다.

| 옷을 벗을 수 있는 자격 |

그런데 지금까지 봤던 그리스 조각상들은 전부 남자였던 것 같아요. 여자 조각상은 없나요?

중요한 점을 지적해주셨는데, 말씀하신 부분이 쿠로스를 감상할 때 항상 기억해야 하는 점 중 하나입니다.
당당해 보이는 쿠로스 상의 이면에는 그리스 사회의 독특한 생존 법칙이 담겨 있다는 점이죠. 지금까지 보여드린 그리스 조각상들은 전부 남자를 새긴 것이었는데, 그건 우연이 아닙니다. 시간이 한참 흐를 때까지도 고대 그리스의 조각에 여성 누드는 등장하지 않아요.

왜 남성만 누드로 조각했을까요?

그리스인들은 여성의 신체를 신성하지 않다고 생각했습니다. 그리스 사회에서 남자와 여자가 차지하는 사회적 지위가 반영된 결과지요.

앞서 그리스는 민주주의라는 독특한 정치제도를 발전시켰다고 설명드렸는데요. 현대의 민주주의와 비교하면 고대 그리스의 민주주의에는 뚜렷한 한계가 있었습니다. 공동체를 구성하는 사람들 중 소수의 사람들만이 '시민'이라는 자격을 가질 수 있었던 거죠. 아테네에서는 여자를 시민, 즉 유권자로 인정하지 않았습니다. 남자가 4만 명 있었으니 여자도 4만 명 정도 있었을 텐데 이들에게는 투표권이 없었습니다.

여자들만 차별을 받았던 것도 아닙니다. 어떤 사람들은 남자지만 노예라서 경제활동에는 참여해도 투표권은 가질 수 없었습니다. 그리고 상인 등 외국인 노동자들도 아테네 시민으로 인정받기가 대단히 어려웠고요. 여성과 외국인, 노예, 아이들까지 포함하면 아테네 전체 인구는 30만 정도가 됐겠지만, 그중 민주주의에 참여할 수 있었던 건 아테네 시민인 성인 남자 4만 명뿐이었던 거죠.

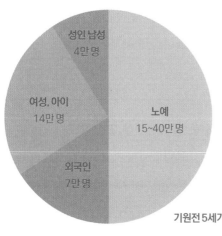

기원전 5세기 아테네의 인구 구성

민주주의라고는 하지만, 현대적 관점에서 보면 평등하지가 않네요. 굉장히 차별적이고 어떻게 보면 원시적이라고까지 할 수 있는 사회였던 것 같습니다.

현대인의 관점에서 보면 분명 그렇죠. 다만 그리스 사회가 그런 방식으로 운영된 데는 나름의 이유가 있었습니다.

앞서 그리스는 소규모 도시국가 체제를 유지했다고 했죠? 그것은 곧 도시국가들끼리 끊임없이 싸우고 경쟁해야 했다는 것을 뜻하는데요. 매일같이 전쟁이 벌어지는 전사들의 나라였다고 생각하시면 됩니다. 이토록 치열한 환경이었던 만큼 남성 성인들은 공동체를 위해 싸우도록 계속 훈련해야만 했습니다. 도시국가의 생존에 이 성인 남성들의 집단적인 힘이 꼭 필요했기에 그들의 발언권이 점점 높아져 마침내 직접 민주주의를 이룩하게 되었던 거지요. 그리고 여성이나 외국인들은 전투에 참여하지 않는 만큼 민주주의에도 참여할 수 없었던 겁니다.

| 히틀러가 사랑한 조각 |

하기야 그리스 신화만 봐도 그리스가 얼마나 호전적인 사회였는지 느껴집니다. 방금 전에 설명해주신 헤라클레스 이야기만 해도 그렇고요. 용맹을 떨쳐 반인반신으로 거듭난다니 얼마나 군사적인 사회였을지…. 상상이 안 됩니다.

맞습니다. 그리스라고 하면 막연히 평화로운 고전시대를 연상하지만, 실제 그리스인들의 신화를 보면 대단히 살벌합니다. 그리스인들은 전쟁 영웅담을 굉장히 좋아했고, 이 호전적인 성향은 미술에도 속속 배어 있습니다.

여기서 유념해야 할 점이 있습니다. 그리스 미술은 삶을 편안하고 행복하게 만들어주는 것뿐만 아니라, 전사들의 사회인 그리스가 작동하게, 즉 사회가 제대로 돌아가게 해주는 실용적인 역할을 했다는 점입니다.

실용적인 목적이요? 남자들이 다 벗은 조각에 실용적인 목적이 있다고요?

그리스에서 미술 작품은 옛날이야기에 끼워 넣는 삽화 정도의 수준이 아니었습니다. 그리스인들은 신화를 단순한 이야기로 생각한 게 아니라 사실로 믿었고, 자기들이 믿는 이야기를 눈으로 직접 보고 싶어서 미술 작품을 만들었던 겁니다. 믿음을 구체화해서 보여주는 것, 이게 미술의 역할이었던 거죠.

그 증거는 쿠로스입니다. 그리스 조각이 인체를 많이 다룬다고는 하지만, 온갖 종류의 인간이 다 조각으로 만들어졌다고 생각하시면 안 됩니다. 쿠로스를 보면 남자들 중에서도 오직 청년만이 조각으로 만들어졌다는 걸 알 수 있죠. 죄다 10대 후반 아니면 20대 초반입니다. 이 나이대 남성에게서 인간적 가치가 최고로 발현된다고 본 겁니다.

그러니 아주 좁은 미술이지요. 좋게 포장하자면 인간을 파악할 때 자기들만의 시점이 아주 분명했던 겁니다. 그리스인들이 보기에 인간은 잘생기고 튼튼해야지, 약하면 인간이 아니었어요. 젊은 신체와 그 안에 담겨 있는 맹렬한 힘을 극단적으로 강조한 거죠.

이 점을 생각하면 그리스의 아름다운 남성 조각들도 예쁘장하게 보

이지만은 않으실 겁니다. 생각보다 위험한 조각상들이거든요. 미스 코리아 선발대회가 여성미에 대한 편향된 시각을 만들어낸다는 비판이 있다는 것을 되새겨보실 필요가 있습니다. 제2차 세계대전을 일으킨 주범인 나치가 하필 그리스 미술을 선전에 활용했던 것은 우연이 아닙니다.

나치가 그리스 미술을 활용했다고요? 독일과 그리스는 거리상으로도 꽤 떨어져 있는데…. 왜 뜬금없이 그리스 미술을 갖고 온 걸까요?

어이없지요. 1936년 베를린 올림픽을 기념하기 위해서 나치는 「올림피아」라는 영화를 만들었는데, 다큐멘터리 영화사에서는 아주 고전으로 꼽히는 작품이에요.

영화의 오프닝은 고대 그리스 유적과 파르테논 신전을 담은 멋진 장면에서 시작해서 그리스 조각 몇 개를 클로즈업하다가 '디스코볼로스'라는 유명한 그리스 조각 작품을 비추면서 끝납니다. 그것이 바로 오른쪽 작품입니다.

영화의 오프닝은 이어서 실제 원반을 던지는 독일 육상선수의 모습과 겹쳐집니다. 사라진 고대 그리스의 정신이 현대 독일인의 육체에서 부활했다는 메시지를 던진 거죠.

원반 던지는 사람(일명 디스코볼로스), 로마시대 복제품, 로마국립박물관 실제 육상선수는 조각상의 동작을 똑같이 재현하지 못한다.

원반 던지는 사람 앞에 서 있는 아돌프 히틀러, 1938년

독일 사람들이 그리스 사람들과 무슨 연관이라도 있는 건가요? 혈통이 연결되어 있다든지 말입니다.

전혀 아니죠. 그러니까 웃기는 겁니다. 독일과 그리스가 도대체 무슨 관계가 있겠습니까? 그럼에도 그리스 문명을 나름 살아 있는 문명으로 보여주다가 마지막에는 폐허를 찍고, 그다음에 다시 독일을 보여줌으로써 독일이 바로 고대 그리스의 후예라는 식으로 선전을 합니다. 나치는 그렇게 독일을 '남자들은 잘생겼고 여인들은 아름답고, 모든 사람의 신체가 탁월한 고대 그리스의 후예'로 포장했습니다. 게르만 민족을 영웅화한 겁니다.

정작 히틀러는 그리스 조각상과 별로 닮지도 않았는데요.

맞습니다. 나치가 만든 「올림피아」에 나오는 조각상과 겹쳐지는 독일 육상선수의 몸도 크게 다르거든요. 조각상의 상체는 아주 좌우 대칭인데, 영화 속 독일 선수는 그런 자세를 하지 못합니다. 당연한 일입니다. 그리스 조각은 조각일 뿐이지 실제가 아니니까 말이죠. 그럼에도 많은 사람은 그리스 조각과 현실을 혼동합니다. 예를 들면, 그리스 미술의 위대함을 강조했던 18세기의 빙켈만은 그리스 사람들이 위대한 건 잘생겼기 때문이라고 얘기해요.

네? 잘생기면 좋긴 하지만…. 그리스 사람들이 잘생겼기 때문에 그리스 문명도 위대하다고 생각했다니, 이해가 안 갑니다.

앞에서 '그리스 조각 같다'는 말을 인용했지만, 사실 그리스 사람들이 제일 싫어하는 말이 그리스 조각 같다는 말이거든요. "우리 좀 그냥 두세요. 우리는 그냥 사람이에요! 왜 우리는 잘생겨야만 해요?" 이렇게 스트레스를 엄청 받는다고 해요. 그런데도 사람들은 자꾸 그리스 조각 같다는 얘기를 합니다.

하지만 헷갈리시면 안 돼요. 그리스 조각은 신들을 꿈꾸며 만들어 놓은 거예요. 그들만의 완벽한 판타지입니다. 실제 원반 던지기 경기에서 그리스 조각상과 같은 자세를 보여주기는 불가능합니다. 해부학적으로 정확하다고 하는데 그렇지 않아요. 그냥 그렇게 보이는 것뿐이죠. 이건 조각입니다. 판타지예요. 그러니까 조각에 나타난 그리스인의 육체는 나치가 퍼뜨리려고 했던 국가사회주의 이념처럼 현실에서는 결코 복사될 수 없는 꿈에 불과합니다.

이런 것까지 염두에 두면 사실 그리스 조각 같다는 말은 엄청 위험

한 얘기입니다. 한마디로 말해 그리스 인체 조각이 보여주는 사실성은 좋게 말하면 이상적인 아름다움의 추구이지만 냉정하게 보면 뭔가를 감추고 있는 '위장된 이상주의'인 겁니다.

| 그리스인이 숨기고 싶었던 진실 |

도대체 그리스인들은 뭘 그렇게 숨겨야 했을까요? 왜 그렇게까지 현실도피적인 상상의 세계를 꿈꾸어야 했던 건지 궁금합니다.

앞서 말했지만 그리스의 도시국가들은 끊임없는 전쟁이라는 치열한 현실을 살고 있었습니다. 그런 상황에서 그리스 남성의 육체는 나라가 쓸 수 있는 유일한 무기였어요. 그야말로 체력은 국력이었던 거죠. 그리스 사회가 남성 육체를 찬양했던 데는 이런 배경이 있었던 겁니다. 아테네를 비롯해 몇몇 도시에서는 미남 선발대회를 열기도 했고, 미술도 튼튼하고 강한 남성 육체를 미화하고 찬양하는 데 초점을 맞췄어요.

여기서 인체의 해부학적 정확성은 그다지 필요하지 않았겠죠. 좌우대칭의 질서정연한 육체를 만들겠다는 강박관념이 해부학적 정확성보다 우선했고, 여기에 아름다움에 대한 집단적 찬양이 더해져서 인체는 더욱 미화되었습니다. 몸짱 열풍, 좀 더 과장하자면 육체의 전체주의 사회였다고 하겠습니다. 대부분의 사람에게는 아주 피곤한 세상이었다고 봐야 합니다.

그러게요. 지금 우리나라 사람들도 엄청 시달리잖아요. 모든 매체가 몸매 관리를 엄청 강조하고 있으니 말입니다. 그런데 그리스에서는 아예 나라가 앞장서서 대놓고 아름다운 몸을 찬양했다니 남자들의 입장에서는 아주 부담스러웠겠네요.

그렇습니다. 이런 측면은 누드를 통해 보이는 그리스 사회의 한계라고 할 수 있겠죠. 그리스 조각이 보여주는 남성 육체에 대한 맹목적 찬양이야말로 그리스를 덮고 있는 신비를 걷어낼 때 드러나는 어두운 현실입니다.

그렇게 보면 나치나 그리스인들이나 오십보백보인 면이 있네요.

그렇게까지 깎아내릴 필요는 없지요. 그리스 도시국가들은 살아남기 위해서 어쩔 수 없이 이런 방법에 의존해야 했던 거니까요. 그런 면에서 찬양만 있고 인간에 대한 본질적 고민이 없는 나치 미술과 차이가 있다고 하겠습니다.

게다가 그리스는 미술사적으로 적지 않은 공헌을 했습니다. 역사상 그리스 사회만큼 남성 육체를 세심하게 관찰한 경우는 드물거든요. 이를 기초로 다양한 '남성 몸 보여주기'가 시각 미술에 등장하게 됩니다. 그리스 미술을 감상하실 때는 조심스럽게 줄타기를 하셔야 합니다. 그리스 미술을 비판적으로 보되, 그 장점은 인정하면서요. 이 두 가지를 균형 있게 읽어가면 훨씬 재미있을 겁니다. 왜 그리스에서는 그냥 육체가 아닌 뛰어난 육체에 대해 열광했는지 두고두고 생각해볼 만합니다.

| 돌에서 사람이 깨어나다 |

쿠로스가 수만 개 이상 있다고 하니 그걸 다 보기는 힘들겠죠. 지금 부터는 중요한 쿠로스들을 짧게 살펴보겠습니다. 아래 작품을 한번 보세요.

둘이 똑같이 생겼네요. 혹시 형제인가요?

네. 클레오비스와 비톤 형제라고 불리는 쿠로스입니다. 뉴욕 쿠로스보다 약 20년쯤 뒤에 제작된 것으로 알려져 있습니다. 예전에는 이 조각을 쌍둥이 신이라고 보기도 했습니다만, 지금은 클레오비스와 비톤 조각이라는 이야기가 정설입니다.

클레오비스와 비톤 형제는 그리스 신화에 등장하는 인물들로, 아주 효자였습니다. 이 형제의 어머니는 헤라 여신의 사제였다고 합니다. 하루는 헤라 여신의 축제가 열려서 어머니가 그 축제에 참석해야 했는데, 축제가 열리는 장소까지 갈 수레를 끌 소가 없었답니다.

효심 깊은 이 두 아들은 소 대신 멍에를 지고 수레를 끌었다고 하죠.

클레오비스와 비톤 형제, 기원전 580년경, 델포이고고학박물관 헤라 여신을 모신 여사제의 두 아들이었다는 이 형제는 헤라 여신에게서 최고의 선물로 영원한 잠, 즉 죽음을 받는다.

덕분에 어머니는 시간에 맞춰 축제에 도착했고, 아들들의 행동에 감동하여 헤라 여신에게 소원을 빌었습니다. 아들들에게 최고의 선물을 달라고요. 그랬더니 헤라 여신은 긴 잠, 영원한 잠을 선물로 주었다고 합니다.

영원한 잠이라니…. 좀 불길하게 들리는데요.

생각하신 게 맞습니다. 헤라가 선물로 주었다는 영원한 잠은 죽음이었어요. 어찌 보면 황당한 이야기죠. 하지만 달리 생각해보면 헤라가 진짜 좋은 선물을 준 것일지도 모르겠습니다. 삶의 고단한 짐을 내려놓을 수 있는 건 결국 죽음 이후일 테니까요.

이제 조각의 표현을 살펴보지요. 뉴욕 쿠로스와는 많은 부분이 비슷하면서도 다릅니다. 먼저 크기를 보면 2.2미터니까 사람보다 약간 큽니다.

하지만 비슷한 부분이 더 많습니다. 머리를 땋아서 내린 부분 등이 거의 동일하지요. 눈, 강인한 근육, 신체가 굉장히 강조되어 있다는 점도 유사하네요. 뉴욕 쿠로스처럼 클레오비스와 비톤 형제도 건장하게 표현되었고, 약간 미소를 짓고 있습니다.

고졸한 미소, 아르카익 스마일이죠. 그로부터 약 50년 후에 나온 쿠로스를 하나 더 보겠습니다. 오른쪽을 보세요.

이 쿠로스는 지금까지의 쿠로스들보다 왠지 더 잘 만든 것 같아요. 기술이 발전했나 봅니다.

아무래도 그렇겠죠? 기원전 530년 드디어 '아나비소스 쿠로스'가 만들어집니다. 뉴욕 쿠로스와 비교하면 불과 70년 정도가 지난 겁니다. 그사이에 무슨 일이 있었던 건지, 쿠로스가 딱딱한 허물을 벗고 사람이 되었습니다. 물론 왼발을 앞으로 내밀고 양손을 몸에 가지런히 붙인 표현은 그대로지만요. 정적인 자세로 꼿꼿하게, 반듯이 서 있네요. 머리를 길게 땋아 내린 모습도 비슷하고요. 앞뒤 좌우의 균형이 잘 맞는다는 점도 바뀌지 않았습니다. 하지만 굉장히 자연스러워진 것만은 사실이죠.

허벅지 표현을 한번 보세요. 고대 그리스 사람들이 남성에게 건장한 신체를 요구할 때 특히 강조한 부분이 허벅지입니다. 이 쿠로스도 운동선수처럼 튼튼한 허벅지를 지니고 있죠.

얼굴도 자연스럽습니다. 뉴욕 쿠로스처럼 어색하게 굳어 있는 게 아니라 확실하게 웃고 있습니다.

아나비소스 쿠로스, 기원전 530년경, 아테네국립고고학박물관 뉴욕 쿠로스가 만들어진 지 불과 70년 만에 더 자연스럽고 사실적인 인체를 가진 쿠로스가 제작됐다.

정말 그렇네요. 이제 돌을 깎아서 만든 상징물이 아니라 실제 사람의 모습이라는 생각이 많이 듭니다.

| 그리스 조각의 독립선언 |

그렇다고 해도 보통 생각하는 그리스 조각상에 아직 근접하지 못한 것 같은데요.

그리스 조각이라고 했을 때 우리가 일반적으로 최초의 그리스 조각상으로 떠올리는 게 오른쪽 작품입니다. 기원전 480년경에 제작된 작품인데 고대 그리스 역사에서 아주 중요한 시점입니다. 그리스와 페르시아 군이 크게 맞부딪힌 때거든요. 이 작품이 바로 그때 제작된 겁니다. 이름은 크리티오스 소년이라고 하고요.

크리티오스도 전설 속의 인물인가요?

아뇨. 크리티오스는 그리스의 조각가 이름입니다. 이 작품이 크리티오스의 작품이라는 설이 있어 그렇게 부르는 건데, 사실 정확한 근거는 없어요. 지금은 파르테논 신전 맞은편에 있는 아크로폴리스 박물관에 전시되어 있습니다.

크기는 86센티미터 정도밖에 되지 않습니다. 그래서인지 관람객들은 이 조각상을 잘 보지 못하고 지나칩니다. 하지만 미술을 좀 안다는 사람들은 아테네에 가면 이 조각을 꼭 봐야 합니다.

표현이 정말 자연스럽네요. 부드럽기도 하고요. 뉴욕 쿠로스나 아나비소스 쿠로스 등과 비교해보면 특히 더 그런 것 같습니다.

그럼요. 정말 대단한 조각이죠. 이 조각으로 온 순간 "이제 이집트는 잊어!" 이렇게 됩니다. 그야말로 우리가 그토록 기대하던 그리스 고전기의 서막을 알리는 작품이죠. 앞서 팔다리가 움직인다고 했는데, 이건 그 정도가 아닙니다. 신체 묘사가 아주 자연스럽습니다. 자연스러운 정도가 아니라, 아주 이상적인 남성 신체죠.

눈에 띄는 변화부터 짚어볼까요? 초기 쿠로스의 부담스러운 레게 머리가 완전히 숏 컷으로 변했습니다. 그 결과 조각 자체가 아주 경쾌해져서 풍기는 분위기가 달라졌어요. 거기다 이제는 머리도 정면을 보는 게 아니라 오른쪽으로 살짝 틀고 있습니다.

크리티오스 소년, 기원전 480년경, 아크로폴리스박물관 페르시아 전쟁에서 승리해 그리스의 전성기가 시작될 때쯤 제작됐다. 기존 쿠로스와 비교해 눈에 띄게 자연스러워진 모습을 확인할 수 있다.

미묘한 차이가 있는 건 알겠지만, 머리를 조금 기울이고 있다는 게
대단한 일인가요?

그럼요. 그 조그만 변화 때문에 조각 기술의 난이도가 엄청나게 높
아졌습니다. 머리를 한쪽으로 기울이는 것만으로도 무게중심이 바
뀌어 조각상의 축이 크게 흔들리거든요. 축이 흔들리는데도 조각상
이 쓰러지지 않고 서 있다는 건 좀 더 정교한 조각 작업을 통해 흔
들린 축을 바로잡아줬다는 얘기입니다.

선 자세로 짝다리를 짚어보세요. 왼쪽 다리에 힘을 주면 왼쪽 골반
이 확 올라갑니다. 그 상태로만 있으면 균형이 깨져 서 있을 수가
없습니다. 상체로 균형을 맞춰야 합니다. 그래서 왼쪽으로 짝다리
를 짚으면, 우리 몸은 자동적으로 오른쪽 어깨를 들어 올립니다. 그
동작을 이 조각이 똑같이 재현하고 있는 거예요. 잘 보시면 허리 양
쪽이 비틀려 있습니다.

정말 그렇네요! 엉덩이를 약간 실룩이는 것처럼 걷는 건지 멈춰 있
는 건지 리듬감이 느껴집니다.

오른쪽 조각상은 아주 후대의 작품입니다. 이 조각상처럼 몸을 비
트는 정도가 심해지면 콘트라포스토라는 자세가 나옵니다. 거의 걷
는 것처럼 보이는 자세죠. 몸이 뒤틀린 그리스 조각의 전형적인 포
즈입니다. 아주 미묘한 조정을 통해 복잡한 움직임을 표현할 수 있
게 된 겁니다.

지금까지 본 쿠로스들이 반듯반듯하다면 크리티오스 소년은 그 엄

격한 대칭을 깨뜨리고 있어요. 덕분에 아주 미묘한 분위기가 형성됩니다. 걷는 것도 아니고, 쉬는 것도 아니고, 긴장하고 있는 것도 아니고, 해이한 것도 아니고…. 섬세한 심리적 상황까지도 담아낼 수 있는 변화의 시작이죠.

근데 저는 아직도 납득이 잘 안 됩니다. 제가 조각을 한 번도 해본 적이 없어서 그런 거겠지만, 이걸 조각하는 게 그렇게 어렵나요?

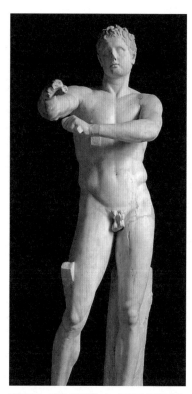

리시포스, 아폭시오메노스, 기원전 330년경, 로마시대 복제품, 바티칸박물관 팔을 앞으로 쭉 내민 상태에서도 균형이 잘 맞는다. 그리스의 콘트라포스토 조각이 어떻게 발전했는지 잘 보여주는 조각이다.

상상해보세요. 앞선 쿠로스들을 새기는 건 비교적 쉬운 일입니다. 돌을 하나 가져다 놓고 앞뒤에 밑그림을 그린 뒤 그대로 깎아 들어가면 되거든요. 비누를 깎는다고 상상해보시면 좀 더 실감이 나실 겁니다. 비누 앞에는 앞모습, 비누 뒤에는 뒷모습, 옆에는 옆모습을 그려놓은 다음 대칭으로 깎기만 하면 되는 거예요. 그런데 크리티오스 소년을 만들려면 그렇게 해서는 안 됩니다. 드로잉도 시시각각 달라야 할 뿐만 아니라 조각할 때도 아주 조심해서 깎아야 하죠. 무게중심이 흐트러져 조각이 쓰러지지 않도록 계속 신경을 써야 하니까요. 그야말로 고도의 기술이 요구돼요. 그러니 단순한 발전이 아니라 일종의 도약이 있었다고 봐야 합니다.

그렇군요. 말씀대로 상상을 해보니까 앞의 조각들에 비해 크리티오스 소년을 새기기는 정말 어려울 것 같습니다.

하지만 이 모든 것보다 더 중요한 사실은 크리티오스 소년이 그리스의 민주주의를 암시하는 작품이라는 점입니다. 정확히 말하면 뉴욕 쿠로스가 단 120년 만에 크리티오스 소년으로 발전할 수 있었던 배경에 그리스 민주주의가 자리하고 있거든요. 아래 표를 보세요. 기원전 600년에서 기원전 480년까지, 겨우 그 120년 사이에 이처럼 엄청난 변화가 일어난 겁니다. 우리가 좀 더 자연스럽다, 자연주의에 가깝다고 하는 방향으로 뚜렷하게 발전하고 있죠. 이처럼 극적인 변화를 설명하는 게 곧 그리스 미술을 설명하는 걸 텐데요. 여

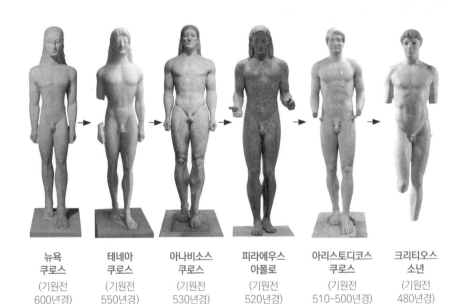

뉴욕 쿠로스	테네아 쿠로스	아나비소스 쿠로스	피라에우스 아폴로	아리스토디코스 쿠로스	크리티오스 소년
(기원전 600년경)	(기원전 550년경)	(기원전 530년경)	(기원전 520년경)	(기원전 510~500년경)	(기원전 480년경)

기서 한 가지 분명하게 말씀드릴 수 있는 건 그리스에서는 끝없는 실험이 일어났고, 기술이 계속 발전했다는 겁니다.

| 경쟁이 기술 발전을 부르다 |

영어에서 미술, 즉 아트art는 라틴어 아르스ars에서 온 말입니다. 아르스는 그리스어 테크네τέχνη에서 온 거고요. 테크네는 무슨 뜻인가요? 요즘 하이테크니 뭐니 하는 얘기들을 하는데, 바로 기술이라는 뜻입니다. 아테네에서 미술을 잘한다는 건 기술을 누가 더 잘 보여주느냐의 문제였던 거예요.

다시 원점으로 돌아와, 그럼 도대체 기술의 발전은 왜 일어났을까요? 다시 말해 그리스에서는 왜 끝없는 실험이 이루어졌을까요?

앞서 크리티오스 소년이 제작된 배경과 민주주의가 상관이 있다고 하셨으니, 무언가 민주주의와 관련된 이유가 있을 것 같은데요?

맞습니다. 더 정확히 말하면, 저는 이 변화가 일어나도록 만든 중요한 요소는 미술가들 사이의 경쟁이었다고 봐요. 미술에서 경쟁은 대단히 중요해요. 창작의 의지가 자발적으로 그렇게 쉽게 불타오르지 않습니다. 이런 사람들을 움직이게 하기 위한 가장 좋은 방법이 경쟁입니다.

그리스 회화에서 경쟁과 관련된 이야기가 몇 개 전해집니다. 안타깝게도 그리스에는 놀랄 만큼 많은 회화가 있었다고 알려져 있는

데, 실제 작품이 남아 있는 건 거의 없습니다. 로마시대 때의 그림만 조금 남아 있고요.

그리스 회화계에는 전설적인 인물이 아주 많아요. 우리나라로 치면 솔거 같은 인물 말입니다. 솔거 아시죠?

벽에다가 소나무를 그려놨더니 새들이 진짜 나무인 줄 알고 날아와 앉으려다가 벽에 부딪혀서 죽었다는 신라의 화가 말인가요?

맞습니다. 그리스에도 그런 솔거들이 득실득실합니다. 유명한 경쟁 두 개만 이야기하겠습니다. 첫 번째는 제욱시스와 파라시오스의 이야기입니다. 기원전 5세기 그리스 자연주의가 극에 달하던 시기이죠. 제욱시스가 포도를 그리자 새들이 이것을 진짜 포도인 줄 알고 쪼려고 했답니다. 그랬더니 파라시오스가 "제욱시스는 새의 눈을 속였지만 나는 사람의 눈을 속일 수 있다!"라고 받아쳤대요.

소문을 듣고 발끈한 제욱시스는 파라시오스의 화실로 달려가 증거를 요구했고, 파라시오스는 그 증거가 커튼 뒤에 있다고 답했습니다. 그런데 커튼을 열려고 했던 제욱시스는 곧 자신이 속았다는 것을 깨달았습니다. 그 커튼이 그림이었던 거죠.

재미있네요. 흥분한 제욱시스가 파라시오스의 덫에 걸려들었군요.

서양미술을 보다 보면 구석에 커튼이 그려진 작품을 아주 많이 만날 수 있는데요. 저는 커튼을 볼 때마다 제욱시스와 파라시오스의 기발하고 흥미로운 경쟁 이야기가 생각나요. 이 일화에서 보시듯,

과일을 담은 유리 그릇, 70년경, 나폴리국립고고학박물관 고대 그리스 시기를 포함해 매우 긴 기간 동안 그림을 잘 그린다는 말은 눈에 착시를 불러일으킬 정도로 실물을 똑같이 베껴낸다는 뜻이었다.

과거에 '그림을 잘 그린다'고 하면 실제와 똑같이 그리는 걸 뜻했습니다.

그런데 여기에서 더 중요한 건 묘하게 경쟁 구도가 들어가 있다는 거예요. 두 화가의 경쟁이 회화의 틀 안에서 애교 있게 벌어져 경쟁이 추악한 인신공격의 나락으로 떨어지지 않는 것도 다행입니다. 이 같은 경쟁은 이후 서양미술사에 계속 등장하여 구경하는 사람들의 호기심을 한층 더 끌어올립니다. 고대 그리스의 경쟁 이야기를 하나만 더 들어보겠습니다.

기원전 4세기의 아펠레스는 경쟁자 프로토게네스의 화실에 몰래 들어가 긴 직선을 긋고 나갔다고 합니다. 이를 본 프로토게네스는 그

보다 곧고 더 반듯한 직선을 그 위에 다시 그었고요. 그 후 아펠레스가 다시 찾아와 더욱 반듯하고 곧은 직선을 긋고 나갑니다. 시시한 듯하지만 치열하죠? 이 같은 진검승부는 서양미술에서 빈번히 벌어지면서 하나의 전통으로 남게 됩니다.

그런데 하필 왜 직선을 그렸을까요? 자도 안 대고 직선을 그린다는 게 신기하긴 하지만….

요리사라면 칼질을 할 줄 알아야 하고, 작가라면 단어를 많이 알아야 합니다. 이렇듯 대가라면 무엇보다도 기본에 충실해야 하는데요. 화가에게는 선을 잘 긋는 게 기본 중의 기본이거든요. 선 긋는 실력을 보여줌으로써 화가라는 신분을 증명했다는 전설은 아주 오랫동안 반복 생산됩니다.

이를테면 르네상스 시대의 거장 조토에게도 그런 전설이 있습니다. 그는 "당신이 화가야?"라는 소리 들으면 아무 말도 하지 않고 동그라미를 하나 그려줬다고 하죠. 흠잡을 데 없이 아주 완벽한 원을 말입니다. 그리스에도 조토 같은 고수가 많았던 거예요.

그런 고수들의 그림을 실제로 볼 수 없다니 정말 아쉬운 일입니다.

맞습니다. 도대체 아펠레스는 뭘 그렸고, 제욱시스의 그림은 또 어떻게 생겼을까요? 로마시대에는 새들이 등장하는 그림이 가끔 나오는데, 그걸 볼 때마다 제욱시스 얘기가 계속 생각납니다. 솔거에 버금갔을 이들의 실제 그림은 어땠을지 더 궁금해지죠.

| 나는 작가다! |

잠깐 이야기가 딴 길로 샜는데요. 이런 일화가 전해지는 것을 보면 그리스에서 예술가들 간에 치열한 경쟁이 있었고, 이 경쟁이 미술 발전을 자극했을 거라는 생각을 하게 됩니다. 이런 이야기가 이집트와 메소포타미아에는 없습니다. 오리엔트와 달리 그리스에는 분명 작가 의식이 있었던 거죠. '나는 작가다!'라는 자의식 말입니다.

자의식이라고 하니 앞서 언급한 그리스의 직접 민주주의 제도에 대한 설명이 생각납니다. 민주주의를 관통하는 정신은 자기가 자기 운명을 결정할 수 있다는 자결 정신이었다고 했는데, 자의식과 이 자결의 정신이 뭔가 통하는 것 같군요.

그렇습니다. 자의식이야말로 그리스에 등장한 직접 민주주의와 밀접하게 관련되어 있죠. 자기 자신에 대한 열정과 패기가 그리스 작가들의 창작 활동을 이끈 원동력이었으니까요. 절대군주의 명령에 따라 작품을 만들었던 이집트나 메소포타미아 작가들에게는 기대할 수 없는 의식입니다. 1993년 뉴욕 메트로폴리탄박물관에 크리티오스 소년이 전시됐을 때도 민주주의와 관련된 이름이 붙었습니다. 「그리스의 기적: 민주주의 여명기에 제작된 그리스 고전기 조각 특별전」이라는 제목이었죠.

그런데 왜 민주주의가 아니라 민주주의의 여명기라고 했을까요?

크리티오스 소년이 민주주의가 한창이던 때가 아니라 그보다 한발 앞선 시기에 제작되었거든요. 그리스 참주정 시기에 제작되었는데, 참주는 왕은 아니지만 독재자예요. 그러니까 그리스 미술이 가장 크게 발전한 시기는 고전기가 아니라 선-고전기라고 말할 수 있겠습니다.

즉 완전히 민주주의적인 건 아니지만 어떤 가치가 민주주의 전 단계에 이미 발달하고 있었다고 봐야 해요. 그리스 민주주의가 막 싹 트려고 할 때 미술에서는 이미 그 민주주의를 가능하게 했던 에너지와 활력, '거의' 민주주의적인 자의식이 앞장서 나타났다고 하겠습니다.

반대로 그런 에너지가 있었기 때문에 민주주의적인 정치 체제가 만들어진 거라고 생각할 수도 있겠네요.

그럴 수 있죠. 그런 의미에서 앞서 본 크리티오스 소년은 파손될 때의 상황도 상징적이에요. 이 조각이 파손된 건 페르시아의 침략 때문이었습니다. 어떻게 보면 민주주의의 꽃을 막 피우려던 때 이를 막기 위해 페르시아가 아테네를 쳐들어왔던 역사를 이 조각이 보여 주고 있습니다.

| 쿠로스가 있다면 코레도 있다 |

앞서 그리스는 전사의 사회였기 때문에 여자보다 남자의 신체를 더 신성시했고, 주로 남자의 조각상을 만들었다고 했는데, 정말 그리스에는 여성 조각상이 전혀 없었나요?

조금 오해가 있었나 보네요. 그리스에 여성 조각상이 전혀 없었던 건 아닙니다. 그리스 초기에만 해도 쿠로스가 만들어지던 비슷한 시기에 소녀라는 뜻의 코레라는 여성 조각상이 등장합니다. 다만 남성 조각상과 조각의 기술이나 조각이 차지하는 위치에서 차이가 났습니다. 인간의 신성이나 당당함을 보여주는 남성 조각상과는 좀 다르지요.

왼쪽 조각상이 가장 오래된 코레 중 하나입니다. 기원전 650년경 제작되었는데, 앞서 소개한 뉴욕 쿠로스보다 50년 정도 앞서 만들어진 것치고는 상태가 양호합니다.

니칸드레의 봉납상이라고 알려져 있는 이 조각은 옆

니칸드레의 봉납상, 기원전 650년경, 아테네국립고고학박물관 뉴욕 쿠로스보다 50년 정도 전에 만들어진 조각으로, 소녀라는 뜻에서 코레라고 부른다.

에 다음과 같은 글이 새겨져 있습니다. "귀족 데이노디코스의 딸이자 데이노메네스의 자매이며 파락소스의 아내인 니칸드레가 이 조각을 아르테미스 여신께 바친다."

별다른 내용은 없네요. 신화라도 적혀 있으면 좋았을 텐데 말입니다.

생긴 모습도 딱히 인상적이지는 않습니다. 그냥 기둥이 서 있고 기둥의 중간중간을 파서 표시한 것처럼 보이죠. 여기는 목, 여기는 허리 이런 식으로요. 나중에 멋진 코레가 나오기는 하지만, 여기서 보는 코레는 매우 원시적입니다. 이런 점에서 쿠로스보다는 코레가 기술적으로 뒤쳐졌다고 보는 겁니다.

또 한 가지 두드러지는 차이점이 있는데, 코레가 옷을 입고 있다는 점입니다. 누드가 아니에요. 그리스 사람들이 영웅화하고 찬양한 신체는 남성의 신체였지 여성의 신체가 아니었다는 점을 또 한 번 확인할 수 있습니다.

다른 코레는 없나요? 얼굴이 뭉개져서인지 작품 수준을 잘 가늠할 수가 없네요.

오른쪽 작품은 그 이후에 나온 것입니다. 루브르박물관에서 만나실 수 있는데, 한쪽 팔을 들어 올리고 있지만 전체적으로 좌우대칭이 엄격하고 간단한 선으로 머리를 표현했습니다. 몸은 역시 의복이 감싸고 있고요.

그 옆의 색칠한 코레는 굉장히 생경할 겁니다. 하지만 원래 코레와 쿠로스는 채색이 되어 있었을 겁니다. 물론 이게 원본은 아니고, 그리스의 옛 조각상을 연구하는 고고학자들이 나름 추정해서 채색한 조각상입니다.

색칠해놓으니까 너무 이상하네요.

아무래도 좀 그럴 겁니다. 개인적으로 저는 이 모습은 아니었을 거라고 믿고 싶습니다. 수천 가지의 채색 방식이 있는데, 설마요. 이렇게 칠하지는 않았을 겁니다. 앞에서 아서 에번스가 크레타섬의 크노소스 궁전을 복원한 이야기를 했습니다만, 역시 복원하려면 실력이 있어야 한다는 사실을 다시 한번 실감하게 됩니다. 아직까지는 우리의 상상의 영역에 남겨놓는 편이 더 나은 것 같지요.

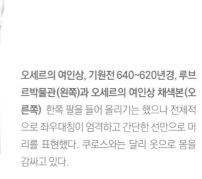

오세르의 여인상, 기원전 640~620년경, 루브르박물관(왼쪽)과 오세르의 여인상 채색본(오른쪽) 한쪽 팔을 들어 올리기는 했으나 전체적으로 좌우대칭이 엄격하고 간단한 선만으로 머리를 표현했다. 쿠로스와는 달리 옷으로 몸을 감싸고 있다.

시간이 좀 더 흐르면 아래와 같은 코레가 나옵니다. 왼쪽은 기원전
560년경에 제작된 '사모스의 헤라'인데요. 이전 조각들과 비교했을
때 기술적으로 발전했습니다만, 여전히 통나무 덩어리와 큰 차이가
없습니다.

오른쪽은 '페플로스의 코레'인데, 기원전 530년경 작품입니다. 앞선
작품들에 비해 확실히 많이 발전한 모습이지요. 앞에서 본 오세르
의 여인상과 이 두 조각상 사이에는 약 100년의 시차가 있습니다.

뉴욕 쿠로스가 크리티오스 소년으로 변화했듯이 옆 페이지의 아래

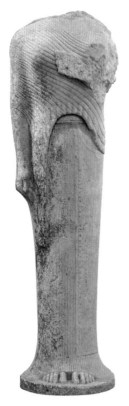

사모스의 헤라, 기원전 560년경, 루브르박물관　　페플로스의 코레, 기원전 530년경,
　　　　　　　　　　　　　　　　　　　　　　　아크로폴리스박물관

와 같이 시대순으로 놓고 보면 코레 조각도 크게 발전했음을 알 수 있습니다.

작품을 하나하나 볼 때는 느끼지 못했는데 시대순으로 놓고 보니 정말 큰 발전이 있었네요.

그렇죠. 눈에 띄는 변화 중 하나는 점차 신체가 드러난다는 겁니다. 후대로 갈수록 옷의 주름을 통해 신체를 자연스럽게 표현하고 있습니다. 제작 연대를 보면 남성 조각보다는 몇 박자 늦는 걸 알 수 있습니다. 소위 말하는 그리스 사실주의가 여성 조각에는 아직 도달하지 못한

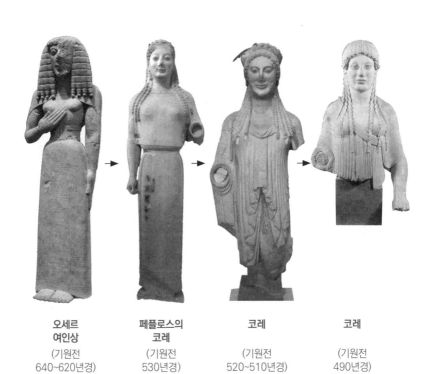

오세르 여인상	페플로스의 코레	코레	코레
(기원전 640~620년경)	(기원전 530년경)	(기원전 520~510년경)	(기원전 490년경)

모양입니다. 이런 조각의 발전 속도를 통해 당시 그리스 사회에서 여성이 차별받았다는 사실을 엿볼 수 있습니다.

그렇군요. 앞서 쿠로스는 참주정 시대에 가장 많이 발달했다고 설명했는데, 코레도 마찬가지인가요?

네, 그렇습니다. 페이시스트라토스가 참주였을 때 코레의 조각 기술이 가장 크게 발전해요. 그리스 미술이 민주주의 시기가 아닌 참주정 때 가장 많이 발전했다는 점은 곱씹을수록 흥미롭습니다. 참고로 도기의 장식 그림이 흑색상 도기에서 적색상 도기로 변화한 것도 정치 체제가 민주주의로 이행한 것보다 한 발짝 앞서 일어난 변화지요.

따라서 그리스가 민주주의의 등장 이후 미술을 활짝 꽃피웠다는 식의 주장은 오류가 있다고 말할 수 있습니다. 오히려 미술의 발전이 민주주의 발전에 선행한 거죠. 그러니까 여기서 우리는 의식의 변화가 제도의 변화를 가져왔다고 추측해볼 수 있습니다.

그리스인들이 계속해서 남성의 나체를 조각했던 데는 인간을 신적인 존재로 격상시켰던 인간중심주의가 배어 있다. 나체 조각상은 그리스의 군사주의적 성격과 그리스 사회 내에 자리 잡은 불평등을 간접적으로 드러내 보여주는 매체이기도 하다.

쿠로스란? 그리스 고졸기에 새겨진 '남성 조각 작품'으로, 그리스 전체에서 2만여 점이 제작되었을 것으로 추정(만들어진 목적은 정확히 알 수 없음).

쿠로스의 이해

오리엔트의 영향과 극복

조각 제작 기술이 이집트로부터 전래됨. → 이집트 입상의 자세, 신체 비율과 동일.

관절 표현, 이집트 조각상의 막힌 부분을 뚫어 표현한 점 등은 새로운 그리스만의 조각으로 발전.

> **참고** 칼 포퍼의 문화 이론: 주변부 문화의 '실패한 모방 시도'에서 새로운 문화가 나온다.

누드의 이중성

당당한 인간 신체의 표현. = 인간중심주의적 가치관 반영.

인간 중 일부 인간(젊고 건강한 남자)만을 표현. = 그리스 내 '육체의 전체주의' 반영.

시대별 쿠로스를 통해 보는 쿠로스 발전사 매우 빠르게 기술적 발전을 이룩함.

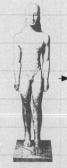 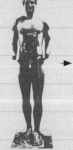

뉴욕 쿠로스	테네아 쿠로스	아나비소스 쿠로스	피라에우스 아폴로	아리스토디코스 쿠로스	크리티오스 소년
(기원전 600년경)	(기원전 550년경)	(기원전 530년경)	(기원전 520년경)	(기원전 510~500년경)	(기원전 480년경)

조각이란 지능의 예술이다.

─파블로 피카소

04 영웅의 몸과 살아 있는 청동상

#청동상 #민주주의의 영웅들 #드라마틱 헬레니즘

지금까지 그리스 고졸기의 조각 작품들을 살펴봤습니다. 하지만 그리스 조각이라고 하면 보통 쿠로스나 코레보다는 고전기의 작품들을 떠올리게 되죠. 고전기는 기원전 5세기 중엽 파르테논 신전이 건립되던 시기인데, 이때 영웅화된 몸을 가진 인간들의 조각이 등장합니다. 운동감으로 보든 인체 표현으로 보든 이 시기 조각들은 세계 조각사에 아주 길이 남을 명품입니다. 이제부터는 그 작품들을 소개하겠습니다. 다만 한 가지 아쉬운 점은 지금까지 남아 있는 그리스 고전기 조각들 중에는 원본이 거의 없다는 거예요.

그럼 박물관에 전시된 조각들이 대부분 가짜라는 건가요?

가짜라면 가짜죠. 하지만 그것들도 아주 오래된 작품들이기는 마찬가지입니다. 지금 남아 있는 조각들은 로마시대에 만들어진 복제품

이거든요. 로마 사람들은 그리스 조각을 좋아해서 복제품을 많이 만들었는데, 원본은 사라져 없고 그 당시의 복제품이 지금까지 전해오고 있습니다.

| 그리스 조각에는 원본이 없다? |

많은 사람이 그리스 조각의 대표작으로 알고 있을 오른쪽 조각상도 사실은 로마시대의 복제품이에요. 일명 도리포로스라는 조각인데, 원작은 기원전 440년경에 만들어졌다고 합니다. 다른 작품들도 그렇지만 이 작품의 원본이 사라진 건 특히 아쉬운 일입니다. 이 작품을 조각한 폴리클레이토스가 워낙 유명한 인물이거든요.

개별 조각 작품의 제작자 이름을 알 수 있다는 건 놀라운 변화입니다. 그야말로 '개인'이 등장한 거니까요.

이전까지 조각가들은 하층민 또는 중인 신분으로, 역사에 기록되기 어려웠어요. 그러던 장인들이 미술품의 명성을 통해 자신의 이름을 역사에 남기게 된 겁니다.

폴리클레이토스, 창을 든 남자(일명 도리포로스), 기원전 440년경 제작된 원본의 로마시대 복제품, 나폴리국립고고학박물관 원본은 인체의 이상적인 비율에 따라 조각했다는 폴리클레이토스의 작품으로 알려져 있는데, 복제본을 갖고는 그 사실을 확인할 수 없다.

폴리클레이토스는 책을 쓰기도 했는데, 유명한 『카논Canon』이 바로 그 책입니다. 아쉽게도 이 책은 사라져버렸지만, 1세기경 로마에서 활동한 학자 플리니우스가 쓴 『박물지』에 폴리클레이토스가 『카논』을 썼다는 사실이 기록되어 있고, 그 책의 내용 중 중요한 이론이 몇 줄 남아 있어요.

그 기록에 따르면, 폴리클레이토스는 인간의 신체를 비례로 파악하는 법을 이야기했다고 합니다. 요즘 말하는 6등신이니, 8등신이니 하는 것은 신체를 비례로 파악하는 방법으로, 폴리클레이토스는 신체를 훨씬 더 유연하고 아름답게 표현하기 위해 고민하다가 이런 방법을 창안해냈다고 하죠. 그리고 자신이 발견한 미의 원칙을 증명해 보이려고 그 비례를 활용해 조각상을 만들었다고 해요.

이론서를 쓸 정도의 실력을 가진 거장이 만든 작품이라니 대단했겠네요.

그런데 아쉽게도 원본이 남아 있지를 않습니다. 방금 보여준 도리포로스도 로마시대의 복제품이라는 말씀을 드렸죠? 이 조각상의 비례를 재서 폴리클레이토스의 이론을 증명하려는 시도가 있었습니다만, 복제품을 가지고 한 것이니 별 성과가 없을 수밖에요.

그래도 원본을 본떠서 만들었으면 비슷하지 않을까요?

엉뚱할 정도로 차이가 나지는 않겠죠. 하지만 원본은 재질부터가 달랐습니다. 복제품은 대리석이지만 원본은 청동이었을 겁니다.

다시 도리포로스를 봅시다. 도리포로스도 쿠로스처럼 완전한 누드 형태지요. 건장한 청년이 앞으로 걸어 나오는 자세를 취하고 있는데, 고개를 약간 돌려 아래를 내려다보며 명상에 잠긴 모습입니다. 한 손에는 긴 창을 들고 있었을 겁니다. 쿠로스와 비교하면 정말 아름다운 조각이지요. 크리티오스 소년도 그랬지만, 이 조각상도 진짜 사람처럼 아주 자연스러워 보입니다.

그런데 이 조각상의 아름다움은 아름다움 그 자체가 목적이 아니에요. 먼저 한 가지 여쭤보지요. 이 조각의 모델은 직업이 무엇이었을까요?

창을 들고 있었다니 군인 아닌가요.

맞습니다. 정확히 말하자면 장창 부대원으로 도리포로스는 긴 창을 든 남자, 즉 장창병이란 뜻이죠.

장창병은 그리스 군대의 주력이었습니다. 그리스군은 전형적으로 여러 명의 장창병들이 밀집 대형을 이루어 서로의 몸을 방패로 가려주고, 견고하게 버티면서 창을 확확 뻗으며 적을 공격해나가는 전술을 썼다고 하는데요. 이게 발전하면 팔랑크스라는 군사 집단이 됩니다. 100명이 한 단위를 이루어 맨 앞줄이 찌르고 나가는 동안 뒤에서는 버텨주고, 밀고 버텨주고, 찌르고 버텨주고 하며 싸웠대요. 깨뜨리

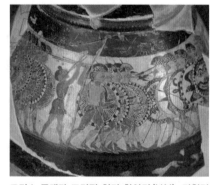

그리스 군대가 그려진 치기 항아리(부분), 기원전 640년경 장창 부대원들이 사회의 주축을 이루었던 만큼, 이 도기를 포함하여 그리스에는 장창 부대원들을 소재로 그리거나 조각한 미술품이 매우 많다.

그리스 팔랑크스 군대의 진격 장면

기 어려운 강력한 부대였습니다. 하지만 전투력 말고도 팔랑크스와 관련해 꼭 따라오는 얘기가 있어요. 바로 민주주의와의 연관성입니다.

민주주의라고요? 군대라고 하면 명령에 죽고 사는 계급사회가 떠오르는데….

그렇죠. 하지만 그리스의 군대는 요즘 군대하고는 성격이 조금 달랐습니다. 그리스의 군인들은 필요한 장창이나 방패를 모두 개인이 사서 썼거든요. 누군가에게 고용되거나 국가 차원에서 강제로 징집됐다기보다는 자기 땅을 지키기 위해 스스로 무장한 거예요. 평등한 전사들끼리 힘을 합쳐 진격한다는 게 당시 그리스 군대의 개념이었던 셈입니다. 나라의 안위 전체가 장창 부대원들에게 달려 있으니 이들이야말로 그리스 사회의 중심이었다고 할 수 있습니다. 이에 걸맞게 장창 부대원들을 묘사한 미술 작품이 많이 등장하지요. 여기서 한 가지 더 중요한 사실을 짚고 넘어가야 합니다. 모든 작품이 그렇다고는 할 수 없지만, 많은 장창 부대원 조각은 단순한 장식

품이 아니었다는 거예요.

아래 조각을 보세요. 고졸기 아테네의 조각들 가운데 뛰어난 작품 중 하나로 치는 부조인데요. 부조의 맨 위쪽 양옆에는 소용돌이 문양이 새겨져 있고, 그 아래에 군인이 새겨져 있습니다. 고졸기 조각이라서 다소 서툴긴 해도 오른쪽 공간으로 달려가는 모습을 새긴 거예요.

저게 달리는 모습이라고요? 설명이 없었다면 절대로 그렇게 안 보였을 거예요.

실제 모습을 사실적으로 묘사했다기보다는 '달리는 자세'를 표현하는 전통적 관습을 따른 거죠. 다리를 한 방향으로 든 채 머리는 반대 방향으로 돌리고, 팔을 가슴까지 들어 올린 모습입니다.

재미있는 건 이 작품이 새겨진 석판의 용도인데요. 보통 학자들은 이 석판이 장례식에 사용된 물품이었을 거라고 추정합니다. 제단을 덮는 뚜껑으로 쓰였거나 다른 장례용 물품의 겉면을 덮어 마감하는 데 쓰였을 겁니다.

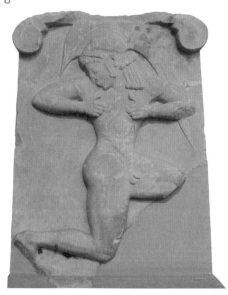

경주자의 평안, 기원전 500년경, 아테네국립고고학박물관 고졸기 아테네 조각들 가운데 뛰어난 작품 중 하나로 알려져 있다. 학자들은 이 석판이 장례식에 사용된 물품이었으리라고 추정한다.

어떻게 생각하면 전쟁터에서 죽은 전사들의 진혼을 위해 만든 조각상이라고 할 수 있을 겁니다. 사실 앞서 살펴봤던 도리포로스를 포함해 많은 장창병 조각상이 그렇습니다. 이 조각상은 아르고스에서 발견됐는데, 아르고스인들은 전투 중 사망한 용사들을 애도하기 위해 이 조각상을 세웠다고 합니다.

우리나라에서 국립묘지를 조성하고 순국선열을 기념하듯, 그리스인들도 전쟁에서 사망한 영웅들을 추모했던 모양입니다.

그렇죠. 그리스에는 전쟁에서 사망한 영웅들을 추모하는 사회적 분위기가 분명히 있었습니다. 오히려 우리보다 더 강했다고 말할 수 있겠죠. 앞서 살펴본 도리포로스와 같은 장창병 조각들은 바로 그 추모의 분위기를 드러냅니다.

| 청동에 숨결을 불어넣다 |

도리포로스는 로마시대의 복제품이지 원본이 아니라고 하셨잖아요? 그런데 아쉽습니다. 꼭 도리포로스가 아니더라도 그리스 조각 중에 원본이 남아 있는 건 없나요?

그러잖아도 그리스 청동상을 몇 작품 보여드리려 했습니다. 앞서 대부분의 그리스 조각상은 원래 청동상이었다고 말씀드린 걸 기억하세요? 미술적으로 보통 청동상의 가치는 대리석상의 가치보다 훨

썬 큽니다. 일단 청동상을 만드는 데 드는 제작비와 공력이 어마어마해요. 청동상을 만드는 방식을 할로우 캐스트 방식이라고 하는데, 간단하게 과정을 설명해보겠습니다.

일단은 모델을 만드는 것부터 시작합니다. 먼저 만들고 싶은 조각상을 점토로 빚어내는 거지요. 그다음 석고로 점토 조각을 싸고 석고가 마르면 조각조각 잘라 떼어냅니다. 이 석고 틀에 밀랍을 바른 뒤, 석고 틀을 재조립해서 안에 뼈대용 철줄을 넣고 흙을 채워요. 석고 틀을 다시 떼어내면 겉면은 밀랍, 속은 흙으로 가득 차 있는 두 번째 조각상이 나오겠지요.

이 조각상을 석고와 벽돌 가루로 뒤덮어 두 번째 틀을 만듭니다. 그리고 틀 곳곳에 구멍을 뚫고 그 틀을 가열해요. 그러면 뚫린 구멍으로 밀랍이 흘러나오고 속에는 흙으로 된 조각상만 남겠지요. 그 밀랍이 흘러나온 구멍에 청동 녹인 물을 부으면, 밀랍이 차 있던 자리를 청동이 메우게 됩니다. 그다음 틀과 흙을 제거하고 청동상의 표면을 다듬은 뒤 눈을 새겨넣는 등 섬세한 작업으로 마무리하는 거지요. 우리나라에도 이런 방식으로 청동 제품을 만드는 곳이 있습니다. 규모는 작아도 청계천이나 문래동에 가보시면 직접 작업하는 모습을 보실 수 있어요.

정말 복잡하네요. 만드는 방법을 살펴보는 것만도 복잡한데 실제로 만들기는 얼마나 어려웠을까 싶습니다. 그런데 굳이 그렇게까지 공을 들여 청동상을 제작하는 이유가 뭘까요? 대리석상도 충분히 멋져 보이는데요.

할로우 캐스트 방식을 통한 청동상 주조 과정

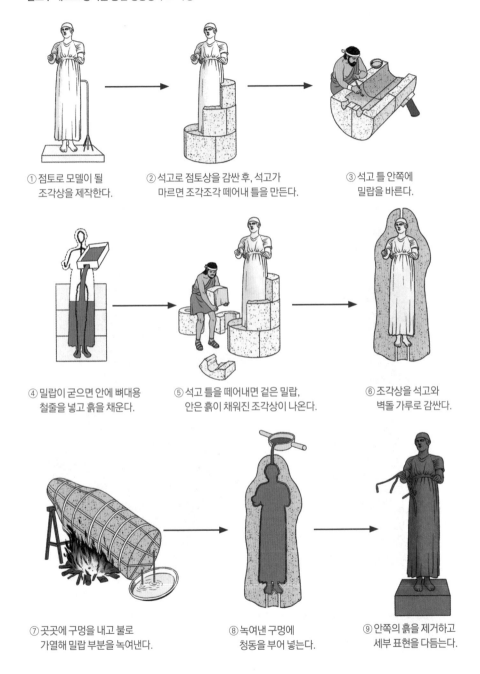

① 점토로 모델이 될
조각상을 제작한다.

② 석고로 점토상을 감싼 후, 석고가
마르면 조각조각 떼어내 틀을 만든다.

③ 석고 틀 안쪽에
밀랍을 바른다.

④ 밀랍이 굳으면 안에 뼈대용
철줄을 넣고 흙을 채운다.

⑤ 석고 틀을 떼어내면 겉은 밀랍,
안은 흙이 채워진 조각상이 나온다.

⑥ 조각상을 석고와
벽돌 가루로 감싼다.

⑦ 곳곳에 구멍을 내고 불로
가열해 밀랍 부분을 녹여낸다.

⑧ 녹여낸 구멍에
청동을 부어 넣는다.

⑨ 안쪽의 흙을 제거하고
세부 표현을 다듬는다.

한 가지 이유는 운동감을 충분히 표현하기 위해서입니다. 대리석 조각으로는 생생한 운동감을 나타내기가 어렵거든요.

아래는 델피에서 발견된 청동상인데, 여기서 주목할 부분은 고삐 줄입니다. 움직임이 매우 자유로워요. 돌로 이런 모양을 깎아낸다고 생각해보세요.

아주 어려울 거 같습니다. 어떻게 돌을 저렇게 얇게 깎을 수 있겠어요?

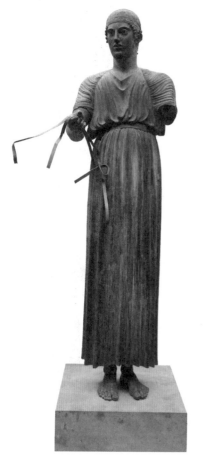

전차를 모는 전사, 기원전 475년경, 델포이고고학박물관 머리카락과 옷 주름이 섬세하게 표현되었다. 특히 팔의 동작과 전차의 고삐 부분은 할로우 캐스트 방식을 통해 제작한 가벼운 청동상에서나 볼 수 있는 탁월한 표현이다.

어려운 정도가 아니라 기술적으로 불가능합니다. 돌은 무겁기 때문에 얇게 깎아놓으면 부러지거든요. 그러니까 이 조각은 청동으로 만들었기에 가능했던 거죠. 자세히 보면 옷 주름 하나하나와 머리카락 세부 처리가 섬세하게 이루어졌다는 걸 알 수 있습니다. 이처럼 청동상은 대리석보다 훨씬 더 섬세한 표현이 가능합니다. 더욱 섬세한 조각도 보여드리겠습니다. 왼쪽 조각을 보세요.

정말 대단합니다. 이게 청동으로 만든 조각상이라니, 색깔만 아니라면 얼핏 봐서는 진짜 사람으로 착각할 수도 있겠네요.

네, 정말 멋진 작품입니다. 서 있는 자세도 유연하고 전체적으로 안정감이 넘쳐 보입니다. 가슴 근육을 표현한 방식에서도 긴장감이 느껴지고요. 이 조각상을 리아체 전사상이라고 부르는데요, 이 조각상이 이탈리아 남부의 리아체 해변 앞바다에서 발굴됐기 때문입니다. 조각상이 발굴된 1972년은 수중 발굴의 역사에서 기념비적인 해로 남아 있습니다.

만든 사람이 누구인지 정확하게 알 수 없지만, 그리스의 전설적인 조각가 피디아스의 작품으로 추정하

전사(일명 리아체 전사상), 이탈리아 리아체 근해에서 발견, 기원전 460~450년경, 마냐그레치아박물관 이탈리아 남부의 리아체 해변 앞바다에서 발굴됐다. 페르시아 전쟁이 끝난 다음 피디아스가 전승을 기념하기 위해 만든 12개의 청동상 중 일부로 추정한다.

고 있습니다. 전해오는 말에 따르면 페르시아 전쟁이 끝난 뒤 전쟁이 끝난 것을 기념하기 위해 피디아스가 12개의 청동상을 제작했다고 하는데, 이 전사상이 그중 일부였을 거라고 봅니다. 세월이 한참 흐른 뒤 피디아스의 청동상을 운반하던 로마의 배가 풍랑을 만나는 바람에 이 청동 조각상들이 시칠리아 앞바다에 가라앉았으리라는 게 최근 나온 학설입니다. 현재는 이탈리아 레조디칼라브리아에 있는 박물관이 소장하고 있습니다.

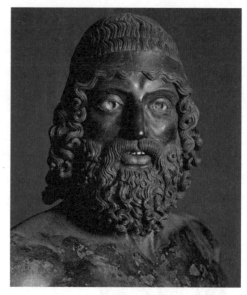

리아체 전사상(부분) 수염의 디테일은 물론, 눈의 표현도 아주 생생해 이전의 조각상들과 비교된다.

이 작품이 이렇게까지 극찬을 받는 이유는 세부적인 부분을 보면 더 잘 알 수 있어요. 위 사진을 보며 청동상만이 보여줄 수 있는 섬세함을 감상해봅시다.

수염이 눈에 띄네요. 앞서 본 조각상들은 수염을 그냥 한 덩어리로 표현했는데, 이 조각상은 한 가닥, 한 가닥이 모두 살아 있는 느낌입니다.

그렇습니다. 수염의 디테일은 물론이고 눈의 표현도 아주 생생해서 이전의 조각상들과는 비교가 되죠. 대리석상에 비해 청동상이 얼마

나 우월한지를 보여주는 작품은 이것만이 아닙니다. 아래 조각상을 보세요.

수염, 눈, 머리 모양이 굉장히 친숙하지요. 앞서 메소포타미아 군주 조각상에서 영향을 받아 그리스인들이 신들의 조각상을 만들었다고 말씀드렸었죠. 그래서 낯설지 않을 겁니다.

그럼 이 조각상은 제우스가 아닐까요? 그리스 신 가운데 가장 권위 있는 신이라 왕의 모습을 따라 표현한 것 같은데요.

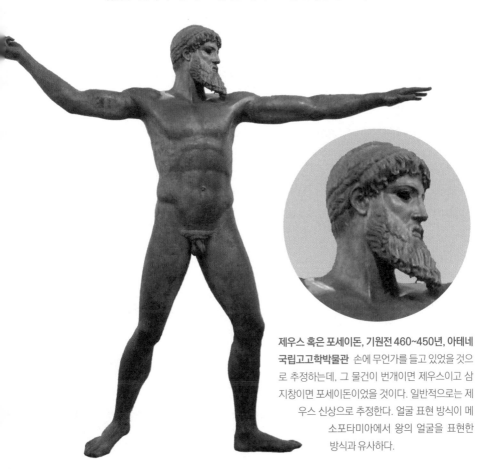

제우스 혹은 포세이돈, 기원전 460~450년, 아테네 국립고고학박물관 손에 무언가를 들고 있었을 것으로 추정하는데, 그 물건이 번개이면 제우스이고 삼지창이면 포세이돈이었을 것이다. 일반적으로는 제우스 신상으로 추정한다. 얼굴 표현 방식이 메소포타미아에서 왕의 얼굴을 표현한 방식과 유사하다.

네, 포세이돈이라고 보는 학자도 있기는 하지만 보통 제우스로 봅니다. 창의 형태가 남아 있었다면 쉽게 알 수 있었을 텐데 아쉬운 대목입니다. 삼지창이면 포세이돈, 번개 모양이면 제우스였을 테죠. 움직임이나 세부 표현을 보시면 청동상의 섬세한 표현이 대체 어디까지 가능한 건지 감탄하게 됩니다. 이렇게 청동 작품들로 눈을 틔운 다음 다시 대리석상을 보면 차이가 확실히 느껴지실 거예요.

처음에는 도리포로스가 아주 잘 만든 조각으로 보였는데, 청동상을 보고 나니까 신기할 만큼 밋밋해 보이네요.

그렇습니다. 수준이 많이 다르죠. 섬세한 맛이 떨어집니다. 눈과 코, 입을 보십시오. 그리스의 청동상은 로마시대에 제작된 대리석 조각하고는 비교가 되지 않습니다.

그런데 청동상은 왜 다 사라져버린 걸까요? 청동도 금속인 만큼 쉽게 마모되지는 않았을 텐데요.

금속이긴 하죠. 하지만 청동은 금속 중에서도 동의 일종입니다. 금, 은, 동이라고 할 때 바로 그 동이요. 일종의 귀금속이라는 뜻입니다. 값비싼 금속이다 보니 청동은 언제든 녹여져 재활용됐습니다. 장신구나 동전, 무기 등으로요. 그래서 현재는 소수의 청동상만이 남아 있습니다.

창을 든 남자(일명 도리포로스)

하르모디우스와 아리스토게이톤(일명 참주 살해자들), 기원전 5세기경 제작된 원본의 로마시대 복제품, 나폴리국립고고학박물관 크리티오스가 파트너인 네시오테스와 함께 만든 조각상으로 알려져 있다. 당대에 두 사람은 아테네에 민주주의를 가져온 영웅으로 추앙받았다.

| 조각에 개성을 부여하다 |

지금까지 본 조각상들은 전부 혼자 있었던 것 같은데요. 그리스 조각 중에서 여러 사람이 있는 모습을 새긴 것은 없나요?

물론 있죠. 위 조각이야말로 그리스 민주주의가 꽃피울 때 나온 대

표작이라고 할 수 있습니다. 이 조각의 이름은 '하르모디우스와 아리스토게이톤'입니다. 참주 살해자들이라고 불리기도 합니다. 크리티오스 소년을 만들었던 조각가 크리티오스가 파트너인 네시오테스와 함께 만들었다고 알려져 있고요. 청동으로 만든 원본 조각상은 소실되고, 현재는 로마시대에 만들어진 복제품만 남아 있습니다.

제목이 왜 참주 살해자들인가요?

그건 이 두 사람이 히파르쿠스를 죽였기 때문입니다. 히파르쿠스는 아테네의 참주, 그러니까 독재자였던 히피아스의 동생이었는데요. 히피아스는 동생이 죽자마자 하르모디우스와 아리스토게이톤을 처형해버립니다. 이름이 너무 길어 헷갈리는데, 간단히 말하면 이 두 사람이 독재자의 동생을 살해했고, 독재자가 이 두 사람을 처형해버린 거예요. 이후 아테네에 민주주의가 도입되면서 두 사람은 아테네에 민주주의를 가져온 영웅, 참주를 살해한 사람들로 추앙받게 됐죠.

설명대로라면 독재자인 참주가 아니라 그 동생을 죽인 건데, 왜 참주 살해자라고 부르는 거죠?

일종의 과장인 거죠. 게다가 속사정까지 일일이 따지고 보면 두 사람이 이렇게까지 칭송받는 게 부적절하다는 생각이 더 강해집니다. 역사 속의 영웅들이 흔히 그렇듯, 두 사람이 히파르쿠스를 죽인 데에도 불순한 동기가 있었던 것으로 보이거든요. 조각 중 젊은 사람

이 하르모디우스이고 나이 든 사람이 아리스토게이톤인데요. 실은 두 사람이 연인 관계였다고 합니다.

둘 다 남잔데요?

앞서 말했듯 그리스에서는 남자들끼리 연인 관계를 맺는 게 드문 일이 아니었어요. 문제는 참주의 동생이자 일종의 문화부 장관이었던 히파르쿠스가 하르모디우스를 유혹하려고 했던 겁니다. 그런데 이 요구를 거절하니까 히파르쿠스가 앙심을 품었대요.

당시 그리스에는 축제에서 성 경험이 없는 처녀가 아테나 여신에게 꽃을 바치는 풍습이 있었습니다. 히파르쿠스는 이 풍습을 이용해 하르모디우스에게 복수를 하죠. 일부러 하르모디우스의 여동생에게 꽃을 바치는 역할을 맡기더니 나중에 처녀가 아니라서 꽃을 바칠 자격이 없다고 공개적으로 망신을 준 겁니다. 하르모디우스의 가문을 모욕한 거죠. 이에 하르모디우스는 연인인 아리스토게이톤과 함께 히파르쿠스와 히피아스를 죽이고 아테네의 참주정을 끝내기로 작정합니다.

| 개인은 있되 숭배는 없다 |

사적인 치정 관계 때문에 벌어진 살인 사건이었군요. 우리가 흔히 생각하는 민주 투사들의 이야기와는 좀 다르네요.

그래도 크게 보면 아테네 민주주의의 발전에 두 사람이 어느 정도 기여했다고는 볼 수 있습니다. 당시 아테네에는 실제로 히피아스의 독재에 불만을 품고 있던 사람이 많았는데 이 두 사람이 그들의 심정을 대변한 셈이니까요. 하기야 우리 현대사를 봐도 그렇고, 이것 말고도 역사의 큰 줄기를 바꿔놓는 사건들 중에는 우연한 사고처럼 보이는 것이 많지요. 그래서 "역사의 필연은 우연처럼 다가온다"라는 말이 있나 봅니다.

결국 두 사람은 아테네 민주주의의 영웅으로 조각되죠. 여러 가지로 의미 있는 조각입니다. 내용 자체가 그리스에서 민주주의가 발전하는 과정을 담고 있을 뿐만 아니라, 그 정치적 이행이 결코 매끄럽지 않았다는 것을 보여주는 흥미로운 증거이기도 합니다.

미술사적으로 가장 중요한 것은 아마 또 다른 세 번째의 의미일 텐데요. 그 의미를 파악하려면 조각상의 얼굴을 조금 자세히 볼 필요가 있습니다.

무엇에 주목해서 봐야 할까요?

하르모디우스

아리스토게이톤

키워드는 개성입니다. 이 조각들에서는 구체적인 개성이 드러납니다. 물론 몸은 영웅답게 이상적으로 만들어졌지만 얼굴은 특징적이거든요. 한 사람은 아주 젊고, 한 사람은 수염도 많고 나이가 좀 들어 보입니다. 특정 개인의 얼굴을 갖고 있지요. 이처럼 구체적인 개인을 새긴 조각을 초상 조각이라고 하는데요. 초상 조각은 그리스의 조각 전통에서는 보기 드문 작품입니다.

다른 작품들은 얼굴에 개성이 없다는 말씀인가요?

거칠게 말하면 그렇습니다. 같은 작가의 작품으로 알려져 있는 크리티오스 소년의 얼굴과 비교해보세요. 크리티오스 소년은 너도 아니고 나도 아닌 매우 이상화된 얼굴을 하고 있죠. 매끄럽고 잘생긴 얼굴이긴 한데, 수염이나 주름 등 다른 특징이 없어서 그런지 특정한 개인의 얼굴로는 보이지 않지요.

사실 그리스 사람들은 초상 조각을 거의 만들지 않았습니다. 죽은 사람이면 몰라도 살아 있는 개인의 얼굴은 결코 새기지 않았어요. 이런 조각 전통은 그리스 민주주의를 반영하는 것이었습니다. 조각은 공공성이 강한 물건이거든요. 대리석이나 청동으로 만든 조각상은 보통 실내가 아니라 길가에 놓였어요. 지중해 사람들은 야외 활동을 많이 했는데, 그때마다 조각상을 보게 되었겠죠. 요즘으로 따지자면 조각상은 당시 최고의 방송 매체인데 만일 이

크리티오스 소년

방송 매체가 특정한 개인의 얼굴을, 그것도 살아 있는 사람의 얼굴을 계속해서 광고한다면 어떤 일이 벌어질까요?

아마도 그런 사회에서는 민주주의를 실현하기가 어렵겠지요.

그렇습니다. 그리스인들은 민주주의가 유지되려면 사회에서 특별히 인기 있는 사람이 없어야 한다고 믿었습니다. 예를 들어 아테네에는 도편추방제라는 제도가 있었지요. 이 법에 따라 아테네 시민들은 '가장 인기 있는 사람', 즉 독재자가 될 위험성이 가장 높은 사람의 이름을 도자기 파편에 적어 냈습니다. 투표 결과 6000표 이상 받은 사람은 아테네 밖으로 추방당했어요. 그만큼 아테네인들은 독재자의 출현을 경계했습니다. 그리스인들이 살아 있는 사람의 초상을 새기지 않았던 것도 같은 맥락이라고 보시면 됩니다.

그렇게 생각하면, 예외적으로 남아 있는 초상 조각이 하르모디우스와 아리스토게이톤의 것이라는 점도 우연이 아니겠네요.

아무래도 그렇죠. 두 사람이 아테네의 민주주의에 공헌했기에 초상 조각으로도 만들어진 것이라 생각해볼 수 있겠고요. 민주주의에 이 정도 기여는 해주어야 비로소 초상 조각이 될 자격을 얻는 거지요. 게다가 이 조각이 만들어지던 때 하르모디우스와 아리스토게이톤은 이미 죽은 사람이었습니다. 그리스에서 조각이 얼마나 신성시되었는지를 잘 보여주는 사례입니다.

고전기의 여성 조각으로는 어떤 게 있나요? 쿠로스가 있으면 코레도 있었던 것처럼 남성의 조각상이 있으면 여성 조각상도 있었을 텐데요.

아래 작품에서부터 시작합시다. 아테네에서 발견된 묘비인데, 헤게 소라는 무덤 주인의 이름이 묘비에 적혀 있어서 헤게소의 묘비라고 부릅니다.

세부를 한번 살펴볼까요? 맨 위에 헤게소라고 이 여성의 이름이 쓰

하녀 또는 딸

헤게소

헤게소의 묘비, 기원전 400년경, 아테네국립고고학박물관 주인공이 여성이다. 부드럽게 표현된 옷자락이 이전 시대의 조각상과 달리 애잔한 느낌을 자아낸다.

여 있습니다. 지금까지 본 조각들과는 달리 주인공이 여성입니다. 남성 조각들과 비교했을 때 가장 눈에 띄는 차이점은 옷을 입고 있다는 점입니다. 이러한 표현의 차이가 그리스 사회의 성별에 따른 신분 차이를 반영한다는 이야기는 더 반복하지 않을게요.

표현상의 기교보다도 먼저 작품이 전해주는 분위기를 느껴보십시오. 몸종 혹은 딸처럼 보이는 여인이 가져다준 보석함을 헤게소가 만지작거리고 있는데, 표정이나 분위기로 봐서는 보석에 특별한 의미가 있는 것 같습니다. 삶에 대한 애잔함이 전해지죠. 앞서 살펴봤던 조각들과 달리, 이 조각은 단순한 사실만 전달하는 게 아니라 애수라는 감정을 자아냅니다.

확실히 도리포로스, 참주 살해자들 같은 남성의 조각상에서는 이런 감정이 느껴지지 않았던 것 같네요. 이 묘비를 새긴 사람은 어떻게 그런 분위기를 만들어냈을까요?

감정과 분위기는 여러 가지 요소가 종합적으로 작용해 만들어지는 것이라, 한 가지만 꼭 집어 말씀드리기는 어렵습니다. 하지만 기술적인 요소를 굳이 짚으라면 저는 옷 주름을 꼽고 싶어요.

조각을 보시면 헤게소가 걸치고 있는 옷자락이 하늘하늘 흘러내리고 있는데요. 유려하다고 표현해야 할까요? 애수 어린 분위기가 이 옷자락의 선에 그대로 담겨 있습니다. 이 주름을 통해 애절한 감정을 드러내고 있는데, 인간의 감정을 이처럼 깊이 있게 성찰한 건 그리스가 처음입니다. 다른 문명에서는 찾아볼 수 없었던 모습이지요.

미술을 보는 데 익숙하지 않아서 그런지 옷자락 하나만으로 그런 효과를 냈다는 게 잘 실감 나지가 않습니다.

헤게소의 옷자락이 모두 일직선이었다고 상상하고 헤게소의 묘비를 보세요. 그럼 직선이 풍기는 분위기와 지금의 옷 장식이 어떻게 다른지 느껴보실 수 있을 겁니다.

헤게소의 묘비에서처럼 옷자락이 몸에 착 달라붙어서 내려오는 형식을 '젖은 옷 양식'이라고 부르는데요. 기원전 5세기에 유행하기

시작해 그 후로 한동안 유행한 양식입니다. 예를 들면 왼쪽과 같은 조각들이 만들어졌어요.

이것도 명작이죠. 몸을 감싸고 있는 옷 주름을 보십시오. 물결무늬처럼 퍼져 나가면서 우아함을 표현하고 있습니다. 옷 주름과 자세도 잘 어우러지고요.

옷 주름이 정말 섬세하네요. 어떤 질감의 천이었는지 알 수 있을 것 같아요. 딱딱한 돌을 조각해 이런 느낌을 끌어냈다는 게 대단하게 느껴지네요.

샌들을 벗는 니케, 기원전 420~410년,
아크로폴리스박물관

| 없는 게 더 좋다 vs. 없으면 지루하다 |

헤게소의 묘비에서 주목해야 할 부분이 또 있을까요?

헤게소가 앉아 있는 의자도 눈여겨볼 만한 부분입니다. 요즘은 어
딜 가든 의자를 쉽게 볼 수 있지만, 원래 의자는 강력한 권위의 상
징이었어요. 이집트에서는 파라오의 무덤에 의자를 부장품으로 넣
을 정도였으니까요. 영어에서는 의회의 의장을 체어맨 혹은 체어우
먼이라고 부르는데, 이것도 '의자에 앉는 사람'이라는 뜻입니다. 왕
이나 신분이 높은 사람만이 의자에 앉을 수 있고 나머지는 서 있거
나 바닥에 앉거나 등받이와 팔걸이가 없는 걸상에 앉아야 했던 겁
니다. 그런데 묘비를 보면 헤게소가 의자에 앉아 있는 거예요.

그럼 이 시기에 그리스 사회에서 여성의 지위가 이전보다 많이 높
아졌다는 뜻으로 읽을 수 있을까요?

그렇게 볼 수도 있겠죠. 주목할 만한 지점이 또 하나 있는데요. 의
자의 장식을 보면 이집트 미술과 그리스 미술이라는 디자인 역사
의 커다란 두 물줄기가 여기서 드러나고 있어요. 헤게소의 묘비에
있는 의자는 별다른 장식이 없습니다. 그야말로 의자라는 기능에만
충실한 거죠. 굳이 의미를 담고 싶은 경우 비례를 조정하거나 선의
움직임을 이용합니다. 대단히 절제된 미학인데, 바로 이런 미감이
서양에서 말하는 고전미의 핵심입니다. 이후에 살펴볼 그리스 건축
의 핵심 가치와도 일맥상통하죠.

헤게소의 묘비(왼쪽)와 투탕카멘의 황금 의자(오른쪽) 헤게소는 의자에 앉아 있다. 고대 세계에서 의자는 강력한 권위의 상징이었으므로, 이 표현을 통해 헤게소의 사회적 지위가 상당히 높았다고 추정할 수 있다. 헤게소의 의자는 투탕카멘의 의자에 비해 훨씬 절제돼 있다.

이집트 의자는 그리스와 정반대의 디자인 개념을 보여줍니다. 황금 과 호화로운 보석을 사용했고 곳곳에 장식이 들어가 있어요. 의자 의 다리나 팔걸이, 등판에도 동식물 문양이 가득 채워져 있습니다. 이런 풍부한 장식이 의자의 기능보다 더 중요해 보입니다. 이런 꾸 밈의 미학은 의자 주인의 신분을 보여주기 위한 것이지만, 더 나아 가서는 그 주인을 상상적으로 보호해주는 역할까지 합니다.

이집트 의자가 워낙 화려해서 그리스 의자가 초라해 보일 정도예요.

그럴 수도 있겠죠. 하지만 반대로 그리스의 입장에서 이집트 의자

를 보면 요란하고 실속이 없어 보입니다. 그리스 의자는 현대 디자인 개념으로 보면 'FFF'라고 할 수 있습니다. 'FFF'는 건축가나 디자이너가 많이 쓰는 말인데, 'Form Follows Function'이라는 말의 앞 글자를 딴 것입니다. '형태는 기능을 따른다'는 기능주의 미학의 핵심을 담은 가르침이죠. 특별한 역할을 하지 않는 부품은 모두 불필요하다는 겁니다. '없는 게 더 좋다Less is more'와도 연결되는데 이것이야말로 현대 모더니즘 디자인의 핵심이지요. 스티브 잡스의 미학과 상통합니다.

그럼 그리스 의자가 훨씬 잘 만들어진 건가요?

어느 것이 더 우월하다기보다는 서로 성격이 다르다고 봐야겠죠. 이집트 의자와 그리스 의자는 정반대의 디자인 개념에 바탕을 두고 만들어진 거니까요. 이집트 의자의 입장에서 그리스 의자는 초라할 뿐만 아니라 지루하게 보일 수 있습니다. 아무 장식도 없으니 말이죠. 이 입장에서는 '없으면 지루하다Less is bore'는 말로 기능주의 미학을 조롱합니다. 어찌 보면 이것은 모더니즘을 비판하는 포스트모더니즘 디자인의 핵심적 교훈이기도 하죠.

각자 나름대로 논리와 역사성을 갖추고 있으니, 말씀처럼 두 의자 중 어느 게 더 좋다고 말하기는 어려운 것 같습니다. 다만 현대 디자인에서도 활용되는 개념이 이집트와 그리스 문명에서 이미 그 모습을 드러냈다는 게 흥미롭군요.

다음으로 살펴볼 작품은 유명한 '크니도스의 비너스'입니다. 바로 아래 작품이죠. 아쉽게도 이 역시 로마시대의 모작입니다. 처음 강의를 시작할 때 크니도스의 비너스 이야기를 잠깐 했는데 기억이 나실지 모르겠습니다.

기억나요. 크니도스는 원래 빚이 많은 나라였는데, 이 조각상을 세우고 나서 조각상을 보러 온 관광객들 덕분에 그 빚을 해결했다고 하셨어요.

맞습니다. 정확하게 말씀드리자면, 이 조각상이 유명해지자 돈을 빌려준 이웃나라 왕이 빚을 탕감해주는 대가로 조각상을 달라고 제안했지만, 관광 수입이 더 남는 장사라고 생각했는지 크니도스 사람들이 그 제안을 거절했다는 이야기입니다.

'크니도스의 비너스' 복제품, 푸시킨미술관

아래 사진처럼 크니도스의 비너스는 노출된 원형 신전 안에 전시되었던 것으로 알려져 있습니다. 정말 그 당시 사람들에게 크니도스의 비너스는 여신이 강림한 것처럼 보였을 겁니다. 조각 자체가 워낙 아름다우면서도 진짜 사람이 아닌가 하는 착각을 주었다고 해요. 비너스 여신 스스로 "이 조각가가 어떻게 나의 벌거벗은 모습을 보았을까?" 하고 의아해했다는 전설까지 전해질 정도입니다.

이 조각상과 관련된 재미있는 뒷얘기가 하나 더 있습니다. 이 작품을 만든 사람은 그리스의 전설적인 조각가 프락시텔레스인데요. 앞서 예술가들끼리의 경쟁 이야기를 하며, 이때도 예술가가 작가로서의 자의식을 가졌다고 말씀드렸지요? 프락시텔레스는 이보다 한발더 나아갔습니다. 당대의 유명 인사였어요. 일종의 스타였다고 합니다. 자신에게 예술적 영감을 주는 많은 여인과 염문을 뿌렸고, 그것으로 더 유명해졌다고 합니다.

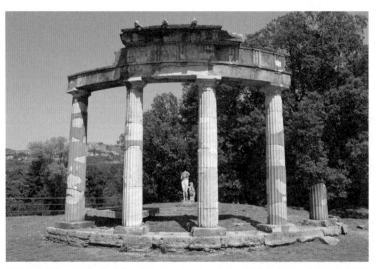

후대에 복원한 크니도스의 비너스 신전 내부가 공개되어 있는 원형 신전으로, 사랑에 빠진 연인들이 이곳을 찾아와 비너스에게 경배를 바쳤다고 한다.

그리스에서는 여자 조각을 누드로 만들지 않는다고 하셨잖아요? 하지만 크니도스의 비너스는 옷을 거의 벗고 있네요.

네, 그렇죠. 크니도스의 비너스는 최초의 여성 누드 조각 중 하나입니다. 처음에 프락시텔레스는 옷을 입은 조각과 입지 않은 조각 두 가지를 제작했는데 크니도스 사람들이 옷을 입지 않은 조각을 선택했대요. 당시로서는 파격적인 선택을 한 건데 결과적으로 이 선택은 옳았고, 조각상은 엄청나게 유명해졌습니다. 어떻게 보면 최초의 포르노 산업이라고도 볼 수 있으니, 꼭 좋은 유명세라고 할 수 있을지는 모르겠네요.

당시에는 사랑에 빠진 연인들이 크니도스의 비너스를 찾아와 경배했대요. 전해오는 기록에 따르면, 실제로 이 조각과 사랑을 나누려고 했던 뱃사람까지 있었다고 하지요.

이것도 원본이 아니라 복제품이라니 아쉽네요. 그렇지만 이것도 뒷모습은 꽤 야해 보여요.

그렇습니다. 아주 유명한 작품이니만큼 로마시대에 만들어진 크니도스의 비너스 복제품만 해도 종류가

크니도스의 비너스 뒷모습 로마시대의 복제품이기는 하지만 대단히 에로틱하게 표현한 모습이 눈에 띈다.

여러 가지예요. 다 조금씩 다르게 생겨서 정확히 어떤 조각상이 크니도스의 비너스의 원형인지 정리되지 못하고 있습니다.

크니도스의 비너스는 너무나도 유명해서 후대 여성 조각상에 깊은 영향을 끼쳤습니다. 잘 아시는 '밀로의 비너스'도 자세에서 크니도스의 비너스의 영향이 크게 느껴집니다. 오른쪽의 비너스는 기원전 2세기경의 원본 조각입니다. 밀로섬에서 발견된 작품이라 '밀로의 비너스'라는 이름이 붙었는데요, 확실히 크니도스의 비너스보다 좀 더 에로틱합니다. 다 벗고 있지 않아 오히려 더 그렇죠. 옷을 입고 있

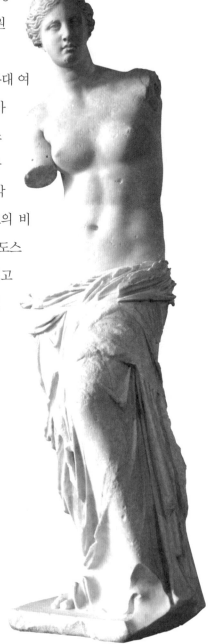

밀로의 비너스, 기원전 130~100년, 루브르박물관
크니도스의 비너스는 너무나도 유명해서 후대에도 약간씩 변형되면서 계속 만들어졌다. 밀로섬에서 발견된 이 조각상에서도 크니도스의 비너스의 영향이 보인다.

는 건지, 벗고 있는 건지는 확실치 않지만 아슬아슬하게 걸쳐진 옷이 보는 이들을 자극합니다.

| 역사의 주인공에서 연극의 주인공으로 |

사실 여성의 신체를 에로틱하게 표현하려는 시도는 프락시텔레스 이전에도 있었습니다. 완전한 누드는 아니지만 아래 작품을 보십시오.
기원전 440년경에 제작된 작품입니다. 크니도스의 비너스보다 100년 정도 앞서 만들어진 작품인데요. 어떻습니까? 젖은 옷 양식

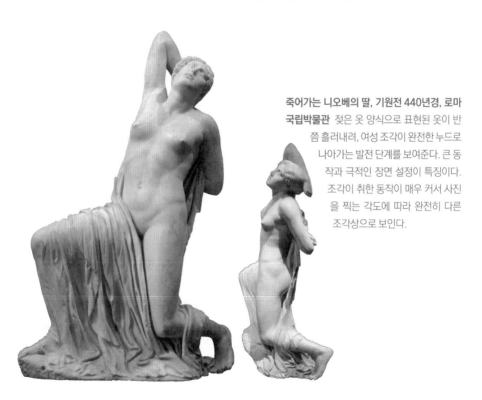

죽어가는 니오베의 딸, 기원전 440년경, 로마 국립박물관 젖은 옷 양식으로 표현된 옷이 반쯤 흘러내려, 여성 조각이 완전한 누드로 나아가는 발전 단계를 보여준다. 큰 동작과 극적인 장면 설정이 특징이다. 조각이 취한 동작이 매우 커서 사진을 찍는 각도에 따라 완전히 다른 조각상으로 보인다.

으로 표현된 옷이 몸을 타고 절반 이상 내려갔습니다. 이 역시 아주 관능적으로 보입니다.

그런데 이 조각상은 자세가 특이한 것 같아요. 춤을 추고 있는 건가요? 연기를 하는 것 같기도 하고요.

잘 보셨습니다. 보통 그런 특징을 연극적이라고 하는데요. 쿠로스와 코레가 특별한 이야기를 전달하지 않았던 데 반해 이 조각상은 아주 극적인 이야기를 품고 있지요.
조각의 이름은 '죽어가는 니오베의 딸'이에요. 니오베는 그리스 신화에서 자식 자랑을 너무 하다가 신에게 미움을 사서 일곱 딸과 일곱 아들을 모두 잃게 되는 여인입니다. 그 니오베의 딸들 중 한 명이 아르테미스 여신의 화살을 등에 맞아 죽어가는 장면이니 사람 감정을 뒤흔들어놓는 아주 연극적인 장면이라고 할 수 있죠.

온몸을 비틀고 있어 아주 고통스러워 보이는데, 설명하신 대로 이전과 달리 조각이 연기를 하고 있네요.

네, 그렇습니다. 초기 쿠로스와 코레가 그냥 가만히 서 있었던 것과 비교해보세요. 이처럼 큰 동작을 취하고 있어 니오베의 딸은 보는 각도에 따라 다른 조각처럼 보이기도 합니다.
점점 더 연극적인 모습으로 변화하는 게 그리스 후기 조각의 특징입니다. 니오베의 딸에만 한정된 이야기가 아니에요. 오른쪽의 헤르메스와 어린 디오니소스라는 조각상을 예로 들 수 있겠습니다.

이것도 프락시텔레스의 작품이라고 알려져 있죠.

니오베의 딸만큼 역동적이지는 않지만 이 조각이 취하고 있는 자세도 평범하지는 않습니다. 콘트라포스토가 강하게 느껴지지요. 가만히 서 있는 것도 움직이는 것도 아닌 자세에서 긴장감이 묻어납니다. 매우 탁월한 조각입니다.

이 조각에도 이야기가 담겨 있습니다. 디오니소스 하면 그리스 신화에 나오는 술의 신인데, 아기 때부터 술을 마시지는 않았겠죠? 그렇다면 어린 디오니소스는 술 대신 뭘 좋아했을까요?

와인의 어린 시절이면, 설마 포도요?

네. 디오니소스는 어린 시절부터 와인의 재료가 되는 포도를 좋아했다고 합니다. 지금은 파손되어 없지만, 헤르메스의 오른손에는 원래 포도가 들려 있었을 거예요. 어린 디오니소스는 포도를 달라고 조르고, 헤르메스는 조카에게 장난치는 삼촌처럼 포도를 높이 들고 '줄까, 말까' 하며 놀리는 장면으로 보입니다.

헤르메스와 어린 디오니소스, 로마시대 복제품, 기원전 330년경, 올림피아고고학박물관 죽어가는 니오베의 딸만큼 역동적이지는 않지만, 가만히 있는 것도 아니고 움직이는 것도 아닌 자세가 긴장감을 드러낸다. 헤르메스와 디오니소스가 장난을 치고 있는 듯한 이야기를 전해준다는 점에서 연극적이기도 하다.

이 작품을 오른쪽 크리티오스 소년과 비교해 보시죠.

앞에서 연극적이라고 하셨죠? 크리티오스 소년과 비교하니 헤르메스는 정말 드라마틱하게 보입니다. 두 조각의 연대 차이는 얼마나 되나요?

대략 150년이 차이 납니다. 후대로 갈수록 그리스 조각은 전달하는 이야기가 강해지고, 스냅숏처럼 자연스러운 느낌을 주지요.

150년의 시간 차이가 있다지만 이런 변화가 일어난 근본적인 이유가 뭘까요? 그리스 사람들이 연극을 좋아해서 그런 건가요?

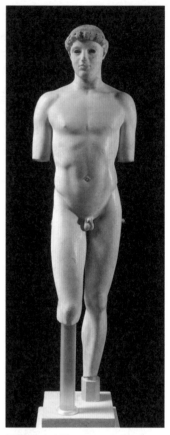

크리티오스 소년

그것도 답이 될 수는 있겠죠. 그리스 연극의 역사는 대단히 오래되었지만, 아테네인들은 기원전 430년을 지나면서 유독 연극에 몰입하거든요. 이유는 간단합니다. 아테네가 더이상 현실 역사의 주인공이 아니었기 때문이에요.

기원전 431년, 펠로폰네소스 전쟁이 일어납니다. 이 전쟁 전까지 그리스 도시국가의 패권은 아테네가 쥐고 있었습니다. 그런데 전쟁을 계기로 힘의 균형이 스파르타에 넘어갑니다. 승자였던 스파르타 역시 큰 타격을 입기는 마찬가지여서, 전쟁 이후로 그리스 전체가 몰

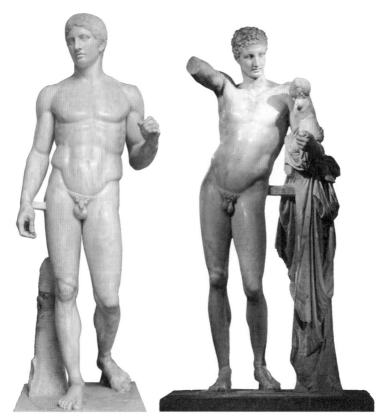

도리포로스(왼쪽)와 헤르메스와 어린 디오니소스(오른쪽)

락하기 시작하지요.

이때 그리스에서는 연극이 크게 유행합니다. 아리스토파네스 같은 작가들이 전쟁 때의 일이나 그 이후에 벌어진 비극적인 사회의 모습을 우스꽝스럽게 풍자하는 작품들을 발표했고, 이 작품들이 큰 인기를 끌었죠. 이를테면 『리시스트라타』와 같은 작품이에요. 여성들이 성관계를 맺지 않는 파업을 벌임으로써 남편들이 전쟁을 끝내고 평화를 선택하게 만든다는 내용이지요. 전쟁으로 지친 그리스 사람들은 이렇게 무대에서나마 평화를 얻고자 했습니다.

그런 거대한 사회적 변화가 미술에 반영되지 않았다면 그게 더 이상한 일이었겠네요.

그렇죠. 이런 변화를 염두에 두고 이전 페이지의 두 조각상을 비교해보십시오. 도리포로스와, 방금 보신 헤르메스와 어린 디오니소스 조각을요. 제작 연대는 100년 정도 차이가 납니다. 도리포로스와 비교해보면 헤르메스와 어린 디오니소스는 분명 연극적인 요소를 띤 조각입니다. 조각 자체에 많은 이야기를 담고 있지요. 도리포로스에는 그런 이야기가 없는 대신에 강인함이 느껴집니다. 그리스 전성기의 전사들이 보여주었던 기상이죠. 하지만 더 이상은 이런 기상을 담아내지 못하게 되면서, 헤르메스와 어린 디오니소스는 천의 주름이나 몸의 근육을 감각적으로 표현하는 방식을 통해 그 빈 공간을 메우려 시도하는 듯합니다.

전사들을 추도하는 도리포로스 상에서부터 그리스 사회의 몰락을 암시하는 연극적
조각상에 이르기까지 정교한 조각 기술을 자랑하는 그리스 조각상들을 살펴본다.

청동상

그리스 조각상 대부분 청동상: 현재 남아 있는 대리석 작품은 대체로 로마시대
모조 작품이다.

청동상의 장점 무게 제약이 적어 대리석에 비해 섬세한 표현이 가능함.

청동상의 제작 방식 할로우 캐스트. → 밀랍과 흙으로 틀을 만든 뒤,
밀랍을 녹인 자리에 청동물을 부어 모양을 떠냄.

**민주주의
사회와
인체조각의
연관**

민주주의에 따라 운영되던 그리스 사회에서는 개인이 영웅시되는 풍조를
경계해, 개인을 우상화하는 데 활용될 수 있는 초상 조각은 제작하지 않음.

참고 예외적으로 하르모디우스와 아리스토게이톤 조각은 초상 조각임.

→ 두 사람이 아테네 민주주의를 이룩한 상징적 인물이기 때문.

**여성 조각:
헤게소의 묘비**

물에 젖은 옷자락 부드럽게 흘러내리는 옷자락 표현을 통해 애수라는 감정을 자아냄.

FFF 형태는 기능을 따른다(Form Follows Function).

헤게소의 의자: Less Is More

이집트 파라오의 의자: Less Is Bore

**조각의
연극화**

배경 그리스 사회가 몰락하기 시작할 즈음, 현실의 불만이 연극을 통해 표출되고
이에 따라 조각에서도 연극화 경향이 나타남.

특징 ①과한 동작(→ 각도에 따라 전혀 다른 조각처럼 보임).

②조각상에서 스토리를 읽어낼 수 있는 시사성 강조.

인간은 만물의 척도다.

—프로타고라스

O5 인간의, 인간을 위한 신전, 파르테논

그리스 극장 # 파르테논 신전

쿠로스부터 헤르메스와 어린 디오니소스까지 살펴봤으니, 그리스 조각은 어느 정도 훑었다고 생각하셔도 되겠습니다. 지금부터는 건축을 살펴보도록 하죠. 그리스 건축 하면 가장 먼저 뭐가 떠오르나요?

바로 앞에서 연극 이야기를 들어서 그런지 극장이 생각납니다.

네. 부챗살처럼 반원으로 생긴 그리스 극장은 분명 중요한 그리스 건축물입니다. 연극을 발명한 게 그리스 사람들이니만큼, 연극의 역사에서도 그리스는 특별한 위치를 차지하고 있는데요. 연극은 그리스 사람들이 즐긴 가장 큰 오락거리였습니다.
유명한 그리스 극장 가운데 하나로 아테네 바다 건너 아르골리스주에 자리 잡고 있는 에피다우루스 극장을 꼽을 수 있겠죠. 남아 있

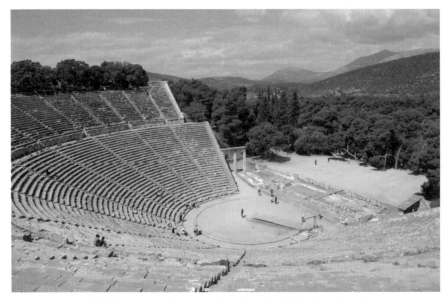

에피다우루스 극장, 기원전 350~300년경 아래 34단은 고대 그리스시대에, 위 21단은 고대 로마시대에 증축했다. 중요한 일이 있을 때는 투표장의 기능도 했기 때문에 에피다우루스 시민 전체가 들어갈 수 있는 1만4000명 규모로 지었다.

는 고대 그리스 극장들 중 가장 아름다운 극장으로 알려져 있는 만큼 연극인들이라면 꼭 한 번 가보고 싶어 하는 곳인데, 지금은 무대 부분이 사라지고 없습니다.

뒤의 산과 비교해보면 극장의 규모가 대단히 크네요.

| 극장이자 국회의사당 |

그렇습니다. 클 필요가 있었어요. 이 극장은 평소에는 연극을 올렸지만, 중요한 일이 있을 때는 투표장도 됐거든요. 그리스의 도시들

에는 그 도시의 모든 성인 남성이 들어갈 수 있는 극장이 하나씩 있는데 어떤 학자들은 극장의 규모를 통해 도시의 인구를 가늠할 수 있다고도 말합니다. 에피다우루스보다 큰 도시에는 더 큰 극장이 있었다는 말이지요. 그리스에서도 가장 큰 도시였던 아테네가 그런 경우입니다.

아래 사진은 아테네에 있는 디오니소스 극장인데요. 지금은 황량한 유적에 불과합니다만, 한창때는 디오니소스 축제 기간 내내 여기에서 연극이 열렸습니다. 1만7000명이 들어가는 초대형 극장이었지요.

당시에는 마이크도 스피커도 없었기 때문에 무성영화 시절의 변사처럼 연극의 장면을 설명해주는 목소리 큰 사람도 있었고, 합창단이 노래도 해줬어요. 물론, 아까 말씀드렸듯 이곳에서 연극만 열린 것은 아닙니다. 여기서 아테네 시민이 참석하는 민회, 그러니까 일종의 국회가 열렸죠.

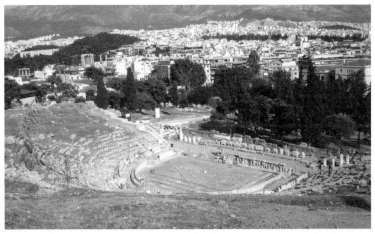

디오니소스 극장, 기원전 4세기경 고대 그리스시대에는 디오니소스 축제 기간 내내 이곳에서 연극이 공연되었다. 1만7000명을 수용하는 초대형 극장으로, 아테네 민회도 이곳에서 열렸다.

우리나라 국회의사당 미국이나 유럽 등 세계 곳곳의 국회의사당은 아테네 민회의 전통을 따라 그리스 극장 형태로 지어졌다. 아테네의 민주주의가 의례와 공간 양식으로 계속 남아 있음을 알 수 있다.

그런데 이곳에서 민회가 열렸다는 얘기를 들어서인지, 그리스 극장과 닮은 건물이 하나 생각납니다. 우리나라를 포함해서 세계 여러 나라의 국회 건물이 지금까지도 그리스 극장의 모습이지 않습니까?

맞아요. 사실 미국을 포함해 전 세계 국회의사당 중 많은 수가 그리스 극장처럼 생겼습니다. 고대 그리스의 정치 양식인 민주주의가 공간 스타일로도 계속 남아 있다는 것을 알 수 있죠.

| 신들의 도시, 아크로폴리스 |

그럼 본격적으로 그리스 도시를 둘러보겠습니다. 첫 번째 소개드릴 곳으로 가장 유명한 그리스의 도시 아테네를 골라봤는데요. 사실

아테네는 하나가 아니었습니다.

아테네 도시 전체가 세 개의 거대한 구획으로 나뉘는데 각각의 구획을 도시라고도 볼 수 있거든요. 정확하게는 신들이 사는 도시 아크로폴리스, 산 자들이 사는 도시, 죽은 이의 도시 네크로폴리스 이렇게 세 곳입니다.

아래 사진에 보이는 산이 신들의 도시라는 아크로폴리스입니다. 아테네에 있는 두 개의 큰 산 중 하나죠. 여기를 올라가려면 남쪽의 극장이 있는 곳에서부터 굽이굽이 올라가야 합니다. 지금도 힘들게 올라가야 꼭대기에 있는 신들의 집을 볼 수 있습니다.

신이 아니라 신들의 집인가요?

그리스 신화를 보시면 알겠지만, 그리스에는 많은 신이 있었어요. 그래서 신전도 하나만 짓는 게 아니라 여러 개를 지었죠. 각각의 신에게 바쳐야 했으니까요. 아테네의 아크로폴리스에도 온갖 조그마

아테네 전경 아테네 사람들은 산 자들이 사는 도시와 죽은 이들의 도시 네크로폴리스, 신들의 도시 아크로폴리스가 모두 한 도시 속에 공존해야 한다고 믿었다.

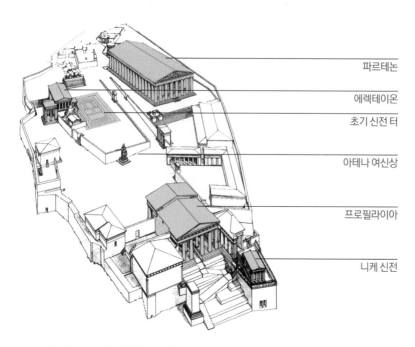

파르테논

에렉테이온

초기 신전 터

아테나 여신상

프로필라이아

니케 신전

한 신전이 많이 있었습니다.

아크로폴리스의 구조를 좀 더 자세히 보도록 하죠. 앞쪽부터 보시면, 제일 먼저 니케 신전이 보입니다. 니케는 승리의 신이죠. 아테네 사람들은 기원전 431년부터 벌어지는 펠로폰네소스 전쟁의 승리를 기원해 승리의 신인 니케를 여기에 모신 겁니다.

프로필라이아나 에렉테이온 같은 건 뭔가요?

프로필라이아는 일종의 대문이고, 에렉테이온은 아테네 건국 신화에 나오는 전설적인 왕 에렉테우스에서 이름을 따온 신전입니다. 프로필라이아를 통해 들어가면 초대형 아테나 여신상이 있었고, 원래 그 뒤에 아테나 신전이 있었습니다. 페르시아 전쟁이 일어나고 얼마 지나지 않아 초기 신전 터에 있던 아테나 신전이 페르시아 군

대에게 파괴되는 사건이 벌어졌습니다. 페르시아에 쫓겨 아테나 신전을 버리고 대피했던 아테네인들은 결국 페르시아인을 몰아내고 아테나 신전을 되찾는데요. 원래 신전 대신 전쟁의 승리를 기념하며 새롭게 지은 신전이 바로 그 유명한 파르테논 신전입니다.

고대 그리스 시절에는 더 그랬겠지만, 지금도 아테네 어디에서나 파르테논 신전이 보입니다. 눈만 들면 보이고 문만 열면 보입니다. 밤에는 조명을 비춰주는데 참 좋습니다. 아래쪽 길거리 카페에서 쉬면서 올려다보면 정말 멋있거든요.

그런데 파르테논은 아름답지만 또한 정치적인 건물입니다. 페르시아 전쟁 승전을 기념하는 의미에서 지은 전승 기념물이자 아테네 사람들의 애국심을 상징적으로 드러내는 건물이기 때문입니다.

파르테논 신전의 야경 페르시아 전쟁 당시 페르시아인들이 구 아테나 신전을 무너뜨리는 바람에 신축된 건물로, 페르시아의 페르세폴리스에 못지않은 거대한 신전으로 거듭났다.

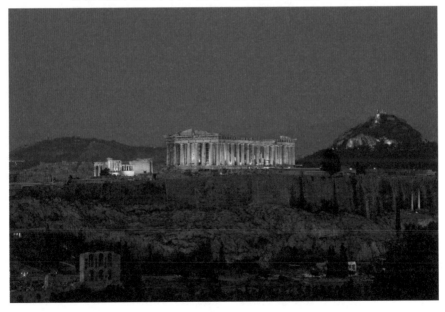

그런데 공교롭게도 아테네 사람들은 적인 페르시아의 영향을 크게 받았던 것 같습니다. 우리나라가 임진왜란 이후 일본에 통신사를 파견하면서 관계를 복구한 것처럼 아테네도 페르시아와 전쟁을 치르고 나서 외교 관계를 정상화시키는데, 그 과정에서 많은 예술가가 교류하게 됩니다. 그리스 예술가들은 페르시아 문화에 놀라워하고 영감을 얻었겠지요. 그리고 이전의 아테나 신전보다 훨씬 큰 신전을 짓겠다는 건축적 야망을 품게 되었습니다. 그 야망이 바로 페르시아와의 교류에서 자극받아 생겼을 겁니다.

서로 싸우면서도 배울 건 다 배웠군요.

그런 모양입니다. 동기가 어쨌건, 아테네인들은 페르시아 전쟁 이후 아테나 여신에게 봉헌하는 새로운 신전을 건축합니다. 그리고 그 신전의 이름을 파르테논이라고 했지요. 오른쪽 페이지에서 이 위대한 건축물의 모습을 한번 찬찬히 보십시오. 건축사에서는 말을 더 보탤 필요가 없을 정도로 중요한 건물입니다. 이런 질문을 던져보면 어떨까요? 우리나라 건축가들에게 '한국에서 가장 중요한 건축물은 무엇입니까?'라고요. 아마 제 추측이지만 서울의 창덕궁이나 안동의 병산서원을 꼽는 건축가가 많을 겁니다. 그렇다면 이제 이 질문을 세계 건축가들에게 던져보면 어떨까요? '전 세계에서 가장 중요한 건축물은 무엇입니까?'라고 물어보는 겁니다. 판단컨대 파르테논은 다섯 손가락 안에 꼭 들 것 같습니다. 그렇게 중요한 건물이 바로 파르테논입니다.

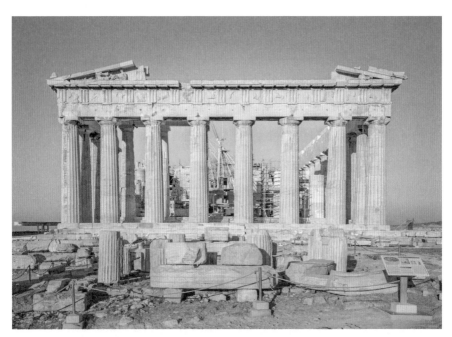

파르테논 신전의 정면, 그리스 아테네, 기원전 447~432년

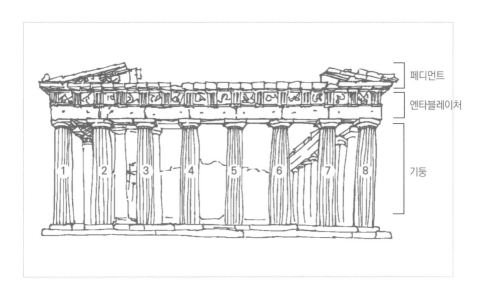

페디먼트

엔타블레이처

기둥

| 인간을 위해 지은 신전 |

파르테논에는 사람의 냄새가 납니다. 그걸 우리가 휴머니즘이라고
하지요. 휴머니즘, 그러니까 인간에 대한 철저한 배려가 파르테논
건축 곳곳에 담겨 있습니다. 이제부터 어떤 면에서 그런지 찬찬히
살펴보죠.

파르테논 신전의 정면을 보면 맨 위에 삼각형의 지붕이 있고 그 밑
에 가로지르는 대들보가 있죠. 긴 직사각형 부분이 보이실 텐데, 바
로 그 부분입니다. 위의 삼각형 지붕을 페디먼트, 아래의 직사각형
대들보 부분을 엔타블레이처라고 합니다. 그리고 그 아래에 기둥이
있는데요. 보통 신전은 여섯 개의 기둥으로 짓는데 파르테논은 여
덟 개를 넣어 좀 더 장중하고 위엄 있는 모습입니다. 기둥 전에, 먼
저 주두 얘기를 해보도록 하죠.

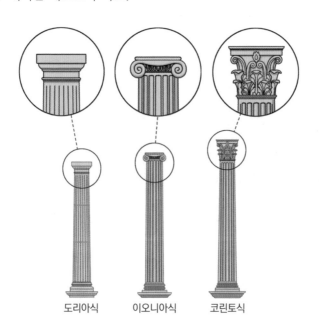

도리아식 이오니아식 코린토식

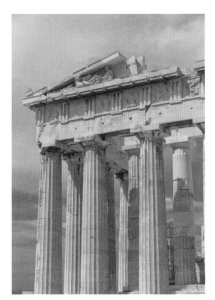

파르테논 신전의 기둥 중간 부분이 좀 더 굵어, 아래에서 올려다봤을 때에도 중간 부분이 좁아지는 듯한 착시가 생기지 않도록 안배했다.

영주 부석사 무량수전 배흘림기둥

주두는 기둥머리를 뜻하나요?

맞습니다. 한자로 기둥 주, 머리 두자를 써서 주두라고 해요. 이 주두가 어떻게 생겼느냐에 따라서 크게 세 가지, 더 나누면 다섯 가지 타입으로 구분합니다. 다양한 주두 중에서도 도리아식 주두가 제일 단순한 모양인데요. 왼쪽 페이지 아래의 그림을 보면, 파르테논에 쓰인 주두가 도리아식인 걸 알 수 있지요.

이제 눈을 돌려 파르테논의 기둥 전체 모양을 보세요. 기둥이 직선으로 똑바른 게 아니라 중간 부분을 약간 불룩해 보이도록 깎았습니다. 이런 식으로 기둥을 깎는 기법을 엔타시스 공법이라고 하는데, 우리나라의 배흘림기둥처럼 뚱뚱하게까진 아니지만 중앙을 살짝 부풀어 오르게 깎습니다.

왜 직선으로 깎지 않았을까요?

이 기둥의 높이는 10미터 가까이 됩니다. 이렇게 큰 기둥을 꼭대기부터 바닥까지 똑같은 두께로 깎으면, 아래에서

봤을 때 중간 부분이 좁아지는 것처럼 보여요. 결과적으로는 지붕 무게에 눌려 기둥이 찌그러진 것처럼 보이게 되죠. 그걸 보정하려면 기둥 가운데 부분을 살짝 부푼 모양으로 만들어야 합니다. 이렇게 하면 위에 있는 기둥이 지붕을 간신히 버티고 있다기보다는 가볍게 들어 올리는 듯한 긴장감을 주게 되거든요. 인간의 착시를 고려한 디자인이라고 하겠습니다.

그래서 휴머니즘이 있는 건축물이라고 하셨군요.

네. 하지만 그래서뿐만은 아니에요. 파르테논 신전의 기둥들이 서로 얼마나 떨어져 있는지 재보면, 가운데 기둥들은 일정한 간격으로 서 있지만 바깥쪽 기둥 두 개는 안쪽으로 살짝 당겨져 있다는 사실을 알게 되거든요.
여기에도 인간에 대한 배려가 돋보입니다. 기둥이 기계적으로 똑같

은 간격으로 퍼져 있으면 우리 눈은 바깥쪽 기둥을 더 멀리 보게 됩니다. 그래서 바깥쪽을 안쪽으로 살짝 당긴 겁니다.

그런 걸 일일이 생각해서 지었다니, 정말 대단하네요. 그리스 사람들이 인간의 시선을 고려해 이 신전을 지었다는 걸 보여주는 다른 예가 있나요?

그럼요. 파르테논의 모든 곳에 휴머니즘이 녹아 있습니다. 겉으로 보이는 것하고는 다르게, 이 건물에는 사실 직선이 없어요. 우리 눈은 둥글기 때문에 직선은 우리 눈에 들어오면 곡선이 됩니다. 우리 눈에 직선으로 보이려면 실제로는 어느 정도는 곡선이어야 한다는 말이죠. 파르테논 신전은 그런 착시까지 고려했습니다.

심지어는 바닥도 휘어 있습니다. 파르테논 신전 한쪽 끝에 서서 보면 맞은편 바닥이 안 보입니다. 바닥이 중간 부분에서 부풀어 올라갔다가 내려가기 때문이지요. 직선을 위한 곡선인 겁니다. 가장 높은 부분과 가장 낮은 부분을 비교해보면 바닥 표면의 높이 차이가 10센티미터 이상 납니다. 신전의 긴 축인 남북 면으로 보면 최대 12.3센티미터까지 올라갔다 내려와요. 동서 축도 중심에 최대 6센티미터 가까이 부풀어 올라 있습니다. 인간에 대한, 인간의 시야에 대한 그리스인의 이해도는 정말 놀랍다고 할 수 있죠.

파르테논 신전은 정말 살아 있다고 얘기할 수밖에 없습니다. 자나 컴퍼스 등을 이용해서 그저 반듯하게만 지었다면 이런 건물은 나올 수 없습니다. 이 건물이 위대한 이유는 사람을 깊이 이해하지 않으면 지을 수 없는 건물이기 때문입니다.

| 현대 기술이 따라잡지 못하는 우아함 |

정말 그런 것 같네요. 어쩌면 그처럼 미묘한 디테일 차이 덕분에 파르테논 신전이 유독 우아해 보이는 걸 수도 있고요.

아무래도 그렇죠. 미국에는 파르테논 신전을 복제해 지은 건물이 많습니다. 오른쪽 사진에 보이는 내슈빌의 파르테논도 그중 하나인데, 원조와 비교해보면 단조롭게만 느껴집니다. 파르테논 신전처럼 미묘한 조정을 거치지 않고 기계적으로만 구현해놓은 것이라 원조 파르테논과 비슷한 느낌을 주지 못합니다.

그만큼 파르테논 원본을 복제하기란 보통 어려운 일이 아니에요. 기술은 더 좋아졌지만 예전보다도 못한 게 많이 있습니다. 씁쓸한 일이죠. 원조 파르테논은 지금 반파되고 일부밖에 남지 않아서 더 그렇습니다.

페르시아가 또 쳐들어오기라도 했나요? 새로 만든 신전을 누가 파괴한 건가요?

안타까운 사실이지만, 17세기까지만 해도 파르테논 신전은 기독교 성당으로도 썼다가, 이슬람교의 모스크로도 썼다가 하면서 거의 완벽하게 남아 있었어요. 하지만 1687년 베네치아 해군이 파르테논 신전에 대고 포격을 가했습니다. 당시 베네치아 해군과 전쟁을 벌이던 오스만튀르크 군대가 이곳을 화약고로 쓰고 있었거든요.

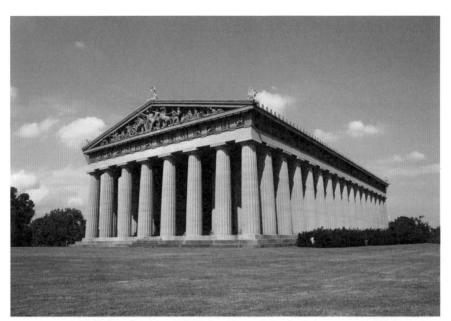

미국 내슈빌의 파르테논 신전 복제 건물 인간에 대한 깊은 성찰을 바탕으로 섬세한 조정을 거치기보다는 기계적인 반복에 그쳤기 때문에 실제 파르테논 신전에 비해 단조로운 느낌이 든다.

하필 화약고로 쓰였고 대포까지 맞다니, 아무리 수백 년을 버틴 건물이라도 무너졌겠네요.

네. 그때 파르테논은 지금의 모습처럼 거의 반파되다시피 합니다. 지금은 더 이상 무너지지 않게만 보수하고 있는데, 다시 복원하려고 들면 할 수야 있겠지만 차라리 안 하는 게 나을 수 있다고 생각합니다. 좀 더 충분히 자신 있을 때 하는 게 좋지, 섣불리 손댔다가 아니한 것만 못하게 될 수도 있거든요.

| 아테네가 파르테논을 건축한 이유 |

파르테논에 있는 조각은 소개해주지 않으실 건가요?

지금부터 소개해드려야죠. 그리스 사회에서 건축은 그냥 건축으로
끝나는 게 아니라 신앙 체계와 사회가 추구하는 메시지 등을 담아
내는 그릇 역할을 하는데요. 남아 있는 조각을 통해 그 메시지를 읽
어낼 수 있을 겁니다.

지금은 대부분 파괴됐지만 파르테논 신전에도 굉장히 많은 조각이
있었습니다. 그야말로 조각과 건축이 하나로 어우러진 예술품이었
죠. 지금은 없어졌지만, 이 예술품에서 가장 중요한 것은 신전 내부
에 있었던 초대형 아테나
여신상입니다. 파르테논 신
전이 아테나 여신에게 바치
는 신전이었으니까요.

오른쪽 사진에 보이는 게
그 아테나 여신상인가요?
별로 안 예쁘네요.

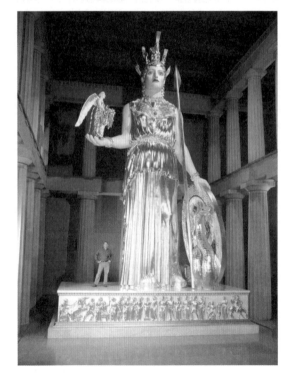

파르테논 아테나 여신상 복제품 미국
내슈빌의 파르테논 신전 안에 있다. 격
납고에 로봇이 들어가 있는 것처럼 어딘
지 어색하고 기괴한 모습이다.

미국에서 아테나 여신상이라고 만들어놓은 복제품입니다. 앞서 보신 내슈빌의 파르테논 신전 안에 설치한 건데, 로봇 태권V 같은 이상한 모습입니다. 원래의 아테나 여신상은 피디아스의 작품이었다는데, 안타깝게도 원작은 남아 있지 않습니다.

그럼 옛날 그리스 사람들은 저 신전 안에 들어가서, 아테나 여신상한테 절도 하고 기도도 했겠지요?

그건 아니에요. 고대 그리스의 신전은 지금의 예배당과 달랐습니다. 신전은 신과 교감하는 장소이지 제의 행위를 하는 장소가 아니었거든요. 모든 대중 행사는 야외에서 벌어졌고 내부 공간은 일반인에게 개방되지 않았습니다.
신전 내부는 제사장이 들어가서 신께 뭔가를 아뢰고 메시지를 받는 아주 은밀한 곳이었어요. 기독교와 불교처럼 조금 더 정교한 종교는 신전 안으로 신도들을 끌어들여 여러 제의를 함께하지만 고대 그리스 신앙은 그렇게까지 정교하게 발전했다고 볼 수 없습니다.

사진을 보니 아테나 여신상 손에 뭐가 들려 있네요.

한 손에는 승리의 여신 니케, 한 손에는 전쟁의 신답게 방패를 들고 있습니다. 원작에 대한 기록이 전해지는데, 몸통은 목재로 만들어졌지만 피부를 상아색으로 칠하고 금으로 둘러싼 아주 호화로운 조각상이었다고 하네요.

아테네가 아주 부자였나 보군요. 그런 조각상을 만들 수 있었다니….

그렇습니다. 아테네는 페르시아 전쟁 이후 제국의 길을 걸었습니다. 다른 나라를 식민지로 삼거나 속국으로 삼았다는 뜻이죠. 아테네 최고 번영기 때 벌어진 일입니다. 이때의 지도자는 페리클레스였어요. 페리클레스를 아테네 민주정이 낳은 최고의 지도자로 보기도 하는데, 나라 안은 민주주의적으로 운영했을지 몰라도 나라 밖에서는 제국주의적인 모습을 보인 겁니다.

아테네는 페르시아 전쟁 이후 그리스 도시국가들에게 조공을 받았어요. '페르시아가 쳐들어올 때 너희들을 지켜준 게 우리 아테네 배다. 우리 해군을 유지하려면 돈을 내라'라는 식이었죠. 일종의 보호세를 거둔 건데, 이렇게 아테네에 보호세를 바치던 도시국가들이 연합한 게 바로 델로스 동맹입니다.

이 엄청난 돈은 파르테논 신전의 아테나 여신상을 만드는 재원으로 쓰였을 겁니다. 물론 단순히 사치하려던 게 아니라 경기를 부양하기 위해 페리클레스가 벌인 일종의 공공사업이라고 보는 사람들도 있지만요.

앞서 파르테논 신전에 수많은 조각이 있었다고 말씀해주셨는데, 아테나 여신상 말고 다른 조각상들도 궁금합니다.

먼저 파르테논 신전의 부조를 살펴보기로 하죠. 그리스 미술품은 원본이 많이 사라졌지만 파르테논 신전의 부조만큼은 비교적 잘 보

존된 편입니다. 다만 안타깝게도 그 조각들은 아테네에서 볼 수가 없어요. 현재로서는 다른 곳에서 조각을 보고 아테네로 간 다음, 신전 폐허를 보며 상상력을 동원해 조각들을 건물에 붙여봐야 해요. 그 '다른 곳'은 바로 대영박물관, 곧 영국박물관입니다.

| 약탈자일까, 고고학자일까 |

영국박물관은 런던에 있는 박물관이잖아요. 그리스 국보급 조각들이 런던까지 흘러 들어갔다면 그만한 사연이 있었을 것 같은데요.

맞습니다. 정확히는 19세기 초에 활동했던 엘긴 경 때문입니다. 그 당시 아테네 지역은 터키의 지배를 받고 있었는데, 엘긴 경은 터키 주재 영국 대사였어요. 엘긴 경은 터키에 온 김에 파르테논을 조사합니다. 이 시절의 많은 영국인처럼 엘긴 경도 고고학적 관심이 있었거든요. 민감한 외교 활동을 하고 정치적 목표를 달성하는 것뿐만 아니라 문화적 야심까지 품고 단단히 준비를 하고 간 겁니다. 그래서 화가와 건축가까지 터키로 데리고 가서, 시간 날 때마다 파르테논을 조사하고 이를 본국에 보고했어요.

꿈은 점점 더 커졌습니다. 어떤 수를 썼는지, 파르테논을 연구하던 엘긴 경은 터키 황실에 '돌'들을 옮기게 해달라는 신청을 해서 허가를 받았죠. 그 돌이 바로 파르테논의 조각이었습니다.

이런 식으로 엘긴 경은 파르테논의 조각들을 확실하게 영국으로 옮겨놨습니다. 개인적으로 가지고 있다가 영국박물관에 넘겼는데, 완

전한 기증은 아니었고 상당한 돈을 요구했다고 합니다. 그걸 자기 빚 갚는 데 썼다고 해요. 애초부터 파르테논 조각상을 영국으로 가져간 것은 순수한 학구열이 있어서가 아니라 어느 정도 흑심이 있었기 때문일 겁니다.

그대로 놔두고 보존했으면 좋았을텐데…. 원래 신전의 어느 부분에 조각이 붙어 있었나요?

조각이 제일 많이 들어가는 부분을, 우리나라 말로는 지붕 옆선이라고 합니다. 아래 그림에서 노랑색으로 표시된 삼각형 부분인데요. 이걸 서양건축에서는 페디먼트라고 합니다.
다른 데도 물론 조각이 들어갔습니다. 페디먼트 아래 대들보 부분을 엔타블레이처라고 하고요, 메토프는 트리글리프 사이에 있는 칸

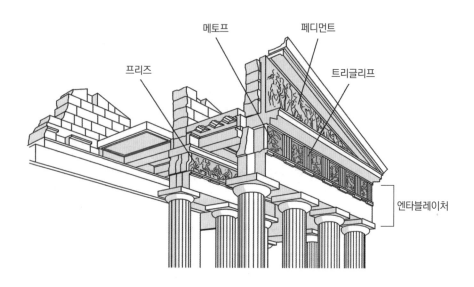

인데 도리아식 기둥 위에만 나타납니다. 대부분은 프리즈만 있죠. 띠처럼 이어지는 프리즈에도 조각이 들어갑니다.

먼저 페디먼트 조각을 보고 싶네요. 제일 크니까 왠지 제일 중요한 조각이 있을 것 같아요.

| 한 편의 연극 같은 조각들 |

어느 정도는 맞는 말입니다. 바로 다음 페이지 사진을 보세요. 원본은 아니고 복원품입니다. 파르테논 서쪽 페디먼트에 들어간 조각을 추정해서 복원한 거예요.

앞서 파르테논 신전 조각들은 원본이 남아 있다고 하지 않으셨나요?

원본이 남아 있긴 한데, 전체가 완벽한 모습으로 남아 있는 건 아니에요. 많이 파손되어 없어진 부분은 추정해서 복원해놓았습니다. 조각 내용을 살펴보지요. 신들이 싸우는 장면을 담았습니다. 포세이돈은 삼지창, 아테나 여신은 창과 방패를 들고 있습니다. 싸우는 이유가 재미있는데, 아테네를 서로 가지겠다고 싸우는 겁니다. 아마 아테네 사람들이 파르테논 신전에 포세이돈과 아테나 중 누구를 모실지 고민한 흔적이 이렇게 남은 것 같아요. 수호신인 아테나도 아테나지만, 포세이돈도 좋잖아요. 바다의 신이니까 해양 무역이 많은 아테네 사람들한테 도움이 되겠죠.

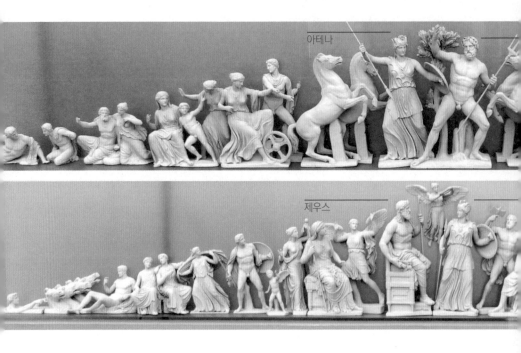
아테나

제우스

이렇게 신들의 싸움을 묘사함으로써 아테네 시민들은 신들마저 갖고 싶어 싸우는 도시, 아테네에 대한 자부심을 표현했습니다.

동쪽 페디먼트는 서쪽에 비해 평화로워 보이네요.

잘 보셨습니다. 조각의 내용은 아테나 여신의 탄생 이야기입니다. 아테나 여신에게 헌정된 신전이니까 당연하다면 당연하지요. 조각 어디에도 태어나고 있는 아기가 보이지 않아 의아하실지도 모르겠는데 신화 내용을 떠올려보시면 간단합니다.

그리스 신화에 헤파이스토스라는 대장장이들의 신이 있습니다. 어느 날 최고 신인 제우스가 머리가 아프다고 해요. 그래서 헤파이스토스가 도끼로 제우스의 머리를 쳐줍니다. 과감하죠. 그랬더니 그

포세이돈

파르테논 서쪽 페디먼트 조각 복원품 아테나와 포세이돈이 서로 아테네 도시를 갖겠다고 싸우는 모습을 묘사했다. 아테네 사람들이 자신의 도시에 대해 품었던 자긍심이 잘 드러난다.

아테나

헤파이스토스

파르테논 동쪽 페디먼트 조각 복원품 아테네의 수호신이자 파르테논 신전의 주신인 아테나 여신의 출생 신화를 묘사하고 있다. 아테나 여신은 제우스의 머리에서 나왔다고 한다.

속에서 아테나 여신이 나왔대요. 이미 다 자란 상태로 말이죠. 그래서 지혜의 여신 아테나는 날 때부터 성인입니다. 아테나의 머리 위에서 승리의 여신이 월계관을 씌워주는 것이 보이네요.

그런데 이 내용들은 전부 복원품이니까 추정에 불과하잖아요? 원본 조각이 남아 있다고 하니 그것도 궁금합니다.

그럼 지금부터는 복원품이 아니라 원본 조각들을 보겠습니다. 원본 조각이 정말 좋아요. 전설적인 조각가 피디아스의 작품으로 알려져 있습니다. 물론 이 모든 게 피디아스의 작품이라고는 믿기는 어려워요. 자세히 보면 옷 주름을 표현한 수준이 조각마다 다르거든요.

| 파르테논 건축 총감독 피디아스 |

아래에서 동쪽 페디먼트 조각의 왼쪽 부분을 보죠. 가운데 누워 있는 남자는 술의 신 디오니소스라는 설이 있는데 추정일 뿐입니다. 다음 페이지 작품에 비해 조금 조악합니다. 치밀하지도 못하고 옷도 신체하고 겉도는 것 같은 느낌이 듭니다. 그래서 이런 점을 볼 때 한 명의 개인이 아니라 조각가 집단이 만든 것이라고 봐야 할 겁니다. 피디아스가 참여했다면 아마 총감독 역할 정도를 했을 것으로 보여요.

옷 주름 얘기가 나오니 앞서 보여주셨던 헤게소의 묘비가 생각나는데요.

네, 비슷한 젖은 옷 양식입니다. 이 당시 여성 조각은 옷자락이 몸에 딱 달라붙어 있기는 하지만 완전한 누드는 아닙니다. 여전히 그리스에서 누드는 남성에게만 허락된 것이고 여성 누드상은 아직 보

헬리오스와 그의 말들 그리고 디오니소스(헤라클레스?), 기원전 447년, 영국박물관 같은 페디먼트의 오른쪽에 비해 조각 기술이 좀 떨어져 보인다.

편화된 때가 아니에요. 이런 옷 주름 스타일은 누드로 진행하는 과 도기에 있다고 볼 수 있고요.

정말 멋진 조각이군요. 그런데 앞에서 살펴보았던 다른 조각상들은 여러 단계를 거쳐 발전하지 않았나요? 제 생각에는 이렇게 멋진 페 디먼트 조각이 어느 날 갑자기 완성되지 않았을 것 같은데요?

그렇습니다. 이쯤에서 페디먼트 조각의 역사를 간단히 짚어봐도 좋 을 것 같네요. 고졸기부터 고전기까지의 진행이 굉장히 흥미롭습 니다.
다음 페이지 아래의 조각은 초기 신전 건축 중 하나인 코르푸의 아 르테미스 신전에서 나온 겁니다. 뉴욕 쿠로스 상보다는 제작 연대 가 좀 뒤입니다. 코르푸는 그리스 최고의 휴양 도시 중 하나인데요. 휴양 도시에 가서 휴양도 하고 심미안도 키워주면 참 좋겠지요.

세 여신(헤스티아, 디오네, 아프로디테?), 기원전 447년, 영국박물관 피디아스의 작품으로 알려 져 있으나 실제로는 여러 조각가가 작업에 참여했던 것으로 보인다.

중간에 있는 건 고르곤 메두사입니다. 그리스 신화에 나오는 괴물인데, 신화에 따르면 이 고르곤 메두사를 보면 돌이 된다고 하죠. 무섭고 우스운 모습입니다. 관람자를 향해 뛰어오는 자세인데 이걸 표현할 기술이 없으니 팔다리를 X자로 한 채 바람개비처럼 돌리고 있는 것처럼 표현했습니다.

또 양 끝을 보세요. 페디먼트의 공간을 적절하게 이용하지 못하고 있죠. 구석에 있는 사람은 조그맣고 중간에 있는 사람은 큰, 이상한 비례를 보입니다. 페가수스도 새겨놓기는 했는데 메두사 왼쪽에 엉덩이만 보입니다. 그리고 양쪽에 사냥의 여신 아르테미스를 보호하는 사자 두 마리가 있지요.

코르푸 페디먼트와 비교해보니 공간 구성 측면에서 파르테논 신전의 페디먼트 조각이 얼마나 탁월한지 알겠네요.

코르푸 아르테미스 신전의 페디먼트 조각, 기원전 580년, 코르푸고고학박물관 고르곤 메두사를 새겼다. 메두사의 동작이 어색할 뿐만 아니라, 가운데가 넓고 양 끝으로 갈수록 좁아지는 페디먼트의 공간 특성도 제대로 활용하지 못했다.

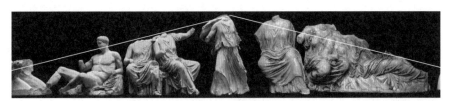

파르테논 동쪽 페디먼트 조각 코르푸 아르테미스 신전의 페디먼트 조각에 비해 각 인물의 표현은 물론, 전체적인 공간 활용도 무척 자연스러워졌음을 알 수 있다.

그렇죠. 위 파르테논 페디먼트를 다시 보세요. 중앙에 있는 사람은 서 있고, 그 옆에 있는 사람은 앉아 있고, 구석에 있는 사람은 누워 있어 전체적으로 어색함 없이 이야기가 이어집니다.

| 아테네의 전쟁 기념관 |

지금까지 본 페디먼트 조각이 입체 조각에 가깝다면 메토프는 한 컷짜리 그림, 프리즈는 연속 컷이라고 볼 수 있습니다. 먼저 다음 페이지에 있는 파르테논의 메토프 조각을 보세요.

반인반수와 인간이 싸우는 모습입니다. 여러 조각가 집단이 참여해 메토프마다 수준이 조금씩 다르고 등장인물의 크기도 다릅니다. 반인반수는 이집트나 메소포타미아에서는 위대한 신의 모습으로 형상화되지만 그리스 신화에서는 다 사고뭉치라고 말씀드렸죠. 등장만 하면 항상 말썽을 부려요. 그래서 언제나 인간과 싸우게 되지요.

보통 인간과 반인반수는 무엇 때문에 싸우나요?

신화를 보면 온갖 이유로 싸웁니다. 파르테논 신전의 메토프에 얽힌 이야기만 해드리자면, 상반신은 인간이고 하반신은 말인 켄타우로스가 인간인 레피투스 집안의 결혼식에 들어와 훼방을 놓아서 싸움이 벌어졌다고 합니다. 아래 장면에서 보듯이 말입니다.

그런데 싸우는 모습을 보면 막상막하로 보이죠. 누가 이기고 있다고 할 수 없이 아주 치열합니다. 이것이 그리스 미술의 재밌는 지점입니다. 전투를 묘사할 때 자기편이 일방적으로 승리하는 모습을 그리지 않아요.

요즘에 영화를 보면 일부러 적과 주인공이 대등하게 싸우는 모습을 보여주더라고요. 주인공이 너무 일방적으로 이기면 재미가 없으니까요.

파르테논의 메토프 조각들, 기원전 447년, 영국박물관 그리스와 페르시아 사이에 일어난 페르시아 전쟁 이야기를 인간과 반인반수의 싸움으로 바꾸어 기록해놓았다.

메토프의 위치 메토프는 페디먼트 아래, 기둥 위에 위치하고 있다.

맞습니다. 더 흥미로운 건, 사실 파르테논 신전은 페르시아 전쟁의 승리를 기념하는 의미가 크다는 사실입니다. 페르시아 전쟁의 의의를 되새기는 전승 기념물이죠.

하지만 조각에는 페르시아의 이야기가 직접적으로는 안 나와요. 누가 봐도 페르시아 전쟁 이야기인데도요. 인간 몸에 말 하체를 가지고 있는 켄타우로스는 말을 좋아하는, 기병으로 유명한 페르시아 사람들처럼 보였을 거고요. 수염을 기른 켄타우로스의 얼굴도 충분히 페르시아인들을 연상시킬 만한데요.

그러니까 그리스인들은 자신들의 전승 기념물에서조차 아군이 일방적으로 이기는 모습을 그리지는 않았다는 거지요. 무조건 자기편이 이기는 모습을 그렸던 메소포타미아 사람들과는 큰 차이가 납니다.

전승 기념물이었다면, 그냥 실제 전쟁 장면을 기록하듯 새기면 됐을 텐데 왜 신화 속 이야기를 대신 가져왔을까요?

중요한 지점입니다. 그리스에서 일어난 모든 전쟁은 이런 신화적인 장치를 통해 드러나는데, 이게 그리스적인 은유법이라고 할 수 있습니다. 전쟁을 묘사하되 직접 묘사하는 게 아니라 비슷한 이야기를 끌어와서 그리는 거지요.

굳이 은유법을 쓴 이유에 대해서는 이런저런 해석이 가능하겠습니다만, 일반적으로 논의되는 한 가지만 설명드릴게요. 은유법을 쓰면 훨씬 더 많은 공감대를 이룰 수 있습니다. 페르시아 전쟁을 직접적으로 다루면 그 전쟁을 겪은 사람만 감동을 느끼겠지만 은유를 쓰면 모든 전쟁의 보편적인 모습을 다 대변할 수 있으니까요.

은유법을 통해 그리스와 페르시아의 대결을 동등한 나라끼리의 전쟁이 아니라 인간과 짐승, 문명과 야만의 대결로 바꿔버렸군요.

그렇습니다. 비슷한 방식으로 이민족과의 전쟁을 묘사할 때 자주 사용하는 소재가 또 하나 있습니다. 바로 아마존족의 이야기입니다. 아마존족은 그리스 신화에서 나오는 여자들끼리만 모여 사는 용맹한 전사 부족인데, 이 아마존족과 그리스인의 싸움도 야만과 문명의 싸움처럼 묘사됩니다.

아마존 전사의 묘사를 보면 이상하거든요. 여자들끼리만 살고, 남자아이를 낳으면 죽여버리며, 활을 쏘기 위해 가슴을 자르기도 합니다. 이런 아마존족의 이야기를 가만히 뜯어보면 여성에 대한 그리스 사회의 경계심과 혐오가 우회적으로 드러납니다.

하나 더 있습니다. 거신족과 제우스를 필두로 한 신들의 싸움도 그리스와 반 그리스의 전쟁을 보여주는 소재로 자주 언급됩니다. 마

지막으로 트로이 전쟁도 그리스와 이민족과의 전쟁 이야기를 할 때 빼놓을 수 없는 소재입니다. 파르테논의 메토프에는 이 네 가지 은유가 모두 들어가 있습니다.

이제 프리즈를 보면서 이야기를 마무리합시다. 아래 사진을 보면 말을 타고 한 방향으로 달리는 기병이 묘사돼 있습니다. 행렬의 맨 마지막에 가면 신들과 영웅들이 함께 앉아 있어요. 그러니까 군인들이 신을 향해 가는 연속된 컷으로, 신에 대한 추종을 나타내는 모

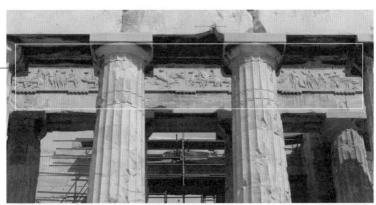

프리즈의
위치

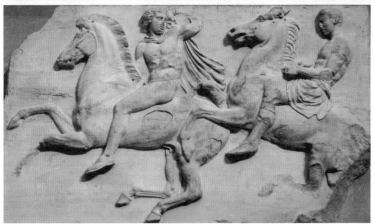

파르테논 프리즈의 기병대 파르테논의 남쪽 프리즈에는 전차병, 기병, 보병 등 다양한 군인들이 행진하며 신들을 향해 가는 모습이 묘사돼 있다.

파르테논 동쪽 프리즈(부분) 소녀가 옷을 벗어서 누군가에게 넘겨주는 모습이 묘사돼 있다. 축제의 한 이벤트로 아테나 여신에게 옷을 입히는 모습을 묘사한 것으로 보기도 하고, 아테네 건국의 아버지 에렉테우스 이야기로 보기도 한다.

습입니다.

아테나 여신의 축전인 판-아테나이아를 즐기는 사람들의 모습도 있습니다. 위 사진 역시 프리즈의 한 부분을 찍은 건데, 어떤 소녀가 옷을 벗어서 넘겨주는 모습이 묘사돼 있습니다. 아테나 여신에게 옷을 입히는 판-아테나이아 축제의 이벤트 중 하나로 봅니다. 이 소녀를 아테네 건국의 아버지 에렉테우스의 딸로 보기도 해요.

에렉테우스요? 어디서 들어본 이름이네요.

기억나실지 모르겠습니다만, 처음 아크로폴리스의 지도를 보여드리면서 에렉테이온이라는, 에렉테우스의 이름을 딴 신전이 있었다고 말씀드렸는데요. 아테네의 전설적인 왕의 이름이에요. 아테네가 위기에 빠졌을 때, 에렉테우스의 딸이 적의 인질이 되길 자처해 죽었다고 하는 이야기가 전해지죠. 방금 보여드린 조각을 충분히 에렉테우스의 딸로 읽어낼 수 있습니다.

어떻게 보든 파르테논 신전의 문화 코드는 애국입니다. 전쟁의 승리를 기념하고 전쟁으로 죽은 용사를 위로하는 의미가 담겨 있지요. 아름다운 조각들로 장식됐지만 메시지는 굉장히 정치적이고 전투적입니다. 후대의 우리 눈에는 예술품이지만 사실은 전승 기념물인 겁니다. 즉 애국을 상징하는 어마어마한 조각상과 건축 기념물이 아테네 어디에서든 보이도록, 아테네인들의 지척에 있었다는 겁니다.

우리로 치면 현충탑이 서울 어디서나 보일 정도로 거대하게 자리 잡고 있었던 거네요.

그렇습니다. 파르테논 신전은 우리에게 미술사를 공부하는 의의를 되돌아보게 하는 걸작입니다. 당대 최고의 장인과 예술가들이 온갖 기술을 동원해 지은 만큼 누구든지 파르테논 신전을 보면 막연하게나마 아름답다는 느낌을 받을 수 있어요. 다만 미술사적 지식이 전혀 없는 상태에서는 그 아름다움의 정체가 무엇인지, 어째서 아름다움을 느끼는 건지 알 수가 없지요. 그렇기에 파르테논을 본다 해도 그저 신비로운 경험으로만 남을 가능성이 높습니다. 자칫하다가

는 서양 문명을 맹목적으로 추종하는 사람들이 그렇듯, '역시 서양은 뭔가 달라도 다르구나' 하는 식의 피상적인 감상에 빠져들 수도 있고요.

하지만 파르테논에 대한 이야기를 들어봤거나, 미술사적으로 파르테논을 바라본 경험이 있다면 이야기는 달라집니다. 일단은 파르테논 신전이 왜 아름답게 보이는지를 논리적·이성적으로 설명할 수 있지요. 그리스의 장인과 예술가들이 어디에 주안점을 두어 파르테논 신전을 만들었는지를 알면 인간이라는 키워드가 그리스 문명을 이해하는 데 얼마나 중요한 것인지를 다시 생각하게 됩니다.

그리고 파르테논 신전 곳곳에 새겨진 조각을 꼼꼼히 뜯어보면서 아테네 사람들이 큰 공을 들여 이 신전을 만들 때 어떤 마음이었을지를 상상할 수 있지요. 자신들의 도시에 대한 자부심은 물론이고 전쟁을 치르며 느꼈던 감정들, 자칫하다가는 자신만을 세상의 중심에 두고 다른 문명을 야만과 같은 위치로 격하시키는 폐쇄적 애국주의로 흐르는 위험한 감정들까지 말입니다.

이렇게 파르테논 신전을 '읽어낼' 수 있게 되면, 건축물의 겉모습에 압도당해 피상적이고 때로는 왜곡되기까지 한 감상만 늘어놓는 실수는 피할 수 있습니다. 똑같은 건물 앞에 서 있더라도 한층 더 깊이, 한 꺼풀 너머를 볼 수 있는 일종의 투시력을 갖게 되는 거예요. 같은 거울 앞에 서지만 완전히 다른 세상에 살게 되는 겁니다.

건축에서도 일가를 이룬 것으로 알려져 있는 그리스인들의
건축 철학은 인간의 착시까지도 철저히 고려한 아테네의 전승 기념물인
파르테논 신전에서 가장 명료하게 드러난다.

파르테논 신전	**위치** 아테네에서 신들의 구역인 '아크로폴리스'에 위치.

인간을 배려한 디자인

기둥 디자인 엔타시스 공법(중간 부분을 약간 불룩해 보이도록 깎음).

→ 아래에서 위로 올려다보아도 지붕에 기둥이 짓눌린 듯한 착시가 발생하지 않음.

기둥의 배치 건물 안쪽보다 바깥쪽 기둥을 더 가깝게 배치해,

바깥쪽 기둥의 간격이 멀어 보이는 착시 방지.

바닥과 지붕의 형태 안쪽이 볼록한 곡선 형태로,

구체인 인간의 눈이 발생시키는 착시 방지.

파르테논의 조각

페디먼트

- **서쪽** 아테나와 포세이돈이 아테네 소유권을 놓고 싸우는 장면.
- **동쪽** 아테나 여신이 제우스에게서 태어나는 장면.

메토프 켄타우로스족과 인간의 싸움 장면.

=페르시아 vs. 그리스의 전쟁을 은유적으로 표현.

프리즈 기병대가 신전을 향해 가는 모습+아테나 여신의 축전을 즐기는 사람들의

모습.=승전 기념물인 동시에 아테네인들의 도시에 대한 자부심 표현.

⇒ 파르테논 신전은 아테네 시내 어디에서나 보이는, 도시국가적 자부심을 표현한

전승 기념물이었다.

선언하노니, 세월이 흘러
우리 시대와는 다른 세상이 올지라도
누군가는 우리가 누구인지 기억하리라.
ㅡ사포, 그리스 시인

06 헬라스의 자손, 온 세상으로 퍼져 나가다

헬레니즘 # 이수스 전투 모자이크 # 제우스 대신전
라오콘 군상 # 간다라 불상

앞서 살펴본 그리스의 건축은 그야말로 고전, 클래식입니다. 그리스 하면 바로 떠올리는 작품들, 그리스가 가장 융성했던 시기에 만들어진 걸작들이었죠. 하지만 그리스의 영광도 영원할 수는 없었습니다. 아테네와 스파르타의 충돌, 이어진 도시국가들 간의 전쟁으로 그리스는 쇠약해집니다.

그러다 그리스 지역 전체가 마케도니아인들의 손에 들어가고 맙니다. 어떻게 보면 그리스 문명은 한 치 앞도 모르는 운명에 처했다고 하겠습니다. 마케도니아인들은 그리스인들이 '바바'하며 말도 제대로 못한다고 해서 바르바로이라고 불렀던 사람들이거든요.

그리스 전역에서 패권을 장악한 마케도니아의 왕은 필리포스 2세입니다. 바로 그 아들이 유명한 알렉산드로스 3세, 그러니까 알렉산더 대왕이고요. 그런데 야만족이라고, 바바리안이라고 불리던 마케도니아인들은 그리스 문명을 파괴하기는커녕 오히려 존중했습니다.

알렉산더 대왕이 위대한 그리스 철학자 아리스토텔레스를 스승으로 모셨을 정도로요.

| 거대한 무덤 속에 민주주의는 잠들고 |

그런데 잘 이해가 되지 않습니다. 어떻게 존중할 수 있었죠? 그리스는 민주주의의 나라였잖아요. 반면 마케도니아는 전제군주가 다스리는 나라였고요.

물론 그리스 문화의 껍데기를 가져왔으되, 그 미술이 담고 있던 민주주의 이념은 많이 퇴색됐다고 봐야겠죠. 그러나 이런 변화는 마케도니아가 그리스를 집어삼키기 전에도 이미 조금씩 일어나고 있었어요. 그 점을 잘 보여주는 유적이 있는데, 할리카르나수스의 마우솔레움입니다. 앞서 그리스의 여러 도시를 살필 때 본 적이 있지요. 할리카르나수스는 현재 터키 지역에 있었던 고대 그리스 도시 중 하나입니다.

오른쪽의 상상도에서 마우솔레움과 주변 나무 크기를 한번 비교해보세요. 현대 건물로 치면 대략 20층 높이가 되는 어마어마한 규모입니다. 마우솔레움 꼭대기에 있는 말 조각의 파편이 지금까지도 남아 있습니다. 사진에서 보시는 말 조각은 높이가 2.3미터나 됩니다. 파편만으로도 이렇게 크니 전체가 얼마나 거대했을지 짐작할 수 있습니다.

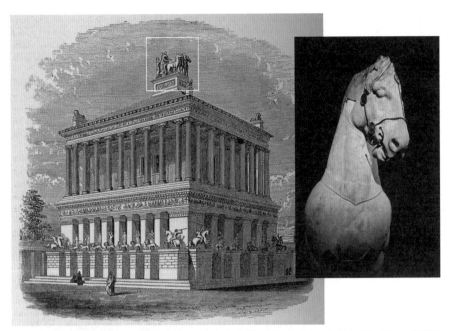

마우솔레움 상상도(왼쪽)와 꼭대기의 말 조각상(오른쪽) 할리카르나수스에는 마우솔레움이라
는 거대한 개인 무덤이 있었다. 이 무덤은 알렉산더가 그리스를 정벌하기에 앞서, 이미 그리스의 변
방 도시들에서 민주주의 이념보다 통치자 개인의 권위를 중시하는 미술이 출현했음을 보여준다.

저렇게 큰 건물을 대체 왜 만들었을까요? 조금 우스꽝스럽게까지
보이는데요….

믿기 어려우시겠지만 마우솔레움은 무덤입니다. 얼마나 거대한 무
덤이었으면, 영국 사람들은 지금까지도 큰 무덤만 보면 다 마우솔
레움이라고 부를 정도입니다. 그 정도로 기가 질리는 거대함 때문
에 피라미드와 함께 고대 세계의 7대 불가사의 중 하나로 꼽힙니다.
그런데 마우솔레움의 어원이 재미있습니다. 그 이름이 붙은 이유를
따져보면, 이게 왜 그리스 민주주의 이념에서 멀리 떨어진 작품인
지를 알 수 있거든요.

완전히 산발한 머리에 수염을 기르고 있는 아래 조각상이 마우솔로스입니다. 할리카르나수스 카리아 지역의 지배자이면서 마우솔레움에 묻힌 장본인이죠. 이 사람 한 명의 무덤을 저렇게 크게 지은 겁니다.

앞서 그리스인들은 민주주의를 발전시키면서 특별한 경우를 제외하고는 개인의 조각을 만들지 않았다는 말씀을 해주셨잖아요. 그 점을 생각해보면 개인을 새긴 조각이 나타난다는 것 자체가 그리스에서 민주주의가 몰락하고 있음을 보여주는 것 같네요.

그렇죠. 물론 지리적인 이유도 없지 않습니다. 마우솔로스가 지배하고 있던 할리카르나수스의 카리아는 그리스 본토에 있었던 도시는 아닙니다. 이오니아 지역에 자리하고 있어 그리스와 동방의 영향을 모두 받았죠. 그래서 지배자를 위대하게 묘사하는 전통이 본토보다 강했을 겁니다.

마우솔로스의 조각상 이오니아 지역에 있었던 할리카르나수스는 그리스뿐만 아니라 동방의 영향도 많이 받았다.

| 제왕의 이미지 관리 |

미술이 민주주의 이념을 표현하거나 공동체를 대변하는 역할을 포기하고 점차 막강한 권력을 가진 독재자의 이미지를 표현하게 되었다는 사실을 가장 잘 보여주는 사례가 바로 알렉산더 대왕입니다. 알렉산더는 전속 화가와 전속 조각가는 물론이고 전속 금세공사까지 뒀는데요. 이름이 알려진 사람들로는 아펠레스, 리시포스가 있습니다. 이들만이 알렉산더의 모습을 조각이나 회화로 만들 수 있었어요. 알렉산더는 자기 이미지를 선별해 보여줬던 겁니다. 나쁘게 말하면 편집을 한 거죠. 그리스 사람들이 두려워했던 이미지를 통한 개인 숭배가 본격적으로 시작된 겁니다.

똑같은 알렉산더라고 하지만, 아래 두상을 보면 다 조금씩 다르게 생긴 것 같아요.

알렉산더 대왕의 다양한 두상 알렉산더는 전속 화가와 조각가를 둘 정도로 이미지 만들기에 관심이 많았다. 그는 이렇게 만들어낸 이미지를 넓은 제국을 통치하는 데에 적극적으로 활용했다.

자세히 들여다보면 일관성이 있습니다. 사자의 갈기처럼 풀어헤친 머리카락, 움푹 들어가서 비전이 느껴지는 눈, 두꺼운 목과 전체적으로 강한 인상 등입니다. 서른셋이라는 이른 나이에 죽은 탓도 있겠지만 늘 청년의 모습으로 새겨졌다는 공통점도 있지요. 전체적으로 영웅적 지도자의 모습으로 다가옵니다.

미술을 활용한 이미지 관리는 알렉산더 통치에서 중요한 부분을 차지하는데요. 심지어는 알렉산더 조각상은 그가 죽은 후에도 굉장히 많이 만들어집니다.

살아 있을 때는 이해가 되지만, 사후에도 알렉산더의 조각상이 많이 만들어진 이유가 뭘까요?

알렉산더 대왕의 인기를 이용하지 않으면 광활한 영토를 물려받은 후임자들이 정복민들을 지배할 수 없었던 거지요. 그 후임자들의 필요에 의해 알렉산더 조각상이 엄청나게 제작돼 적극 활용되었습니다.

알렉산더 대왕의 최대 영토는 한반도 넓이의 무려 24배에 이른다. 이러한 알렉산더의 정복 전쟁으로 고대 세계의 문화가 섞여들었다.

알렉산더는 기원전 336년부터 323년까지 겨우 14년 정도 통치했는데, 가장 중요한 업적은 고대 최고의 제국이었던 페르시아를 정복한 겁니다. 알렉산더 대왕의 제국이 넓긴 했지만, 결국 페르시아 영토에다 마케도니아와 그리스 영토를 포함한 정도거든요.

알렉산더 대왕 시절의 가장 유명한 두 전투, 이수스 전투와 가우가멜라 전투를 통해 페르시아는 완전히 패퇴하게 되는데요. 페르시아의 왕 다리우스는 도망가다가 부하의 손에 허망하게 암살당합니다. 기원전 330년 페르시아 제국이 그렇게 몰락하죠. 그 기념비적인 사건을 그린 회화가 지금도 남아 있습니다.

아래 그림은 폼페이에서 발견된 대형 모자이크입니다. 알렉산더는

이수스 전투 모자이크, 기원전 1세기경, 나폴리국립고고학박물관 폼페이에는 알렉산더와 다리우스의 전투를 기록한 모자이크화가 남아 있다. 그리스도 아닌 로마의 변방 도시 폼페이까지 알렉산더 이야기가 널리 퍼져 있었음을 알 수 있다.

이것 말고도 엄청나게 많은 회화를 남겼을 텐데 지금은 거의 남아 있지 않네요. 지금 보시는 작품도 원작이 아니고 원작을 기초로 폼페이에서 다시 모자이크화로 제작된 겁니다. 원작은 기원전 310년경에 만들어졌다고 전해집니다.

박진감이 넘치는 흥미로운 그림이네요. 내용을 좀 더 설명해주실 수 있을까요?

주요 등장인물은 다리우스와 알렉산더, 두 명의 황제입니다. 하나는 쫓기고 하나는 뒤쫓고 있습니다. 얼핏 봐도 알렉산더가 승기를 잡았고 다리우스는 패색이 짙네요.
강인한 전사 모습인 왕방울 눈의 알렉산더는 애마를 타고 긴 창으

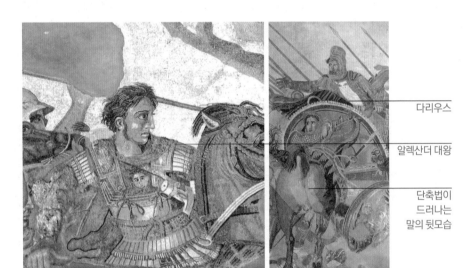

다리우스

알렉산더 대왕

단축법이
드러나는
말의 뒷모습

알렉산더는 화살이 빗발치는 전장에서도 투구를 쓰지 않은 채, 눈을 부리부리하게 뜨고 긴 창으로 적진을 유린하고 있다. 반면 다리우스는 황망하게 도망치는 모습으로 묘사되었다.

로 적을 유린하고 있습니다. 사자의 갈기처럼 보이는 머리칼을 보여줘야 하기 때문에 투구도 벗고 있습니다.

반면 다리우스를 둘러싼 페르시아 병사들은 이미 창을 뒤로 쥐고 황망한 표정으로 후퇴하고 있습니다. 다리우스는 완전히 겁을 먹은 모습이죠. 부하가 말을 채찍질하며 퇴각하고 있는데, 다리우스 아래의 말을 보면 기가 막힌 고대의 단축법이 등장합니다.

단축법이라는 단어는 처음 들어보는데요.

단축법이란 그림에다가 깊이를 주는 기술입니다. 보통 그림은 평면에다가 입체를 그리는 거잖아요. 평면을 입체처럼 보이게 해야 된다는 말인데, 그러기 위해서는 다양한 기술을 동원해야 합니다. 실제로 평면인 화면 안에 마치 거리가 있는 것처럼 보이게 하는 원근법도 그중 하나고, 단축법도 마찬가지입니다.

원근법은 어렴풋하게나마 알겠는데 단축법은 어떤 기법인지 모르겠어요.

간단히 말하면, 단축법은 사물을 실제 길이보다 짧게 그리는 겁니다. 그러면 짧게 그려진 부분이 화면 안쪽 공간으로 들어간 것처럼 보여요. 다리우스 아래에 있는 말을 보면, 말 엉덩이에 비해 말 옆구리 길이가 매우 짧죠. 그러면 결과적으로 말이 화면 안쪽으로 뛰어 들어가는 것처럼 보여요. 공간감이 생기는 겁니다. 고대에 이미 이런 기법을 썼으니 대단하죠.

이 두 대왕이 만난 전투가 이렇게 모자이크로 기록됐다는 건 이수스 전투가 고대 세계에서도 매우 중요한 역사적 사건이었다는 뜻입니다. 로마에서도 변방에 속하는 폼페이의 개인 저택의 응접실 바닥을 이 모자이크화가 장식하고 있었으니까요. 시골 사람들에게까지 회자될 만큼 알렉산더의 무용담이 사람들의 뇌리에 남아 있었다는 얘기죠.

앞으로 전쟁을 기념하는 미술이 등장하면 이 작품을 떠올리셔도 좋을 겁니다. 이기는 쪽과 지는 쪽을 이처럼 매력적으로 표현한 미술은 그리 흔치 않습니다. 파손 정도가 심하지만 그런 매력을 읽어내기에는 지장이 없습니다.

| '현지인 알렉산더' |

알렉산더의 이미지 관리는 지역마다 다른 모습으로 나타납니다. 넓은 제국을 다스렸던 만큼, 그 지역의 문화 코드가 역으로 수입된 거예요. 예를 들어 오른쪽의 작품을 보시죠.

시돈에서 발견된 석관인데요. 알렉산더의 관이라고 얘기하는 사람도 있긴 하지만 정확한 건 알 수 없지요. 이 관에는 사자를 사냥하는 장면이 조각돼 있는데, 사자 사냥을 주로 했던 메소포타미아 지역의 문화 코드가 헬레니즘 조각에까지 전이된 겁니다. 이렇게 자기가 정복한 사람들의 코드를 사용해 자신이 모시는 지배자의 위대함을 표현했던 거죠.

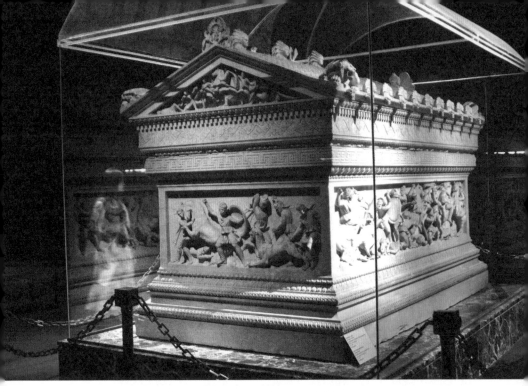

일명 '알렉산더의 석관', 기원전 4세기경, 이스탄불고고학박물관 시돈에서 발견된 이 석관은 알렉산더의 것으로 추정된다.

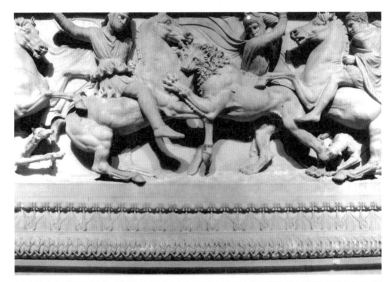

알렉산더가 건설한 헬레니즘 대제국은 정복한 지역의 문화를 적극적으로 받아들이기도 했다. 예컨대 여기에 묘사된 사자 사냥 장면은 원래 메소포타미아에서 주로 그리거나 새기던 도상이다.

오른쪽 동전 속 인물도 알렉산더인가요? 특이한 머리 장식을 하고 있네요.

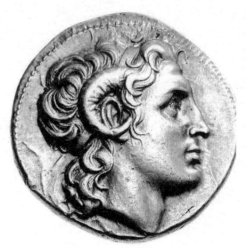

네, 그렇습니다. 머리 장식은 양의 뿔입니다. 이집트에서는 태양신을 상징하는 표현이었지요. 이집트의 태양신 아몬의 상징이 숫양이거든요. 즉 이집트와 그리스가 섞인 모습이라고 볼 수 있습니다. 이 외에도 알렉산더가 정복했던 넓은 지역에서는 그 지역만의 문화 코드를 살린 다양한 형태의 알렉산더 화폐가 만들어졌습니다.

알렉산더 주화 이 동전에서 알렉산더는 머리에 뿔이 달린 모습으로 표현되고 있는데, 이집트의 태양신인 아몬의 모습을 본뜬 것이다.

외국의 코드가 역으로 수입된다는 점까지는 이해가 갑니다. 하지만 방금 보여주신 유물은 화폐 아닌가요? 화폐는 나라에서 발행하는 것이고요. 그런 화폐에까지 외국의 코드를 활용한 건 왜일까요? 자기만의 문화를 강조하면서 정복당한 사람들에게 한껏 위세를 과시할 수도 있었을 텐데요.

거기에는 복잡한 역사적 배경이 있습니다. 알렉산더는 이집트를 정복한 다음, 페르시아의 지배에서 이집트를 구출한 파라오라고 자신의 이미지를 포장해요. 그리고 자신의 동료이자 부하였던 프톨레마이오스에게 파라오 자리를 넘겨주는데요. 이렇게 해서 이집트의 프톨레마이오스 왕조가 탄생합니다.

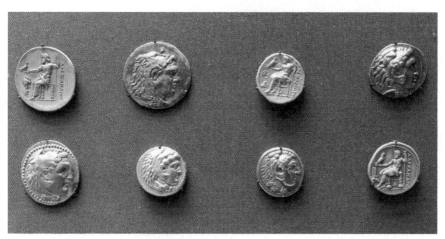

알렉산더가 새겨진 다양한 주화 알렉산더가 정복했던 넓은 지역에서는 각지의 문화적 코드를 활용한, 다양한 '알렉산더 화폐'가 만들어졌다.

방금 보셨던 숫양의 뿔을 달고 있는 알렉산더 동전이 프톨레마이오스 왕조 때 제작된 겁니다. 프톨레마이오스가 영웅 알렉산더의 대리인 역할을 한 거지요. 프톨레마이오스는 숫양의 뿔이 어떤 의미인지 알았고, 알렉산더를 태양신처럼 묘사해서 그 인기를 이집트 통치에 활용하려고 했어요.

이렇게 지역 코드에 알맞게 알렉산더 이미지를 선전하는 조각상과 동전이 많이 만들어지고, 이집트는 물론 알렉산더가 지배했던 모든 땅에 뿌려집니다. 제국 전역에 각 지역의 특성을 반영하는 '현지인 알렉산더'가 탄생한 것입니다.

알렉산더 이후 그리스 역사에는 큰 변화가 찾아옵니다. 그리스가 중심이지만 그야말로 전 세계적이라고 할 수 있는 글로벌 문화가 나오게 되죠. 이렇게 고전기는 종말을 맞고, 알렉산더의 비전이 이끌어낸 새로운 세계가 등장합니다. 헬레니즘이라고 이름 붙은 이 세계는 이후 로마가 지중해의 강자로 등장하기 전까지 지속됩니다.

| 제국의 금고, 페르가몬 |

마케도니아가 그리스를 삼켰다면 이제 그리스 문화의 중심지도 더
는 아테네가 아니었겠네요.

그렇죠. 아테네처럼 유서 깊지는 않지만 좀 더 호화롭고 부유한 새
로운 도시가 헬레니즘 세계의 수도 역할을 하게 됩니다.
기억나십니까? 아테네는 주변 도시에서 소위 보호세를 걷은 것만으
로도 파르테논 신전을 만들 수 있었지요. 그 돈으로 아테나 여신상
에 호화롭게 금과 상아를 입히기도 하고요. 그리스에서만 '수금'을
해도 그 정도인데, 동방 세계까지 완전히 정복한 알렉산더는 어땠
겠습니까? 알렉산더는 제국 전체에서 엄청난 금은보화를 끌어모았
고 그것을 저장하던 알렉산더의 황금 금고가 바로 페르가몬이라는

페르가몬 제우스 신전, 기원전 175년경, 페르가몬박물관 터키 페르가몬에 있었던 제우스 대신전은 현재 베를린의 페르가몬 박물관으로 옮겨졌다. 제우스 신을 기리는 다양한 부조가 신전 벽 여기저기에 새겨져 있다.

도시였습니다.

알렉산더 대왕의 황금 금고라니, 얼마나 화려했을까요? 하지만 이제는 다 사라지고 없겠죠.

다행히 그 흔적이 조금 남아 있습니다. 위 사진은 바로 페르가몬에 있었던 제우스 대신전 입구입니다. 아쉽지만 지금은 페르가몬이 아니라 독일 베를린의 페르가몬박물관에 있습니다. 영국이 파르테논 신전을 뜯어갔던 것처럼 독일도 그리스의 문물을 약탈해갔기 때문이죠.

약탈해왔다기에는 크기가 아주 크네요. 겨우 입구가 이 정도라니,

전체는 더 대단했겠는데요.

네, 어마어마했을 겁니다. 페르가몬은 알렉산더의 금고이기도 했지만, 알렉산더가 죽은 다음에도 계속해서 막대한 경제력을 자랑했습니다. 돈이 얼마나 많았는지 용병을 사서 전쟁도 하고, 때로는 뇌물로 평화를 사는 등 모든 걸 돈으로 해결했지요. 이 모든 금은보화를 쓰고, 쓰고, 또 쓰다가 남은 것을 다음 세계의 주인공인 로마에게 넘겨주게 되죠. 그 막대한 경제력을 바탕으로 헬레니즘 세계의 아테네가 되었던 페르가몬이기에 이처럼 거대한 제우스 신전도 들어설 수 있었겠지요.

| 페르가몬 신전에서 만나는 제우스 신화 |

신전 기단에 새겨진 장면들을 간단히 살펴보겠습니다. 오른쪽 장면은 제우스와 거신족 간의 전쟁을 새긴 겁니다.
가장 왼쪽의 인물이 제우스 신입니다. 무지막지한 힘을 담아내려는 듯 근육 하나하나가 긴장감으로 팽팽합니다. 제우스 신전인 만큼 기단에 제우스를 주인공으로 한 이야기가 새겨져 있다는 사실은 이상한 게 아니겠죠. 조각의 많은 부분이 소실됐습니다만, 지금 상태로도 치열함을 느끼기에 조금도 부족함이 없습니다. 신화를 떠올리며 약간의 상상력을 더할 수 있다면 더 좋겠지요.
그리스 신화에 따르면, 제우스를 필두로 한 신들이 태어나기 전에 거신족이라는 다른 신들이 있었다고 해요. 거신족의 리더는 크로노

제우스

제우스 신전의 기단 부조 속 '거신족과 싸우는 제우스', 기원전 175년경, 페르가몬박물관 제우스와 거신족의 전쟁 신화를 묘사하고 있다. 근육이 긴장감으로 팽팽하게 당겨진 모습이 눈에 띈다.

스라는 신이었는데, 제우스의 아버지기도 합니다. 크로노스는 자신의 아버지 우라노스에게서 자식들 중 한 명 때문에 영원히 지하 세계에 갇히고 말 거라는 예언을 듣고 난 뒤 자식들이 태어나는 족족 잡아먹어버리죠.

이로 말미암아 크로노스의 아내였던 레아는 너무나도 고통스러워했는데, 그러던 중 가이아라는 다른 여신의 도움으로 막내아들 제우스를 숨기는 데 성공합니다. 제우스는 가이아의 도움을 받으며 무사히 성장해서 성세를 삼춘 새 크로노스의 시중을 들게 되지요. 그러면서 크로노스에게 조금씩 약을 먹여 크로노스가 그동안 삼켰던 모든 것을 토해내게 만듭니다. 그중에는 포세이돈이나 하데스

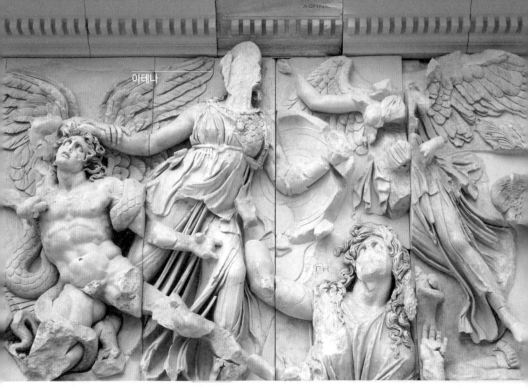

제우스 신전의 기단 부조 속 '알키오네오스와 싸우는 아테나', 기원전 175년경, 페르가몬박물관 아테나가 거신족을 무찌르는 장면이 묘사돼 있다. 그리스 신들과 거신족의 전쟁은 우회적으로 그리스 문화의 우수함을 나타내는 이야기이다.

같은 그리스 신화의 유명한 신들도 포함되어 있는데요. 태어나기는 먼저 태어났지만 크로노스의 배 속으로 들어갔다가 다시 밖으로 나왔기 때문에 이들은 제우스의 동생이 됩니다. 이렇게 제우스는 아버지가 토해낸 형제들과 함께 크로노스와 그가 이끄는 거신족들에 대항해 싸우고, 결국 승리를 거두어 왕좌를 차지하게 됩니다.

위에서는 중앙에 위치한 아테나가 거신족의 머리채를 잡고 있네요. 신전 기단을 따라 세계 질서를 바로잡으려는 올림피아의 12신의 결정적인 전쟁 장면들이 연속해서 나타나 있는데요. 앞서 말씀드린 대로 그리스 신과 거신족의 전쟁은 우회적으로 그리스 문화의 우수함을 나타내는 이야기입니다. 거신족들이 무질서와 야만을 상징

한다면 그리스 신들은 질서와 문명을 상징하기 때문입니다. 사방이 야만족들이었던 페르가몬 사람들은 이러한 조각을 보면서 자신감을 얻었을 겁니다.

조각이 앞서 본 작품들보다 훨씬 역동적이네요. 벽의 부조라고 하지만 거의 독립된 작품처럼 보여요.

조각의 깊이가 아주 깊어서 그렇습니다. 옷 주름만 해도 초대형 선풍기를 틀어놓은 것처럼 아주 얌전하지 못한 모양새지요. 전기 드릴은 없었지만, 손으로 작동시키는 핸드드릴을 이용해서 굉장히 깊숙이 깎아냈습니다.

손으로 작동시키는 드릴이요?

네, 일종의 조각 활이라고 보시면 됩니다. 가끔 텔레비전에서 보셨을 텐데, 원시인들은 마찰열을 이용해 불을 지필 때 활을 사용했다고 하잖아요? 비슷한 원리로 작동시키는 건데, 막대의 끝에 뾰족한 금속을 달아 조각 용도로 쓸 수 있게 한 겁니다. 이처럼 깊게 깎은 조각은 빛을 받으면 음영이 깊어져 매우 역동적으로 보입니다.

손잡이
드릴축
활
밑판
드릴날
고정용 구멍

핸드드릴을 사용하면 돌을 좀 더 깊숙이 섬세하게 깎을 수 있어 빛과 그림자의 효과가 극대화된다.

| 격정적이게, 강렬하게 |

그리스 조각상은 후기로 갈수록 연극적인 모습을 보여준다고 하셨는데, 헬레니즘 조각들은 그런 경향이 더 강한 것 같아요.

잘 보셨습니다. 연극의 한 장면 같다고 해서 헬레니즘을 흔히 드라마틱 헬레니즘이라고 부르기도 합니다.

오른쪽에 있는 라오콘이라는 인물의 조각상이 바로 드라마틱 헬레니즘의 교과서와도 같은 작품입니다. 원래는 청동으로 제작되었을 텐데 지금 남은 것은 로마시대에 제작된 대리석 복제품뿐입니다. 그래도 아주 우수한 작품이라고 생각해요.

몸이 아주 근육질인데요. 상하체가 비틀려 있는 것이 눈에 띄고요.

이런 몸을 영어로 서펀틴 피겨serpentine figure라고 부릅니다. 여기서 서펀틴은 구렁이 같다, 뱀 같다는 뜻인데요. 아닌 게 아니라 조각에 진짜 뱀도 있습니다.

라오콘은 어떤 사람이기에 이렇게 괴롭게 된 건지요? 몸을 보니 힘이 장사일 것 같은데….

라오콘은 트로이 전쟁 이야기에 나오는 인물입니다. 그리스 연합군이 남기고 간 목마를 성 안으로 들여오면 안 된다고 절대 반대했던 트로이의 제사장이죠. 하지만 잘 아시다시피 트로이 사람들은 라오

라오콘과 그 아들들, 1세기 초, 바티칸박물관 트로이의 제사장 라오콘과 그의 아들들이 포세이돈
의 노여움을 사 바다뱀에게 물려 죽는 장면을 묘사한 조각으로, 드라마틱 헬레니즘을 보여주는 대
표작이다.

콘의 말을 듣지 않고 목마를 들여놓았고, 그 결과 그리스 연합군에게 참패를 당하고 맙니다. 라오콘은 결국 그리스 편을 들었던 포세이돈 신의 노여움을 사서 그만 두 아들과 함께 뱀에 물려 죽습니다.

세부 표현이 아주 훌륭합니다. 특히 얼굴을 보세요. 아주 극적이고 격렬하게 감정을 표출하고 있습니다. 프락시

라오콘의 얼굴 세부

텔레스의 헤르메스 조각에서 암시되었던 극적인 요소가 여기에서 극대화되고 있다는 것을 알 수 있지요. 우리가 초기 그리스 조각에서 봤던 절제미가 전혀 없습니다. 아까 본 페르가몬 조각처럼 이 조각에도 핸드드릴이 적극적으로 사용돼서 굉장히 뚜렷한 그림자를 만들어냈고, 그 그림자가 신체의 감정들을 격렬하게 드러내도록 연출되어 있습니다.

심지어는 비례도 깨져 있습니다. 아버지에 비해 아들들의 모습이 참 작아요. 스토리를 위해 과감하게 비례까지 흐트러뜨린 겁니다. 게다가 그리스에서 신체는 언제든지 영웅적이어야 하니, 죽어가는 라오콘의 신체는 나이 든 제사장이라고 보기 어려울 정도로 탄탄한 근육질이지요.

이 작품은 언제 발굴된 건가요? 보존 상태가 좋네요.

오래전에 발굴되었습니다. 1506년 로마에서 발굴됐으니까요. 당

시 발굴 대원들 중 한 명이 미켈란젤로였어요. 라오콘을 비롯한 고대 조각들이 어느 귀족의 포도밭에서 발견됐다는 소식을 듣고, 당시 교황이던 율리우스 2세가 자기 궁정에 있던 예술가들을 보내 발굴 작업에 참여하게 했거든요. 미켈란젤로가 그중 한 사람이었고요. 나중에 미켈란젤로 작품을 보면 '아니, 사람들이 왜 이렇게 다들 몸부림을 치는 거지?' 싶으실 텐데요. 바로 이런 그리스 조각들에서 영감을 얻은 겁니다.

다른 헬레니즘 조각들도 궁금하네요. 아무래도 이야기가 느껴지니 보는 재미가 있습니다.

그럼 헬레니즘의 드라마틱한 성격을 보여주는 조각을 몇 작품 더 보겠습니다. 보여드릴 작품들은 모두 로마시대의 복제품이라는 점을 염두에 두시고요. 원래는 모두 청동상이었습니다.

아래 병사는 그리스 사람이 아니라 야만족입니다. 콧수염을 기른

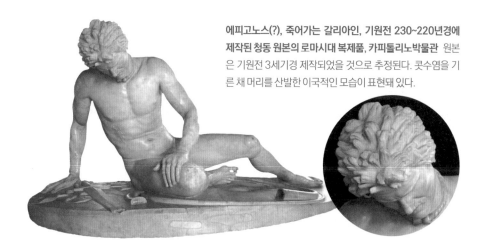

에피고노스(?), 죽어가는 갈리아인, 기원전 230~220년경에 제작된 청동 원본의 로마시대 복제품, 카피톨리노박물관 원본은 기원전 3세기경 제작되었을 것으로 추정된다. 콧수염을 기른 채 머리를 산발한 이국적인 모습이 표현돼 있다.

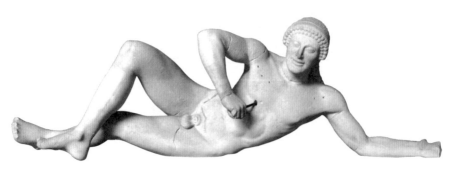

죽어가는 전사, 아파이아 신전의 서쪽 벽, 기원전 490년경, 뮌헨조각미술관 갈리아인 병사와 비교하면 제작 연대가 200년 정도 차이 난다. 갈리아인 병사가 비극적인 표정을 짓고 있는 데 비해 이 병사는 죽어가면서도 아르카익 스마일을 띠고 있다.

채 머리를 산발하고 있는 이국적인 모습이에요. 당시 페르가몬을 위협하던 갈리아인과의 전쟁을 기념하기 위한 조각이었고, 원래 군상이었는데 현재는 부분만 남아 있습니다. 이 조각과 비교해볼 만한 작품이 하나 있어요.

위 조각은 아이기나에서 발견된 아파이아 신전의 '죽어가는 전사'라는 작품이에요. 기원전 490년경에 만들어진 작품이니까 고전기 직전에 만들어진 고졸기 그리스 조각이라고 할 수 있죠.

이 작품과 방금 본 갈리아 병사를 비교해보세요. 갈리아 병사는 기원전 230년경의 작품이니까 시간상으로 250년 좀 넘게 차이 나는 건데, 그 기간 동안 이렇게 큰 변화가 있었습니다. 위 병사의 얼굴을 보면 여전히 아르카익 스마일을 띠고 있어요. 죽어가는 중에도 웃고 있는 겁니다. 조각 기법을 따르는 게 의미 전달보다 더 중요했던 것 같아요.

이에 비해 앞의 갈리아 병사는 치열한 상황을 더 극대화시켜 연극처럼 보여주고 있습니다. 몸을 일으켜 세우려고 해도 머리가 떨궈지는 걸 보면 상태가 절망적으로 보입니다. 곧 숨이 멈출 듯하죠.

연극적이고, 과장되고…. 헬레니즘 작품의 특징이 명백하네요.

그렇죠. 이 같은 성격이 아래 작품에서도 잘 드러납니다. 슬쩍 보기만 해도 무슨 일이 벌어지고 있는지 알아볼 수 있겠죠? 전쟁에 패배하자 자결하려는 야만족 전사의 모습입니다. 전사가 붙들고 있는 건 아내로 보입니다. 자결하기 직전에 부인을 먼저 죽이고 자기도 죽으려는 모습이죠.

이상하네요. 헬레니즘기의 조각가들이 자기 자신이 아니라 야만족들을 많이 새긴 이유는 무엇일까요?

그게 오묘한데, 파르테논 신전과 비슷해요. 결국은 야만족들을 보여줌으로써 자기들을 더 돋보이게 하려는 목적이 있었던 것 같아요. 페르가몬을 위협했던 갈리아인들이 얼마나 용맹했는지를 알려주면 그들을 무찌른 자신들이 얼마나 힘든 전쟁을 하고 있는지도 드러나니까 말이죠.

에피고노스(?), 아내를 죽이고 자결하는 갈리아 족장, 기원전 230~220년경에 제작된 청동 원본의 로마시대 복제품, 로마 국립박물관 패전 후 아내를 죽이고 자결하려는 적군의 모습을 새긴 조각상으로 '야만인'들의 용감한 모습을 새긴 것은 그들과 맞서 싸우는 아군의 용맹함을 간접적으로 드러내기 위해서였다.

하지만 뭐니 뭐니 해도 이 시기의 스타 조각을 고르라면 지금 루브르박물관 계단 정면에 놓여 있는 사모트라케의 니케일 겁니다. 가히 루브르박물관의 얼굴이라고 할 만하죠. 이 조각을 특히 사모트라케의 니케라고 부르는 이유는 사모트라케섬에서 발견되었기 때문입니다.

조각은 니케 여신이 하늘을 날아와서 착지하는 순간을 기가 막힐 정도로 잡아내고 있습니다.

사모트라케의 니케, 기원전 190년경, 루브르박물관 왼쪽에서 보면 착지해 멈추고 있는 듯하지만 오른쪽에서 보면 발을 차며 도약하는 모습처럼 보인다. 옷자락이 날리는 모습이 속도감을 자아낸다.

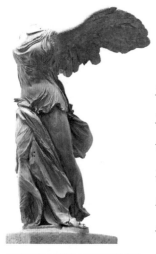

오른쪽에서 바라본 '사모트라케의
니케'

승리를 알려주려고 뱃머리에 막 발을 디디며 좌
우로 균형을 잡는 바로 그 순간이죠. 왼쪽에서
보느냐 오른쪽에서 보느냐에 따라 자세가 사뭇 달라
보입니다. 왼쪽에서 보면 잘 착지해 멈추고 있는 듯
하지만, 오른쪽에서 보면 다시 발을 차고 도약하는
것처럼 운동감이 여전히 살아 있어요. 헬레니즘 조각
의 특징도 제대로 보여주는데요. 그야말로 앞에 초강
풍이 불어 옷자락이 속도감 있게 움직이는 걸 느낄
수 있습니다.

| 알렉산더가 만든 불상 |

헬레니즘에는 또 다른 재미있는 이야깃거리가 하나 있습니다. 우리
나라하고도 직접적으로 관련이 있는 얘기로, 조금 동떨어진 것 같
긴 해도 불상의 기원을 짧게 짚어야 합니다.

불상이요? 부처님 조각상을 말하는 건가요?

네. 지금은 절마다 불상이 있지만 불교에서 처음부터 불상을 만들
었던 건 아니에요. 무無불상 시대라고 해서 부처가 열반에 들고 난
직후에는 부처 조각을 만들지 않았죠. 모든 사람이 부처님을 기억
하고 있으니 굳이 조각상을 만들 필요가 없었던 겁니다.
대신 부처를 표현할 때는 트레이드 마크인 바퀴로 표현했어요. 바

퀴는 윤회의 상징이자 부처의 말씀을 상징하기도 합니다. 그러다가
어느 순간부터는 구체적인 인간의 형상으로 불상을 제작하기 시작
합니다.

설마 그리스 사람들이 처음으로 부처 조각상을 만들어 수출한 것은
아니겠죠?

아닙니다. 불상은 인도에서 처음 만들어졌어요. 후보지가 두 군데
있습니다. 하나는 인도 내륙에 있는 마투라고, 다른 하나는 간다라
로 지금의 파키스탄 북부 지역입니다.
마투라 지역은 옛날부터 형상을 만드는 전통이 있었대요. 그래서
인간 모양의 불상을 처음 만들었던 것도 마투라 지역이라고 보는
학자가 많습니다. 하지만 그
렇다 하더라도 간다라 지역의
중요성이 떨어지는 건 절대
아니에요. 여기에서 만들어진
불상은 특별히 간다라 불상이
라고 하는데, 이게 전 세계적
으로 퍼져 나가게 되거든요.

간다라 불상, 2세기, 베를린아시아미술관
간다라 지역에서 만들어진 불상의 옷자락
을 보면 단순화된 형태이기는 하나 그리스
의 젖은 옷 양식에서 영향을 받았음을 알 수
있다.

간다라 지방의 위치 간다라 지방은 현재의 아프가니스탄과 파키스탄 지역 북부에 있다. 알렉산더 대왕이 정복한 최대 영토의 동쪽 끝에 자리한다.

대체 헬레니즘과 간다라 조각 사이에 어떤 관련이 있는 건가요?

간다라 불상이 나오게 된 이유 중 하나가 헬레니즘 조각의 영향이 거든요. 알렉산더 대왕이 정복 전쟁을 하면서 데리고 다니던 조각가들이 간다라 지역에 정착했다고 하는데요. 이들이 불상의 출현에 영향을 끼쳤어요.

왼쪽의 부처가 옷 입은 걸 한번 보세요. 조금 단순화되긴 했지만 젖은 옷 양식이 보입니다. 결국 이 간다라 양식은 우리나라의 석굴암 부처까지 연결돼요.

듣고 보니 정말 젖은 옷 양식이 보이네요!

이걸 통해 한 가지 사실을 알 수 있습니다. 알렉산더 대왕의 군대가 인도 중심부를 밟지는 못했으나, 그가 전파한 헬레니즘 문화가 인도 내륙은 물론 훨씬 더 넓은 지역까지 영향을 미쳤다는 겁니다. 헬레니즘은 적어도 불교 조각사의 흐름을 상당 부분 바꿔놨고, 심지어 우리나라 석굴암에까지 영향을 끼쳤지요.

말 전하기 놀이를 할 때 그렇듯, 어떤 양식이 이 지역에서 저 지역으로 옮겨가면서 잘못 전해지거나 지역적인 해석이 덧붙여졌을 수도 있습니다. 그러나 이 과정에서도 오리지널 DNA는 어느 정도 보존됩니다. 다시 말해, 우리나라의 불상과 헬레니즘 조각이 공유하는 DNA가 있습니다. 마우솔레움과 파르테논 신전에서 보였던 옷자락의 표현 방식이 우리나라까지 전해졌다니 신기한 일이죠.

| 고귀한 단순과 고요한 위대 |

고대 그리스가 언제부터 유럽 문화의 기준점이 됐는지는 여전히 논쟁거리입니다. 분명한 것은 유럽이 팽창하는 시점에 자신들의 역사적 출발점을 그리스로 선택했다는 거예요. 영국도 아니고 스칸디나비아도 아니고, 그리스입니다.

어떻게 보면 굉장히 인공적인 역사 구분입니다. 이집트나 메소포타미아를 얘기하지 않고 그리스 문화를 설명하기란 힘들거든요. 그리스 문화라는 게 하늘에서 떨어진 것도 아니고, 고대 시간표상 후발 문화라고 할 수 있는데, 그리스를 자신들의 역사적 전통의 뿌리로 삼은 것은 매우 의식적인 선택입니다. 제국주의의 시작과 관계된 선택이지요.

제국주의라면 18~19세기의 서양을 말씀하시는 거죠? 제국주의와 그리스 사이에 어떤 관계가 있는데요?

성공하면 족보를 바꾸고 싶어진다고들 하잖아요? 비슷한 심리입니다. 유럽은 전 세계를 지배하기 시작한 17세기부터 자신들의 역사를 재구성하기 시작했습니다. 총칼을 앞세워 다른 세계를 식민지화하면서 다른 한편으로는 자신들의 우월함에 역사적으로 근거가 있다고 믿고 싶었던 거죠. 그래서 잘생긴 그리스 조각을 자신들의 조상이라고 생각하게 된 겁니다.

"우리는 모두 그리스인이다." 시인 셸리의 명구입니다. 시인이 한 말이기 때문에 시구처럼 다가오지만 실제로는 자신이 1821년에 발표한 시집의 서문에서 한 말인데요. 셸리는 여기서 한발 더 나아가, 인류가 고대 그리스에서 신체적·정신적으로 완벽에 이르렀다고 주장하며 그리스 미술이 바로 그 증거라고 말했습니다. 그런데 이 말을 그보다 한발 앞서 말한 사람이 있습니다.

셸리라면 들어봤는데, 그런 얘기를 했는지는 몰랐네요. 한발 앞서 셸리와 비슷한 관점을 내놓은 사람은 누구인가요?

바로 18세기 미술사학자이자, 고전 애호가라고 할 수 있는 요한 요아힘 빙켈만입니다. 이 사람의 행적을 살펴보면 그리스가 어떻게 유럽 역사의 위대함을 대변하게 됐는지 알 수 있습니다.

빙켈만은 1717년 독일에서 태어나서 1768년까지, 짧다면 짧은 인생을 살다 갔지만 이후 서양미술사에 엄청난 영향을 끼친 사람입니다.

안톤 라파엘 멩스, 빙켈만의 초상, 1761
~1762년, 메트로폴리탄박물관

안톤 폰 마론, 빙켈만의 초상, 1768년, 빙켈만박
물관

위 그림을 보시죠. 처음엔 왼쪽처럼 소탈했는데 성공하고 나서 오
른쪽처럼 변했어요.

왼쪽이 더 소박해 보이네요. 젊었을 때는 좀 가난했나 봐요.

네. 빙켈만은 독일에서 구두 수선공의 아들로 태어났어요. 그런데
어렸을 때부터 고전 공부를 해서 당대 최고의 고전학자 겸 일종의
여행 가이드가 됩니다. 로마에 머물면서 유럽 자제들에게 고전 미
술을 소개하기도 하고 고대 그리스 로마의 이야기를 해주기도 했죠.

어떻게 여행 가이드가 성공할 수 있었던 건가요?

빙켈만이 쓴 책이 히트를 쳤습니다. 국내에도 번역이 되어 있는 『그리스 미술 모방론』인데요. 미술은 어차피 모방일 수밖에 없는데 모방할 바에는 위대한 그리스를 모방해야 실패하지 않을 거라는 내용을 담고 있습니다.

그가 얘기한 고전 그리스 미술의 요체는 '고귀한 단순과 고요한 위대'입니다. 뭔가 있어 보이죠. 이 말이 그리스 미술에 대한 일종의 로망을 불러일으켰습니다. 위대한데 조용하고, 단순한데 고귀하다니, 뜯어보면 이상한 말이지만 빙켈만은 이 단어들을 조합해서 18세기 유럽의 지식인, 소위 말하는 식자층과 부유층의 혼을 완전히 빼놓았습니다.

소설책도 아니고, 그리스 미술을 다룬 책이 그처럼 큰 인기를 끌 수 있는 시대라니 신기합니다.

당시에는 고전 문명에 대한 이해 없이는 유럽에서 식자층으로 행세할 수가 없었거든요. 그랜드 투어라는 말을 들어보셨나요? 유럽 고관대작 자제를 위한 인재 양성 프로그램의 대미가 바로 그랜드 투어라는 이탈리아 여행이었습니다. 짧으면 1년, 길면 5년씩 가정교사와 하인을 데리고 일종의 현장 학습처럼 로마에 다녀오는 겁니다. 특히 영국이나 독일의 귀족과 부유층 자

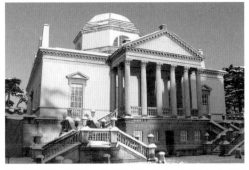

런던의 치즈윅 하우스, 1729년 이탈리아와 그리스로 그랜드 투어를 떠났던 유럽 귀족들은 집으로 돌아온 뒤에도 고전 문화에 매료되어 고전 건축을 본뜬 집을 짓는 등 활발한 활동을 벌였다.

제들이 많이 다녀왔습니다. 여행 거리나 기간, 들어가는 비용까지 정말 '그랜드'라는 말이 걸맞는 여행이었습니다.

그렇게 로마로 몰려간 귀공자들에게 고전을 안내한 최고의 인도자가 빙켈만이었던 거죠. 이 사람과 함께 로마 유적을 둘러보면 그 순간부터 완전히 그리스 로마 문화의 추종자가 되는 겁니다.

유럽 귀족 자제들이 로마를 갔다 온 다음에도 계속 그리스 로마 문화에 관심을 보였나요?

그럼요. 이들은 그랜드 투어를 떠났다가 그리스 로마 문화에 매료되어 조각이나 도자기를 잔뜩 사 가지고 자기 고향으로 돌아갑니다. 물론 그중 절반 이상은 가짜였겠지만요. 그리고 그렇게 모은 수집품으로 자신의 고향에서 또 하나의 그리스 세계를 만들고 싶어 하게 되지요.

이 시기 건축에서는 고전주의 양식의 건물이 유럽을 장악합니다. 그랜드 투어에 다녀왔던 귀족 자제들이 고향에 돌아와서 '치즈윅 하우스'와 같은 집을 짓는 거예요. 그들의 재력으로 주변 전체를 그리스처럼 바꾸고 싶었던 겁니다. 그것이 바로 18세기 유럽에 불어닥친 신고전주의입니다. 잠깐 오른쪽 위의 사진을 보시죠. 문명의 해가 떠 있는 여기는 어디일까요?

어… 실루엣을 보니 파르테논 신전 같은데요.

많은 분들이 언덕 위에 세워진 기둥을 보고 아테네의 파르테논 신

영국 스코틀랜드 에든버러의 일몰 실루엣만 보면 마치 파르테논 신전이 있는 아테네처럼 보이지만 전혀 다른 곳이다.

전을 떠올리실 텐데요. 여기는 아테네가 아닙니다. 이른바 북유럽의 아테네라는, 스코틀랜드의 에든버러입니다.

그리스 아테네에서 직항 비행기를 타고 에든버러에 가려면 최소 다섯 시간은 걸립니다. 우리나라에서 태국을 가는 정도니까 따져보면 꽤 먼 거죠.

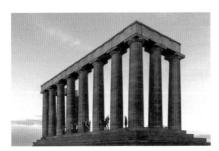

스코틀랜드의 국가 기념물 나폴레옹 치하의 프랑스와 전쟁을 벌이는 과정에서 목숨을 잃은 스코틀랜드 군인들을 기리기 위해 만들어졌다.

그러니까 에든버러에 파르테논 신전을 모방한 건물이 서 있다는 건, 태국이 우리나라에까지 지대한 영향을 미치는 것과 비슷한 정도로 신기한 일입니다. 기후나 지리 환경에 전혀 닮은 점이 없으니 비슷한 문화 양식을 갖기가 쉽지 않거든요.

독일 레겐스부르크의 발할라, 1842년 유명한 정치인과 왕, 과학자, 예술가를 기리는 독일 명예의 전당으로, 역시 그리스 고전 양식을 따라 지어졌다.

그런데도 에든버러 사람들은 이런 그리스식 건물을 지었습니다. 목적은 비슷했습니다. 나폴레옹 치하의 프랑스와 여러 차례 전쟁을 벌이는 과정에서 목숨을 잃은 군인들을 기리기 위해서였죠. 예산 부족으로 완성하지는 못했습니다. 하지만 이 여덟 개의 기둥만으로도 파르테논 신전이 연상되는 것만은 분명합니다. 여기뿐만이 아닙니다. 위의 건물은 어떤가요?

멋진데요. 하늘 위에 지어진 궁전 같습니다. 어디인가요?

독일 레겐스부르크의 발할라입니다. 발할라는 독일 역사를 빛낸 정치가와 과학자, 예술가를 기리는 명예의 전당인데요. 그리스 신전이 독일 위인을 모시는 신전으로 변모한 겁니다. 건축 연대가 스코틀랜드의 국가 기념물과 거의 비슷하지요. 정말 유럽이 그리스 열풍에 빠져 있던 시기라고 볼 수 있습니다.

링컨기념관(위)과 덕수궁 석조전(아래) 그리스 건축의 영향력은 19세기 말~20세기 초반의 조선에까지도 미쳤다. 대한제국의 고종 황제는 덕수궁 석조전을 지을 때 서양의 고전 양식을 따름으로써, 대한제국이 현대 문명의 일원이라는 점을 천명하고자 했다.

그리스 신전을 모방한 건물은 태평양을 건너 미국에도 있습니다. 맨 위 사진을 보세요. 미국 하면 흔히 창의적이라고들 하는데 역시나 유럽하고는 좀 다르게 지었습니다. 원래 그리스 신전은 짧은 면이 정면이거든요. 근데 미국에서는 기다란 옆면에 정문을 뚫고 링컨 대통령을 세우스 신상처럼 앉혀놓았습니다. 그런데 정말 놀라운 건물은 따로 있습니다. 그 아래 사진 속 건물이 어딘지 아시겠어요?

어디서 본 듯한데요…?

덕수궁 석조전입니다. 최근에는 초기 설계도까지 나와서 큰 화제가 됐는데요. 그러니까 그리스 양식이 우리나라, 서울 한복판까지 들어온 거죠. 꺼져가던 대한제국의 마지막 야심이자 고종 황제가 주도한 건축 프로젝트는 한옥 되살리기 운동이 아니라 덕수궁 석조전 건설이었습니다. 당시 우리나라의 황족은 황실의 정전, 가장 중요한 궁전에 서양식 고전주의 건물을 짓는 것이 국가 부흥의 길이라고 생각했습니다. 현대 문명이 고전으로 삼고 있는 그리스풍 건축물을 지음으로써 우리도 그리스인의 후예라고, 현대 문명의 일원이라고 강력히 선언하고자 했죠.

즉 그리스 문명의 핵심은 근대까지도, 먼 우리나라까지도 영향을 끼쳤던 겁니다. 서정주 시 「자화상」에 "나를 키운 건 팔 할이 바람이다"라는 구절이 나오는데요. 감히 서양미술의 팔 할은 그리스 고전 미술이라고 말할 수 있겠습니다.

서양미술이 계속 고전을 찾게 되는 이유는 무엇일까요?

그 부분에 대해서는 여러 가지 해석이 있겠죠. 서양의 고전이 우수해서 그런 거라는 주장부터, 이야깃거리가 풍부하기 때문에 그때그때 필요에 따라 가져다 쓰기가 좋다는 설명, 아니면 그냥 고전의 적응력이 뛰어나기 때문이라는 설명도 가능합니다. 한번 생각해보실 만한 주제입니다. 이런 주제를 중심에 놓고 서양미술사를 보다 보면 한층 깊은 재미를 느낄 수 있습니다.

| 우리는 모두 그리스인이다 |

지금까지 서양 문명의 뿌리, 그리스 미술을 보았습니다. 다시 돌이 켜볼까요. 이집트와 메소포타미아의 영향을 받았지만 삶의 소소한 즐거움에 주목하고, 누드라는 형식을 발명해냈던 미노아 문명, 그들과 경쟁하면서도 이후 고전기 그리스 문명의 조상이 되었던 미케네 문명 등 에게해 문명이 기억나실 겁니다.

이 에게해 문명의 토양을 이어받아 그리스는 예전과는 다른 독특한 문명을 구축하게 되었지요. 해안가에 폴리스라 불리는 조그만 도시 국가들이 형성되었고, 이들은 민주주의라는 정치제도를 발명해냈습니다. 현대의 민주주의와는 다르게 극히 일부의 구성원에게만 시민권을 주는 폐쇄적인 정치 체제였지만 막강한 권력을 가진 독재자 대신 자기 공동체에 대한 책임을 스스로 지는 '개인'들이 등장하면서 이집트와 메소포타미아에서는 볼 수 없었던 독특한 문화가 꽃핍니다.

도기에는 인간의 감정을 표현한 그림들이 그려졌습니다. 그에 맞춰 쿠로스라 불리는 남성 조각들은 미술가들의 경쟁 덕분에 빠르게 발전해 서양 인체 조각의 정수라고 할 수 있는 그리스 고전기의 멋진 작품들로 변화하기에 이르렀지요.

세계 건축사에 길이 남을 걸작, 파르테논 신전에는 구석구석 인간을 배려한 흔적이 드러납니다. 인간중심주의라는 축을 잡고 이전의 어떤 문명과도 구분되는 새싱직힌 문명을 이루었던 그리스는 알렉산더의 군대와 함께 전 세계로 퍼져 나가 심지어 우리나라에까지 영향을 주었고요.

앞으로 살펴볼 로마는 그리스와 무척 재미있는 관계를 맺고 있는 나라입니다. 그리스를 군사적으로 정복해 자기 휘하에 두었으면서도 그리스어를 모르는 사람은 교양인으로 대우해주지 않았습니다. 그리스 장인들을 고용하거나 그리스 조각상들을 끝없이 모방하는 등, 그리스 문명을 계승하고자 노력했던 나라거든요.

그래서 우리는 지금까지도 그리스 문명, 로마 문명을 따로 구분해 부르기보다 그리스 로마 문명이라 붙여 일컬으며 이 둘을 서양 문명의 근간으로 생각합니다.

그리스 문명 자체의 매력도 크지만, 로마가 그리스의 문명을 존중하지 않았다면 지금까지 그리스의 정신적 유산이 광범위하게 전해졌을지 의문이에요. 로마는 유럽 전체를 정복하고 천 년 가까이 공고하게 다스렸습니다. 유럽 사람들은 근대 국가 체제가 정비되는 19세기 초반까지도 자신을 로마인이라고 생각했다고 합니다.

그토록 오래가는 나라, 세계에서 가장 성공적이었던 국가를 이룩했던 로마인들이 그리스 문명에서 무엇을 취했는지, 또한 그들 나름대로 발전시키고 변형한 부분은 무엇인지 살펴보는 것이 다음 강의의 주제가 되겠습니다.

마케도니아의 왕 알렉산더에게 정복당한 그리스 도시국가들은 역사의 초점 밖으로
밀려났지만, 그들이 이룩했던 예술적 성취는 헬레니즘이라는 이름으로 이어져
그리스인들의 정신을 이어받고자 하는 전 세계인들에게서 되살아났다.

민주주의의 붕괴	그리스 민주주의 쇠퇴. → 지배자 개인을 영웅시하는 거대 조각상, 건축물 출현. 예 할리카르나수스의 마우솔로스: 거대 조각상, 거대 무덤(마우솔레움)
알렉산더 제국의 출현과 헬레니즘	그리스 북쪽 변방 지역 마케도니아의 왕이던 알렉산더가 그리스를 점령하고 페르시아를 정복함으로써 대제국 건설. 그리스 문화에 대한 존중으로 그리스 미술이 이어지나, 그 성격은 변화됨.→ 헬레니즘. ●통치에 미술 활용 알렉산더 생전은 물론, 사후에도 알렉산더의 권위를 빌어 정복지를 통치하려 함. → 알렉산더의 이미지(사자 갈기 머리, 푹 꺼진 눈 등) 활용. 예 알렉산더 두상, 이수스 모자이크, 알렉산더가 새겨진 금화 등 ●드라마틱 헬레니즘 조각이 보여주는 극적인 성격이 더욱 강화됨. 예 페르가몬 제우스 신전, 라오콘 군상, 죽어가는 갈리아 병사 등 ●헬레니즘의 영향 알렉산더 제국을 통해 페르시아 및 극동에까지 그리스 미술이 전파됨. 예 간다라 불상
그리스 미술의 의의	근대에 이르기까지 유럽에서는 그리스 고전에 대한 애호가 존재. 예 그랜드 투어, 유럽의 다양한 그리스 고전 양식 건물 등 → 그리스 미술의 아름다움 자체만이 아니라, 그 안에 담겨 있는 인간중심주의적, 합리적 사고에 대한 예찬. 18세기 미술사학자 요한 요아힘 빙켈만, "고귀한 단순과 고요한 위대". → 그리스적 가치를 추구하는 전 세계 다양한 지역에서 그리스 미술 모방. 예 덕수궁 석조전

그 리 스 미 술 다 시 보 기

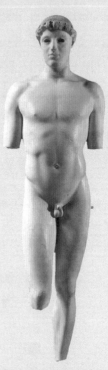

기원전 480년경
크리티오스 소년

그리스 조각이
이집트 조각의 아류를 벗어나
독자적인 길을 걷게 되었음을
의미한다.

기원전 750년경
디필론 암포라

대표적인 후기 기하학 문양
시기의 도기다. 이집트 문명의
영향이 드러난다.

기원전 600년경
뉴욕 쿠로스

가장 초기의 쿠로스라고
할 수 있는 조각상이다.
메소포타미아의 영향이
눈 표현에 드러난다.

그리스 전성기의 시작

기원전 776년	기원전 650년	기원전 480년
최초의 올림픽 **개최**	**고졸기** **시작**	**페르시아 전쟁과** **고전기의 시작**

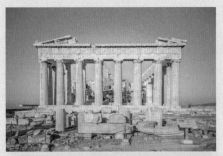

기원전 447~432년
파르테논 신전
인간을 이해한 건축,
그리스 휴머니즘의 정수이면서
전쟁 승리를 기념하는 정치적인
건축물이기도 하다.

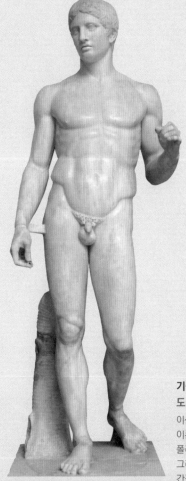

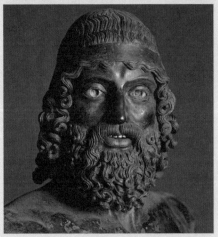

기원전 450년경
리아체 전사상
페르시아 전쟁의 승리를
기념하기 위해 만든 12개의
청동상 걸작 중 하나로
추정한다.

기원전 440년경
도리포로스
이상적인 신체 비율을 규정한
이론에 따라 조각상을 만들었다는
폴리클레이토스 작품의 복제품이다.
그리스의 주력 군대인 장창병을 조각해
간접적으로 애국심을 드러내고 있다.

기원전 336년

**알렉산더의
그리스 제패**

기원후 393년

**고대 올림픽
종료**

III

강한 나라는 어떻게 만들어지는가

로마 미술

판테온 앞의 로톤다 광장에는 카페의 테이블이 즐비하다.
로마를 찾는 이들은 이곳에서 판테온의 웅장한 모습을 배경으로
즐거운 저녁 시간을 보내곤 한다.
판테온은 원형 돔과 그리스식 신전이 합쳐져 언뜻 기묘해 보이는
신전이다. 하지만 이곳에는 팍스 로마나를 있게 한
관용과 다양성의 정수가 숨어 있다.
─판테온 신전 앞, 이탈리아 로마

로마는 호수와 같다.

로마 이전의 모든 역사는 로마로 흘러 들어갔고,

로마 이후의 모든 역사는 로마로부터 흘러나왔다.

―L. 랑케

01 티베르 강가에서 노블레스 오블리주의 나라로

#체르베테리 유적 #에트루리아 테라코타 관
#늑대와 로물루스, 레무스 형제 조각 #포르투누스 신전

이렇게 표현할 수 있을지 모르겠습니다. 그리스가 서양 문명의 씨앗을 만들어냈다면 로마는 그 씨앗을 유럽 전체에 뿌리고 싹이 돋아날 토양을 일구었다고 말이지요. 로마는 그리스 문명을 고급 문화의 표본, 본받아야 할 모범으로 삼아 계승하고 발전시켰습니다. 이 때문에 차이가 많은 그리스 사회와 로마 사회를 그리스 로마 문명이라는 틀로 함께 묶어 봅니다.

로마는 천 년이 넘는 세월 동안 유럽을 다스리면서 서양 문명의 주춧돌이 되어 지금까지도 그 영향력이 이어지고 있습니다.

로마라는 나라는 이미 사라지지 않았나요? 그것도 한참 전에 말이에요.

그건 그렇죠. 하지만 로마가 멸망한 후에도 세계 곳곳에서 로마를

계승했다고 주장하는 나라가 끊임없이 등장했습니다.

아래를 보세요. 미국 국회의사당입니다. 캐피톨 힐이라고 부르기도 하지요. 바로 로마의 '캐피톨린Capitoline' 언덕에서 따온 이름입니다. 영어로는 캐피톨린, 이탈리아어로는 카피톨리노Capitolino라고 불리는 이 언덕은 이제 미국 수도에 자리한 국회의사당을 가리키는 말이 되었습니다.

아마 미국은 스스로 고대 로마의 정신을 이어받았다고 주장하고 싶었던 것 같습니다. 실제로 이곳에서는 로마의 원로원에 해당하는 국회의원이 일하고 있으니 그리 틀린 이야기도 아니죠.

신대륙 미국에서 고대 로마의 전통이 이어지고 있다니 재미있네요.

미국 국회의사당, 미국, 워싱턴 D.C. 1793년 착공했다. 로마의 지명을 빌려 미국 국회의사당 이름을 지은 사람은 3대 미국 대통령인 토머스 제퍼슨이다.

사실 미국 이전에도 유럽의 많은 국가가 자신들이 로마의 적자임을 주장했습니다. 예를 들어 기원후 800년 샤를마뉴 대제는 서로마 멸망 후 분열된 유럽을 재통일하고 로마제국의 부활을 선포합니다. 그리고 10세기 중반에 세워진 신성로마제국은 1806년 나폴레옹에 의해 멸망할 때까지 로마라는 이름을 유지합니다. 로마와 직접적인 연관도 없는 러시아의 차르, 심지어 이슬람 국가인 오스만제국의 술탄까지 자신이 로마의 후계자라고 이야기했죠.

서양은 왜 그렇게 로마를 그리워했나요?

로마가 이룬 성취가 그만큼 강렬했던 겁니다. 아무것도 없던 유럽에 처음으로 문명의 옷을 입혔으니 로마가 유럽에서 누리는 권위는 실로 막강하다고밖에 할 말이 없죠. 그런데 로마가 이토록 오랫동안 영향력을 발휘한 데는 로마 문명의 성격도 큰 역할을 합니다. 로마는 법과 정치제도뿐만 아니라 예술에서도 상당한 합리적 정신을 보여주죠. 지금 우리의 생활 양식에 받아들여도 큰 문제가 없을 만큼 뛰어나요. 물론 로마가 처음부터 이랬던 건 아닙니다.

| 관용과 다양성의 나라 |

흔히 "로마는 하루아침에 만들어지지 않았다"고 합니다. 거대한 제국 로마도 차근차근 성장해나갔다는 의미죠. 그런데 달리 말하면 다른 나라보다 발전 속도가 더뎠다는 뜻이기도 해요.

전설에 따르면 로마는 기원전 753년 이탈리아 중부 티베르 강가의 자그마한 도시국가로 출발합니다. 그리스와 비슷한 시기에 역사 속에 처음 이름을 내민 셈입니다. 그러나 오랫동안 역사의 변방에 머물렀지요. 그리스의 아테네가 페르시아와의 전쟁에서 승리를 거두면서 찬란한 역사를 써 내려갈 때 로마는 그 모습을 바라보고만 있었습니다. 내실을 다지는 시간이었다고 볼 수도 있습니다.

아테네와 달리 로마에서는 귀족의 힘이 강력했습니다. 따라서 초기에는 귀족과 평민 계층 간의 대립과 갈등이 컸죠. 하지만 두 세력이 서서히 균형을 잡으면서 강력한 국가로 성장합니다.

로마는 기원전 270년에 이탈리아반도를 통일하고, 곧이어 지중해를 놓고 북아프리카의 카르타고와 경쟁하죠. 기원전 149년에는 카르타고와의 전쟁에서 최종 승리를 거둔 뒤 여세를 몰아 그리스와 마케도니아를 정복하면서 지중해의 초강대국이 됩니다.

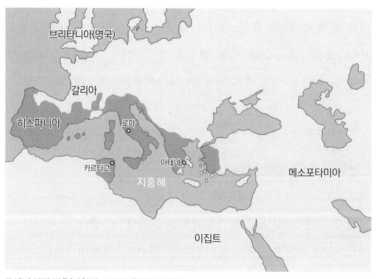

포에니 전쟁 직후(기원전 130년경)의 로마 영토

왼쪽 아래의 지도를 한번 보시죠. 기원전 130년경의 로마입니다. 건국 후 600년이 지난 이때 로마는 이처럼 엄청난 제국으로 성장했어요. 이렇게 되기까지 600년이 걸렸으니 정말 차근차근 성장했다고 할 만합니다.

물론 로마는 이후에도 계속 성장합니다. 기원후 2세기에 최대 강역을 이루는데 이때는 정말 엄청납니다. 아래 지도를 보세요. 당시 로마가 다스린 영토가 오늘날 약 40여 개의 국가를 아우르고 있다고 하네요.

그러고 보니 로마의 영토는 유럽과 아시아, 아프리카까지 세 개의 대륙에 걸쳐 있군요. 세 개의 대륙을 지배한 국가라니 대단해요.

현대의 국경으로 따지자면 동쪽으로는 이란부터 서쪽으로는 영국

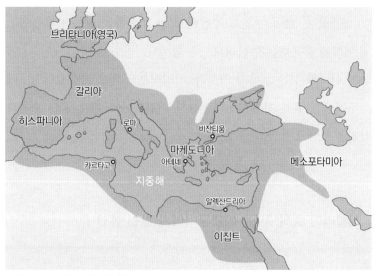

기원후 2세기경 로마제국의 최대 강역

까지를 아우르죠. 로마의 입장에서 보면 주변의 모든 나라를 정복하고 지배했다고 할 수 있습니다.

이렇게 위대한 역사를 쓴 나라에서 과연 어떤 미술 문화가 펼쳐졌을까요? 이제 로마 문명과 미술의 발자취를 따라가 볼 텐데요. 로마를 만나기 전에 우선 이탈리아반도의 토착 문화에 대해 살펴보도록 하죠.

이탈리아에 토착 문화라니요?

네, 로마가 성장할 때 마치 부모처럼 나란히 로마에 큰 영향을 준 두 세력이 있었습니다. 앞서 살펴본 그리스, 그리고 이제부터 설명드릴 에트루리아입니다. 로마 입장에서 보면 그리스는 외래 문화인 반면 에트루리아는 이탈리아 토착 문화에 가까워요. 로마는 관용과 다양성의 강자답게 두 세력으로부터 각각의 장점을 취해 자기 것으로 만들었죠. 로마가 초기 주변의 선진 문화를 어떻게 빨아들였고 또 어떻게 응용했는지 살펴보도록 합시다.

먼저 살펴볼 곳은 로마와 역사적·지리적으로 매우 가까웠던 곳, 에트루리아입니다. 기원전 650년경의 이탈리아로 가보시죠. 오른쪽 사진을 보세요.

| 이탈리아 토착 문화, 에트루리아가 남긴 유산 |

풍경이 정말 아름다워요. 달력에 나올 것 같다는 말이 어울리네요.

언덕 위에서 내려다본 볼테라 전경 너른 초원이 펼쳐져 있다. 볼테라에서는 초원을 활용해 포도를 많이 기르기 때문에 와인이 유명하다.

여기가 어디인가요?

이곳은 볼테라라는 마을입니다. 초원이 끝도 없이 펼쳐져 있고 포도가 많이 나는 이탈리아 중부의 토스카나 지방에 위치해 있죠. 토스카나에는 피렌체, 피사, 시에나처럼 한 번쯤은 들어보셨을 도시들이 있습니다.

지금 소개해드릴 볼테라는 토스카나 지방 중에서도 약간 고도가 높은 언덕에 있습니다. 풍경이 아름다워 관광객이 많이 찾는 곳이죠. 볼테라에서는 자연 풍광뿐만 아니라 오래된 건축물들도 충분히 둘러볼 만합니다.

뒤 페이지 아래는 볼테라로 들어가는 성문인데요. 성 주변의 돌은 13세기에 새로 쌓아 올린 것이지만 가운데 아치는 기원전 500년경에 만들어진 오래된 건축물입니다. 지금으로부터 무려 2500년 전이

죠. 이 아치에는 재미있는 사연이 얽혀 있습니다.

제2차 세계대전이 한창이던 1944년의 어느 날 밤, 이 지역을 점령하고 있던 독일군은 연합군의 진격을 저지하려고 볼테라의 성문을 폭파시키려 합니다. 그 꼴을 차마 눈 뜨고 볼 수 없었던 볼테라 사람들은 광장을 덮고 있던 돌을 전부 뜯어 성문을 가로막았죠. 성문을 폭파하지 않더라도 연합군이 볼테라를 지나 진격할 수 없을 거라고 독일군 사령관을 설득하기 위해서였습니다. 사령관은 다행히 이 성문을 파괴하지 않았어요.

전쟁이 끝난 후 볼테라 사람들은 성문을 막았던 벽돌을 다시 광장으로 옮겨놓았다고 합니다. 지금도 볼테라에 가면 그때의 돌들을 볼 수 있죠.

오래된 유적이라고 하지만 제 눈에는 딱히 빼어난 건축물로 보이지는 않는데 그렇게까지 필사적으

토스카나 지방과 볼테라의 위치

볼테라로 들어가는 성문, 기원전 500년경, 볼테라 주민들이 직접 성문을 지켜낸 덕분에 현재도 이 모습을 볼 수 있다.

로 지켜내려 했다니…. 볼테라 사람들은 도시에 자부심이 대단했던 모양이네요.

그렇습니다. 사실 볼테라 사람들의 문화적 전통은 로마의 주축이었던 라틴족의 문화와 조금 다르거든요. 그들은 지금도 에트루리아인을 자기 조상이라고 생각합니다.

에트루리아는 그리 널리 알려진 민족은 아닙니다. 그들이 남긴 유적과 유물은 로마에 비하면 아주 적거든요. 하지만 이들은 로마의 세력이 커지기 전에 이탈리아반도를 호령하던 막강한 민족이었습니다. 볼테라 사람들이 그토록 지키려 애썼던 성문은 에트루리아 민족이 로마보다 앞선 시기에 세운 겁니다. 그러니까 볼테라의 성문은 로마 건축의 핵심 기술인 아치 공법이 실은 에트루리아의 유산이라는 증거인 거죠.

뒤에서 자세히 살펴보겠지만 로마인은 이웃 에트루리아의 아치 기술을 받아들여 최고 수준으로 응용합니다. 콜로세움이나 수도교, 크게 보면 판테온의 돔 지붕도 아치 기술을 응용한 작품이죠. 규모나 응용 정도로 보면 단순히 남의 기술을 베끼고 차용하는 수준이 아니었다는 사실을 알 수 있습니다.

로마인의 능력이란 이런 게 아닐까요? 새로운 것을 받아들이고 그것의 가능성을 최대치로 끌어올리는 능력 말입니다. 이는 대단한 능력입니다. 모르면 배우면 되고, 배운 것을 더 잘 응용해 사용하면 되죠. 로마인은 이 점을 제대로 알고 있었던 것 같습니다.

그런데 에트루리아 민족의 기원에 대해서는 확실히 알려진 게 별로 없습니다. 이탈리아의 토착 민족이라는 설도 있고, 당시 선진 문물

을 지니고 있었던 소아시아 지역에서 이주해온 이들로 보기도 합니다. 명확한 답은 아직 없는 셈이죠. 어쨌든 지도에서 보시는 것처럼 에트루리아인은 기원전 650년경부터 로마를 포함한 이탈리아반도 중부와 북부를 세력권에 넣고 있었습니다.

에트루리아라는 이름이 생소한 것에 비하면 꽤 넓은 영토를 차지하고 있었네요.

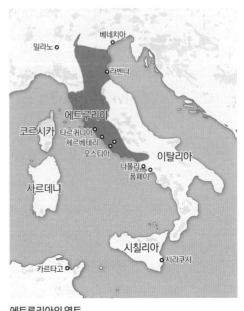

에트루리아의 영토

그렇죠? 영토뿐만 아니라 문화적 세력권도 넓었습니다. 로마도 에트루리아 문화의 세력권 아래에 있었는데요, 로마인은 아치와 같은 건축 양식은 물론이고 검투사 시합 같은 오락 문화, 심지어 이름 짓는 방법도 에트루리아에서 따올 정도로 에트루리아의 영향을 많이 받았습니다. 그런 만큼 로마 미술을 설명하기에 앞서 에트루리아의 유산을 짚어보지 않을 수 없죠. 에트루리아인은 그리스만큼의 예술적 성취를 이루지는 못했지만 일찍부터 나름대로 독특한 문화를 발전시켰습니다.

먼저 오른쪽의 신전을 보시죠. 로마 건축을 집대성한 비트루비우스가 남긴 건축서에 따라 에트루리아의 신전을 복원한 모형입니다.

신기하게 생겼네요. 그리스 신전과는 많이 달라요. 지붕이 처마처럼 길게 뻗어 나온 것이 마치 우리의 절처럼 보이네요.

네, 앞쪽에 나온 지붕 때문에 그런 인상을 받으셨을 겁니다. 저렇게 만든 현관을 포르티코라고 부릅니다. 얼핏 보면 우리나라 전통 가옥의 처마와 비슷하죠.

기둥을 활용했다는 점에서는 그리스 신전을 연상시키기도 합니다만 전체적인 모습은 사뭇 다릅니다. 우선 단이 높아 계단으로 접근하게 되어 있습니다. 신전의 크기도 그리스보다 작고 대리석 대신 나무로 건물을 지었죠. 나무는 대리석보다 다루기 쉬우니 에트루리아의 건축 기술이 그리스보다 한 수 아래였으리라고 추측하곤 합니다. 그러나 기술 수준의 격차를 떠나서 이런 차이점들은 에트루리

현관
(포르티코)

벽으로
막힌 구조

높은 단과
중앙 계단

에트루리아 신전 복원 모형, 이탈리아 에트루리아 및 고대연구소 에트루리아 신전은 그리스 신전과 달리 높은 단 위에 지어졌으며 처마와 벽이 있고 방도 많았다. 지붕 위에 조각상을 올려 장식했는데, 복원 모형과 달리 조각상은 4구 정도만 올라가 있었다고 한다.

아인이 그리스인과 구분되는, 독자적인 생활 양식을 가지고 있었다는 증거입니다.

신전 말고도 에트루리아의 독특한 문화를 보여주는 증거가 또 있습니다. 이탈리아 중부에 있는 체르베테리 유적을 만나보시죠.

이곳은 에트루리아 무덤 수천 기가 모여 있는 고분군입니다. '죽은 자의 도시', 네크로폴리스라고 부르죠. 여기에는 길도 있고 광장도 있어 진짜 도시 같습니다. 전체 유적의 규모뿐만 아니라 능 하나하나의 크기도 엄청납니다. 무덤이 커서 안을 거의 방처럼 꾸며놓았어요. 그중 한 곳을 구경해보도록 합시다. 오른쪽은 무덤의 내부 모습입니다.

무덤이라기에는 공간이 매우 잘 정리되어 있는데요? 벽도 화려하고요. 벽에 뚫린 구멍은 뭔가요?

체르베테리 네크로폴리스 유적, 기원전 9~3세기, 라치오 에트루리아인들의 무덤이 모여 있는 유적지다. 에트루리아 무덤은 내부가 벽화로 장식되어 있으며 그 안에서는 제법 많은 부장품이 발견된다.

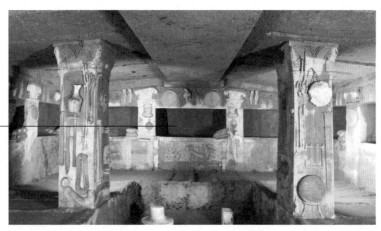

시신을
안치하는
공간

체르베테리 유적의 '안식의 묘' 내부, 기원전 4세기 벽을 파낸 부분은 시신을 안치했던 곳으로 추정한다. 벽면과 기둥에 각종 그림과 부조, 부장품이 장식되어 있다.

시신을 안치하는 곳입니다. 말하자면 죽은 사람을 위한 침대라고 보시면 돼요. 귀퉁이에 베개처럼 만들어놓은 구조물이 보이시죠? 이뿐만 아니라 부장품도 잔뜩 집어넣었어요.

　　왼쪽의 유물은 황금으로 만든 화려한 장신구인데요. 장신구를 조각한 기술도 상당히 정교합니다.

죽은 사람을 위해서 이렇게 많은 공을 들인 걸 보니 내세를 중요하게 생각했나 봅니다.

에트루리아 브로치, 기원전 650~640년, 바티칸박물관 체르베테리의 왕비 묘에서 출토. 어깨 부분의 옷을 고정하는 용도로 사용했다고 한다. 정교한 사자 문양이 눈에 띈다.

네, 내세를 중시했다는 점에서 에트루리아는 이집트에 가깝게 느껴집니다. 에트루리아에서는 시신을 관에 넣어 묻었는데요, 관이 아주 독특합니다. 뚜껑에 죽은 이의 살아생전 모습을 조각했어요. 아래가 체르베테리에서 출토된 에트루리아식 관입니다. 긴 의자에 기대어 쉬고 있는 다정한 부부가 보이시죠? 앞에서 살펴본 그리스와 달리 남자와 여자를 묘사할 때 크기나 표현의 정교함에 큰 차이를 두지 않았다는 게 눈에 띕니다.

옛날이라고 다 성차별이 있지는 않았네요. 그리스 조각을 볼 때는 남자를 묘사할 때와 여자를 묘사할 때 너무 큰 차이를 둬서 보는 내

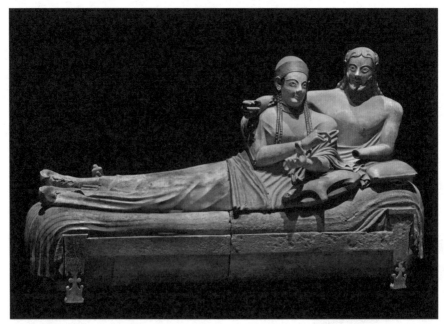

에트루리아의 테라코타 관, 기원전 6세기경, 루브르박물관 긴 의자에 비스듬히 기대 누운 부부의 모습이 조각되어 있다. 얼굴 표현은 그리스 아르카익 조각과 비슷하지만 자세에서 생동감이 느껴진다.

내 좀 불편한 느낌이 들었는데 에트루리아는 달랐군요.

관 하나만 가지고 에트루리아가 남녀평등 사회였다고 속단할 수는 없지만 많은 고고학자들은 그리스에 비해 에트루리아에서 여성의 지위가 높았을 거라고 봅니다. 로마 여성의 지위도 그리스 여성에 비해 높은 편이었던 것으로 알려져 있는데 이는 에트루리아의 영향으로 볼 수 있겠죠.

그리스에서는 남성에게만 시민권이 있었을 뿐만 아니라 지적 능력을 포함한 모든 측면에서 여성이 남성보다 열등하다고 여겨졌어요. 그리스 여성에게는 참정권은 물론 재산권도 없다시피 했습니다. 거의 남편의 소유물이었지요.

그러나 로마의 여성은 달랐습니다. 시민권은 없었지만 여성이 책을 읽거나 글을 공부하는 빈도가 그리스보다 높았고 남편을 통해서 정치적인 영향력을 행사하기도 했습니다. 무엇보다도 로마 여성에게는 경제적인 자립권이 있었어요. 결혼을 한 뒤에도 남편이 건드릴 수 없는 독립적인 자산을 보유하고 있었습니다. 개인의 수완에 따라 사업에 투자하는 등의 방법으로 이를 늘리기도 했죠. 이혼을 해도 이 지참금으로 재혼하는 경우가 적지 않았습니다.

그렇군요. 지금까지 그리스와 로마를 크게 구분하지 않았는데, 공통점만큼 차이점도 많았나 봅니다.

다시 에트루리아의 관 이야기로 돌아가지요. 앞서 살펴보신 관은 테라코타인데요. 테라코타란 점토로 모양을 빚어서 구워낸 조각을

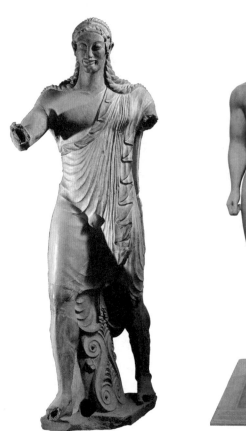
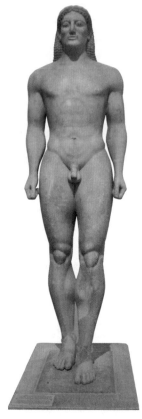

에트루리아 테라코타 조각(왼쪽)과 아나비소스 쿠로스(오른쪽) 왼쪽은 다리와 팔을 한쪽씩 내민 자세의 아폴로 조각이다. 다리 사이로 받침대 역할을 하는 장식물이 달려 있다. 그리스 남성 조각은 팔을 몸에 붙이고 똑바로 선 경직된 자세를 하고 있다. 신체 표현도 더 딱딱하다.

말합니다. 도기와 비슷하다고 할 수 있겠지요. 이 또한 조각 재료로 대리석이나 청동을 주로 사용했던 그리스와 구분되는 특징입니다.

위의 입상들을 보시죠. 왼쪽은 에트루리아의 테라코타 입상이고 오른쪽은 그리스의 쿠로스 상입니다. 두 조각상은 거의 비슷한 시기에 제작되었지만 공통점보다 차이점이 많습니다. 물론 에트루리아 조각의 방긋 웃는 표정에서는 그리스의 영향이 엿보이네요. 하지만

재료와 표현에는 상당한 차이가 있죠.

일단 자세가 다릅니다. 그리스의 쿠로스는 차렷 자세에서 한쪽 발만 앞으로 내민 반면, 에트루리아 입상은 팔도 앞으로 뻗고 있고 움직임이 더 크지요. 게다가 에트루리아 입상이 입고 있는 옷 주름에는 곡선이 많이 사용되어서 조각 전체가 주는 느낌이 부드럽습니다. 원래 이 조각상은 아까 본 신전 지붕 위에 놓여 있었다고 해요. 이런 조각상으로 장식된 덕분에 에트루리아 신전은 활력이 넘쳐 보였을 겁니다.

저는 무엇보다 옷을 입고 있는 게 눈에 띄네요.

맞습니다. 에트루리아 조각은 옷뿐만 아니라 머리 장식을 활용해서 화려해 보입니다. 이 조각의 주인공은 태양신 아폴로라고 알려져 있는데요. 신의 위엄을 화려하고 고급스러운 모습으로 나타낸 것입니다. 신을 누드로 표현했던 그리스와는 사뭇 다르죠? 그리스와 에트루리아 사람들이 신에 대해서도 서로 다른 관념을 가지고 있었다는 점을 알 수 있습니다. 뒤에서 두 문화 모두의 영향을 받은 로마는 신을 어떻게 표현했는지 주의 깊게 살펴보시면 좋을 겁니다.

지금까지 로마에 큰 영향을 준 에트루리아 문화를 소개해드렸는데요, 에트루리아는 그 생소함에 비해 로마 문명에 끼친 영향이 크기 때문에 꼭 짚고 넘어가야 합니다. 빨리 로마를 만나보고 싶겠지만 한 가지 더 강조할 게 있습니다. 로마의 남쪽에 자리했던 그리스 식민 도시들입니다.

로마 초기, 오늘날 나폴리부터 시칠리아까지 이르는 지역에는 그리

스인이 이주해서 자리 잡고 있었습니다. 로마는 이들을 통해 그리스 문화에 눈뜨게 되었죠. 사실 현재까지 가장 잘 남아 있는 그리스 초기 신전 건축물은 그리스가 아니라 이탈리아에 있어요.

그리스 초기 건축이 그리스 본토보다 이탈리아에 더 잘 남아 있다니, 말도 안 돼요.

나폴리에서 해안을 따라 남쪽으로 90킬로미터쯤 가면 파에스툼이라는 곳이 있어요. 여기에 일찍부터 그리스인이 이주해 도시를 건설하고 거대한 신전을 세웠습니다. 기회가 되면 꼭 한 번 방문해보세요. 결코 후회하지 않을 겁니다. 그리스 신전이 하나도 아니고 세 채나 서 있기 때문입니다. 놀라운 광경이지요.

오른쪽 사진을 보세요. 가장 오래된 바실리카라고 알려진 신전의 경우 건축 연대가 기원전 600년경까지 올라가고, 가장 늦게 세워진 헤라 제2 신전도 파르테논보다 약간 이른 기원전 460년경에 지어진 겁니다.

보시는 대로 헤라 신전은 지붕 선까지 완벽하게 남아 있습니다. 그리스 초기 건축이 어떠했는지 알고 싶다면 파에스툼으로 가는 게 정답입니다.

아무튼 로마는 성장하려면 북쪽으로는 에트루리아인과, 남쪽으로는 그리스 식민 도시들과 경쟁해야 했습니다. 처음에는 강대국 사이에 낀 샌드위치 신세였지만 후에는 양쪽을 제압하면서 강대국의 자리에 오르게 된 겁니다. 그럼 이제 로마가 어떻게 강대국이 되었는지, 본격적인 로마 이야기를 시작해볼까요?

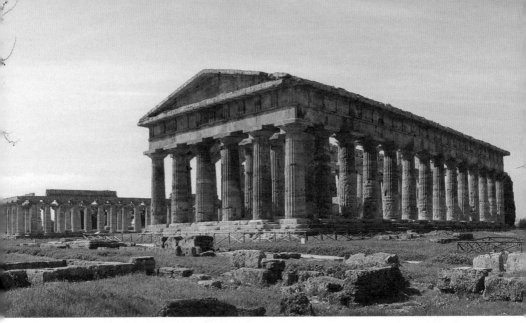

헤라 제2 신전, 기원전 460년경, 파에스툼 초기 그리스 신전 건축은 파에스툼에 집중적으로 남아 있다. 멀리 기원전 600년경에 지어진 바실리카가 보인다.

| 그리스와 에트루리아의 하이브리드 |

이탈리아 중부 지방에는 티베르Tiber라는 강이 흐릅니다. 이탈리아 어로는 테베레Tevere가 맞지만 여기에서는 티베르라고 부르기로 하죠. 기원전 1000년 무렵, 이 강 유역에 펼쳐진 제법 넓은 평야지대에 라틴어를 쓰는 라틴족이 등장해 도시를 세우고 정착하기 시작합니다. 그래서 이 평야지대는 라틴족의 땅이란 뜻으로 라티움이라고 불리게 되죠. 전설에 따르면 로마 건국은 기원전 753년의 일입니다. 로마는 다른 라틴 국가보다 건국 시기가 다소 늦지만 오래 지나지 않아 그들의 맏형 노릇을 하게 됩니다. 티베르강을 따라 지배력을 점차 확장해나갔죠.

물론 그렇다 해도 세력은 미비했습니다. 아까도 말씀드렸지만 이 무렵 이탈리아 북부는 에트루리아가, 남부는 그리스 식민 도시들이

라티움 지역의 위치

꽉 잡고 있었거든요. 그런데 이 두 세력은 로마를 위협했던 동시에 로마를 키운 모태였습니다. 이 사실은 로마의 건국 신화에도 드러나 있죠.

그럼 이쯤에서 로마의 건국 신화를 살펴보도록 하겠습니다. 역사상 가장 중요한 국가라고 할 수 있는 로마가 어떻게 탄생하게 되었는지 그 기원을 아는 것은 필수니까요. 이를 위해서는 베르길리우스라는, 로마를 대표하는 시인이 쓴 서사시를 참고해야 합니다.

베르길리우스는 『아이네이스』라는 작품에 로마 건국 신화를 기록했습니다. 로마의 초대 황제 아우구스투스가 맡긴 임무였죠. 당연히 그의 글은 은연중에 아우구스투스 황제를 찬양하고 있지만 전반적으로는 로마인의 뿌리를 밝히는 내용이니 참고해볼 만합니다. 과연

로마인의 조상은 누구일까요? 힌트는 왼쪽의 조각상에 있습니다.

이건 그리스 조각에서 소개한 라오콘 군상 아닌가요?

맞습니다. 혹시 이 조각이 표현하고 있는 신화의 장면이 기억나시나요? 라오콘은 트로이 전쟁이 한창일 때 트로이의 제사장이었습니다. 그리스군의 꾀를 알아차린 그는 트로이 목마를 성벽 안으로 끌어들이

라오콘과 그 아들들, 1세기 초, 바티칸박물관 트로이의 제사장이었던 라오콘과 그의 두 아들이 신의 분노를 사 고통스럽게 죽어가고 있다.

지 말고 불태워버리자고 주장했지요. 이 때문에 그리스 편을 들고 있던 포세이돈의 노여움을 샀고 결국 자식들과 함께 포세이돈이 보낸 두 마리의 큰 뱀에게 물려 죽습니다.

네, 기억이 납니다. 그런데 왜 라오콘 이야기를 또 하시는 건가요?

라오콘 이야기와 로마의 건국 신화가 긴밀하게 맞닿아 있기 때문입니다. 로마 사람들은 자신들을 트로이인의 후손으로 믿었거든요. 트로이 유민의 나라가 바로 로마라는 겁니다. 로마인들은 이 건국 신화를 굳게 믿었고, 그랬기에 라오콘 군상을 비롯해 트로이 전쟁의 영웅들을 소재로 한 미술품을 좋아했습니다.

보다 정확히 말하자면 로마 사람들은 트로이의 영웅 아이네이아스

를 자신들의 선조라 여겼습니다. 베르길리우스의 『아이네이스』는 '아이네이아스의 이야기'라는 뜻인데, 이 작품에는 트로이가 멸망한 뒤 트로이의 왕자 아이네이아스가 전 세계를 떠돌며 겪은 여러 이야기가 실려 있어요. 결말부에서 아이네이아스는 산 좋고 물 좋은 이탈리아, 지금의 로마 근처에 정착해 토착 민족과 연합해서 나라를 세웁니다.

그러면 아이네이아스가 우리나라의 단군왕검 같은 로마의 건국 시조인가요?

단군왕검보다는 환웅 아니면 환인이라고 해야 더 정확할 것 같습니다. 로마를 직접 세운 이는 아이네이아스가 아니라 그의 후손인 로물루스거든요.

로물루스와 레무스는 쌍둥이 형제입니다. 이 둘은 아이네이아스가 세운 나라의 왕자로 태어났죠. 대부분의 건국 신화에는 출생의 비밀이 담겨 있는데 로마도 다르지 않습니다. 쌍둥이 형제는 왕위를 탐낸 외삼촌 아물리우스의 흉계에 빠져요. 그는 쌍둥이를 없애버리려고 했지만 아이들을 불쌍히 여긴 시종이 명령을 따르지 않고 갓난아이 둘을 강보에 싸 티베르강에 버립니다.

대부분의 신화에서 그렇듯 형제는 자연의 도움으로 목숨을 건집니다. 강의 신이 형제를 안전하게 옮겨주었고 늑대가 형제에게 젖을 먹여 키우죠. 이후 형제는 양치기 부부에게 구출되어 무사히 자라나고 몇 년 뒤 도시를 세우게 되는데요. 어느 언덕에 도시를 세울지를 두고 다툼을 벌인 끝에 로물루스가 레무스를 죽이고 팔라티노

늑대와 로물루스, 레무스 형제, 기원전 500년경(두 아기 조각은 15세기에 추가), 카피톨리노박물관 로마의 건국 신화를 조각으로 나타낸 작품이다.

언덕에 로마를 건국합니다.

위쪽의 동상이 늑대 젖을 먹고 자란 로물루스, 레무스 형제를 나타낸 것입니다. 늑대 동상은 기원전 500년경 제작된 것으로 추정되는데 이것이 옳다면 로마 사람들은 일찍부터 자신의 '족보'를 시각화하려 했다고 볼 수 있겠지요. 영웅의 혈통을 타고난 데다가 맹수의 젖을 먹고 자란 용맹한 인물이 로마를 세웠다는 겁니다.

그런데 아이네이아스 건국 신화는 에트루리아인의 영향을 신화적으로 풀어낸 결과일 수도 있습니다. 이 신화에 따르면 로마는 트로이의 유민인 아이네이아스가 세운 나라인 셈인데요. 아까도 말씀드렸지만 로마를 지배했던 에트루리아인이 트로이가 있는 소아시아 지방에서 이주해왔다는 설도 있기 때문입니다. 베르길리우스에

게 이 신화를 집필하게 한 장본인인 아우구스투스 황제가 아이네이아스를 자신의 조상으로 모셨다는 것도 또 한 가지 근거죠. 하여간 로마는 트로이를 자신으로 조상으로 여겼던 게 분명합니다. 반대로 트로이를 공격해서 멸망시킨 그리스에 대해서는 그다지 좋은 인상을 가지지 않았던 것 같죠.

건국 신화대로라면 로마인이 그리스보다 에트루리아의 영향을 더 많이 받은 게 확실하군요. 스스로를 트로이의 유민으로 생각했으니 그리스를 멀리했겠고요.

신화적으로 트로이를 존중한다고 해서 로마가 그리스 문명의 영향을 받지 않은 것은 아닙니다. 오히려 나라의 기틀을 잡아갈수록 그리스의 영향이 더 많이 드러났다고 볼 수도 있고요. 로마인들은 그리스 알파벳과 유사한 문자를 사용한 데다가 종교에서도 그리스의 영향을 확실하게 받았거든요.

로마의 신 체계는 그리스의 신 체계와 매우 유사합니다. 이름을 로마식으로 바꾼 정도죠. 특히 로마 초기의 신과 그리스 신은 동일하다고 보아도 됩니다.

물론 로마인 특유의 융합 정신에 걸맞게 로마가 제국으로 발전하고 덩치를 키우면서부터는 그리스가 아닌 다른 지역의 신들도 자기 종교 안으로 끌어들였습니다. 이에 따라 그리스 신화보다 훨씬 복잡하고 규모가 큰, 현대의 기준으로 보자면 여러 신들의 종합 종교 같은 결과물이 탄생하죠. 하지만 이때도 나름대로 그리스의 12신 체제는 유지되었습니다.

	그리스 신	로마 신
신들의 왕	제우스	주피터
결혼의 신	헤라	주노
바다의 신	포세이돈	넵투누스
지혜, 군사의 신	아테나	미네르바
태양, 음악의 신	아폴론	아폴로
상업, 여행의 신	헤르메스	메르쿠리우스
전쟁의 신	아레스	마르스
불, 대장간의 신	헤파이스토스	불카누스
달, 사냥의 신	아르테미스	다이아나
사랑, 미의 신	아프로디테	비너스
풍요의 신	데메테르	케레스
포도주의 신	디오니소스	바커스

그리스 신과 로마 신의 비교

신화뿐만 아니라 신전 건축에서도 로마가 그리스의 영향을 받았다는 점은 분명합니다. 정확히는 그리스와 에트루리아의 영향이 골고루 드러난다고 봐야겠지요. 로마가 건국되고 꽤 시간이 흐른 뒤인 기원전 120년에서 기원전 80년 사이 세워진 포르투누스 신전이 좋은 예가 되겠습니다. 다음 페이지의 신전을 보시죠.

기둥이 나란히 서 있어서 그런지 얼핏 보기에는 그리스 신전을 닮은 것 같은데요.

맞습니다. 특히 그리스 신전처럼 삼각형의 지붕선, 즉 페디먼트도 보입니다. 하지만 자세히 보면 에트루리아의 영향 역시 드러납니다.

벽으로
막힌
공간

현관

계단

포르투누스 신전, 기원전 120~80년경, 로마 항구의 신 포르투누스를 위해 지어진 신전이다. 사방이 뚫려 있는 형태가 아니라 벽으로 둘러싸인 방이 있는 구조다.

파르테논 신전은 기둥을 제외하면 밖으로는 따로 벽을 세우지 않는 개방형이지요. 로마 신전은 뒷부분에 벽으로 막힌 공간이 배치되어 있습니다. 이 부분에도 기둥이 있지만 반쯤 벽 속에 묻혀서 장식적인 역할을 하지요. 그 공간 앞에 포르티코라고 부르는 현관 부분이 남아 있는 것도 에트루리아 신전을 닮았고요. 전체적으로 단이 높고 앞쪽 계단을 통해 신전에 들어가는 방식도 에트루리아 신전과 동일합니다.

그러니까 이탈리아반도에 그리스와 에트루리아 문화의 영향을 모두 받은 새로운 집단이 출현했고, 그게 바로 로마였네요.

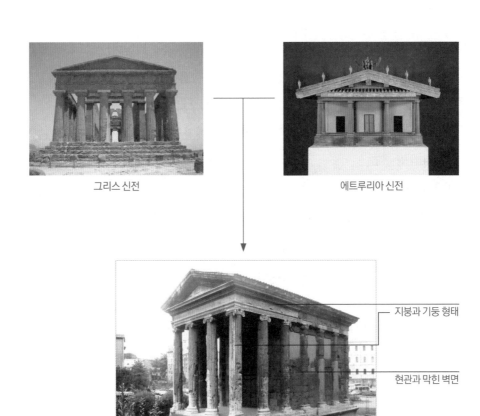

그리스 신전

에트루리아 신전

지붕과 기둥 형태

현관과 막힌 벽면

중앙 계단

그리스 신전과 에트루리아 신전에 영향을 받은 로마 신전

| 티베르 강가의 일곱 언덕 |

로물루스가 로마를 건국한 기원전 753년 이후, 로마는 수백 년에 걸쳐 이탈리아 중부의 패권을 착실하게 장악해나갑니다. 결국 에트루리아와 그리스의 도시를 점령하고 이탈리아 전체를 차지하기에 이르죠. 우리야 이미 결론을 알고 있는 일입니다만 당시 사람들은

로마가 이탈리아의 패권을 쥐리라고 상상도 하지 못했을 겁니다. 건국 초기 로마는 살아남기 위해 주변 부족을 약탈하고, 심지어 이웃 부족민을 납치해서 강제로 정착시키는 방식으로 규모를 키워나가는 처지였거든요. 축제를 핑계로 사비니족 여자들을 초대해놓고 납치하기도 했죠.

아래의 지도에 표시된 로마의 지형부터 보십시오. 티베르강이 흐르는 강줄기 옆에 조그만 언덕 일곱 개가 자리 잡고 있습니다.

언덕을 피해 살기도 힘들었겠는데요?

오히려 반대입니다. 언덕과 언덕 사이 공간이 대부분 늪지대였기 때문에 사람들은 주로 언덕 위에 살았어요. 이 중에서도 팔라티노 언덕이 로마인의 주된 거주지였습니다. 오른쪽은 발굴한 유적을 바

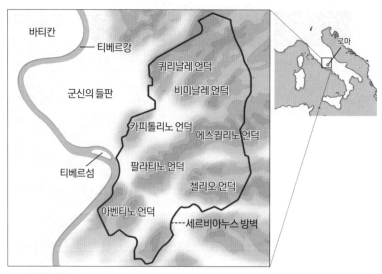

로마의 일곱 언덕

탕으로 기원전 753년경 팔라티노 언덕을 복원한 모습입니다.

거의 원시인이 살던 움집 같은데요.

아무래도 그렇지요? 도시나 국가라기보다 움집에 모여 사는 난민 집단에 가까웠던 로마는 초창기 에트루리아의 지배를 받으면서 점차 나라 꼴을 갖추어나갑니다. 언덕과 언덕 사이의 늪지대에서 물을 빼서 '포로 로마노'라는 커다란 광장을 만들고, 카피톨리노 언덕 위에는 번듯한 신전도 지었지요.

에트루리아의 지배는 대략 100여 년 정도 이어진 것으로 추정하는데요, 그동안 로마는 주변의 라틴족을 상대로 끊임없이 전쟁을 벌입니다. 그 결과 이탈리아 중부 라티움 지방에서 가장 강력한 세력으로 성장하죠. 로마의 성장에 신경이 쓰일 법했겠지만 에트루리아

기원전 8세기경 팔라티노 언덕의 모습 허술해 보이는 움집과 울타리가 이곳저곳에 위치해 있다. 로마인들은 이 작은 촌락을 거대 제국으로 발전시켰다.

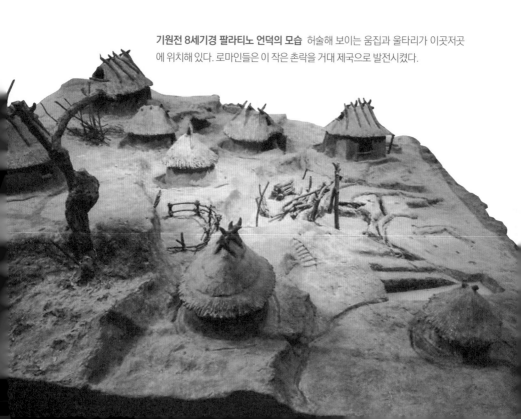

는 로마를 군사적으로 억압하거나 지배하려는 시도를 하지 않았어요. 이유는 정확히 알려지지 않았습니다만 이 당시 이탈리아 북부에서 기세가 등등하던 켈트족의 침입을 막느라 로마에 신경 쓸 여유가 없었을 거라는 이야기가 있습니다.

기원전 6세기까지도 로마에서 에트루리아의 영향은 컸습니다. 이때까지 로마의 왕은 에트루리아 출신이었으니까요. 그런데 기원전 510년, 어느 정도 힘을 축적한 로마인들은 에트루리아 출신 왕에게 반기를 들게 됩니다.

티치아노 베첼리오, 타르퀴니우스와 루크레티아, 1571년, 피츠윌리엄박물관 섹스투스 타르퀴니우스가 친구의 아내인 루크레티아를 위협하고 있다.

계기는 상당히 황당합니다. 당시 로마의 왕은 에트루리아 출신으로 '오만한 타르퀴니우스'라고 불렸습니다. 그에게는 섹스투스라는 아들이 있었는데요, 이자가 로마인 친구의 아내이자 정숙한 것으로 이름이 높았던 루크레티아를 겁탈합니다. 루크레티아는 섹스투스의 만행을 아버지와 남편에게 털어놓고 복수를 부탁하며 자살합니다. 그 뒤 루크레티아의 남편과 그의 친구 브루투스는 에트루리아 출신 왕가의 폭정에 불만을 갖고 있던 로마 사람들을 이끌어 왕가를 몰아내고 공화정을 수립하죠.

| 로마 공화정의 정체 |

그런데 공화정이라는 게 뭔가요? 민주주의랑은 다른 건가요? '민주
공화국'처럼 두 단어를 붙여서 쓸 때도 있고, 막상 설명하려니 애매
하네요.

많은 분들이 민주주의와 공화제를 헷갈리시는데 이상한 일은 아닙
니다. 민주주의와 공화주의에 대해 잠깐 설명하고 넘어가야겠네요.
간단하게 민주정의 반대가 독재, 공화정의 반대가 왕정이라고 생각
하면 이해가 쉬우실 겁니다. 여기서 공화정은 둘 이상의 대표자가
통치하는 체제를 말하죠. 이때 대표자는 국민이 투표로 뽑습니다.
어원을 살펴보면 둘 사이의 차이를 더 정확하게 알 수 있습니다. 우
선 민주주의Democracy는 그리스어로 민중Demos과 지배Kratos를
합쳐서 만든 단어입니다. 그래서 순수한 민주주의 체제는 민중, 즉
다수의 의지를 무엇보다 중요하게 여기죠.
반면에 공화국Republic은 공공의 재산을 뜻하는 라틴어 'RES
PUBLICA'에서 온 말입니다. 국가는 공동체 모두의 재산이라는 뜻
이죠. 그래서 공화주의자는 '그럴 만한 자격을 갖춘 사람'이 지도사
가 되어 나라를 이끌어야 한다고 주장합니다. 이 자격을 '시민의 덕'
이라고 부르는데, 단순하게 말하자면 자신의 이익보다 공동체의 이
익을 중요하게 여기고 자신을 희생할 줄 아는 미덕을 일컫는 말입
니다.
추상적인 이야기를 늘어놓기보다는 작품을 가지고 이야기하는 게
좋겠네요. 그리스 민주주의가 남긴 작품과 로마 공화정이 남긴 작

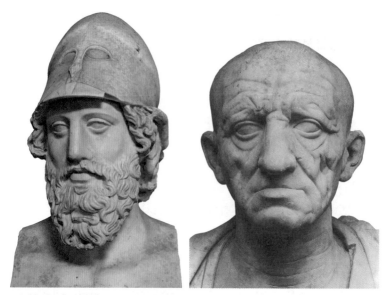

페리클레스 흉상(왼쪽)과 대大 카토 흉상(추정, 오른쪽) 페리클레스는 아테네의 전성기를 이끈 군인이자 정치가다. 이 조각은 페리클레스의 얼굴이라기보다 아테네인이 꿈꾸었던 이상적인 얼굴로 보인다. 한편 카토는 기원전 234년에 태어나 생을 마감할 때까지 로마의 정치가로 왕성히 활동했다. 깊이 패인 주름 등 뚜렷한 초상적 특징은 매끄러운 페리클레스 조각과 대조를 이룬다.

품을 보여드리겠습니다. 왼쪽은 아테네의 페리클레스 흉상이고, 오른쪽은 로마의 대大 카토 흉상입니다. 둘 다 인물상인데 느낌은 무척 다르지요.

페리클레스 흉상은 인물의 개성을 최대한 죽인 채 이상적인 모습을 표현했습니다. 굽이치는 곱슬머리와 수염, 매끈한 얼굴과 잘생긴 이목구비를 보고 있자면 현실에 존재하지 않는 이상적 인물을 표현한 느낌이 듭니다. 반면 대 카토 흉상은 구체적이지요. 카토라는 인물의 모습을 그대로 본떠 조각한 듯 보입니다. 인물의 나이는 물론 짧게 깎은 머리카락이나 굳게 다문 입, 주름까지 얼굴의 세부 형태가 모두 개성 있게 드러나 있죠.

그러네요. 대 카토 조각상은 정말 저 사람을 마주하고 있는 기분이고, 페리클레스는 비현실적이에요. 개성이 전혀 없으니까요. 그런데 이 조각들과 민주주의, 공화정이 무슨 관계인가요?

조각을 보면 그 시대의 관점을 알 수 있기 때문입니다. 그리스 이야기부터 해볼까요? 그리스 민주주의는 다수의 시민이 권력을 잡고 소수의 권력자를 견제하는 방식으로 나아갔습니다. 그래서 개인에게 권력이 쏠리는 현상을 극도로 경계했어요. 도편추방제를 활용해서 독재자가 될지도 모르는 시민을 국외로 추방한 적도 있죠.
쉽게 말해 그리스는 시민 간의 평등을 깨뜨리는 자, 영웅이 절대로 출현해서는 안 되는 사회였습니다. 개인을 영웅시한 조각상을 만드는 일은 있을 수 없었지요. 오히려 조각을 통해 그리스라는 민주주의 공동체를 기리려 했어요.
페리클레스의 흉상이라는 이름이 붙기는 했지만, 이 조각상을 보면 페리클레스라는 개인보다 그리스인들이 이상적으로 여겼던 존재를 떠올릴 수 있도록 표현되었습니다. 다시 말하면 개인을 조각으로 옮기면서 실제 얼굴에 많은 편집을 가했다고 볼 수 있지요. 오뚝한 콧날과 반듯한 이목구비를 다시 보십시오. 사람의 얼굴이라는 생각이 별로 들지 않습니다. 지극히 이상화된 얼굴이에요.

훌륭한데요. 나보다 공동체의 선을 먼저 생각하는 사회가 있었다는 게 좋게 느껴집니다.

그럴 수도 있겠지요. 하지만 문제가 그렇게 간단하지만은 않습니다.

순수한 민주주의 체제라는 게 생각만큼 유연하고 너그럽지 못하거든요. 어떤 안건에 대한 결정을 내릴 때 그리스 사람들에게 중요한 건 '다수 시민이 그 안건에 찬성하느냐, 아니냐'였습니다. 다수결 투표에 따라 모든 안건이 결정되었고 그 과정에서 소수의 의견과 권리가 묵살될 위험이 있었죠.

반면 로마의 공화정은 기본적으로 원로원이라는 기관에 모인 수백 명의 귀족이 나라를 다스리는 체제였습니다. 다수의 평민이 원한다고 해도 법을 바꾸거나 나라의 정책적 결정을 뒤흔드는 일은 흔치 않았어요. 모든 일을 다수결의 원리로만 결정하지 않았던 겁니다. 다만 원로원의 독단적인 결정을 예방할 수 있는 안전장치가 있었던 덕에 로마 공화정은 나름의 건전성과 합리성을 유지하며 승승장구했어요.

어떤 식의 사회였는지 잘 상상되지 않는데요. 더 구체적인 예를 들어주세요.

그럴까요? 로마의 정치를 이해하려면 원로원을 이해해야 합니다. 로마의 원로원은 나랏일에 대해서라면 누구보다 잘 알고 있는, 경륜과 경험을 갖춘 로마 최고의 엘리트로 구성되어 있었어요. 원로원이 가진 법적 지위는 민회나 집정관에게 자문을 주는 것이었지만 이 권고를 누구도 무시할 수 없었기 때문에 로마 공화정을 원로원이 다스렸다고 말하는 겁니다.

그런데 원로원이 실권을 유지하려면 구성원 각자가 자신이 가지고 있는 시민의 덕을 증명해야 했습니다. 로마라는 공동체의 이익을

위해 행동하는 모습을 보여주어야 했죠. 여기서 로마 지배층의 특징이 나옵니다. 로마 지배층은 전쟁이 났을 때 자발적으로 세금을 더 내기도 하고 앞장서서 군대에 복무하기도 했거든요. 게다가 툭 하면 사재를 털어서 목욕장이며 도서관이며 경기장 같은 공공건물을 건설하고 시민에게 무료로 개방했습니다.

와, 노블레스 오블리주의 결정판이네요! 로마 지배층은 정말 책임감이 넘쳐났군요.

로마 지배층이 유달리 책임감이 강해서 그런 게 아니라, 이런 식으로 공동체에 헌신하는 모습을 보여주는 것이 곧 자신의 권력을 강하게 만드는 길이었기 때문입니다. 그런 만큼 자기의 치적을 알릴 때는 겸손함이 없었죠. 자신이 지은 건물에 자신의 이름을 대문짝만하게 새겨 스스로를 광고하기에 바빴습니다.

바로 여기서 개인의 개성을 대하는 로마와 그리스의 차이가 생겨났습니다. 로마인은 개인의 개성을 표현하거나 영웅을 만드는 데도 아무런 거리낌이 없었던 겁니다.

다시 조각으로 돌아올까요? 카토가 조각상으로 새겨졌던 건 그 사람이 개성 있는 한 사람의 시민이었기 때문입니다. 즉 그의 흉상은 이상적인 공동체를 표현한 작품이 아니라 카토라는 개인을 먼저 기록한 결과물이죠.

그렇다면 로마에서는 굳이 공동체를 대표할 만큼 뛰어난 사람이 아니더라도 조각으로 새겨질 수 있었겠네요.

맞습니다. 로마인들은 평범한 인물도 얼마든지 조각으로 새겼습니다. 이렇게 구체적인 인물을 표현한 조각을 초상 조각이라고 부르는데요, 개인을 영웅시하는 행동을 금지했던 그리스 사회에서는 초상 조각이 드물었던 반면에 로마인은 초상 조각을 새기는 데 아무런 거리낌이 없었습니다.

미켈란젤로가 설계한 것으로 유명한 로마의 카피톨리노박물관에 가면 아래에 보시는 것처럼 개성 강한 초상 조각 수십여 점이 죽 늘어서 있습니다. 여기에 가면 고대인들이 단체 사진을 찍으려고 자리하고 있다는 느낌이 들기도 합니다. 지금도 로마 곳곳에서는 다양한 초상 조각들이 발굴되고 있어요.

대부분의 초상 조각은 명문가 출신의 지배층이 조상을 기리려는 목적으로 만든 겁니다. 조상을 기념하는 행위는 그 조상의 핏줄을 이

카피톨리노박물관의 내부 모습 수많은 조각상이 전시되어 있다. 조각들은 제각기 특정 인물을 모델로 제작되었다. 카피톨리노박물관에는 이 밖에도 다양한 조각 작품이 가득하다.

어받은 나라는 존재가 공동체에서 어떤 위치를 차지하고 있는지 나타내는 일이었습니다. 그만큼 대단히 중요했죠. 실제로 로마의 장례 풍습에 따르면, 사람이 죽으면 그를 조각으로 새긴 다음 유족 중 죽은 사람과 가장 닮은 이가 그 조각상을 들고 거리를 행진하며 장례 행렬을 이끌었다고 합니다.

예를 들어 왼쪽의 조각상을 보십시오. 로마 귀족이 입는 토가를 걸친 한 남자의 입상입니다. 두 손에는 각기 두상이 한 개씩 들려 있지요. 아마도 아버지와 할아버지의 초상 조각일 겁니다. 삼대를 이어 내려오는 가문의 전통과 자기가 그 가문에 소속된 구성원이라는 사실이 조각상의 주인공에게 얼마나 중요한지를 단적으로 보여주는 사례지요.

| 노블레스 오블리주의 화신 |

어쨌든 저한테는 그리스식 민주주의가 훨씬 좋은 제도로 다가오네요. 로마에서는 가문이나 혈통의 중요성을 강조했던 것 같아서 조금 불공평하게 느껴져요.

조상의 흉상을 들고 있는 로마의 귀족, 1세기경, 카피톨리노박물관 로마의 귀족으로 보이는 이가 조상들의 두상을 양손에 들고 서 있다. 이처럼 로마에서는 죽은 이의 초상 조각을 들고 장례 행진을 하기도 했다.

글쎄요. 로마가 경직된 사회였다면 지적하신 내용이 맞았겠죠. 평민으로 태어나면 영원히 평민으로 살아야 하고 귀족으로 태어나면 능력에 관계없이 떵떵거릴 수 있는 사회였다면요.

하지만 로마는 그리스에 비해 대단히 유연한 사회였습니다. 그리스에서 노예나 외국인은 영원히 노예나 외국인으로 남았죠. 노예나 외국인 자신은 물론이고 자식들 또한 시민권을 얻을 수 없을 만큼 폐쇄적인 사회였어요.

반면 로마는 외국인에게도 시민권을 주었습니다. 계급 사이의 신분 이동도 드문 일이 아니었어요. 평민으로 태어나도 전쟁터에서 공을 세우거나 부를 쌓으면 공직으로 진출하고 원로원의 구성원이 될 수 있었습니다. 다양한 요소의 융합을 중시했던 로마인다운 정책이죠. 로마인이 추구했던 다양성은 인적 구성에도 적용되었나 봅니다. 반면 아무리 귀족 가문 출신이라도 명예로운 경력을 쌓지 못하면 원로원에 진출할 수 없었습니다.

이처럼 로마 공화정은 소수 엘리트에 의한 지배라는 정치 체제를 지키면서도 건전함과 합리성을 유지하기 위한 정치적 실험이었고, 나름대로 성공을 거두었다고 할 수 있습니다.

잘 운영되었다면 이상적인 제도였겠지만 세상에 완벽한 정치제도는 없지 않나요? 공화정의 단점도 있었을 것 같아요.

맞습니다. 어쨌든 원로원에는 귀족이 절대다수였으니 귀족의 이익을 대변하는 집단으로 변질될 위험을 갖고 있었지요. 그래서 로마 공화정에는 원로원의 폭주를 막을 만한 수단이 골고루 갖추어져 있었습니다.

일단 원로원은 군대를 지휘할 권한이 없었어요. 로마군의 총지휘권은 민회에서 투표를 통해 선출하는 집정관이 가졌습니다. 집정관이 원로원 구성원이어야 한다는 전제가 있긴 했지만 말입니다. 그리고 평민 계급을 대표하는 호민관에게는 원로원의 결의를 거부할 권리와 평민의 의견을 모아서 법을 만들 권리가 있었습니다. 그리스의 역사가 폴리비오스는 집정관, 호민관, 그리고 원로원의 조화로운 균형이야말로 로마 공화정을 강하게 만드는 힘이라고 말하기도 했지요. 오늘날의 삼권분립은 여기서 발전한 아이디어입니다.

어쨌든 로마 공화정은 원로원 중심이었습니다. 집정관이나 호민관은 어차피 임기가 1년뿐이었고 집정관은 2명, 호민관은 10명씩이나 선출되다 보니 누구 한 명이 마음대로 권력을 휘두르기 어려웠거든요. 게다가 집정관이나 호민관처럼 높은 관직을 거친 사람은 자동적으로 원로원 의원 자리를 얻게 됩니다. 나중 일을 생각하면 어차피 동료가 될 원로원과 굳이 각을 세워 대립할 필요가 없었겠죠.

그럼 명목상으로만 삼권분립이 지켜졌던 거 아닌가요? 좀 불안한데요.

그래도 로마가 에트루리아와 그리스 세력을 몰아내고 이탈리아반도의 패권을 손에 쥘 때까지는 엘리트의 헌신을 바탕으로 하는 공화정 시스템이 나름대로 잘 작동했습니다. 게다가 로마는 정복한 국가나 도시들을 지배하기보다는 그들을 로마의 체제 안으로 끌어들이는 데 조금도 망설임이 없었어요.

한 예로 전쟁에서 진 에트루리아의 많은 귀족들이 곧바로 로마의

원로원과 귀족으로 받아들여졌습니다. 요즘으로 치면 적의 지도층이 곧바로 우리나라 국회의원으로 변신하는 셈이죠. 대단한 관용 정책입니다.

로마가 자기 덩치의 몇 배나 되는 에트루리아를 밀어내고 이탈리아 반도에서 급속히 세를 확장해나갈 수 있었던 데는 이러한 배경이 작용했다고 보기도 해요. 하지만 로마가 더욱 커지고 소화하기 어려울 만큼 많은 부가 제국으로 쏟아져 들어오면서 도리어 이 시스템은 위태로워집니다. 이 이야기는 5장에서 마저 다루도록 하고요, 일단 로마의 최전성기 모습을 살펴보겠습니다.

기원전 753년, 작은 언덕에 위치한 마을로 출발한 로마는 불과 600년 뒤 세계 최고의
제국으로 변모했다. 그 배경에는 선진 문물을 적극적으로 흡수하는 태도와 실용을
바탕으로 한 정치제도가 자리하고 있었다. 제국으로 발돋움하기 이전, 로마의 맹아는
이미 싹트고 있었던 것이다.

| 초기 로마에 영향을 준 나라 | **에트루리아** 로마 이전 이탈리아반도의 지배자. 예술, 농업 기술, 건축 기술 등 많은 면에서 로마에게 가르침을 주었다. |

⇒ 건국 초기에는 에트루리아 왕이 로마를 다스리기도 했다!

그리스 로마가 본받고자 했던 문명의 주인공.

- 그리스의 12신을 그대로 수입. [예] 제우스 → 주피터, 아프로디테 → 비너스
- 그리스 조각 작품을 엄청나게 수집. [예] 라오콘 군상
- 기둥을 비롯한 그리스 건축 양식을 받아들임.

| 건국 초기 로마의 모습 | **건국 신화** 늑대 젖을 먹고 자란 로물루스와 레무스 쌍둥이가 로마를 건국했다는 내용. |

지리 티베르 강가의 늪지대에 위치한 일곱 언덕.

정치 체제 왕정에서 공화정으로 변화.

로마 공화정과 그리스 민주주의	로마 공화정	그리스 민주주의
	평민과 귀족 계급이 존재	모든 시민의 평등
	개인의 능력을 인정	개인보다 공동체를 중시
	→ 개성이 드러난 조각	→ 이상적이고 관념적인 조각

대大 카토 흉상 페리클레스 흉상

평화를 원하거든 전쟁을 준비하라.

─로마 속담

O2 SPQR, 실패해도 무너지지 않는다

#포로 로마노 #쿠리아 율리아 #베티의 집
#아우구스투스 황궁 #이수스 전투 모자이크

로마는 공화정이라는 독특한 정치 체제를 성공적으로 운영하며 점점 팽창합니다. 특히 기원전 264년부터 146년까지 3차에 걸쳐 일어난 포에니 전쟁에 내리 이기고 나서는 번영의 날개를 달죠.

포에니 전쟁은 어떤 전쟁이었나요?

포에니 전쟁 설명 전에 먼저 로마인에 대해 말씀드리고 싶네요. 로마 민족에 대해 감을 잡아야 포에니 전쟁뿐만 아니라 앞으로 살펴볼 로마 미술도 이해할 수 있기 때문입니다.
흔히들 로마인은 강건한 민족 또는 실용적인 민족이라고 합니다. 그런데 이 말이 잘 와닿지 않죠. 과연 로마인이 실용적이었다는 말은 무슨 뜻일까요? 저는 이것을 축구에 비유해 설명해보고 싶습니다. 질문을 하나 드릴게요. 축구 경기에서 몇 대 몇으로 이기면 실

용적이라고 할까요?

글쎄요, 잘 모르겠습니다.

1:0으로 이기는 게 실용적이지 않을까요? 한 점 차이로 아슬아슬하게 이기는 겁니다. 단 한 점도 내주지 않고 한 골로 끝까지 버텨서 이기는 거죠.

별로 좋아 보이지 않는데요. 아슬아슬한 경기보다는 큰 점수 차로 이기는 게 마음 편하지 않나요?

그렇지만 실제 강팀끼리 붙을 때는 큰 점수 차가 잘 나지 않으니까요. 생각 같아서는 3:0 정도로 이기고 싶어도 잘 되지 않죠. 한 골 차이로 승부가 갈리는 경우가 대부분입니다.

그런데 왜 갑자기 축구 이야기를 꺼내시는 거죠? 이게 로마인의 실용 정신과 무슨 관계가 있나요?

로마의 후예라고 할 오늘날의 이탈리아인이 가장 좋아하는 스포츠가 축구이기 때문입니다. 전문가들의 말에 따르면 이탈리아 사람들은 1:0으로 이기는 것을 높이 평가한다고 합니다. 사실 강적을 만나서 이길 수만 있다면 1:0이라도 너무나 행복하겠죠.
현실을 인정하고 그 속에서 가능한 답을 찾는 것이 실용 정신의 본질이라고 한다면 어떻게든지 1:0으로라도 이길 수 있는 법을 찾아

야겠지요. 실제로 이탈리아 축구는 한 골 차 승리를 지키는 전술을 개발합니다. 이탈리아는 이탈리아어로 걸쇠를 뜻하는 '카테나치오' 축구, 즉 이탈리아식 수비형 축구 작전을 만들어 1980년대부터 상당 기간 세계를 석권했습니다. 진짜 1:0으로 이기는 축구를 실현한 겁니다.

2002년 월드컵에서 우리나라가 이탈리아를 2:1로 이겼을 때 세계의 축구인들이 드디어 이탈리아의 수비형 축구가 종말을 고했다고 반기기도 했습니다. 이탈리아가 개발한 수비형 축구가 세계 축구를 후퇴시켰다고 봤던 겁니다. 일단 수비형 축구는 재미가 없으니까요. 실제로 당시 이탈리아는 우리나라와의 경기에서 선제골을 넣은 뒤 전원 수비로 돌아섰습니다. 1:0으로 승리하기 위해서였죠. 하지만 결국 설기현 선수가 종료 직전 동점 골을 넣고, 연장에 들어가서 안정환 선수가 골든 골을 터트리며 우리가 2:1로 이겼습니다.

이탈리아의 실용 정신이 결국 실패한 셈이군요.

┃ 실패해도 무너지지 않는다 ┃

반은 맞고 반은 틀립니다. 여기에 반전이 있죠. 이탈리아는 이 경기를 통해 많은 것을 깨달았던 것 같습니다. 다음 월드컵에서 우승컵을 거머쥐었거든요. 진정한 실용은 실패에서도 배워나가는 거라는 사실을 보여주었죠. 로마의 실용 정신이 아직도 이탈리아에 뿌리내리고 있다고 볼 수도 있습니다. 반드시 이기겠다는 정신, 그리고 만

약 지더라도 실패를 통해 배우겠다는 자세가 로마식 실용의 한 축
이죠.

그럼 앞서 말하려 했던 포에니 전쟁으로 되돌아갈까요?

로마는 기원전 270년경 이탈리아반도를 제패한 후 지중해로 눈을
돌립니다. 로마보다 한발 앞서 지중해의 해상 무역을 이끌고 있던
북아프리카의 강국 카르타고와의 전쟁이 불가피해진 겁니다.

두 국가는 세 차례에 걸쳐 엄청난 전쟁을 벌입니다. 결과적으로 세
차례의 전쟁 모두에서 로마가 승리했지만, 승부는 매번 아슬아슬했
습니다. 축구로 치자면 모두 한 골 차이의 숨 막히는 치열한 승부였
다고 할 수 있죠. 특히 제2차 포에니 전쟁에서 로마는 전설적인 명
장 한니발이 이끄는 카르타고 군대에게 철저히 패배합니다. 지구상
에서 완전히 사라질 절체절명의 위기에 처했었죠.

조금 자세히 살펴볼까요? 때는 기원전 218년입니다. 한니발은 지중
해를 건너 공격하리라는 로마군의 예상을 깨고 알프스산맥을 넘어

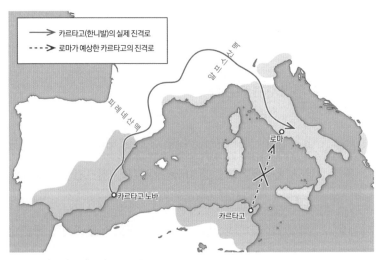

제2차 포에니 전쟁 당시 카르타고의 진격로

로마 본토로 진격하는 기상천외한 작전을 펼칩니다. 그리고 험준한 산맥을 넘은 기세를 몰아 로마군을 격파하죠. 기원전 216년 칸나이 평원 전투에서 로마군은 수적으로 우세했음에도 불구하고 한니발의 창의적인 전술에 말려 거의 전멸합니다. 이 전투에서 하루 만에 4만 명이 전사했다고 하니, 회복이 불가능할 만큼 심각한 타격을 입은 셈입니다.

그런데 놀랍게도 여기서 역사의 반전이 벌어집니다. 한니발이 로마로 진격하지 않은 겁니다. 세계사에서 두고두고 회자되는 수수께끼 같은 일이죠. 한니발은 왜 엄청난 승리를 거두고도 로마로 나아가지 않았을까요?

저도 정말 궁금하네요. 이때 한니발이 여세를 몰아 로마를 멸망시켰다면 어떻게 되었을까요?

그랬다면 우리는 로마를 잠시 이탈리아를 지배했던 나라 정도로 기억할 겁니다. 미술사에서는 아예 언급조차 되지 않았겠죠. 이때까지 로마는 미술에서 별다른 두각을 보이지 않고 있었으니까요. 아마 유럽 역사도 수백 년은 후퇴했을 테고요.

이렇게 중요한 순간에 한니발은 무엇을 망설였을까요? 해석이 분분하지만 답은 없습니다. 한니발 측도 피해가 컸기에 일단 후퇴할 수밖에 없었을 거라고 보기도 하고, 로마가 스스로 무너지기를 기다렸을 거라는 해석도 있죠.

당시 로마가 이탈리아반도를 지배했다고는 하지만 아직은 지배력이 느슨했거든요. 다른 국가들과 동맹을 맺고 있는 정도였습니다.

한니발은 로마가 무기력해졌으니 주변 국가들이 반란을 일으킬 거라고 예상했을 수 있습니다. 그리고 원래 한 국가가 엄청난 패배를 겪으면 내부에서 서로를 탓하다가 자멸하는 경우가 많지요. 한니발은 로마 내에서 분란이 생기기를 기다렸을지도 모릅니다.

하지만 로마인이 실용적인 민족이라는 점을 기억하셔야 합니다. 이들은 분열이 아무런 도움이 되지 않는다는 사실을 잘 알고 있었어요. 잘못은 다음에 따지기로 하고 더 강하게 단결하는 모습을 보여줍니다. 정말 강대국이 될 만한 자질이 있었던 겁니다. 그리고 평상시 꾸준히 주변 국가를 포용하는 모습을 보여주었기 때문에 위기 속에서도 계속 동맹을 유지할 수 있었습니다.

한니발은 이후 근 13년 동안 이탈리아반도 곳곳을 유린하고 다녔지만 정작 로마를 꺾지는 못했습니다. 도리어 카르타고의 국내 정세가 혼란스러워지는 바람에 제대로 된 지원을 받지 못해 전력을 상실하죠. 때맞춰 로마는 명장 대 스키피오의 지도 아래 전열을 가다듬으며 대대적인 반격을 준비합니다.

스키피오는 한니발과 정면 승부를 피한 채 역으로 카르타고 본국을 치러 갔고, 결국 한니발은 고국을 구하기 위해 황급히 카르타고로 되돌아와야 했습니다. 오랜 전쟁에 지친 한니발을 맞은 로마군은 큰 승리를 거둡니다. 결국 이 기나긴 전쟁의 최종 승자는 로마가 된 겁니다.

축구로 치면 역전승을 거둔 거네요.

그렇죠. 시작하자마자 세 골 정도 먹고 계속 끌려갔지만 마지막까

지 끈질기게 싸워 대역전극을 이루었습니다. 로마인의 실용 정신을 좀 재미있게 설명하려고 축구 이야기를 시작했는데 계속 축구 얘기만 하게 되네요. 그래도 '로마' 하면 자주 언급되는 실용성이 무엇을 의미하는지가 좀 새롭게 다가왔으면 좋겠습니다.

｜ 로마 권력의 중심, 원로원 ｜

제3차 포에니 전쟁에서 승리한 로마는 카르타고를 철저히 파괴합니다. 자연히 아프리카 북부 지역은 로마의 지배를 받게 되었습니다.

카르타고가 파괴되었다고요? 전쟁으로 정복한 나라도 제국의 일부로 받아들이고 관용 정책을 펼치는 게 로마의 특징이라고 하지 않으셨나요?

그랬죠. 하지만 그 정책은 강적 카르타고에게는 예외로 적용됐습니다. 카르타고 땅에서는 곡식도 자라지 못하도록 땅에 소금을 뿌리기까지 했다고 하네요. 최근 고고학자들은 카르타고 유적에서 진짜로 소금이 들어간 층위를 발견했대요. 물론 로마군이 뿌린 것인지, 바닷물이 들어와 생긴 것인지는 알 수 없지요.

아무튼 로마가 포에니 전쟁에서 승리하면서 그리스와 소아시아의 헬레니즘 제국들도 직간접적으로 로마의 지배를 받게 됩니다. 이로써 로마는 명실상부한 지중해의 패권자로 등극하죠. 막대한 교역 이익과 식민지에서 쏟아져 들어오는 갖은 물자가 로마의 창고에 그

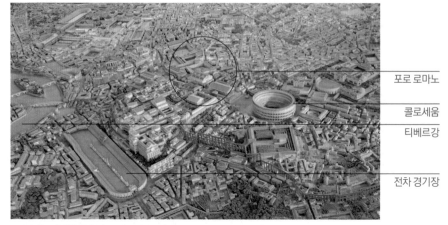

포로 로마노
콜로세움
티베르강

전차 경기장

4세기 초, 발전한 로마의 도시 풍경 대화재로 파괴되었던 로마를 재건한 모습이다. 대 전차 경기장, 콜로세움, 신전과 광장, 수도교 등이 눈에 띈다.

득그득 쌓였고 로마는 점점 더 강대한 나라로 발전합니다.

로마의 힘이 얼마나 강해졌는지는 그 수도의 모습을 보면 극적으로 알 수 있습니다. 기원전 753년 처음 세워질 때만 해도 움집 마을에 불과했던 로마가 4세기 초에는 세계에서 가장 번영한 도시의 면모를 갖춥니다. 위쪽의 복원도를 보시죠.

정말 복잡하고 발달된 모습이네요. 현대 도시라고 해도 믿겠어요. 실제로 1700년 전의 로마가 이런 모습이었을까요? 지금 로마에 가도 이런 모습을 확인할 수 있나요?

복원도이긴 해도 여러 문헌과 흔적을 가지고 만든 결과물이니 대체로 정확한 모습입니다. 아쉽게도 현재는 로마에 가셔도 이런 광경을 그대로 보실 수 없어요. 천 년이 넘는 세월이 흐른 탓도 있지만 중세 이후로 새로운 건물을 짓는 데 로마시대 건축물의 돌을 사용

해서 많이 훼손됐거든요. 지금은 도저히 가져갈 수 없을 정도로 큰 돌들만 덩그러니 남아 있습니다. 어쩌면 2000년 전의 도시가 잘 남아 있기를 기대한다는 게 허황된 꿈일지도 모르지요. 그나마 당시의 모습이 가장 잘 보존돼 있는 곳이 있습니다. 다음 페이지의 포로 로마노가 바로 그곳입니다.

포로 로마노가 무슨 뜻인가요? 사진만 봐서는 저곳에 뭐가 있었는지 잘 상상이 안 되네요.

무엇이 있었다고 말하기는 애매합니다. 포로 로마노는 이탈리아어로 '로마의 광장'이라는 뜻이거든요. 민회를 포함해 고대 로마인의 공적 활동은 모두 이곳에서 벌어졌다고 보시면 됩니다. 포로 로마노는 팔라티노 언덕 북쪽에 위치한 곳으로 콜로세움과 베네치아 광장 사이에 있는 유적지입니다. 로마 시민의 공공생활에 관련된 여러 건물이 모여 있던 장소지요.

앞서 공화국을 뜻하는 영어의 라틴어 어원이 '공공의 재산'을 뜻한다고 말씀드렸죠? 로마 공공의 재산은 바로 여기에 몰려 있었다고 말할 수 있습니다. 공화국의 심장인 셈입니다.

뒤 페이지의 도면을 보시면 포로 로마노는 제법 널찍한 길을 중심으로 펼쳐져 있습니다. 뒤에서 살펴볼 콘스탄티누스 황제의 개선문을 지나 세베루스 황제의 개선문까지 이어진 이 길의 이름은 비아 사크라입니다. 길 양옆에 신전이 죽 늘어서 있기 때문에 '신성한 길'이라는 뜻의 이름이 붙은 거지요.

공문서 보관소 셉티무스 세베루스 개선문
산티루카 에 마르티나 성당

그럼 비아 사크라 주위에는 신전만 있었나요?

아, 그건 아닙니다. 포로 로마노에는 법정, 관청, 은행, 시장, 신전, 개선문 등 매우 다양한 건축물이 늘어서 있었죠. 명동에서 광화문까지 걷는다고 생각하시면 되겠습니다. 현대 서울처럼 고층 빌딩이 즐비하지는 않았으나 붐비는 정도나 활기만 따지면 당시의 로마도 뒤지지 않았을 거예요. 신전과 상업시설, 공공시설을 혼합한 모습에서 로마인의 실용성과 융합의 정신을 엿볼 수 있습니다.

로마를 방문한 관광객들은 보통 대표 유적인 콜로세움을 구경한 뒤 포로 로마노로 발걸음을 옮깁니다. 이렇게 사진으로 보면 폐허밖에 남지 않은 것 같지만, 로마의 영광을 떠올리며 이 길을 천천히 걷다

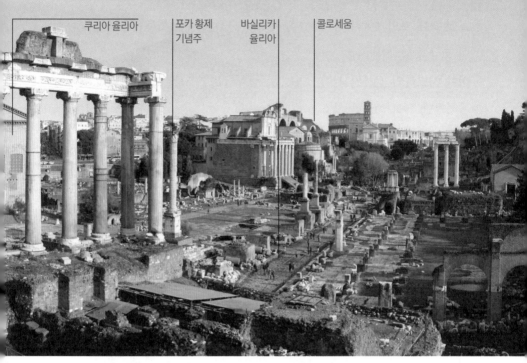

포로 로마노, 로마 많은 건축물이 파괴되었지만 개선문과 신전 기둥 등 일부가 남아 있다. 개선문 뒤편으로 국회의사당 역할을 했던 원로원 건물, 쿠리아 율리아가 보인다.

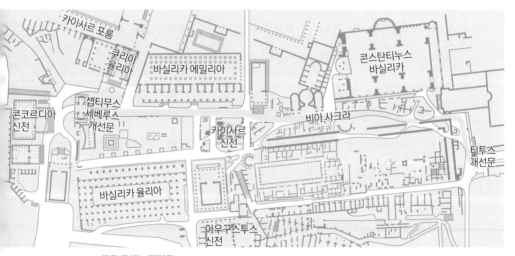

포로 로마노 평면도

보면 고대 로마제국의 활력
이 조금씩 되살아납니다.
비아 사크라의 끝까지 걸어
들어가면 특히 중요한 장소
가 나타납니다. 세베루스 황
제의 개선문 옆에 있는 쿠
리아 율리아라는 건물입니
다. 로마 원로원의 회의장이
었으니 우리 식으로 보면 국
회의사당이라고 할 수 있죠.
로마의 첫 원로원 건물은 기
원전 670년경부터 지어져

쿠리아 율리아(로마 원로원 건물), 기원전 44년, 로마 매우 높은 곳
에 창이 달려 있으며 벽과 지붕으로 이루어진 익숙한 구조다.

서 몇 번 증개축 되는데, 이 건물은 기원전 44년 카이사르 때 착공하
여 아우구스투스 때 완공되었습니다. 원로원은 지배층 중에서도 선택
받은 이들만 모여 있는 곳이라고 설명드렸습니다. 실질적으로 로마를
다스리는 기관이었지요. 민회에서 결정하는 모든 일이 원로원의 자문
을 거치도록 법제화되어 있었기 때문에 그들이 휘두른 권력은 상당히
컸습니다.

위 건물을 보십시오. 원래는 겉이 흰 대리석으로 마감되어 있었는
데 지금은 다 뜯겨 나가 소박한 모습을 하고 있습니다. 모양은 단
순하지만 층고가 높아 웅장해 보이지요. 건축적으로 위엄을 갖추고
있다고 볼 수 있어요.

잠시 건물 안으로 들어가 볼까요? 오른쪽 복원도를 보세요. 가운데
의장석에는 로마 최고의 관직인 집정관이 앉았고 좌우에 원로원 의

컴퓨터 그래픽으로 복원한 원로원의 내부 의장석을 중심으로 좌우로 길게 늘어선 의원석이 보인다. 높은 층고가 원로원의 권위를 더한다.

원석이 있었습니다.

앞쪽에는 연장자, 뒤쪽에는 신참이 앉았다고 하죠. 원로원 구성원은 처음에는 150명이었으나 점차 그 수가 늘어나 최대 규모일 때 600명에 이르렀다고 전합니다.

원로원 건물을 빠져나오면 그 옆과 맞은편에는 바실리카 율리아와 바실리카 에밀리아가 서 있었습니다. 바실리카란 내부를 벽으로 나누지 않고 뻥 뚫어놓은 직사각형 모양의 건물인데요. 뒤 페이지의 평면도를 보면 아주 단순한 구조의 건축물이라는 걸 알 수 있지요.

그러네요. 공간이 별로 복잡하지 않게 구성되어 있어요. 바실리카는 어떤 용도의 건물인가요?

로마시대의 바실리카는 복합 공공기관이었습니다. 내부 공간이 넓으니 많은 사람을 수용할 수 있었고, 많은 사람이 모여드니 시장으로 활용하기에 적합했죠. 시장에서 발생하는 분쟁을 해결하기 위해 법정이 들어서기도 했고 세무를 처리하는 관청과

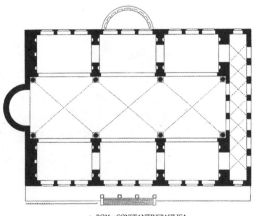

2. ROM: CONSTANTINSBASILICA.

일반적인 바실리카의 구조도 중앙에 넓은 공간이 생기고 양쪽에는 큰 복도 같은 회랑이 있다.

은행도 바실리카에 들어서 있었습니다. 넓은 내부 공간 덕분에 기독교가 공인된 후에는 성당 건축으로 변모했죠.

요즘으로 치면 광장을 사이에 두고 거대한 쇼핑몰이 두 군데나 있었던 셈이네요. 법원이나 은행, 정부기관까지 있었다니 복합 업무 지구라는 말이 더 어울릴지도 모르겠고요.

비아 사크라 주위에는 조화와 화합의 신에게 바치는 콘코르디아 신전을 비롯해 율리우스 카이사르의 무덤과 신전도 있습니다.
어떻게 생각하면 비아 사크라는 아기자기한 느낌과 사람 사는 맛이 살아 있는 길이었을 겁니다. 계획적으로 닦은 길이 아니라 기원전 753년경 로마가 처음 출발할 때부터 자연스럽게 형성된 길이거든요. 로마가 거대 제국으로 성장할 줄 몰랐던 시절 만들어진 길에 온갖 건물을 짓다 보니 좁은 영역에 많은 건축물이 집중됐습니다. 그 덕에 포로 로마노를 걷다 보면 몇천 년 전에 지어진 건물들을 잔뜩 볼 수 있죠.

비아 사크라의 끝에서 카피톨리노박물관이 위치한 카피톨리노 언덕으로 걸어 올라가는 것도 좋은 산책 코스입니다. 이 언덕 위에서 보면 포로 로마노의 전경이 한눈에 펼쳐지거든요.

| 로마인은 어떤 집에서 살았을까 |

지금도 로마에서는 어디서든 아래의 네 글자, SPQR을 쉽사리 마주치게 됩니다. 하수도 뚜껑이나 건물 명패 등 이곳저곳에 수없이 새겨져 있거든요. 이 네 글자의 의미는 SENATUS POPULUSQUE ROMANUS, 즉 로마의 원로원과 시민이라는 뜻입니다. 로마를 움직이는 두 핵심을 표현한 단어예요.

SPQR(로마의 원로원과 시민을 뜻하는 약자)이 새겨진 하수도 뚜껑 지금도 로마의 공공 건물과 시설에는 이 약자가 새겨져 있다.

원로원 건물인 쿠리아 율리아를 통해 로마 지배층의 위엄을 체험해 볼 수 있었다면, 시민들이 살던 로마의 주택가에서는 로마 시민의 힘을 실감할 수 있습니다.

오른쪽이 로마 사람이 살던 주거 지역인가요? 우리나라 빌라와 비슷해 보이네요.

네, 인술라라고 부르는 로마의 주택입니다. 로마 시민의 표준적인 주거 형태였죠. 보통 5층에서 7층 규모로 지어졌고 1층에는 가게가, 2층부터는 주거 공간이 위치했습니다. 현대의 주상복합 건물과 비슷한 구조라고 보시면 되겠죠. 로마제국의 전성기에는 로마 성벽 내에만 4만6000여 채의 인술라가 있었다고 하네요.

고대 로마 한복판은 현대 번화가를 보는 것과 비슷한 느낌을 주었 겠네요. 고대 국가에 그 정도 규모의 주거지가 형성되었다니 놀랍 습니다.

로마의 인구 밀도가 워낙 높았으니 그대로 놔두었다면 7층 이상의 건물도 얼마든지 들어섰을 겁니다. 건물 붕괴의 위험을 방지하기 위해 20미터 이상의 건물을 지을 수 없도록 제한해서 그나마 7층 이하로 높이가 유지됐던 거지요. 네로 황제는 로마에 대화재가 발생한 이후 높이 제한을 16미터로 변경하기도 했습니다.
곧 등장할, 귀족이나 부유한 상인들이 살던 저택과 비교해보면 인술라 하나하나는 비좁고 관점에 따라서는 초라해 보이기까지 합니다.

로마의 인술라, 로마 구조만 보면 현대 상가형 주거 건축과 큰 차이를 느낄 수 없을 만큼 정돈되어 있다. 1층에는 주로 상점이 있었고 2층부터 주거용으로 사용되었다고 한다.

오늘날 로마 시내 풍경 1층은 상점, 2층부터는 주거 공간으로 이루어져 있다. 고대 로마의 인술라와 유사한 모습이다.

하지만 수많은 인술라를 꽉꽉 채우고 있던 로마의 시민, 공화정 시기 민회에 참석해 의견을 제시하고 세금을 부담하고 병역을 졌던 이들이야말로 로마를 움직이는 또 하나의 축이자 참된 힘이었다고 할 수 있겠죠.

원로원을 움직이던 귀족들은 어떻게 살았는지 궁금해지네요. 평민처럼 인술라에 살지는 않았을 텐데요.

그렇습니다. 로마에서는 귀족은 물론 막대한 재산을 모은 평민들이 상류층을 형성했습니다. 그들은 도무스라 불리는 고급 개인 주택에 살았죠. 도무스는 보통 밀폐되어 있는 사각형 형태로 이루어져 있습니다. 그런데 역사상 개인 주택은 언제부터 등장했을까요?

글쎄요. 사람이 살려면 집은 무조건 있어야 하지 않나요?

① 현관　　　⑦ 침실
② 빗물 수조　⑧ 부엌
③ 아트리움　⑨ 지붕
④ 주랑　　　⑩ 모자이크
⑤ 화장실　　⑪ 식당
⑥ 상점　　　⑫ 대들보

도무스 구조도

물론 그렇습니다. 그런데 움집이나 단칸방 정도의 공간에 여러 사람이 살아야 했다면 그것은 생존을 위한 최소한의 공간일 뿐 개인 주택이라고 보기는 어렵습니다. 개인이 자신만의 공간을 갖고 개인적 삶을 영위하려면 조건이 필요합니다. 단순히 건축 기술의 문제가 아니에요.

개인 주택이 등장하려면 먼저 개인이라는 개념이 등장해야 합니다. 개인의 존재나 권리가 사회적으로 인정받아야 한다는 말이죠. 따라서 민주주의를 발명한 그리스에서 최초의 개인 주택이 탄생했다는 사실은 매우 당연하게 느껴집니다.

로마의 경우 그리스의 개인 주택보다 규모가 커졌을 뿐만 아니라 공간 분할도 정교해졌습니다. 안에는 침실, 서재, 식당, 주방, 정원 등 다양한 공간이 마련되어 있었고 개중 규모가 큰 집에는 수영장이나 큰 정원이 별도로 딸려 있기도 했죠.

지역의 기후에 따라 조금씩 편차는 있었지만 보통 창문을 최소한으로 냈습니다. 대신 안뜰에 지붕을 씌우지 않음으로써 답답함을 줄이고 채광과 통풍을 확보했죠. 창이 별로 없었기에 밖에서 도무스를 보면 외부와 철저히 격리되어 보입니다. 그러나 막상 안에 들어가면 별천지가 펼쳐지는 거죠.

전형적인 도무스는 ㅁ자 집 두 채를 나란히 붙여놓은 모양입니다. 마당이 두 개라는 말이죠. 도무스 입구로 들어서면 나타나는 첫 번째 마당을 아트리움이라고 부르는데 여기에는 빗물을 가두는 저수조가 있습니다. 빗물을 모아 식수나 생활용수로 썼죠.

아트리움을 지나쳐 손님을 맞이하는 응접실과 서재를 지나면 또 하나의 마당이 나옵니다. 마당보다는 정원이 더 정확한 표현일 텐데요,

이 사각형 정원 주위에는 열주가 둘러져 있습니다. 가운데에는 분수나 수영장이 들어가 있기도 하고요. 정원을 중심으로 방들이 둘러싸듯 배치되어 있습니다. 이곳은 도무스에서도 깊숙한 안쪽이기 때문에 거리에서 멀리 떨어져 있었고 덕분에 소음과 악취를 완전히 차단할 수 있었습니다. 도심 속 전원이 펼쳐졌다고 할 만하죠.

폼페이의 위치

오늘날의 고급 주택에 비교해도 손색이 없겠군요.

물론 여기에 살 수 있는 사람은 손에 꼽았을 겁니다. 대부분은 인술라에 살았겠죠.

도무스는 미술사적으로도 매우 중요합니다. 고대 로마의 일상에 미술이 어떻게 자리했는지 도무스를 통해 추정해볼 수 있기 때문이죠. 이제부터 로마인의 삶 속 미술을 살펴봐야 할 텐데요. 이를 제대로 보기 위해서는 잠시 로마를 떠나 새로운 곳으로 이동해야 합니다. 잊혔던 도시, 폼페이가 바로 그곳입니다. 가히 시간이 정지된 도시라고 부를 만한 곳이죠.

폼페이의 베수비오산 해안가 근처에 자리한 폼페이는 아름다운 풍광을 자랑한다.

| 시간이 멈춘 도시, 폼페이 |

폼페이는 관련 전시가 종종 열리기도 하고 영화나 게임에도 자주 나오는 도시이니 한 번쯤 들어보셨을 겁니다.

화산이 폭발해서 도시 하나가 그대로 화산재 속에 파묻혔다죠? 혹시 사진 속의 저 산이 그때 폭발했던 화산인가요?

맞습니다. 폼페이 유적 너머로 멀리 보이는 저 산이 베수비오 화산이에요. 79년 8월 24일, 베수비오 화산이 폭발하면서 오랫동안 번영을 누린 폼페이에 지옥 같은 참극이 벌어집니다. 당시의 화산 폭

카를 브률로프, 폼페이 최후의 날, 1833년, 러시아미술관 쏟아지는 화산재와 불을 뿜는 베수비오 화산, 서로를 보호하거나 다급히 대피하려는 사람들의 모습이 그려져 있다.

발로 폼페이 인구의 10분의 1에 해당하는 2000명 정도가 목숨을 잃은 걸로 추정합니다. 폭발 조짐이 있었지만 미처 피신하지 못했던 사람들이 화를 당했죠.

엄청난 화산 폭발에 폼페이만 화를 당한 건 아닙니다. 근처에 있던 헤르쿨라네움이나 스타비아이 등 여러 도시들도 이때 함께 사라지죠. 인류 역사상 손꼽히게 참혹한 이 비극은 이후 많은 작가들의 상상력을 자극했습니다.

러시아 화가 카를 브률로프가 그린 폼페이 최후의 날은 폼페이에 대재앙이 닥친 순간을 잡아냈습니다. 당시 브률로프는 이 그림으로 대단한 찬사를 받았지만 실제 재앙과 비교하면 그림 속에 묘사된 인물들은 도리어 편안하고 느긋해 보이기까지 합니다.

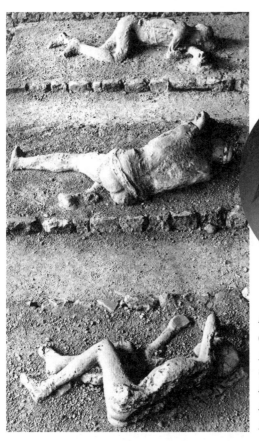

폼페이에서 발굴된 시신의 형태(석고본), 폼페이(왼쪽) 입과 코를 막고 웅크린 모습, 쓰러진 모습 등 폼페이 화산 폭발 당시의 참극이 고스란히 느껴진다.
폼페이에서 발견된 개의 사체 형태, 폼페이(오른쪽) 폼페이에서는 사람뿐만 아니라 가축들도 피해를 입었다.

하긴 폼페이 최후의 날에 벌어졌던 상황을 19세기 화가가 상상하기란 쉽지 않았겠지요.

폼페이에서는 미처 탈출하지 못하고 최후를 맞이한 사람들의 처절한 모습을 확인할 수 있습니다.

화산재가 사람들을 덮친 채 그대로 굳어버렸는데, 오랜 세월이 지나 시체는 썩어서 사라지고 화산재 속에 시신 모양의 구멍만 남은 겁니다. 그 안에 석고를 부어넣어 떠내면 위의 사진 속에 보이는 것

처럼 시신의 모습이 나타나죠. 사람뿐만 아니라 개도 여러 마리 죽은 걸로 보이는데 뒤튼 몸을 보니 당시의 고통이 생생하게 전해오는 것 같네요.

화려한 도시가 하루아침에 화산재 아래로 사라져버렸다는 비극만으로도 폼페이는 사람들의 관심을 끌기 충분합니다. 하지만 폼페이 발굴은 다른 의미에서도 매우 중요합니다. 폼페이와 주변의 여러 도시가 화산재 속에서 그대로 보존되었기 때문에 로마시대의 생활상을 생생하게 보여주는 귀중한 자료를 얻을 수 있었거든요. 특히 엄청난 양의 벽화가 발견되었습니다. 저택의 벽마다 그려진 벽화들이 두꺼운 화산재에 파묻힌 덕분에 놀라울 정도로 생생하게 살아남은 겁니다. 재앙이 이런 결과를 낳다니 아이러니하죠.

그런데 폼페이 발굴이 아직도 진행 중이라는 사실을 아십니까? 폼페이 유적은 18세기부터 발굴되기 시작했지만 아직도 도시 면적의

원형 극장
운동 연습장

포룸
대극장

폼페이 전경 복원도, 1912년 폼페이가 주위의 농지와 구분되는 개별 도시로 존재했다는 사실을 알 수 있다. 도시를 둘러싼 성벽의 둘레는 3.2킬로미터이며 모두 여덟 개의 문이 있다. 기원전 4세기경에 대대적으로 도시를 정비하면서 동서로 두 개, 남북으로 세 개의 큰 도로를 냈다.

3분의 1 정도가 6미터 두께의 화산재 아래 묻혀 있습니다. 이웃 도시 헤르쿨라네움도 절반밖에 발굴하지 못했어요. 그러니 앞으로 폼페이와 주변 지역에서 무엇이 더 발굴될지 알 수가 없죠.

왼쪽 아래는 발굴 결과를 가지고 1912년에 만든 복원도입니다. 아직도 상당 부분이 발굴되지 않았다는 점을 감안하고 봐주십시오. 복원도의 오른쪽에는 원형 극장이 보이지요. 그리스인이 연극을 즐겼다면 로마인은 검투 경기를 즐겼습니다. 그리스와 달리 호전적인 문화를 숨기지 않았다고 할 수 있습니다.

폼페이에도 로마의 포로 로마노 같은 포룸이 있었습니다. 신전과 관공서, 시장 등이 모여 있었죠. 언뜻 보면 도시가 물고기처럼 생겼는데 원형 극장이 물고기 눈 자리에 위치했다면 폼페이 포룸은 꼬리 쪽에 있습니다. 정확히는 복원도의 왼쪽 아래 부분입니다. 그쪽은 바다로 통하는 길이 나 있었으니 상인들이 오가기 더 좋았겠죠.

지금 폼페이에 가시면 포룸부터 원형 극장까지를 자유롭게 활보할 수 있습니다. 2000년 전 도시를 스스럼없이 걸어 다닐 수 있는 겁니다. 우리나라로 치면 삼국시대가 막 시작할 때로 돌아가는 거죠. 고구려 동명성왕이 고구려를 세우고 그의 아들 온조가 백제를 세우려고 한강 주위를 누빌 때 폼페이의 사람들은 이렇게 살고 있었습니다.

현재 폼페이 유적 지붕이 모두 사라졌지만 벽과 전체적인 도시의 형태는 고스란히 유지되어 있다. 마차가 다니는 길과 인도로 잘 구획된 도로도 보인다. 폼페이 유적은 로마시대를 연구하는 학자에게 생생한 연구 자료를 제공한다.

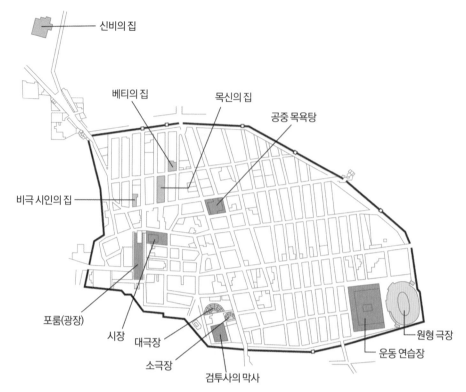

신비의 집

베티의 집

목신의 집

공중 목욕탕

비극 시인의 집

포룸(광장)

시장

대극장

소극장

검투사의 막사

원형 극장

운동 연습장

폼페이 유적 지도 잘 구획된 도시 속에 주택, 광장, 신전, 극장 등이 눈에 띈다.

까마득한 옛날인데 폼페이에서는 모든 게 어제 일처럼 생생하네요.

그렇죠? 그럼 이제부터 시간이 멈춘 도시, 폼페이를 제대로 살펴보 시죠. 사실 폼페이는 지방의 작은 도시에 불과했습니다. 그러나 농 업과 무역을 통해 도시 경제를 유지했고, 향신료나 의복 염색을 위 한 재료도 팔아서 꽤 부유했죠.

폼페이에서는 당시 사람들이 살던 가정집에 들어가 볼 수도 있습니 다. 2000년 전에 지어진 개인 주택을 직접 방문하는 겁니다. 일반 인에게 공개된 개인 주택에 들어서면 당시 사람들이 살던 모습이 떠오르겠죠. 물론 상상력과 약간의 사전 지식이 필요합니다만, 그

폼페이 유적의 개 모자이크, 기원전 2세기경, '비극 시인의 집' 목줄을 한 개가 그려져 있다. 마치 방문객을 향해 으르렁거리는 듯하다.

것만 있으면 친근하게 느껴지실 겁니다.

몇몇 집의 현관문 옆에는 문패도 달려 있습니다. 집주인의 직업이 그림으로 그려져 있기도 해요. 오늘날에는 주택의 주인 이름이나 집 안에서 발굴된 유물 이름을 따서 임의로 집 이름을 붙여놓았습니다. 베티우스가 살던 집은 '베티의 집', 목신의 동상이 발견된 집은 '목신의 집', 아름다운 황금 팔찌가 발견된 집은 '황금 팔찌의 집'이라고 부르는 식이죠. 좀 이상하게 들리더라도 그렇게 불리고 있으니 따를 수밖에 없습니다.

그중 '비극 시인의 집'이라는 별칭이 붙은 곳에 들러볼까요? 현관 바닥에 모자이크로 개 그림을 그려놓았습니다. 아랫부분에는 CAVE CANEM, 그러니까 '개 조심'이라는 말이 쓰여 있고요. 실제 이 모자이크가 있는 자리에 개를 묶어놓았을 수도 있고, 한차례 웃겨보려는 뜻에서 이렇게 했을 수도 있겠네요.

| 폼페이에서 엿보는 로마 회화 |

경제적 번영을 누린 도시답게 폼페이의 도무스는 화려하게 장식되어 있었습니다. 바닥에는 모자이크, 벽에는 벽화가 들어갔죠. 헬레

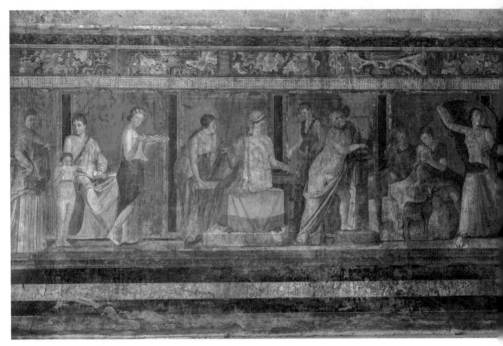

디오니소스 신도들의 의식, 기원전 50년경, '신비의 집' 폼페이에서는 엄청난 양의 벽화가 발견되었다. 회화 연구에 관한 한 폼페이가 로마제국의 중심지다.

니즘 시기부터 시작된 이런 실내 장식이 로마에서는 전형적인 인테리어 방식으로 자리 잡았습니다. 그리고 폼페이에는 기원후 1세기 초부터 상수도가 공급되었으니 집집마다 분수에서 물이 뿜어져 나왔을 겁니다. 지금은 벽화와 모자이크가 대부분 뜯겨져 박물관으로 갔고 분수는 멈춰 있어서 조금 으스스합니다만, 원래 모습을 상상하면서 집을 둘러보면 좋겠죠.

2000년 묵은 집이니 그 정도는 감안해야겠네요.

맞습니다. 원래 집이란 게 일주일만 비워도 휑한 법이지요. 그럼 이

제부터 폼페이에서 발견된 놀라운 미술품을 보시겠습니다. 바로 벽화인데요. 그리스 미술에서부터 제대로 된 회화 작품을 보지 못했는데 이제 그 갈증을 한꺼번에 풀 수 있게 되었습니다. 폼페이 벽화는 화산재에 묻혀 완전히 밀폐되었기 때문에 보존 상태도 상당히 좋아요. 처음 발견했을 때는 지금보다도 색이 생생했다고 하지요. 오늘날 우리가 집 안에 벽지를 바르듯 고대 로마인은 벽화를 그려 넣었던 겁니다.

그럼 폼페이에는 벽지만큼 벽화가 흔하다는 말씀이세요?

약간 과장하면 그렇습니다. 그러나 수준은 천차만별이지요. 그냥 회벽으로 놔둔 경우도 있고 아주 본격적인 벽화도 있습니다. 하여간 폼페이에서 쏟아져 나온, 수백 년에 걸쳐 그려진 엄청난 양의 벽화 덕분에 우리는 로마 회화가 어떻게 발전했는지 알 수 있게 되었어요. 그러니 회화 연구에 관한 한 폼페이가 로마제국의 중심인 셈이지요. 로마에서도 간간이 벽화가 발견되지만 이것도 폼페이 회화를 기준으로 분석합니다.

그런데 폼페이 벽화를 제대로 보려면 예습을 좀 하셔야 합니다. 배경지식을 알고 보면 좀 더 깊게 감상하실 수 있거든요.

이제 폼페이 벽화를 시간 순서대로 살펴보겠습니다. 폼페이의 주택은 주로 기원전 2세기 때부터 지어졌는데, 이때부터 기원전 80년까지 그려진 벽화를 1기 벽화라고 합니다. 1기 벽화는 벽 구조물을 그림으로 그리거나 벽을 비싼 대리석처럼 꾸미는 그림입니다.

기원전 80년부터 기원전 20년까지가 2기입니다. 이때부터는 그림

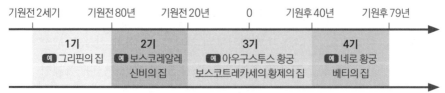

로마의 회화 양식

의 수준이 많이 향상됩니다. 로마가 폼페이를 직접 지배하기 시작했기 때문이죠. 그리스 고전기나 헬레니즘 양식을 적극 모방한 시기였다고 봅니다. 2기 후반에는 정말 눈을 속일 듯이 사실적인 그림이 등장하죠. 벽이 사라지고 밖의 풍경이 집 안으로 들어온 것 같고, 인물은 벽에서 튀어나올 기세입니다.

3기 벽화는 기원전 20년부터 기원후 40년까지 그려지는데 대체로 아우구스투스 황제의 통치 시기와 겹칩니다. 이 시기 벽화는 사실성을 잃고 모호해지죠. 가느다란 선으로 면을 분할하고 그 안에 문양처럼 작은 그림을 그려 넣었습니다.

마지막 4기 벽화는 기원후 40년부터 기원후 79년 베수비오 화산 폭발 이전까지 제작됩니다. 2기와 3기가 결합되어 나타나지만 전체적으로는 장식적입니다. 그림 속에 아기자기하게 뭐가 많이 그려져 있어요. 조금 뒤에 실제 벽화를 보면 정리가 되실 겁니다.

| 벽에 무늬를 입히다: 1기 벽화 |

그럼 1기 벽화부터 차근차근 살펴볼까요? 초기에는 별다른 무늬 없이 벽을 단색으로 처리하거나 비싼 석재처럼 보이도록 그렸습니다.

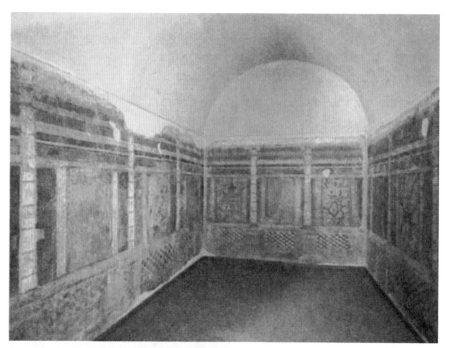

색을 칠한 면과 무늬로 장식한 벽, 폼페이, 기원전 80년경, '그리핀의 집' 1기 벽화 양식으로, 평면의
벽에 장식을 이용해 깊이감을 주려고 한 점이 눈에 띈다. 여러 무늬를 다양하게 사용해 장식했다.

벽에 색을 칠하거나 무늬를 활용해 벽을 장식하는 경우가 조금 정
교해진 형태라고 할 수 있겠습니다.

기둥과 구조물을 그려 화면을 분할하고 그 안에 문양을 그려 넣어
장식한 거지요. 화면을 구획할 때 실제 건물과 비슷한 모양의 기둥
과 구조물을 그렸다는 점이 재미있게 느껴집니다.

벽을 칠했다는 느낌보다 벽에 무언가를 그렸다는 느낌이 강하네요.

| 그림으로 창을 내다: 2기 벽화 |

조금 더 발전한 2기 양식에서는 무늬와 색만으로 화면을 장식하는
게 아니라, 화면 안에 진짜처럼 풍경을 그려 넣습니다. 아래의 그림
처럼 마치 기둥 사이로 바깥을 내다보는 듯한 구도가 연출되지요.

상당히 사실적인 풍경인데요.

그렇지요. 어떤 연구자는 이 시기에 이미 원근법이 완성되어 2차원
평면 위에 3차원 공간을 사실적으로 구현할 수 있었다는 주장을 펴

기도 합니다만, 그대로 받아들이기
는 어렵습니다.
벽화에 그려진 건물의 모서리들을
이어보면 일단 교차점이 한군데로
모아지지 않습니다. 소실점이 명확
하지 않다는 뜻이지요.

아, 얼핏 사실적으로 보였는데 계
속 뜯어보니 왠지 어색하고 부자
연스럽게 느껴졌던 이유가 그래서
군요.

공간의 깊이를 표현하려고는 했지
만 아직 체계적인 원근법을 구현

**풍경 그림으로 장식한 벽, 기원전 50~40년경, 푸블리우스
판니우스 시니스토르의 침실(부분)** 2기 벽화 양식. 벽이
액자나 창문처럼 느껴지도록 장식한 뒤 그 안쪽에 도시 풍
경을 그려 넣었다. 어설픈 원근법이 적용된 그림이 어색하
게 느껴지는 이유를 알 수 있다.

푸블리우스 판니우스 시니스토르의 침실, 기원전 50~40년경, 메트로폴리탄박물관

하지 못한 거지요. 그러나 새롭게 해석할 수도 있습니다. 한 화면에 여러 시점을 집어넣으면 그림이 역동적으로 보이죠. 작은 방에서의 지루함을 좀 덜 수 있겠네요. 왼쪽 페이지의 그림은 위 그림의 일부입니다. 전체 모습을 보시죠.

뒤 페이지의 그림은 폼페이에 있는 '신비의 집' 벽화입니다. 이 벽화도 폼페이 2기 벽화를 보여주는 좋은 예지요. 이 집 주인은 좀 더육감적이고 살아 있는 듯한 그림을 선호했나 봅니다. 여기서는 등장인물들이 실제감을 주거든요. 대체로 디오니소스 숭배 의식이라고 추정하는데 그렇다면 여기 나온 인물들은 사제와 참배자들일 겁니다. 이 벽화의 연대는 대략 기원전 60년경으로 추정합니다.

디오니소스의 신도들, '신비의 집', 기원전 60년경(위) 일부가 훼손되었지만 남아 있는 그림은 매우 선명하다. 디오니소스의 신도들이 신비한 의식을 행하는 장면이다. 2기 벽화 양식이다. '신비의 집' 벽면(부분, 아래)

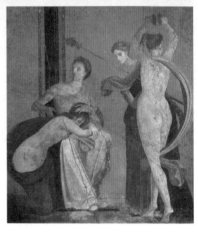

워낙 오래전 그림이라서인지 별로 사실적으로 보이지 않는데요? 당시 조각에 비해 많이 경직된 느낌이에요. 인물의 움직임도 어딘지 어색해 보이고요.

그렇게 볼 수도 있습니다. 부자연스러운 부분이 있긴 하지만 그래도 이 정도면 폼페이 벽화 중 수준이 높은 편이에요. 막상 이 방에서 식사를 하면 그림 속 인물들이 아주 생생하게 다가왔을 거예요. 그림을 다시 보세요. 인물이 실제 사람만큼 큽니다. 이 방은 식당으로 쓰였는데 당시 로마인들은 침대에 누워서 식사를 했죠. 세 개의 침대가 ㄷ자 형태로 놓이고 사람들은 가운데 놓인 원형 테이블에 머리를 향하고 누웠어요. 음식을 먹으면서 고개를 들면 이 그림 속 인물과 눈이 마주치는 거죠. 침대 높이가 그림 속 인물들의 위치와

대략 일치했으니 약간 올려다보는 느낌이었겠네요.

여기서 유유자적하면서 노예들이 날라다 주는 음식을 천천히 먹었겠죠? 포도주에 얼큰히 취해가면서 자기만큼 큰 그림을 감상하면 어떤 느낌이 들었을지 저도 많이 궁금합니다.

그럼 이제 폼페이 3기 벽화들을 살펴볼까요?

| 사실에서 초현실로: 3기 벽화 |

폼페이 벽화 3기는 일반적으로 기원전 20년부터 기원후 40년까지로 보지만 사실 이런 시대 구분이 정확히 딱 떨어지지는 않습니다. 학자마다 조금씩 다르죠.

특히 로마의 경우 양식 변화가 더 빨랐다고 추정하기도 합니다. 중앙과 지방의 격차를 고려한 거죠. 그리고 사실 양식이라는 게 그렇게 한꺼번에 바뀌지 않으니까요.

그래도 1기와 2기는 확연하게 다르던데요. 3기도 그렇게 차이가 많이 나나요?

쉽게 말해 2기 양식은 벽을 뚫어서 공간을 확장시킨 느낌이고 3기 양식은 벽이 꽉 막힌 느낌이라고 생각하시면 됩니다. 원래 벽은 막혀 있는 거지만 앞에서 봤듯이 2기 때는 기둥 쓰고 벽을 열린 창처럼 그렸습니다. 마치 무대장치처럼 인물과 풍경이 자연스럽게 벽으로 들어왔습니다.

그런데 3기에 와서는 벽화가 벽지처럼 벽을 덮고 있어요. 벽이 장식을 위한 공간이 됐죠. 폼페이 근처 보스코트레카세에서 발견된 벽화를 보면 제 말이 무슨 뜻인지 이해가 되실 겁니다. 오른쪽 그림입니다.

우선 벽이 단색으로 칠해진 게 눈에 들어옵니다. 그 위를 가느다란 테두리로 구획한 다음 중간에 자그마하게 무늬를 그려 넣었네요. 넓은 화면 속에 장식이 붕 떠 있는 느낌을 줍니다. 실로 자수를 놓은 것 같죠.

보스코트레카세의 '황제의 집'에서 발견된 벽화, 기원전 100년경, 메트로폴리탄박물관 3기 벽화 양식. 단색으로 칠해진 벽 가운데 촛대가 그려져 있고 위쪽에는 이집트풍 문양이 장식되어 있다.

가느다란 선으로 공간을 구획하는 게 큰 특징입니다. 2기가 입체적이었다면 3기는 선적이라고 할 수 있죠. 전체적으로 선이 가늘어지고, 긴 촛대도 등장하고요. 풍경화나 신화 속 장면도 그려지지만 실체감 없이 등장해요. 액자처럼 그림을 벽에 건 느낌을 줄 뿐입니다. 2기에서 본 사실감이 사라지는 거죠. 게다가 이때는 스핑크스 같은 이집트풍 장식 모티프도 유행합니다. 그래서 3기 벽화를 '장식적 양식'이라고 부르기도 해요.

이집트풍의
스핑크스 장식

보스코트레카세의 '황제의 집'에서 발견된 벽화(부분), 기원전 100년경

왜 이런 변화가 생겼나요?

섣불리 해석할 수는 없지만 로마의 통치 체제가 제정으로 넘어가면서 이런 변화가 생겼을 거라고 봅니다. 말씀드렸듯 3기 벽화 양식은 아우구스투스 황제 시대와 거의 일치하거든요. 방금 본 벽화도 황실 소유의 별장에서 그려진 겁니다. 결과론적인 설명이겠지만 절대 권력자의 출현이 어느 정도 영향을 끼쳤다고 봅니다.

황제라는 절대 권력자가 등장하니 시민의 지위는 상대적으로 낮아졌겠죠. 정치권력에서 한발 멀어지니 세상을 관조하게 됐을 겁니다. 시민이 참여했던 공화제하에서 로마의 미술이 실질적이었다면, 제정기에 나타난 미술은 방금 본 3기 그림처럼 붕 뜬 느낌을 줍니다. 공화제에서 현실적으로 받아들여졌던 세상이 제정기 때는 초현실적으로 변했다고 볼 수도 있겠고요.

이런 변화의 조짐은 아우구스투스 황제의 궁전 벽화에서도 나타납니다. 아우구스투스가 지은 황궁은 그의 사후 2000주년을 맞는

아우구스투스 황제의 궁전 벽화 중 '가면의 방' 남쪽 벽, 기원전 1세기경 3기 벽화 양식.

2015년부터 일반에 공개되었습니다. 방문하시면 지금 보시는 벽화를 직접 볼 수 있습니다. 황실용 그림답게 크기가 웅장하고 선이 반듯하네요. 2기 벽화에서처럼 벽 뒤로 공간이 있는 듯이 그려지기는 했지만 확실히 벽면이 큼지막하게 처리되었습니다. 중간은 휑해서 허전하다는 생각까지 듭니다.

기둥을 자세히 보세요. 좀 이상하지 않나요? 좁고 가느다란 기둥이 좋게 보면 섬세하지만 확실히 중량감은 없어 보입니다. 저 기둥이 위의 지붕을 받칠 수 있을지 의문입니다. 현실감이 좀 떨어지죠. 이런 점에서 세상이 관념적으로 변했다고 말씀드렸던 겁니다.

말씀을 듣고 보니 무슨 차이인지 알겠어요. 로마 벽화는 또 어떻게 변하나요?

| 절충과 환상: 4기 벽화 |

마지막으로 로마의 벽화가 가장 발전했던 4기를 살펴보도록 하겠습니다. 폼페이에 있는 '베티의 집'에 그려진 아래 그림을 전형적인 4기 양식으로 봅니다. 이 집은 베티우스 형제가 살았던 집이라고 해서 베티의 집이라고 부릅니다. 그들은 노예 출신이었지만 자유인이 된 후에 고위 행정 관료직까지 올랐다고 하네요.

4기는 40년부터 시작해 79년 베수비오 화산 폭발 이전 시기까지로 봅니다. 폼페이에서 볼 수 있는 벽화 대부분이 4기 양식에 속하죠. 62년에 폼페이와 헤르쿨라네움에 큰 지진이 나서 많은 주택이 벽을

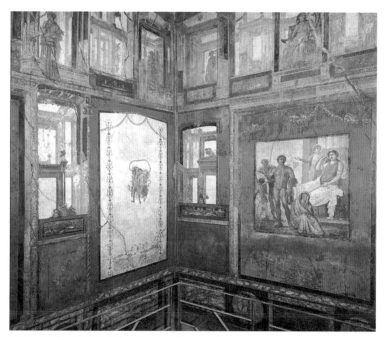

'베티의 집' 벽화, 70년경 단색 바탕의 벽면 중앙에 그림이나 신화 이야기가 작은 액자처럼 그려져 있다. 3기 양식을 계승하면서도 2기 양식처럼 외부 공간이 실재감 있게 자리한 부분이 보인다. 앞선 두 단계 양식이 함께 들어간 4기 벽화 양식을 잘 보여준다.

보수해야 했고 이때 새로운 양식이 유행하게 된 겁니다. 폼페이 사람들은 그동안 3기 양식이 지겨웠나 봐요. 새로운 스타일을 찾았거든요. 그럼 베티의 집 내부를 자세히 볼까요?

벽면을 칸칸이 나누고 신화의 장면이나 풍경화를 그려 넣었습니다. 액자를 걸어놓은 것 같기도 하고, 중량감 없이 중앙에 떠 있는 듯도 하네요. 3기 양식과 비슷하지요. 그리고 그림이 들어간 공간 사이나 벽면의 상단 쪽을 보면 2기 양식에서 본, 기둥과 건축물로 짜인 입체 공간이 다시 등장합니다. 2기와 3기 양식이 결합한 절충 양식이라고 할 수 있겠네요. 그래도 3기의 영향이 더 강해 보입니다. 이 단계에서는 사실적인 그림을 그리고 난 후 그 위에 장식물을 주렁주렁 매달아 놓아서 분위기가 묘합니다. 이렇게 묘하다고 해서 4기 벽화를 아예 '환상적 양식'이라고 부르기도 하죠. 그러나 정말 환상적인 그림은 네로 황제의 궁전에서 볼 수 있습니다.

악명 높은 폭군 네로를 말씀하시는 건가요?

네, 맞습니다. 로마의 가장 악명 높은 황제죠. 54년 권좌에 올라 68년 죽을 때까지 로마를 통치했던 네로는 결국 자살로 생을 마감합니다. 오른쪽에 보시는 대로 네로 황제의 궁전 벽화는 대체로 4기 양식에 속합니다. 선으로 벽면을 구획

네로 황제의 흉상, 60년경, 카피톨리노박물관 로마의 5대 황제 네로의 흉상. 수염을 기른 두툼한 하관이 특징적이다. 헝클어진 머리는 알렉산더 대왕의 초상을 흉내 내고 있다.

네로 황제의 궁전 벽화, 60년경 높은 층고의 천장이 4기 양식 벽화로 장식되어 있다. 네로 황제의 궁전은 규모가 매우 크고 화려했다고 한다.

하고 그 공간 안에 다양한 동물과 식물 문양을 그려 넣었죠.

자, 이렇게 4기 양식까지 봤으니 드디어 로마 회화사를 다 정리한 셈입니다. 로마 회화는 폼페이 멸망 후에도 크게 변하지 않았기 때문이죠. 이후의 변화라고 해도 기존 양식을 혼합하는 정도가 전부였어요.

이 지식을 응용할 만한 두 작품만 더 보도록 하죠. 눈에 확 들어오는 뛰어난 것만 뽑았습니다.

이제는 마음 편히 감상해도 되나요?

'황금 팔찌의 집' 벽화, 1세기 중엽 4기 벽화 양식에 해당하는 그림이다. 실감 나는 새, 자연물 등의 묘사와 환상적이고 기이한 장식물의 조화가 묘한 느낌을 자아낸다.

그렇죠. 정말 눈이 즐거우실 겁니다. 위 그림은 1970년대에 폼페이에서 발굴된 풍경화입니다. '황금 팔찌의 집'이라는 곳에서 발견됐는데요, 주인의 시신 옆에 굵은 황금 팔찌가 놓여 있었기 때문에 그렇게 부릅니다.

위 그림은 4기 양식에 속합니다. 아우구스투스 황제의 부인 리비아의 궁전에 그려진 오른쪽 그림과 나란히 놓고 보면 양식의 변화가 보여서 재미있어요.

둘 다 목가적인 정원 풍경을 화면 한가득 그려 넣었죠. 아름다운 꽃과 초목이 어우러져 있고 여기에 진귀한 새들이 노닐고 있네요.

원래 도시에서는 이런 풍경화가 유행합니다. 사람들이 북적거리는 도시에 살다 보면 시골의 전원 풍경이 그리워지니까요. 사람들로 넘쳐나는 분주한 길거리를 지나 집 안마당에 들어서면 세상이 갑자기 차분해지겠죠. 식당이나 침실 벽면에 이런 그림까지 그려져 있

'리비아의 집' 벽화, 기원전 30~20년경 2기 벽화 양식에 해당한다. 새와 나무, 열매가 손에 잡힐 듯 생생하다.

다면 정서적으로 평화로워질 테고요. 이런 그림이 유행했다는 것은 로마시대에 도시화가 많이 진행되었다는 증거이기도 합니다.

로마인들은 생이 너무나 풍요로웠던 것 같아요.

과연 그럴까요? 로마 제정 후반기로 가면 상황이 정반대로 흐릅니다. 원래 그림이란 실제 삶이 아니라 사람들이 꿈꾸는 세계를 담는 법이지요. 현실이 자신의 기대와 어긋날 때 욕망은 더 거세지는데, 그림은 바로 그런 지점을 잡아내는 겁니다.

그림 이 그림을 현실이 아닌 이상향으로 봐야 한다는 말씀이신가요?

그렇다고 할 수 있습니다. 더 정확하게는 이상과 현실이 적절히 섞여

있다고 봐야 할 겁니다. 그림이 아예 현실성 없어 보이면 감정이입이 안 되고, 그림이 너무 현실적이면 도리어 평범해 보일 수 있거든요. 그림 속에 이런 문제들이 서로 수수께끼처럼, 끝없이 얽혀 있는 덕분에 미술의 역사가 풍부해졌습니다.

그럼 두 그림 중에 어느 게 더 현실적인가요?

사실 저는 둘 다 그림일 뿐 현실은 아니라고 답하고 싶네요. 마티스식 답변이에요. 어떤 부인이 마티스의 그림 속에 그려진 인물을 보고 "저 사람은 팔이 너무 길다"고 말했대요. 그러자 마티스는 "마담, 틀리셨습니다. 이것은 사람이 아니라 그림일 뿐입니다"라고 답했다고 하죠. 그림은 그림일 뿐이라는 얘기입니다.

대답을 피한다고 생각하시겠지만 두 그림 나름대로 현실과 비현실이 교묘히 섞여 있어요. 어느 작품이 더하다고 쉽게 단정할 수 없지요. 각각 이유가 있습니다.

일단 리비아의 저택에 그린 풍경이 더 자연스럽게 보이기는 합니다. 시기적으로는 3기에 가깝지만 2기 양식으로 보아도 무방할 정도예요. 꽉 막힌 벽이 사라지고 탁 트인, 아름다운 정원이 펼쳐져 있으니까요. 그렇지만 너무나 안정적이어서 도리어 비현실적으로 보이기도 합니다. 규칙적인 나무 배치와 수평으로 한없이 펼쳐진 광경이 주는 안정감은 황실의 부귀영화가 앞으로도 계속되기를 기원하는 것 같죠.

반면 황금 팔찌의 집에 있는 풍경화는 앞쪽에 너무 많은 장식이 추가되어서 다소 비현실적으로 보입니다. 수조 위에는 새들이 노닐고

양옆에 있는 기둥 받침대 위에는 알쏭달쏭한 그림이 놓여 있어요. 위에는 가면이 걸려 있고요. 하여간 분주합니다. 전형적인 4기 양식이지요. 모두를 조합하면 환상적이지만 하나하나는 매우 사실적으로 그려져 있어요. 집주인이 갖고 싶은 모든 것을 그림 속에 담았다고 볼 수 있지요. 그래서 이 그림의 주인은 도리어 이 그림을 현실적이라고 생각했을 수도 있습니다.

어렴풋이 이해가 되면서도 좀 어렵네요.

| 청출어람의 로마 회화 |

이런 논의 과정을 한마디로 정리할 수 없어서 안타깝습니다. 하지만 거창한 논쟁보다는 즐기는 게 먼저 아닐까요? 일단 멋진 그림이 눈앞에 펼쳐지면 이런저런 작은 문제는 다 사라집니다.

뒤 페이지에서 다시 한번 이수스 전투 모자이크를 봅시다. 정말이지 대작이고 명작입니다. 이 앞에 서면 별다른 설명이 필요 없어요. 이 모자이크는 알렉산더 대왕 재위 당시, 혹은 알렉산더의 사후 얼마 되지 않아 만들어졌다고 추정됩니다. 기원전 320년을 전후해서 그려진 회화를 기초로 한 작품이죠. 그래서 이 작품을 헬레니즘 미술에서 다뤘습니다. 그러나 원래 기원전 1세기 초에 폼페이에서 제작된 로마시대 버전입니다. 정확히는 '목신의 집'이라고 알려진 곳에서 발견되었고요. 이 모자이크는 목신의 집 안에 있는 응접실 바닥을 장식하고 있었습니다.

이수스 전투 모자이크, 폼페이 '목신의 집', 기원전 1세기경, 나폴리국립고고학박물관 알렉산더와 페르시아의 다리우스 3세 사이에 벌어진 이수스 전투 장면을 묘사했다. 가로 5미터, 세로 3미터의 거대한 작품이다.

이런 거대한 모자이크가 개인 집 바닥에 깔려 있었다니 놀랍군요.

그렇습니다. 아마도 집주인이 알렉산더 대왕과 관련 있는 사람이었나 봐요. 손님이 방문하면 제일 먼저 이 작품을 보여주고 싶었겠죠. 위대한 대왕의 전투 장면이 바닥에 깔려 있다는 게 어색할 수도 있지만, 당시에도 알렉산더 대왕의 공적은 이미 흘러간 옛 이야기였습니다. 게다가 이제 로마가 세상의 지배자가 되었으니 과거는 모두 로마를 위한 것으로 재편집되고 있었을 거고요.

이 작품이 모자이크로 제작되었다는 점도 눈여겨볼 만합니다. 모자이크란 새끼손톱만큼 작은, 색깔 있는 돌이나 유리를 꼼꼼히 이어 붙여 화면을 구성하는 기법입니다. 공이 엄청나게 많이 드는 작업이지요. 모자이크 제작은 고대 그리스에서 먼저 시작되었지만 로마

시대에 대대적으로 유행합니다. 지중해 주변의 더운 날씨와 잘 어울리는 서늘한 바닥재이기도 하고요. 늦어도 기원전 1세기경에는 폼페이 곳곳에서 활용될 정도로 광범위하게 사용되었는데요, 폼페이 전체가 모자이크 천국이라고 해도 될 정도예요.

알렉산더 대왕의 이수스 전투 모자이크를 직접 보고 싶네요. 목신의 집 바닥에 그대로 남아 있나요?

아닙니다. 아쉽게도 지금 폼페이에는 복제본만 남아 있고요, 진품은 나폴리국립고고학박물관에 전시되어 있어요.
공포에 질린 얼굴로 쫓기는 다리우스 황제와 머리카락을 휘날리며 쫓는 알렉산더 대왕의 모습 말고도 아주 매력 넘치는 디테일이 있습니다. 다리우스 황제 아래쪽에 누워 있는 페르시아 병사가 보이시나요? 자세히 보면 방패에 죽어가는 병사의 얼굴이 반사되어 있어요. 이런 부분까지 꼼꼼하게 잡아내다니 놀랍습니다. 물론 처음 이 장면을 묘사했을 헬레니즘 작가를 예찬해야겠지요.

죽어가는
병사의 얼굴

이수스 전투 모자이크(부분) 방패에 페르시아 병사의 얼굴이 비쳐 보인다.

방패를 거울처럼 이용해 보이지 않는 부분도 사실적으로 표현하는 방식은 그리스의 전설적인 작가들이 창안한 기법입니다. 일종의 눈속임 그림이죠. 로마에서 이 모자이크가 만들어졌을 때는 2기 벽화가 시작될 무렵이었는데, 로마가 이때부터 그리스 회화를 적극 모방했다는 사실을 알 수 있습니다.

지금은 그리스 대가들의 작품이 없으니 정말 안타깝네요.

그렇습니다. 그러나 이런 대가들의 영향력은 로마 회화 곳곳에 배어 있었을 것으로 추정됩니다. 예컨대 아래 그림을 보시면 매우 흥미롭지요. 일단 재현의 단계가 아주 높아요. 사실적으로 잘 그렸을 뿐만 아니라 시선의 방향이 은근해서 감상이 즐겁습니다.

때로는 모든 것을 보여주지 않을 때 더 많은 상상력을 동원하게 되는데, 이 그림은 바로 그런 효과를 노린 것 같아요. 폼페이에서 발견되었지만 원작은 그리스였을 것으로 추정합니다.

스타비아이의 '아리안나의 집'에서 발견된 벽화, 1세기경, 나폴리국립고고학박물관

등을 돌린 여인이 어떤 얼굴을 하고 있을지 궁금하게 만들었다는 말씀이시죠?

맞습니다. 가리고 보여주지 않음으로써 우리의 상상력을 자극하는 그림을 또 하나 보시죠.

아래 그림은 신화 속 이피게네이아의 희생 장면을 담았습니다. 트로이 전쟁 당시 배를 타고 원정을 떠나려고 했던 그리스 연합군은 바람이 한 점도 불지 않아 2년 동안이나 꼼짝달싹하지 못하게 됩니다. 아르테미스 여신이 훼방을 놓은 것이지요. 이때 그리스 연합군의 수장 아가멤논의 딸 이피게네이아가 제물로 바쳐집니다. 그림은 이피게네이아가 제물로 끌려가는 장면을 묘사한 작품인데요, 왼쪽을 보시면 이피게네이아의 어머니가 울고 있죠. 그런데 손으로 얼

이피게네이아의 희생, 1세기경, 나폴리국립고고학박물관

굴을 가리고 있어요. 결정적인 장면을 숨겨버리는 겁니다.

그리스 회화도 참 흥미롭네요. 지금까지 남아 있었으면 건축이나 조
각처럼 대단했을 것 같아요.

그래도 로마인들이 그 그림의 가치를 알아보고 충실히 모사한 덕분

파퀴우스 프로쿨루스와 그의 아내, 1세기경, 나폴리국립고고학박물관

파이윰에서 제작된 미라 초상화

에 이렇게 아쉬움을 달랠 수가 있습니다. 그렇다고 로마인이 무작정 그리스 그림만 흉내 낸 건 아닙니다. 왼쪽 페이지의 초상화처럼 아주 사실적인 그림을 보면 로마인 특유의 강건한 기품이 느껴져요.

이런 로마인의 그림은 이집트에도 영향을 끼칩니다. 악티움 해전 이후 이집트는 로마의 직접 지배를 받는데요, 자연히 이집트 지배층은 로마의 문화를 급속하게 받아들이죠. 그 결과가 바로 옆과 같은 작품입니다. 이집트에서 로마식 초상화가 제작되는 겁니다. 이 초상화의 용도가 참 놀라워요. 원래 미라의 얼굴 위에는 마스크 같은 초상 조각이 놓였는데 이제는 로마의 초상화가 미라의 얼굴 위에 놓이죠.

제작비는 초상화가 더 적게 들었을 겁니다. 일반적으로 조각보다 회화의 제작비가 낮으니까요. 조각의 입체적인 사실감이 초상화에서는 새롭게 해석됩니다. 초상화를 잘 보시면 이목구비 하나하나에서 생동감이 넘쳐나요. 번뜩이는 눈빛은 미라의 주인이 다시 살아나 우리와 마주 보고 있는 느낌마저 주지요.

고대 이집트의 신비로운 죽음의 세계가 로마의 영향을 받아 사실감

을 갖추어가는 과정이라고 보시면 됩니다. 과거에는 이집트 문명이 서양 문화를 일깨웠는데 이제 역으로 로마가 이집트 미술에 영향을 주는군요. 이래서 세상은 돌고 돈다고 하나 봅니다.

고대 로마의 모습은 오늘날의 도시와 크게 다르지 않았다. 광장에는 사람들이 모이는 시장과 관청이 있었고, 사람들은 형편에 따라 빌라처럼 생긴 주거시설이나 고급 개인 주택을 선택해 살아갔다. 또한 실내를 장식하는 용도로 벽화를 다수 제작했다.

공공시설

포로 로마노 '로마의 광장'이라는 뜻으로 광장, 원로원, 신전, 시장, 관청, 경기장 등이 모여 있던 구역.

비아 사크라 '성스러운 길'이라는 뜻으로 포로 로마노 한복판을 가로지른다.

주거 건축

인술라 로마의 평민들이 거주하던 집단 주거시설. 현대의 주상복합 건물과 유사한 형태로, 5~7층 높이다.

도무스 로마의 상류층, 귀족들이 거주하던 개인 주택. 외부와 차단되어 있는 단독 주택 형태. 예 폼페이의 주택들

회화

폼페이 지방 경제의 중심지였던 폼페이에는 부를 누린 로마인들의 고급 주택이 가득했다. 이런 집의 내부는 신화의 한 장면, 풍경 등을 담은 다양한 회화로 장식되었다.

⇒ 기초적인 원근법이 사용된 그림도 있다.

⇒ 4단계로 발전했으며 로마 회화사의 기준이 된다.

기원전 2세기	기원전 80년	기원전 20년	0	기원후 40년	기원후 79년
1기 예 그리핀의 집	**2기** 예 보스코레알레 신비의 집	**3기** 예 아우구스투스 황궁 보스코트레카세의 황제의 집		**4기** 예 네로 황궁 베티의 집	

모자이크 바닥 장식으로 모자이크가 유행함. 예 이수스 전투 모자이크

천천히 서둘러라.

—아우구스투스 황제

O3 제국을 향한 비전: "천천히 서둘러라"

#프리마 포르타의 아우구스투스

#최고 사제의 모습을 한 아우구스투스 #아라 파치스

외부의 적을 무찌른 뒤, 로마에서는 점차 내분이 일어납니다. 특히 율리우스 카이사르, 즉 시저가 살해당한 기원전 44년을 전후해 크 나큰 변화가 생기죠. 앞서 말씀드린 것처럼 로마는 포에니 전쟁에 서 카르타고를 꺾고 지중해 지역에서는 감히 대적할 국가가 없는 강대국이 됐습니다. 식민지는 점점 넓어지고 식민지에서 들어오는 막대한 부도 쌓여만 갔죠.

문제는 식민지를 개척하고 그곳에서 벌어들인 재산을 축적한 주체 가 로마라는 나라 전체가 아니라 특정 가문과 개인이었다는 겁니다. 꼬집어 말하자면 원로원 귀족들이었지요.

그럼 로마는 지금 세계적으로 문제가 되고 있는 양극화 문제에 시 달린 건가요? 귀족에게 부가 집중되면 서민들은 더 살기 힘들어졌 을 것 같은데요.

그렇습니다. 원로원의 귀족은 포에니 전쟁을 거치며 새로 정복한 시칠리아섬과 북아프리카 지방에 거대한 농장을 설치하고 포로들을 동원해서 농사를 짓기 시작했습니다. 이런 대농장을 라티푼디움이라고 불러요. 반면 전쟁에서 목숨을 바쳐 싸웠던 일반 군인들은 땡전 한 푼 받지 못하고 고향으로 돌아가야 했지요.

더 큰 문제는 고향에 돌아가 보니 오랜 전쟁 때문에 농토가 황폐해졌다는 겁니다. 이들은 귀족에게 땅을 넘기고 먹고살 길을 찾아 로마시로 모여들었습니다. 이제 로마시에는 먹고살 길이 막막한 빈민이 들끓기 시작했지요.

하지만 로마 원로원은 공동체를 위해 자기 재산을 쓰기도 했잖아요. 이런 상황에서 귀족들이 빈민을 돕지 않았나요?

공동체에 대한 헌신을 중시하는 원로원 귀족의 정신이 살아 있었다면 이런 사태를 그냥 보고만 있지는 않았을 겁니다. 하지만 당시 원로원 귀족들은 농장을 넓히는 일에 혈안이 되어 있었어요. 원로원이 귀족들의 이익 단체로 변질되어버린 거죠. 원로원이 명예와 헌신이라는 가치를 포기한 순간 로마 시민들도 등을 돌립니다.

그들이 원로원 대신 선택한 것은 전장에서 빛나는 공을 세운 장군들이었어요. 결국 이 장군들이 로마 공화정을 무너뜨리게 되지요. 많은 분들이 알고 계시는 카이사르가 시민의 지지를 얻어 로마 공화정을 전복시킨 군인의 대표 주자입니다.

생각보다 복잡한 사정이 있었군요.

| 제국의 탄생 |

그렇죠. 하지만 원로원에게도 500년 가까운 세월을 이어온 공화정을 어떻게든 지켜내고 왕정이 출현하는 것을 막아야 한다는 신념이 있었습니다. 이건 단순히 기득권 다툼을 넘어선 이념적인 고뇌이기도 했습니다. 그러니 카이사르의 신뢰를 한 몸에 받던 브루투스가 그를 암살하는 일이 벌어졌던 거지요.

하지만 로마의 세력 균형은 이미 무너진 상태였습니다. 원로원이라는 집단에 대한 시민의 신뢰도 완전히 땅에 떨어졌죠. 결국 로마가 새로운 출발을 하기 위해서는 공화정도, 왕정도 아닌 새로운 정치제도가 필요했습니다. 카이사르의 세력을 이어받아 로마의 1인자 자리에 올라선 옥타비아누스가 그 제도를 만들어냅니다.

로마의 황제는 보통 우리가 아는 황제와는 의미가 많이 다릅니다. 우선 원칙적으로 로마 황제는 세습되는 자리가 아니었습니다. 형식적으로나마 원로원과 시민의 추대를 얻어야 했어요.

게다가 로마의 황제는 마냥 권리를 누리는 것이 아니라 시민의 삶에 대해 실질적인 책임을 져야 하는 자리였어요. 외적의 침입으로부터 로마를 방어하는 역할이 가장 중요했고 식량도 제때 공급해야 했습니다. 목욕장이나 수로 같은 공공 편의시설을 짓고 콜로세움에서 벌어지는 경기 관람을 무료로 제공하는 일 역시 빼놓을 수 없었지요.

로마의 황제는 제가 생각하던 절대 권력자와는 굉장히 다른 존재였네요.

로마의 제정은 공화정의 연장선상에 있었습니다. 황제 역시 원로원과 마찬가지로 로마 시민에 대한 아낌없는 헌신과 주어진 책임을 다 하는 명예로운 행동, 즉 시민의 덕을 증명할 필요가 있었던 거죠. 그러다 보니 온갖 수단을 동원해 황제 개인의 위엄과 권위를 방방곡곡 알리려는 시도가 줄을 잇게 되는데요. 미술도 이러한 목적에 최적화됩니다. 지금부터는 로마 제정시대의 조각 작품이 황제의 위엄을 어떻게 선전했는지 살펴보시죠.

| 비너스의 후손 아우구스투스 |

앞서 로마시대에는 초상 조각이 수없이 많이 만들어졌다는 말씀을 드렸습니다. 특정 인물의 이미지를 제작함으로써 그를 기리는 동시에 그의 핏줄을 이은 가문의 정통성을 드러내려는 시도였지요. 하지만 로마 제정시대에 접어들어 원로원이 그저 형식적 기구로 전락하고 귀족 가문의 위세도 예전 같지는 않게 되자 조각에도 변화가 일어납니다. 이제 조각이 황제의 권력을 신격화하는 데 앞장서는 거지요.

오른쪽은 로마 초대 황제인 아우구스투스의 조각상입니다. 이런 모습의 아우구스투스 황제상은 현재 150여 개가 전해지는데, 최초로 발견된 곳의 지명을 따라 프리마 포르타의 아우구스투스라고 부릅니다. 먼저 얼굴을 살펴봅시다. 어떤 느낌이 드시나요?

입도 굳게 다물고 있고, 표정도 진지해서 왠지 범접할 수 없는 위엄

이 엿보여요.

맞습니다. 지도자가 지녀야 할 카리스마에 초점이 맞춰진 듯하죠. 눈썹과 눈 사이가 좁고 볼이 움푹 팬 모습에서 아우구스투스의 개성 있는 외모도 충분히 드러납니다. 그러나 공화정 시기에 만들어졌던 초상 조각과 비교하면 상당히 다듬어진 얼굴이라는 느낌을 받습니다. 황제도 신이었기 때문에 아우구스투스의 얼굴을 신성하게 다뤘다고 볼 수 있죠.

이제 전체를 살펴봅시다. 갑옷과 지휘봉으로 무장한 모습부터가 로마 황제에게 잘 어울립니다. 황제는 로마군의 총지휘관으로서 로마 시민을 외부의 위협으로부터 지켜내야 했습니다. 황제를 일컫는 영단어 엠퍼러 Emperor는 라틴어로 총사령관을 뜻하는

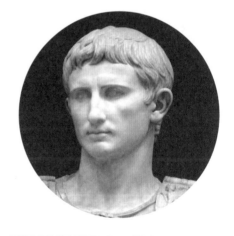

프리마 포르타의 아우구스투스, 기원전 20년, 바티칸박물관
프리마 포르타 지역에서 발견된 아우구스투스 조각이다. 오른손을 뻗어 지시하는 자세이며, 왼손에는 지휘봉을 들고 있었을 것으로 추정한다.

임페라토르Imperator에서 온 단어입니다. 황제를 신격화하려는 시도는 아우구스투스 황제를 로마의 최고 사제로 표현한 조각상에서 극대화됩니다.

아래 조각에서 아우구스투스 황제는 토가를 머리 위까지 올려 쓰고 종교의식을 집전하는 모습으로 표현되었습니다. 로마 황제는 최고 사제의 역할도 겸했거든요. 여기서 황제는 아주 위엄 있게, 천천히 몸을 움직이고 있습니다. 옷 주름은 선명하면서도 아주 세밀하게 처리되어 있고요. 몸가짐부터 정교한 의복까지, 모든 부분이 황제를 존엄한 자로 묘사하고 있습니다.

전장의 지휘관의 모습이었던 프리마 포르타의 아우구스투스와는 다른 방식으로 신격화된 모습입니다.

오른쪽 페이지의 발 부분을 보십시오. 갑옷을 입고 있는 황제가 신발은 신지 않고 맨발을 하고 있죠. 로마에서 맨발로 새겨진 조각은 전부 신을 표현한 것입니다. 그러니 아우구스투스 황제를 맨발로 그렸다는 건 황제를 신격화했다는 증거겠죠. 실제로 로마 황제는 죽은 뒤에 일정 의식을 거쳐 신전에 신으로 모셔졌습니다.

최고 사제로서의 아우구스투스, 기원전 12년, 로마국립박물관

황제의 발 옆에 아기 천사가 새겨져 있는 것도 그래서인가요?

아기 천사가 아니라 사랑의 신 큐피드입니다. 굳이 큐피드를 넣은 데에는 두 가지 이유가 있는데요. 하나는 조각 기법상의 문제입니다. 아우구스투스 상은 대리석으로 만들었기 때문에 대단히 무겁습니다. 그냥 세워놓으면 무게를 이기지 못하고 넘어질 수 있어요. 그래서 지지대를 만들어 받쳐야 하는데, 그냥 원통 모양 기둥을 깎아 받쳐놓으면 멋이 없으니 큐피드를 새겨넣은 겁니다.

상징적 의미도 있습니다. 아우구스투스는 카이사르의 양아들이었는데, 카이사르 집안은 대대로 비너스 여신의 핏줄을 계승했다고 알려져 있었거든요. 그리스식으로는 아프로디테죠. 신들의 족보를 따지자면 큐피드가 아프로디테의 아들이고요. 그래서 큐피드는 자연스럽게 카이사르 집안의 상징이 되었습니다. 이 조각상은 아우구스투스가 카이사르의 후계자이며 신의 혈통이기도 하다는 사실을 선포하고 있는 거지요.

75세까지 살았던 아우구스투스가 모든 조각에서 20대 청년의 모습으로 표현되고 있다는 점도 무심히 넘길 일은 아닙니다. 앞서 그리스인은 인간 중에서도 젊은 남자의 신체를 신성하게 여겼다고 설명드렸습니다. 그리스 문화를 이어받은

프리마 포르타의 아우구스투스(부분)

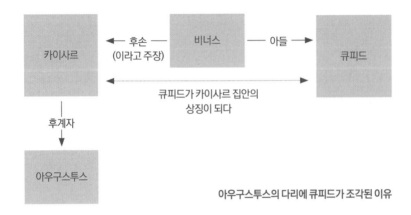

| 카이사르 | ← 후손 ― (이라고 주장) | 비너스 | ― 아들 → | 큐피드 |

큐피드가 카이사르 집안의
상징이 되다

후계자
↓

아우구스투스

아우구스투스의 다리에 큐피드가 조각된 이유

로마에서도 비슷한 의도가 있었던 거지요. 황제는 몸도 아름답고 신성하다는 겁니다.

그리고 황제의 조각상이 취한 자세를 보면서도 재미있는 이야기를 할 수 있습니다. 오른쪽 페이지를 보세요. 아우구스투스 조각상은 팔을 뻗고 있다는 점만 다를 뿐 그리스의 도리포로스와 거의 같은 자세를 취하고 있습니다. 그리스 조각상의 이상적인 몸매에 갑옷을 입혀 황제의 몸을 균형 있고 아름다운 모습으로 완성해냈지요.

도리포로스를 똑같이 베끼지 않고 손을 뻗어 앞으로 들고 있게 한 이유는 뭘까요?

이 자세는 지도자를 의미하는 전형적인 표현입니다. 고대부터 지금까지, 한 팔을 쳐들고 있는 자세로 지도자를 표현한 경우가 적지 않아요. 알렉산더 대왕부터 중국의 모택동까지 말입니다.

루신예술학교, 모택동사상승리만세, 1970년, 중국 심양, 중산광장 목표를 손으로 가리키며 대중을 인도하는 모습으로 조각되었다. 이는 정치가의 조각상에 자주 등장하는 자세다.

프리마 포르타의 아우구스투스(왼쪽)와 도리포로스(긴 창을 든 남자, 오른쪽) 도리포로스는 로마 복제본으로, 원래는 창을 어깨에 걸쳐 들고 있었을 것으로 추정한다.

왼쪽 페이지의 모택동 동상을 보시죠. 자세가 아우구스투스 조각상과 별로 다르지 않습니다.

어느 모로 보나 프리마 포르타의 아우구스투스 상에는 이상적인 지도사, 신의 반열에 오른 황세를 표현하고아 밀겠다는 의지가 노골적으로 드러나 있습니다. 이렇게 제작된 아우구스투스의 조각상은 로마 시내뿐만 아니라 제국 곳곳에 설치되었습니다. 백성들이 황제

의 모습을 조각상으로나마 만날 수 있도록 하여 황제의 위엄과 권위를 받아들이게 하려는 계산이 깔려 있었던 겁니다. 텔레비전이나 신문이 없었던 고대에는 정치권력을 선전하는 매체로 조각상만 한 게 없었을 테니까요. 워낙 여러 민족을 포용했던 로마제국이기에 백성들에게 누가 그들의 왕인지 알리는 일은 더욱 중요했겠죠.

그런 면에서 프리마 포르타의 아우구스투스는 효과적으로 목적을 달성합니다. 황제로서의 권력과 위엄, 권위 있는 혈통, 백성을 이끌겠다는 이상, 개성을 지닌 한 사람으로서의 외모적 특징까지 모든 것을 담아내는 데 성공했으니까요.

하지만 공동체의 이상을 표현한다든가 죽은 용사들을 애도하는 등, 그리스 조각이 보여주었던 은유적인 성격은 더 이상 찾아볼 수 없게 됩니다. 상상력을 동원하거나 스스로 해석할 여지를 완전히 없애버린 로마의 황제 조각상은 그 주인공을 기념하고 권위를 표현한다는 명백한 목적에만 착실하게 봉사하죠. 지금 우리는 이러한 조각을 아름다운 미술 작품이라고 생각하지만 당시에는 그렇게만 기능하지는 않았다는 겁니다.

| 고요한 질서와 아라 파치스 |

로마가 황제가 통치하는 국가로 바뀌었다는 게 좀 아쉽기는 합니다. 공화정 로마에도 문제는 있었지만 여러 세력이 합심해 나라를 이끌어나갔다는 점이 마음에 들었는데 말이죠.

아라 파치스 아우구스타이, 기원전 9년, 아라파치스박물관 대리석으로 만든 제단이다. 외벽이 아름다운 조각으로 장식되어 있어서 미술 작품으로서의 가치도 뛰어나다. 로마의 위엄을 나타내고 평화를 기원하는 내용의 조각이 새겨져 있다.

그런 측면이 있지요. 하지만 당대 로마인 중에는 절대 권력자의 등장에 안도감을 느낀 사람들도 있었을 겁니다. 시민 한 사람, 한 사람이 주권을 가지고 제 목소리를 내는 사회가 어느 순간 균형을 잃고 통제 불능에 빠졌을 때를 상상해보세요. 사회에는 언제나 소란스러운 자율성보다 질서정연한 침묵을 선호하는 이들이 있기 마련이죠.

아무튼 아우구스투스가 권력을 잡으면서 로마의 극심한 내분이 정리된 것만은 분명합니다. 기원전 13년에서 9년 사이, 현재 로마의 나보나 광장 근처에 있는 마르스 평야에 '평화의 제단'을 설치해 그기 이룩한 질서를 기념했을 정도지요. 평화의 제단은 라틴어로 아라 파치스라고 부릅니다. 내전을 끝내고 황제 자리에 오른 아우구스투스가 이곳에서 제를 올렸다고 하죠.

대단히 상징적이게도, 로마제국이 해체되면서 아라 파치스도 부서지고 마는데요. 1938년 이탈리아의 파시스트 독재자 무솔리니가 흩어진 조각들을 모아 지금과 같은 모습으로 복원했습니다. 아이러니하죠.

아라 파치스 겉면에는 수많은 조각이 새겨져 있습니다. 동쪽에는 대지의 여신, 서쪽에는 로물루스와 레무스, 남쪽에는 아우구스투스 황제 일가, 북쪽에는 로마의 원로원 의원들이 표현되어 있지요. 아래의 부조는 그중 동쪽 면의 대지의 여신 부분입니다. 대지의 여신은 생명력을 뿜내듯 두 아이를 안고 있으며, 양옆에는 각각 강과 바다를 상징하는 인물들이 의인화되어 나타납니다. 이 조각을 그리스 미술에서 본 헤게소의 묘비와 비교해보지요.

아라 파치스(동쪽 면) 대지의 여신 또는 평화의 상징이라고 하는 여신이 출산을 장려하듯 두 아이를 안고 있으며 여러 동물과 여신들이 그 주위를 둘러싸고 있다.

대지의 여신이 취한 자세나 헤게소가 취한 자세나 별로 다를 게 없어 보이네요.

그렇습니다. 그리스 고전기 양식이 약 400년이 지난 이때까지도 이어지고 있는 거예요. 하지만 미묘한 차이점이 있습니다. 특히 옷 주름의 표현이 그렇지요. 대지의 여신의 옷 주름은 매우 현란합니다. 여신의 다리를 감싼 옷감과 그리스의 헤게소가 입은 옷의 느낌을 비교해보세요. 아라 파치스에서 대지의 여신이 입고 있는 옷이 더 두껍고 뻣뻣해 보입니다. 옷감이 구겨진 각도도 다소 과장되게 표현되어 있고요. 편안하게 몸을 감싸며 중력을 받아 아래로 자연스럽게 떨어지는 헤게소의 옷감과는 느낌이 다릅니다. 헤게소 쪽이 훨씬 우아하고 애수에 젖은 듯하죠.

제단의 남쪽 면에 새겨진 조각도 딱히 솜씨가 뛰어나다고 보기는 어렵습니다. 별다른 구도 없이 인물들을 좌우로 길게 배치해놓았지

곱슬머리

의자에
걸터앉은
자세

얇은
옷자락

아라 파치스(왼쪽) 그리스 헤게소의 묘비(오른쪽)

아그리파 리비아 티베리우스 아우구스투스의
(줄리아?) 왕자 조카안토니아

아라 파치스(남쪽 면) 수십 명으로 이루어진 황제 일가가 조각되어 있다. 이는 황실의 권위가 혈연
에 의해 지속될 수 있다는 것을 강조하기 위함이었다.

요. 결혼식 때 찍는 단체 사진처럼요. 어쩌면 당연한 일입니다. 이 조각을 새긴 목적 자체가 감흥과 정서를 불러일으키는 것보다는 로마의 평화를 이룩해낸 아우구스투스 황제와 그 일가의 위대함을 대대손손 전달하는 것이었으니 말입니다.

조각 속 인물들을 살펴보면 아우구스투스는 물론이고 황제의 아내였던 리비아, 아우구스투스의 조력자이자 사위였던 아그리파를 비롯해 황제의 일가가 가족사진처럼 등장합니다. 그리스 사람들이 가장 경계했던, 개인과 그 개인의 혈연 집단에 대한 숭배가 드러나죠.

로마 공화정 시대에도 자신의 조상을 초상 조각으로 남기는 전통이 있었다고 하셨잖아요.

맞습니다. 물론 공화정 시기에도 혈통을 강조하기 위해 초상 조각을 만들었죠. 하지만 개인이 자기 조상의 초상 조각을 새기는 것과 아라 파치스라는 국가적 기념물을 황제의 형제, 자매, 아들, 딸들이 뒤덮고 있다는 건 차원이 다릅니다. 아라 파치스는 로마라는 나라의 성격 자체가 바뀌었음을 상징적으로 보여주고 있어요.

| 팍스 로마나를 열다 |

여태까지 하신 이야기대로라면 로마 공화정은 권력의 중심에 있던 원로원이 귀족의 이익 집단으로 변질되면서 몰락의 길을 걸었고, 그다음부터는 황제라는 개인이 원로원을 대신해서 로마를 관리한 셈이네요. 그런데 원로원보다는 황제가 더 부패하기 쉽지 않나요? 원로원 귀족은 600명이나 되었지만 황제는 단 한 사람이잖아요.

말씀하신 대로입니다. 하지만 로마의 전성기는 의외로 로마가 제국으로 변모한 다음에 찾아왔습니다. 아우구스투스 황제가 죽은 후 잠시 혼란이 있기는 했지만, 로마는 96년부터 180년까지 대략 100년간 5현제 시대를 맞습니다. 다섯 명의 훌륭한 황제가 다스린 시기라는 뜻이죠. 이 로마의 전성기를 팍스 로마나 혹은 5현제 시대라고 부릅니다.

어쨌거나 팍스 로마나 시절 로마를 이끌던 황제들의 능력이 출중했나 봐요. 방대한 제국을 유지하는 일도 보통 힘들지 않았을 테니까요.

그 점은 부정할 수 없습니다. 하지만 황제 개인의 능력뿐만 아니라 로마라는 나라의 시스템 자체가 대단히 탄탄했어요. 공화국 시절부터 다져온 공학 기술이 통치의 큰 자산이었습니다. 이것을 이용해 광대한 영토와 넘쳐나는 인구를 효율적으로 관리할 수 있었던 겁니다.

로마라는 제국을 유지하는 데 공학 기술이 어찌나 큰 역할을 했는지 고대 역사가인 할리카르나수스의 디오니소스는 로마의 세 가지 위대한 것으로 "첫째는 수도, 둘째는 하수도, 셋째는 도로"를 꼽았을 정도지요. 무엇보다 광대한 영토를 하나로 잇고, 이들을 통합해 다스리는 데 이 같은 기간 시설은 큰 역할을 했습니다. 다음에는 미술 작품처럼 아름답고 섬세해 보이지는 않더라도 제국의 대동맥 역할을 충실히 했던 로마의 기간 시설을 살펴보시죠.

로마인들은 실용적인 용도로 예술 작품을 제작했다. 그중에서도 조각은 대부분
왕족, 귀족 가문의 위엄을 널리 알리는 목적으로 만들어졌다. 자신의 카리스마로
제국을 다스렸던 로마 황제들의 조각을 중심으로 로마 조각을 살펴본다.

아우구스투스
조각

프리마 포르타의 아우구스투스 황제의 위엄을 제국 전역에 알리기 위해 제작.
지도자의 권위가 느껴지는 표정+시민을 이끌어나가는 자세.

최고 사제의 모습을 한 아우구스투스 황제의 신성성이 극대화되어 나타난 조각.
의상, 동작 등을 활용하여 용맹함보다 존엄함을 더욱 강조함.

아라 파치스

'평화의 제단' 사면이 조각으로 장식되어 있는 제단으로 아우구스투스가 제국의 평화
와 황제 가문의 번영을 위해 제작.

⇒ 동쪽 면은 대지의 여신, 서쪽 면은 로물루스와 레무스, 남쪽 면은 아우구스투스
일가, 북쪽 면은 로마 원로원 의원의 모습으로 장식.

⇒ 국가 기념물에 황족 일가 등장. 공화제에서 제정으로 변한 로마 권력 지형을
보여줌.

성실함은 만물의 처음이요 끝이다.
성실은 만물의 근원이 되고 성실함이 없으면
만물은 존재하지 않는다.

—「중용」

04 내가 가는 곳이 곧 길이다

#아피아 가도 #트라야누스 기념주 #콜로세움
#진실의 입 #판테온

로마의 공학 기술 중 최고는 도로 건설이 아닐까 싶습니다. 로마인은 이웃 국가를 정복하러 갈 때도 도로부터 깔 만큼 도로를 중시했습니다. 그렇게 만들어진 길이 얼마나 튼튼하고 정교한지 지금까지도 멀쩡하게 남아 있을 정도죠. "모든 길은 로마로 통한다"는 말이 결코 과장은 아닙니다.

다음 페이지에 있는 아피아 가도는 고대 로마에서 가장 중요한 도로입니다. 기원전 312년 만들어졌고, 지금의 나폴리 근방에 있었던 카푸아와 로마를 연결했어요. 그런데 로마의 영향력이 커지면서 도로의 종착점도 길어져 기원전 240년경에는 이탈리아 남쪽의 브린디시까지 이어집니다. 로마의 지배력이 커질수록 도로의 길이도 함께 길어진 셈이죠.

이런 식으로 만들어진 도로가 아피아 가도만 있었던 게 아닙니다. 로마의 도로는 로마의 팽창과 함께 유럽 전체를 그물망처럼 엮게

아피아 가도, 기원전 312년, 로마 로마와 남이탈리아를 잇는 길로, 인도와 도로가 구분되어 있다.
검은 돌을 고르게 깔아 포장했다.

되거든요. 로마인들은 당시 오지에 가까웠던 유럽 깊숙한 곳까지 악착같이 도로를 놓았습니다. 오른쪽 지도를 보면 로마의 도로에 대한 집착을 짐작하실 수 있습니다.

이탈리아반도 내 로마의 도로

로마제국 전역의 도로

| 로마로 통하는 모든 길 |

유럽 전체는 물론이고 아시아에, 아프리카까지 도로가 뻗어 있네요. 대단한 집념이라고밖에는 말할 수 없겠습니다. 길이가 어마어마하겠는데요?

모든 도로의 길이를 헤아려보면 8만5000킬로미터에 이릅니다. 서울에서 로마까지의 직선거리가 9000킬로미터 정도이니 어림잡아 서울과 로마를 5번 왕복할 수 있는 거리지요. 게다가 그냥 샛길도 아니에요. 도로의 폭이 보통 7미터 정도여서 마차 두 대가 동시에 지나갈 수도 있었다고 합니다.

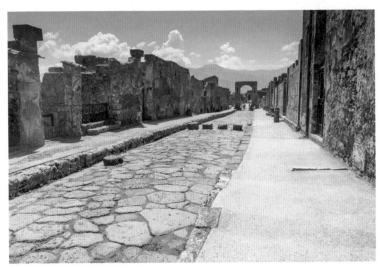

폼페이 유적의 도로 사람이 다니는 길과 마차가 다니는 길이 구분되어 있으며, 두 길 모두 완벽하게 포장되어 있다.

약 7m

넓은 돌판

모래, 자갈, 시멘트 혼합물

시멘트와 모래를 물로 반죽한 모르타르

잘게 부순 바위

배수로

압축시킨 모래와 흙

고대 로마 도로의 단면

규모뿐만 아니라 품질 또한 최고였습니다. 화산재에 덮여 잘 보존된 폼페이 유적의 도로를 살펴보면 전부 돌로 포장되어 있어 보기에도 튼튼합니다. 속을 들여다보면 더 대단합니다. 도로의 단면을 보면 맨 아래층에 흙을 단단히 다져놓고 그 위에 자갈, 시멘트, 모르타르를 적절히 배합한 재료를 층층이 깔았습니다. 맨 위의 돌은 그야말로 포장재에 불과한 거예요. 물이 잘 빠질 수 있도록 도로의

양옆에 배수로를 파놓기까지 했습니다.

이 정도면 현대의 도로라고 해도 손색이 없겠어요.

실제로 당시 만들어진 도로 중 일부가 지금도 사용되고 있습니다. 이 튼튼한 도로를 보다 보면 로마인들은 자신들의 제국이 영원히 이어지리라 생각했던 게 아닌가 싶습니다.

정말 그런 것 같네요. 그런데 길을 잘 닦는 것과 제국을 유지하는 것 사이에 어떤 관계가 있나요?

제국 전체에 길이 잘 닦여 있다는 말은 넓은 영토 곳곳으로 필요한 물자들이 빠르게 이동할 수 있다는 뜻인데, 필요한 곳에 물품을 제때 전달하는 것이야말로 국가 경영의 기본이라 할 수 있죠.

잘 닦인 로마의 길은 상인들이 이용할 수 있는 최적의 교역로였습니다. 상인들은 도구가 필요한 곳에는 도구를, 식량이 필요한 곳에는 식량을 운반해주면서 돈을 벌어들였고 이 돈은 곧 로마의 수입원이 되었습니다. 상인들 덕분에 필요한 물건을 적당한 때에 공급받았으니 다른 일에 종사하는 사람들의 생산성도 높아졌겠죠.

또한 앞서 살펴보셨던 아우구스투스의 조각상 같은 것들을 제국 곳곳으로 보내려면 잘 닦인 길이 필수였습니다. 길은 경제적 이익뿐만 아니라 정치적 통합을 위해서도 중요한 요소였던 겁니다.

그뿐만 아닙니다. 상인들의 경험이 쌓이면 제국의 국경 너머로 상품을 수출하고 수입하는 일도 가능하게 됩니다.

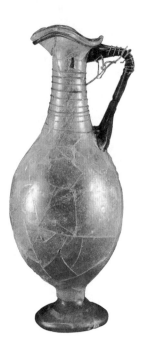

천마총 유리잔, 5~6세기경, 국립경주박물관(왼쪽)
경주 황남동 상감 유리구슬, 3세기경, 국립경주박물관(가운데)
경주 98호 남분 유리병, 3세기경, 국립경주박물관(오른쪽)
위 세 유물은 모두 로마와 페르시아가 닦은 길을 통해 한반도까지 흘러 들어온 것이다. 현대인의 눈에도 이국적인 느낌이 물씬 풍기는 이 유물들이 당시 사람들에게는 어떻게 보였을지 궁금해진다.

로마의 해외 무역이 어찌나 활발했는지 로마의 생산품이 신라까지 흘러들었을 정도였습니다. 위에 보이는 유물들은 신라시대 고분에서 발견되었는데요, 모두 로마의 영토였던 이스라엘, 레바논, 시리아산 유리 제품이지요. 이 물건들은 로마의 도로를 따라 페르시아에 들어간 후 페르시아의 무역로를 통해 신라까지 왔습니다.

신기하네요. 하지만 전쟁 때도 잘 닦인 길이 도움이 될까요? 적군이 길을 통해 빠르게 쳐들어올 수 있으니 넓은 영토에 걸쳐 수많은 민족들을 다스려야 하는 제국 입장에서는 불리한 게 아닌지요?

그런 측면도 있겠지요. 애써 닦은 길이 외적의 침입로로 역이용될 수 있었으니까요.
하지만 로마인은 길을 다른 관점으로 보았던 것 같습니다. 로마인에

길을 닦는 로마 군인들, 트라야누스 기념주(부분)

다리를 놓고 강을 건너는 로마 군인들, 트라야누스 기념주(부분)

게 길이란 외국으로 뻗어 나가기 위해 먼저 연결해야 할 대동맥에 가까웠던 듯해요. 변경에 나간 병사들에게 빨리 보급품을 대주기 위해서라도 길을 잘 닦아두어야 했으니까요. 로마인들은 그 길을 타고 거꾸로 외적이 침입하는 경우는 계산에 넣지 않았던 모양입니다. 세계 최강대국의 자신감이란 이런 걸까요?

자, 그럼 이런 자신감을 작품으로 확인해보시죠. 위쪽은 트라야누스 황제가 다키아 지방으로 원정을 떠났을 때의 모습을 기록한 부조입니다. 적들이 아닌 나무를 베어 넘기는 장면이 새겨져 있습니다. 병사들이 모두 도로를 닦고 있네요.

그리고 강을 만나면 제대로 된 다리를 만들었습니다. 시간이 걸리더라도 공을 들여 진로를 뚫고 보급로를 확보해놓았던 거지요.

길이 없으면 만들어서 나아갔던 거네요.

그렇죠. 본격적인 전투를 앞두고 진지를 구축하는 작업도 게을리

하지 않았습니다. 로마인들은 마구
잡이로 정복지를 초토화시키지 않
았어요. 일단은 새로운 영토에 거
점을 짓고, 그곳에 주둔하며 도시
를 만들었습니다. 그리고 이 도시
를 통해 새로 정복한 민족을 통치
했지요. 이러한 계획도시를 카스트
룸이라고 합니다. 현재 서유럽의
많은 도시가 고대 로마가 세운 카

진지를 쌓는 로마 군인들, 트라야누스 기념주(부분)

스트룸에 그 기원을 두고 있죠. 철저하고, 그래서 더욱 무서운 로마
만의 독특한 스타일이라고 할 수 있습니다.

| 번영을 기록한 기둥 |

앞에서 본 다키아 원정 장면은 어디에 새겨져 있던 건가요?

그 부조는 트라야누스 황제의 기둥이라 불리는 거대한 기념주에 새
겨져 있습니다. 얼핏 보기에는 이집트의 오벨리스크와 비슷해 보이
는 거대한 구조물이죠. 로마 시내의 트라야누스 포룸에 있습니다.
길이를 재보면 아래쪽 기단까지 합쳐 전체 높이가 35미터에 이릅니
다. 내부에는 걸어 올라갈 수 있도록 나선형 계단이 설치되어 있고
채광이 되도록 중간중간에 창문도 뚫려 있습니다. 맨 꼭대기에는
청동 조각이 하나 있는데요, 이전에는 트라야누스 황제의 조각상이

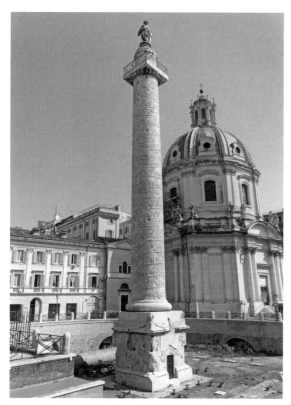

올라가 있었지만 16세기에 베드로 성인의 조각상으로 바뀌었습니다.

앞서 보신 부조 작품은 이 기둥을 빙글빙글 띠처럼 감아 올라가는 형태로 새겨져 있습니다. 띠의 높이는 80센티미터 정도이고 전체를 펼치면 길이가 대략 200미터에 이릅니다. 트라야누스의 다키아 원정 이야기가 하루하루 일기라도 쓴 것처럼 세밀하게 조각돼 있어서 기둥 아랫부분부터 따라 올라가면 다키아 전쟁 이야기를 순서대로 감상할 수 있죠.

트라야누스 기념주, 113년, 로마 받침을 빼고도 30미터에 달하는 대형 기둥이다. 꼭대기의 조각은 처음에 독수리였다가 트라야누스 황제의 모습을 거쳐 현재는 베드로 성인으로 변화했다.

트라야누스 황제는 부조로 자기만의 난중일기를 쓴 셈입니다.

기념주를 남길 정도였으면 중요한 원정이었나 봅니다. 다키아 원정에 대해 간단히 설명해주세요.

지금의 루마니아에 해당하는 다키아 지역은 꽤 오랜 시간 동안 로마의 골칫거리였습니다. 국경선을 사이에 두고 충돌이 잦았고 로마

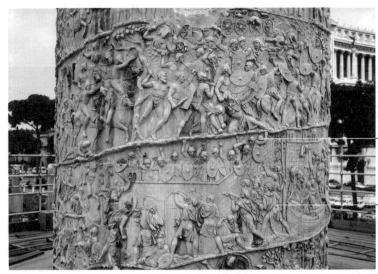

절도 있는
로마군

야만적으로
묘사된
다키아인

트라야누스 기념주(부분)

의 군대가 원정을 갔다가 대패한 적도 있거든요. 드디어 101년, 트라야누스 황제는 이곳을 평정하기 위해 원정에 나서고 마침내 승리하게 됩니다. 로마로서는 실리도 챙기고 자존심도 챙긴 일석이조의 전쟁이었던 셈입니다.

이제 기념주의 일부분을 따라가며 트라야누스 황제의 다키아 원정이 어떤 모습이었을지 생생히 살펴볼까요?

위를 보세요. 로마군과 다키아인이 맞붙는 장면입니다. 다키아인을 야만인으로 묘사한 것이 눈에 띄네요. 머리를 풀어헤치고 수염을 기른 채 몽둥이를 들고 돌진합니다. 반면 로마 군인들을 보십시오. 투구를 쓰고 칼을 찼습니다. 장비부터 다키아인과는 상대도 되지 않지요. 움직임 또한 질서정연합니다. 성벽 위에 올라서서 돌을 던질 때도 절도가 있지요. 성 아래에 우르르 몰려온 다키아인과 대비됩니다.

트라야누스 기념주(부분)

다키아군을 쫓는 장면은 더욱 급박해 보입니다. 눈앞에 로마군을 맞닥뜨린 다키아인이 느끼는 당혹스러움과 쓰러져 짓밟히고 있는 병사들의 참혹한 모습이 생생하게 전달되죠.

뒤 페이지를 보시면 붙잡힌 다키아 포로를 처형하는 장면에서도 사실을 각색했다는 느낌은 전혀 들지 않습니다. 아래쪽에 있는 포로는 이미 목이 잘려 있네요. 무시무시한 처형을 적나라하게 조각하는 일도 서슴지 않았군요.

그리스 미술에서 살펴본 파르테논 신전의 조각과 비교해보면 트라야누스 기둥의 조각이 얼마나 노골적이고 생생한지 알 수 있습니다. 이에 비하면 그리스 조각은 훨씬 은유적으로 표현했죠.

예컨대 뒤 페이지의 오른쪽 장면을 보시면 켄타우로스속과 인간이 싸우는 모습을 묘사했는데, 실제로 전투를 벌이고 있다기보다는 연출된 장면을 보는 것 같습니다. 인간의 목을 조르고 있는 켄타우로

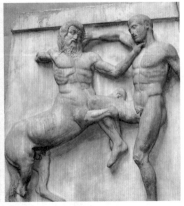

트라야누스 기념주(부분, 왼쪽)와 파르테논 신전 조각(부분, 오른쪽) 반인반수인 켄타우로스와 그리스인인 레피투스족이 싸우는 모습이 표현되어 있다. 켄타우로스의 얼굴 주름이나 근육이 생생하게 느껴진다.

스의 손을 보세요. 목에 손을 대고는 있지만 잔인함이나 살기가 느껴지지는 않죠. 이에 비하면 로마의 조각은 마치 종군기자가 찍은 사진 같아요. 화살이 날아다니고 사람이 눈앞에서 죽어가는 전장의 치열함을 생생하게 포착했네요.

로마 사람들도 우리가 방금 감상한 것처럼 기념주의 조각을 감상할 수 있었을까요? 높이가 35미터나 되는 기둥에 새겨진 조각이라면 아래에서는 윗부분의 조각을 볼 수 없었을 것 같은데요.

그런 걱정은 하지 않으셔도 됩니다. 오른쪽 그림을 보시죠. 로마 시내에 있는 트라야누스 황제의 광장을 복원해놓은 상상도입니다. 트라야누스 기념주 양옆에 비슷한 높이의 건물 두 채가 서 있는 모습을 확인하실 수 있습니다. 각기 그리스어 도서관과 라틴어 도서관이었는데요, 이 도서관 사이에 기념주를 위치시켜서 도서관 창을

통해 기념주에 새겨진 부조를 볼 수 있었던 겁니다.

기왕 이야기가 나왔으니 트라야누스 황제 광장을 조금 더 둘러보도록 할까요? 가운데에 탁 트인 공간이 트라야누스 황제의 광장, 즉 포룸입니다. 포룸 뒷편에는 바실리카가, 그 뒤로는 도서관과 기념주가 자리합니다. 맨 뒤편에는 트라야누스 황제를 모시는 신전이 있었죠.

도서관까지 있었던 걸 보면 로마는 문화적으로도 발달했던 나라가 분명한 것 같네요. 이토록 많은 공공시설을 지으려면 세금을 많이 거둬야 했을 텐데, 시민들이 불만을 갖지는 않았나요?

트라야누스 포룸 복원 상상도 넓은 포룸과 거대한 바실리카가 가장 먼저 눈에 띈다. 바실리카 뒤로 기념주가 보이는데, 기둥의 양옆에는 라틴어 도서관과 그리스어 도서관이 세워져 있었다.

꼭 그렇지는 않았습니다. 로마의 공공시설물은 황제를 비롯한 유력자들이 시민에게 선물로 지어주는 게 전통이었거든요. 황제와 유력자들은 전쟁을 통해 얻은 전리품이나 노예를 판매한 대금 등으로 공공건축에 필요한 자금을 충당했습니다. 정복한 땅에 광산이나 거대한 농장을 개척해서 벌어들이는 돈도 대단히 많았고요. 전쟁을 하면 할수록 제국의 규모는 커지고 수도 로마도 화려해졌죠.

이처럼 화려해진 로마의 모습을 단적으로 보여주는 건축물이 하나 있습니다. 검투 경기와 5만 관중의 함성으로 뜨거웠던 곳, 그리고 현재까지 수많은 관광객의 탄성을 자아내는 곳, 바로 콜로세움입니다.

| 아치의 화려한 변신, 콜로세움 |

콜로세움은 로마 시내의 공공시설 중에서도 단연 으뜸이라고 할 만한 건축물로 무려 5만 명, 입석까지 최대 7만 명의 관객을 수용할 수 있는 거대 원형 극장입니다.

와, 잠실 운동장의 수용 인원이 2만5000명인데 놀라울 만큼 웅장하네요. 고대 로마인들의 스케일이 대단해요.

규모도 규모이거니와 천막으로 된 지붕이 달려 있어서 햇볕도 피하고 심지어 비가 내려도 편안히 검투 경기를 관전할 수 있었다고 합니다.

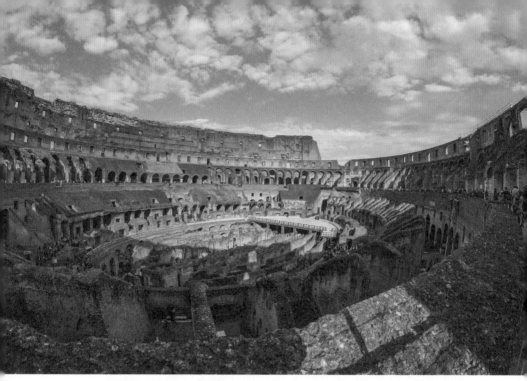

콜로세움 내부, 70~80년경, 로마 바닥이 뚫려 있는 듯 보이지만 원래는 나무판자로 바닥을 깔아 두었다고 한다. 관중석에는 총 5만 명 정도를 수용할 수 있었다.

내부의 모습은 사진에서 보시는 것과 같습니다. 영화 「글래디에이터」나 미국 드라마 「스파르타쿠스」에서 볼 수 있는 검투 경기가 이곳에서 벌어졌던 겁니다.

콜로세움 하나만으로 책 한 권을 쓸 만큼 이야깃거리가 많습니다만 여기서는 건축적인 면을 중심으로 살펴보겠습니다. 콜로세움은 여러 개의 아치를 큰 원의 둘레를 따라 이어놓은 형태로 지어졌는데요, 이 아치야말로 로마 건축의 아이콘이자 고대 건축공학의 꽃이라고 할 수 있습니다.

어떤 점에서 건축공학의 꽃이라고 불렸을까요?

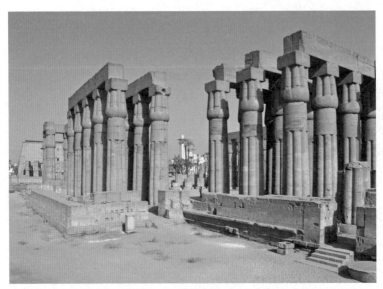

룩소르 신전의 상인방과 기둥, 기원전 1400년경, 룩소르 수직으로 솟은 기둥 위에 상인방을 수평으로 올렸다. 이는 기둥 하나에 걸리는 하중이 큰 건축 방식이다.

아치를 활용하면 기둥과 기둥 사이의 간격을 넓게 만들 수 있거든요. 상상해보십시오. 반듯한 돌들을 가져다 기둥을 세우고 기둥과 기둥 사이를 가로지르는 상인방을 올려놓으면 기둥 사이의 거리가 멀어질수록 상인방의 가운데에 무게가 많이 실리게 됩니다. 결국 상인방이 버티지 못하고 안쪽으로 무너져 내리게 되지요. 그 무게를 받칠 수 있도록 기둥을 촘촘히 세워야 한다는 뜻입니다. 기둥이 차지하는 면적이 넓어질수록 활용 가능한 빈 공간은 줄어들 수밖에 없지요.

이집트나 메소포타미아의 거대 신전이나 궁전에는 기둥이 수도 없이 많아서 마치 돌기둥이 서 있는 숲 같습니다. 그 이유가 바로 이겁니다. 상인방에 지나치게 하중이 걸려 아래로 무너져 내리는 것을 막으려면 무게를 분산해줄 다른 기둥들을 더 빽빽이 세워야만 했던 거죠.

그랬겠군요. 아치가 어떻게 이 문제를 해결할 수 있는 건가요?

아래 그림을 보십시오. 아치의 구조가 잘 설명되어 있습니다. 보시다시피 아치는 큰 돌을 통째로 깎아 만든 게 아니라 몇 개의 돌을 맞추어서 조립한 거지요. 바깥쪽에서 안쪽으로 차례차례 돌 부품을 조립해오다가 마지막에 키스톤이라는 조각을 가운데에 끼워 완성합니다. 그러면 하중이 양쪽으로 고르게 분산되어 구조적으로 아주 안전하죠. 이렇게 만든 아치는 기둥 간의 거리를 넓게 해줍니다.
아치의 응용 방법은 무궁무진합니다. 계속 포개나가면 긴 터널이 되고, 옆으로 연결해나가면 수도교가 되지요.
뒤 페이지의 '퐁 뒤 가르'가 대표적인 수도교입니다. 1985년 유네스코 세계문화유산으로 등재된 퐁 뒤 가르는 프랑스 남부의 님 지역에 있습니다. 가장 위층에 있는 아치 꼭대기에 물길을 만들었죠. 높낮이의 미세한 차이만 가지고 수 킬로미터 떨어진 도시까지 물을 공급했으니 대단한 기술력입니다.

아치와 키스톤의 원리

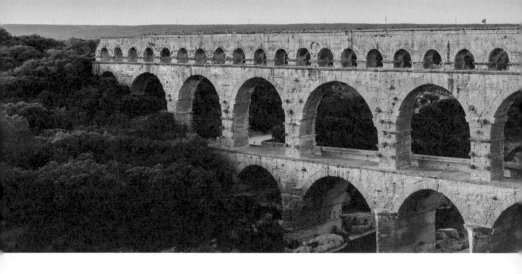

로마제국 전역에는 퐁 뒤 가르 외에도 수도교가 엄청나게 건설되어 있었습니다. 만일 아치라는 기술이 없었더라면 강을 넘고 산을 가로지르는 수도교는 세울 수 없었을 겁니다.

하긴 그렇겠네요. 물살을 이겨내는 튼튼한 기둥을 만들기도 어려웠겠죠.

로마시대에 건설된 수도교는 하나하나 튼튼한 것으로도 유명합니다. 오른쪽에 보이는 아치는 스페인 세고비아에 있는 것으로, 지금부터 대략 2000년도 더 전에 만들어진 수도교인데 지금까지도 끄떡없이 형태를 유지하고 있습니다. 로마제국이 한창 번영하던 시절에는 로마 시내에 수도교 열한 개가 설치되어 100만 명에게 물을

로마 수도교, 50년, 세고비아 현재는 수도교 역할을 하지 않지만 세고비아 한복판에서 존재감을 뽐낸다. 역시 아치 형태의 다리를 두 단으로 쌓아 올린 형태다.

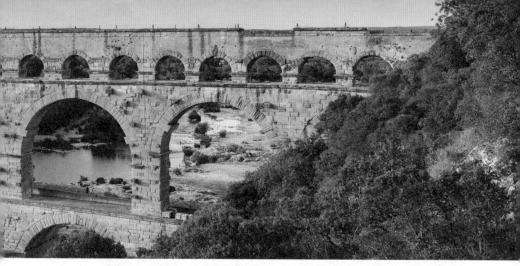

퐁 뒤 가르, 기원전 16년, 님 아치를 연결해 만든 다리를 세 단으로 쌓아 올린 형태다. 높이가 50미터에 이르며 중간에 산이나 강이 있어도 타 넘을 수 있는 구조물이다.

공급했다고 합니다.

아치 이야기가 나오는 바람에 이야기가 옆길로 샜네요. 다시 콜로세움으로 돌아옵시다. 콜로세움은 방금 본 수도교 같은 구조물을 원처럼 둥글게 붙인 형태의 건축물입니다. 그런데 재미있는 건 콜로세움의 아치에 기둥 모양의 조각이 들어가 있다는 거예요.

건축물의 구조로만 보면 이런 기둥들은 전혀 필요가 없습니다. 아치만으로도 충분히 하중을 견딜 수 있으니까요. 그런데도 로마인들이 그리스식 기둥을 넣은 것은 이제 기둥을 장식적인 목적으로 사용하기 시작했다는 걸 말해줍니다.

수도교 아치를 둥글게 배열해서 만든 콜로세움

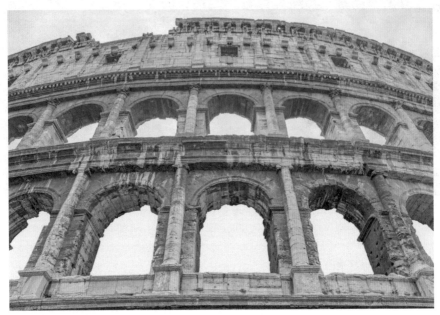

많은 아치와 그리스식 기둥으로 장식한 콜로세움 콜로세움의 기둥을 자세히 살펴보면 로마의 건축 양식이 어떠한 규칙을 따랐는지 알 수 있다.

기둥을 중구난방으로 아무렇게나 새긴 것도 아니었습니다. 나름대로 원칙이 있었죠. 로마인은 아래층으로 갈수록 단순하고 위쪽으로 갈수록 화려한 기둥을 사용해 콜로세움을 장식했습니다. 1층이 도리아식 기둥이라면 2층은 이오니아식, 3층은 코린토식으로 처리합니다. 콜로세움뿐만 아니라 로마에서 지어진 다른 모든 건축물에도 기둥을 배열할 때 이 원칙이 적용되었죠.

다른 건축물에도 이 원칙이 적용되었다면 기둥을 선택할 때 대충 느낌이나 경험으로 한 게 아니었나 보네요. 로마인은 왜 이 원칙을 지키려고 했나요?

| 비트루비우스의 힌트, 『건축 10서』 |

로마의 건축 원리를 집대성하고 체계적으로 완성한 사람이 있습니다. 기원전 80년경에 태어나 예수 탄생을 전후한 시기에 죽은 건축가인 비트루비우스입니다.

비트루비우스가 지은 『건축 10서』는 이론서라기보다는 건물을 지을 때 직접 참조할 수 있는 매뉴얼에 가깝습니다. '고전 건축이란 무엇인가?' 같은 이론적인 설명도 등장합니다만, 전반적으로는 시공 과정을 글로 풀어 쓴 책이라고 볼 수 있죠.

콜로세움의 기둥 장식을 설명할 때 밀씀드렸던 그리스 기둥의 형식도 비트루비우스가 정리해놓은 것입니다. 그는 세 가지 기둥 양식에 단순하고 땅딸막한 토스카나식과 복잡하고 늘씬한 콤포지트식까지 추가해 총 다섯 가지의 기둥을 로마 건축의 기본 요소로 정리합니다. 이 다섯 가지의 기둥은 각각 직경과 기둥 높이의 비례도 정해져 있는데, 일반적으로 기둥머리가 화려해질수록 비례가 길어집니다. '도리아식은 남성적이고 이오니아식은 여성적'이라는 설명도 비트루비우스가 처음 한 것입니다.

토스카나식　　도리아식　　이오니아식　　코린토식　　콤포지트식

비트루비우스의 양식별 기둥 정리

미술 시간에 들었던 기억이 나요. 그게 2000년 전 고대 로마인이 정리해놓은 설명을 그대로 배운 셈이었네요. 새삼 신기합니다.

그렇죠? 그뿐만 아니라 비트루비우스의 책에는 실제 건축 사례가 꼼꼼히 실려 있기 때문에 지금도 그리스와 로마의 건축물을 복원할 때 그의 책을 참고합니다.

서양은 지금으로부터 약 500~600년 전인 르네상스 시기에 이미 비트루비우스의 책을 참고해 고대 그리스 로마의 건축과 미술 양식을 부활시키려 했습니다.

아래 그림은 비트루비우스의 영향력을 보여주는 좋은 예입니다. 인체의 이상적인 비례를 파악하려고 그린 드로잉으로, 레오나르도 다 빈치의 작품입니다. 그림 속의 8등신 인물은 배꼽을 중심으로 해서 다리와 팔의 거리가 일정하죠. 이 드로잉은 다 빈치가 비트루비우스의 책을 읽고 그대로 도해한 것입니다. 비트루비우스는 『건축 10서』제3권에서 인간이야말로 만물의 척도인 만큼 인체의 비례를 건축에 활용해야 한다고 주장했거든요.

레오나르도 다 빈치, 비트루비우스에 의한 인체 비례 연구, 1492년경, 아카데미아미술관 비트루비우스의 이론을 그림으로 옮긴 소묘 작품이다.

실제로 이때부터 서양의 건축가들은 계속해서 로마의 건축 양식을 연구하고 영감의 원천으로 삼았습니다. 예컨대 아래 도판은 팔라디오라는 16세기 이탈리아 건축가가 로마 남쪽의 팔레스트리나에 있는 포르투나 신전을 답사한 후 이를 복원한 도면입니다.

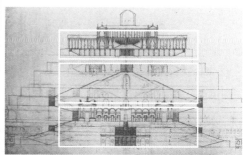

안드레아 팔라디오, 팔레스트리나의 포르투나 신전 복원 상상도, 16세기 ① 고대 메소포타미아, ② 이집트, ③ 페르가몬의 신전을 모두 합친 듯한 모습이다. 규모가 매우 컸을 것으로 추정한다.

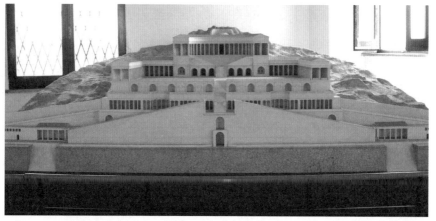

포르투나 신전 복원 모형, 프레네스티노고고학박물관 언덕의 경사와 높이를 활용해 지은 신전으로 자연 구릉 덕분에 그 위용이 더욱 돋보인다.

자연 구릉을 타고 일곱 개의 단이 충충이 올라가는 형태인데요, 찬찬히 뜯어보면 맨 아래층에 메소포타미아의 지구라트, 그 위층에는 이집트의 하트셉수트 장제전, 맨 위에는 페르가몬의 제우스 신전을 합쳐놓은 듯한 모습입니다. 로마가 거대 제국으로서 앞선 고대 문명을 종합했다는 이야기가 왜 나오는지 알 법한 건축물이에요. 팔라디오는 이와 같은 고대 로마의 건축물을 연구함으로써 자기만의 실험을 거듭하고 고전적 뿌리를 갖춘 건물들을 새롭게 설계할 수 있었던 거지요.

부러운 일이네요. 우리나라에는 비트루비우스의 『건축 10서』 같은 건축 이론서가 없지 않나요? 사극을 제작할 때마다 고증 논란에 시달리기도 하고요.

맞습니다. 우리나라의 경우 옛 건물을 복원하기가 대단히 난감하죠. '고조선 사람들은 어떤 건물을 지었을까?'라는 질문에 누구도 자신 있게 대답할 수 없습니다. 하지만 서양에는 과거의 건축 일부는 물론 건축 이론서까지 남아 있어서 고대 건축을 거의 완벽하게 복원할 수 있습니다. 그 자산을 바탕으로 새로운 건축 실험을 시도할 수 있었던 것입니다.

| 하수도는 도시 문명의 핵심이다 |

지금까지 로마의 역사부터 미술, 건축까지 쉼 없이 달려왔는데요.

진실의 입, 1세기, 산타 마리아 인 코스메딘 성당
원래 하수구 뚜껑으로 쓰였던 것을 떼어내서 전
시해놓았다. 지금은 로마의 명물이 되었다.

잠깐 쉬어가는 의미로 재미있는 사진을 한 장 보여드리겠습니다. 다들 어디선가 보신 적 있는 조각일 텐데요.

'진실의 입'이라는 조각 아닌가요? 오드리 헵번이 나온 영화 「로마의 휴일」에서 봤던 것 같아요.

맞아요, 바로 그 조각입니다. 저 입 안에 손을 집어넣고 거짓말을 하면 손가락이 잘린다는 속설이 있지요. 그래서 진실의 입이라는 별명이 붙었고요. 그런데 아십니까? 이 조각은 로마 시내에서 쓰던 하수구 뚜껑이었습니다.

영화의 낭만적인 장면에 등장하는 조각상이 하수구 뚜껑이라 감상을 망쳐드리는 것 같아 죄송하기도 합니다만, 저는 이 하수구 뚜껑이야말로 로마 문명의 위대함을 보여주는 결정적 증거 중 하나라고 생각합니다.

앞서 역사가 할리카르나수스의 디오니소스가 로마의 위대한 세 가지로 도로와 수도, 하수도를 꼽았다고 말씀드렸는데요, 하수도는 도시 문명의 발달에서 그만큼 중요한 역할을 차지하는 시설입니다. 하수가 제대로 처리되지 않으면 인구 밀도가 높은 도시 지역의 위생 상태가 엉망이 되죠.

뒤 페이지의 구조물이 기원전 6세기에 설치된 하수도의 출구입니다. 처음 설치될 때는 지표면에 노출된 형태로 만들어졌지만 기원

클로아카 막시마, 기원전 3세기, 로마 로마의 하수도는 기원전 6세기에 땅 위로 노출된 채 만들어졌지만 기원전 3세기에 지금처럼 지하로 묻혔다.

전 3세기에 땅속으로 매립되었지요. '가장 큰 하수도'라는 뜻의 클로아카 막시마라는 이름답게 하수구의 지름이 사람 키보다도 훨씬 큽니다. 로마시대의 하수가 이 하수관을 따라 원로원 건물 아래를 지나서 티베르강까지 흘렀던 겁니다. 우리나라에 처음으로 하수관이 매설된 때가 20세기 초반이었다는 점을 생각해보면 그 옛날 로마인이 얼마나 유능한 도시 설계자였는지 이해가 되실 겁니다.

| 모든 신을 위한 신전 |

로마가 남긴 거리와 건축물을 살펴보는 것도 거의 끝이 보이네요. 마지막으로 로마제국이 남긴 가장 위대한 건축물, 판테온을 만나보

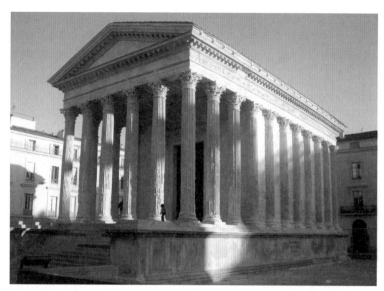

메종 카레, 2세기경, 님 현재 개보수를 거쳐 조각 작품을 전시하는 박물관으로 활용하고 있다. 전형적인 로마 신전의 양식을 따른다.

겠습니다. 판테온이란 범신전, 우리말로 풀자면 모든 신을 위한 신전을 의미합니다. 실제로는 일곱 신을 모셨다고 하지만 이름만은 여전히 판테온으로 유지되고 있지요.

물론 판테온 이전에도 로마에는 많은 신전이 있었습니다. 앞서 살펴보았던 팔레스트리나의 포르투나 신전처럼 제국 곳곳의 다양한 신전 양식을 혼합해 만든 경우도 있었고, 위의 메종 카레처럼 로마의 정통 양식에 가까운 신전도 있었지요. 메종 카레를 보시면 여러 개의 기둥이 열을 맞춰 늘어선 모습이 그리스 신전과 유사하지만 정면에 현관을 두고 현관 뒤에 방을 두는 에트루리아 신전 양식도 일부 계승한 형태입니다.

메종 카레의 기둥 양식도 주목할 만하지요. 뒤 페이지의 도면에서 보시다시피 로마인은 그리스의 기둥 양식 중 이오니아 양식과 코린

콤포지트 양식 기둥의 탄생

토 양식을 합쳐 새로운 기둥 양식을 만들었는데, 이것을 혼합 양식 혹은 콤포지트 양식이라고 부릅니다.

다른 문화를 익혀 새것을 창조하기까지 했네요.

기둥머리 부분의 문양만 합성한 것이 아니라 기둥 전체의 모양도 더 가늘고 길게 바꾸었지요. 그래서 그리스 신전과 비교해보면 훨씬 날렵한 느낌이 듭니다. 파르테논에 비해 메종 카레의 규모가 훨씬 작다는 점도 메종 카레에 경쾌한 느낌을 더해주었겠지요.

이 같은 기둥이 판테온 앞에도 자리하고 있습니다. 판테온은 기원전 27년에서 25년경 아그리파가 지었다고 알려져 있습니다. 하지만 화재로 무너졌다가 118년부터 다시 세웠죠. 그 결과물이 우리가 지금 보는 판테온입니다.

오른쪽을 보시면 정면에는 그리스 신전 모양을 따다가 현관처럼 쓰고 몸체 부분에는 거대한 원형 천장, 즉 돔이 올라간 거대한 공간이 만들어져 있습니다. 이 둥근 지붕은 지름만 43미터에 이릅니다. 건물 전체의 높이도 돔의 지름과 같은 43미터이고요. 천장 일부만 반구형으로 만든 게 아니라 신전을 지름 43미터짜리 거대한 구체로

판테온, 118~128년, 로마 로마의 모든 신을 위한 신전으로 지어졌다. 정면부는 그리스식 신전 양식을 따랐으나 뒷부분은 독특한 구 모양이다.

43m

판테온의 내부 구조도

만든 겁니다. 기하학적으로 가장 완벽한 형태라는 구체를 건축적으로 구현함으로써 신전이 주어야 할 신비로운 효과를 극대화한 셈이지요.

정말 대단하네요. 지름 4.3미터도 아니고 43미터짜리 구라니…. 만들기는커녕 측정도 어려웠겠어요.

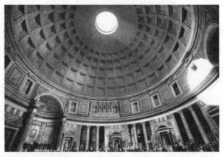

판테온 내부 벽면을 빙 둘러가며 감실이 뚫려 있다. 천장 가운데의 구멍에서 들어오는 빛이 판테온 내부를 신비로운 분위기로 만든다.

대단한 일이지요. 더 놀라운 것은 지금까지 거의 원형이 유지되고 있다는 점입니다. 오늘날도 판테온을 찾는 관광객들은 이 거대한 신전 앞에 서는 순간 웅장함과 신비로운 공간감에 입을 쩍 벌리게 됩니다. 내부에 직접 들어가면 경외감이 들 정도죠.

판테온 바닥의 배수 시설 곳곳에 뚫려 있는 작은 구멍으로 물이 빠져나간다.

기둥 하나 없이 거대한 구체로만 이루어져 있는 실내 공간은 상상할 수 없을 만큼 크고 넓게 느껴집니다. 게다가 천장 한가운데 뚫려 있는 직경 5미터짜리 구멍 덕분에 채광도, 통풍도 완벽하게 이루어지죠. 이 구멍으로 비가 들이친다 해도 걱정 없습니다. 바닥에 하수 시설이 되어 있거든요. 비가 내리면 빗물이 하수시설로 곧바로 빠지게 되어 있습니다.

기둥도 없이 이 거대한 천장을 지을 수 있었던 건 역시 아치 기법

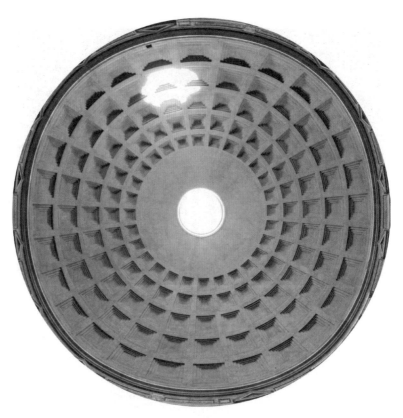

판테온의 천장 역할을 하는 돔 천정 무게를 줄이기 위해 중심으로 갈수록 두께를 얇게 했고 홈을 촘촘히 파냈다. 거대한 돔을 기둥 없이 올렸다는 점이 놀랍다.

덕분입니다. 아치를 동그랗게 돌리면 원형 천장이 나오죠. 판테온에는 그 외에도 여러 가지 건축 기법이 동원됐습니다. 천장의 오목한 홈들을 보세요. 천장에 구멍을 파서 전체 무게를 가볍게 만든 것입니다. 자세히 보시면 아래쪽으로 갈수록 홈의 크기가 크고, 위쪽으로 갈수록 작다는 걸 알 수 있죠.

우산을 펼치고 위를 쳐다보면 보이는 모습이네요.

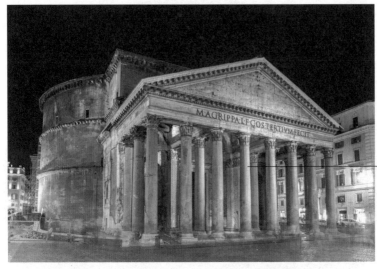

그리스 신전과
흡사하다

판테온 앞쪽의 그리스 신전식 구조물 파르테논 신전처럼 정면에 여덟 개의 기둥을 배치했다.

그렇습니다. 홈과 홈 사이의 남은 부분이 꼭 우산살처럼 전후좌우
로 퍼져 있어요. 이 우산살 구조 덕분에 거대한 천장의 무게를 지탱
할 수 있는 겁니다. 건축 재료 또한 눈여겨볼 만합니다. 그리스인은
대규모 건축물을 지을 때 대부분 돌, 그중에서도 대리석을 활용했
습니다. 로마는 달랐어요. 로마인은 석회와 화산재 등으로 시멘트
를 혼합한 다음 그 안에 자갈이나 돌을 섞어 콘크리트를 만들어서
건축재로 썼습니다. 콘크리트 덕분에 무거운 대리석으로는 만들 수
없는 거대 구조물을 쌓아 올릴 수 있었던 거지요.

다만 양식 측면에서는 판테온이 여전히 그리스 고전을 참고하고 있
다고 봅니다. 본체 앞에 현관처럼 붙어 있는 부분을 포르티코라고
하는데 그리스 신전과 매우 흡사한 형태이지요. 그리스 신전을 절
반만 잘라 판테온 앞에 붙여놓았다고 해도 될 정도입니다. 로마인
은 판테온 앞쪽에 그리스 신전의 구조물을 보여주어서 이 건물이

근대 이탈리아의 2대 국왕 움베르토 1세의 무덤 판테온 내부에 자리하고 있다.

신전이라는 메시지를 던지고, 그 뒤에 기하학적으로 완벽한 원형 건축물을 세움으로써 자신들이 열망했던 완전한 세계를 구현한 겁니다. 판테온은 그 자체로 모든 것이 한 몸에 들어 있는 통합된 세계였죠.

그런데 판테온이 계속 사용되었다면 로마 사람들은 얼마 전까지 주피터 신을 믿었다는 이야기인가요?

그건 아닙니다. 고대 세계가 끝나면서 판테온은 더 이상 신전으로 활용되지 않습니다. 기독교가 유럽 전체에 퍼지면서부터는 성당으로 개조되었지요.

유럽의 기독교인들은 성당 안에 묻히면 천국에 갈 수 있다고 믿었

기 때문에 판테온에는 유명 인사들의 무덤이 자리 잡게 됩니다. 르네상스의 전성기를 이끌었던 화가 라파엘로와 현대 이탈리아를 세운 건국 시조 비토리오 엠마누엘레 2세, 2대 국왕 움베르토 1세의 무덤도 이곳에 있어요. 판테온을 이탈리아에서 가장 영예로운 명예의 전당이라고 해도 과언이 아닐 겁니다.

로마인은 정복 전쟁을 할 때도 길을 닦고 다리를 놓는 일을 멈추지 않았다. 또한 자신들의 영토 안에 도로, 하수도, 수도교를 설치하는 데 매진했고, 아치를 이용해 콜로세움이나 판테온 같은 공공시설을 건축하기도 했다.

제반시설	**도로** 유럽 전역으로 뻗어 나가는 길을 닦음. 총 길이는 약 85,000킬로미터.

⇒ 로마 도로 중 일부는 지금까지 이용할 정도로 튼튼하다.

하수도 규모가 큰 도시에 꼭 필요한 시설. 위생 상태를 유지해서 전염병을 예방.

수도교 아치를 이용해 제작. 먼 곳의 물을 끌어다 쓰기 위한 것. **예** 퐁 뒤 가르

**아치를
활용한
공공시설**

콜로세움

- 용도 각종 볼거리가 펼쳐졌던 원형 극장.
- 규모 긴 쪽 지름이 약 189미터인 타원형, 약 5만 명 수용.
- 특징 아치를 둥글게 두른 모습, 1층은 도리아식, 2층은 이오니아식, 3층은 코린토식 기둥을 활용.

판테온

- 용도 모든 신을 위한 신전 → 성당 → 이탈리아의 국립묘지.
- 규모 지름이 43미터인 구 형태.
- 특징 가운데에 기둥이 없는 구 형태, 천장 가운데 통풍과 채광을 위한 구멍이 뚫려 있음. ⇒ 현관 부분은 그리스 신전 양식을 참고했다.

오늘부터 (…) 각자 원하는 종교를 믿고
거기에 수반되는 제의에 참가할 자유를 완전히 인정받는다.

—콘스탄티누스 황제, 「밀라노 칙령」

05 고요한 멸망과 드넓은 부활

#카라칼라 목욕장 #빌라 아드리아나 #산탄젤로 성
#티투스 개선문 #콘스탄티누스 개선문

로마가 남긴 유적을 살펴보니 오히려 의아한 생각이 들어요. 이렇게까지 강성했던 제국이 더 발전하지 못하고 무너져 내린 이유는 뭘까요?

하긴 로마의 멸망은 로마의 부흥만큼이나 의문스러운 이야기죠. 팍스 로마나가 시작되었을 때로 돌아가 봅시다.
팔라티노 언덕의 조그만 촌락에서 시작한 로마가 카르타고를 꺾고 지중해의 패권자가 될 때까지는 특유의 공화제가 잘 작동했다고 말씀드렸던 걸 기억하실 겁니다. 권위를 유지하기 위해 자발적으로 시민의 덕을 증명해야 했던 로마 공화제의 성격 덕분에, 소수의 엘리트가 운영했더라도 나름의 건전성과 합리성을 유지할 수 있었다고 말이지요.
로마가 지중해 최강자의 지위를 차지하면서 원로원이 귀족을 대표

하는 이익 집단으로 변질되어 위기를 맞았다는 말씀도 드렸습니다. 이 위기는 장군들이 황제라는 이름으로 절대적인 권력을 쥐면서 극복됩니다. 이후 로마는 전례 없는 번영을 누렸죠.

하지만 이런 식의 번영이 영원히 지속되는 건 불가능했습니다. 위기를 가져온 근본 원인이었던 부의 불균형이 전혀 해소되지 않았기 때문입니다. 로마의 어떤 황제도 대농장을 해체하고 그 땅을 평민들에게 나누어 주는 토지 개혁을 실행하지 못했거든요. 사실 인류 역사상 이런 식의 급진적 개혁에 성공한 사례는 손에 꼽을 정도죠. 황제들은 대신 국경 밖에 있는 이민족의 영토를 정복해 그 땅을 가난한 시민들에게 나누어 주는 정책을 추진했습니다. 국가 내부에서 부를 나누는 대신 나라 밖의 부를 빼앗아서 나누어 준 거예요. 그 대표적인 예를 한번 보시죠. 아래 보이는 곳은 트라야누스 황제

팀가드, 100년경, 알제리 로마 5현제 시기에 만들어진 계획도시 팀가드의 모습. 이때까지만 해도 국가에 헌신한 군인을 위한 사회적 보호망이 작동하고 있었다.

가 100년경 북아프리카, 현재의 알제리 지역에 만든 팀가드라는 도시입니다. 워낙 오지에 건설되었기 때문에 현재까지도 옛 모습이 아주 잘 남아 있어요.

팀가드는 퇴역한 군인들을 위한 도시입니다. 로마를 위해 열심히 싸웠던 시민을 위해 도시 하나를 지어주다니, 이면의 뜻이 어쨌든 스케일 하나는 대단하지요?

팀가드 평면도 팀가드 안에는 포럼과 극장, 시장, 도서관, 목욕장 등 시민 공동체의 삶을 뒷받침할 건물들이 체계적으로 들어가 있었다. 반듯하게 구획된 팀가드의 모습은 오늘날 신도시와 크게 다르지 않다.

하지만 이때에도 귀족들은 시민의 땅을 빼앗아 자신들의 농장을 부지런히 불려나가고 있었습니다. 로마는 지속적인 전쟁과 약탈이 계속되지 않으면 성장을 멈출 수밖에 없는 길을 걷고 있었던 겁니다.

전쟁을 멈추면 곧바로 국가의 성장이 멈추다니, 어떻게 보면 무서운 일이네요. 보통 사람들의 삶이 팍팍해졌겠군요.

평민뿐만 아니라 귀족들도 어려워지기는 마찬가지였습니다. 이들은 전쟁을 통해 노예를 공급받아야 농장을 유지할 수 있었거든요. 로마가 정복 전쟁을 멈추자 포로의 공급도 줄어들었고, 따라서 노예 값이 폭등하기 시작했죠.

농장주 입장에서는 이제 군이 농민을 내쫓고 노예를 동원해서 대

농장을 경영할 이유가 없어졌습니다. 노예를 사는 것보다 농민에게 소작을 주는 편이 수지타산이 맞았으니까요. 농민 입장에서도 살던 땅에서 내쫓기기보다는 귀족의 소작농으로 들어가는 게 편한 일이었죠.

그래서 제정시대의 토지제도는 서서히 변화를 맞이합니다. 노예를 동원해 농사를 짓던 라티푼디움은 사라지고 소작농을 대거 동원한 대농장이 등장하기 시작했죠. 하지만 소작농이 늘어날수록 제국은 서서히 쪼그라들게 됩니다. 가장 큰 위기는 군사력의 약화였죠.

제정시대 로마군의 주축은 여전히 평민이었습니다. 그들은 전쟁을 통해 새롭게 정복한 땅을 분배받고 그곳에 정착해서 새로운 삶을 꾸려나갔죠. 그런데 군인 대신 소작농의 길을 선택하는 농민이 많아지면서 병력 자원이 계속해서 줄어들기 시작합니다.

게다가 대농장을 가진 귀족들은 이런저런 핑계로 탈세를 일삼았습니다. 그 덕분에 로마 귀족이 얼마나 호화로운 생활을 누렸는지, 현대 사회의 재벌이 부러워할 정도였습니다.

아무리 그래도 그렇지, 요즘 재벌들이 설마 옛날 옛적의 부자를 부러워할까요?

사실입니다. 미국의 석유 재벌 폴 게티는 고대 로마 귀족이 살던 빌라를 그대로 흉내 내서 자신의 빌라를 지었거든요. 로마 귀족의 삶이 얼마나 화려했으면 20세기 석유 재벌이 탐을 냈을까요? 1970년대에 지어진 게티 빌라의 모습을 보시죠.

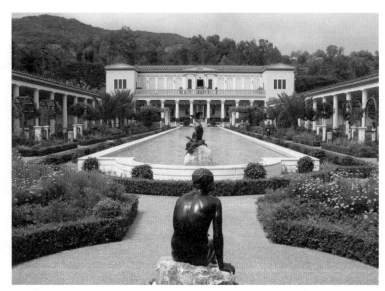

게티 빌라, 1974년, 미국 L.A. 이 건물의 원형이 되는 헤르쿨라네움의 빌라는 카이사르의 장인 소유였던 것으로 추정된다. 현재는 고대 그리스 로마 미술품을 전시하는 박물관으로 쓰인다.

| 균열의 조짐 |

5현제 시대가 끝나가던 2세기 말경에는 로마제국 어디에서도 나보다 나라를 먼저 생각하는 헌신을 찾아볼 수 없게 되었습니다. 양극화는 날이 갈수록 심해지고 군사력도 축소되어 국경을 약탈하는 이민족을 막기도 힘에 겨운 형편이었지요. 그러는 동안에도 귀족들은 자신의 시민적 덕성을 증명하는 자선사업과 공공사업을 계속 이어갔습니다. 하지만 이제는 그 뉘앙스가 살짝 달라졌다는 점에 주목할 필요가 있습니다. 로마시대의 대형 리조트를 통해 그 모습을 알아보죠. 다음 페이지를 보세요.

로마 시내의 유명한 관광지 중 하나인 카라칼라 목욕장은 얼핏 보면 로마 문명이 이루어낸 또 하나의 위대한 성취라고 여겨집니다.

카라칼라 목욕장, 216년, 로마 카라칼라 황제의 명령으로 지어진 이 목욕장은 1600명이 동시에 입장할 수 있는 규모다. 각종 욕탕뿐만 아니라 도서관 등 휴식을 취할 수 있는 시설이 많이 들어서 있었다.

하지만 이 목욕장은 제국의 쇠망을 예고하는 불길한 전조 중 하나였습니다. 왜 그런지 말씀드리기 전에 이 목욕장이 어떤 곳이었는지 소개해드리도록 하지요.

카라칼라 목욕장은 가로 412미터, 세로 393미터에 달하는 어마어마한 규모입니다. 평수로 따지면 4만 9000평 정도에 달하니까요.

카라칼라 목욕장의 전경 가로 412미터, 세로 393미터의 규모로 각 시설을 구획한 모습이 보인다.

그래서 목욕탕이 아니라 목욕장이라는 생소한 단어를 쓰셨군요? 어쩌면 리조트라

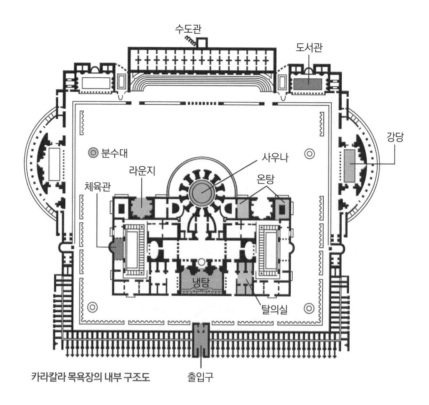

카라칼라 목욕장의 내부 구조도

출입구

는 말도 어울리겠는데요.

맞습니다. 요즘 기준으로도 대규모 위락 시설이죠. 안에는 도서관 부터 헬스클럽까지 여가를 위한 각종 시설들이 완비되어 있어서 로 마 시민들의 파라다이스 역할을 했습니다.

말이 파라다이스지 4만9000평의 넓은 공간에 온갖 위락시설을 배 치한다는 게 결코 쉬운 일은 아니었을 겁니다. 공간을 아주 체계적 이고도 효율석으로 분할해야 했을 텐데요. 위의 설계도를 보면 카 라칼라 목욕장의 공간 분할을 짐작해볼 수 있습니다.

외곽에는 도서관과 강당, 체육관 같은 레저시설을 배치하고 중앙에

는 사우나와 냉탕 등 목욕시설을 배치했습니다. 가운데의 둥근 공간이 사우나지요. 그 외에도 찜질방이며 좌식 화장실 등이 갖추어져 있습니다.

지금도 많은 건축가들이 카라칼라 목욕장의 공간 분할 방식을 보고 열광합니다. 2000년 전 건축물인데도 공간과 공간을 조정하고 연결한 방식에서 탁월성이 드러나거든요. 현대의 건축가들은 이 설계도를 보며 자기라면 이 공간을 어떻게 활용했을지, 2000년 전의 로마 건축가와 머리를 맞대고 고민하는 느낌을 받게 됩니다. 그만큼 공간 분할의 교과서라고 할 수 있는 건물입니다.

이 목욕장은 공학적으로도 대단히 수준이 높습니다. 넓디넓은 욕장에 물을 대야 했으니 수도가 완비되어 있어야 했고, 물을 데워야 했으니 지하에서 석탄과 나무를 때 물을 데우는 온수시설도 필요했죠.

건축사적으로 의미가 있는 훌륭한 건물인데 어째서 카라칼라 목욕장을 로마제국 쇠망의 징조라고 보시는지요? 황제나 소수 귀족들만 드나들 수 있는 호화 리조트였기 때문인가요?

아뇨, 그렇지 않습니다. 카라칼라 목욕장은 대중을 위한 시설이었어요. 로마 시민이라면 누구라도 무료로 이곳에서 유흥을 즐길 수 있었습니다. 이곳에서 읽어낼 수 있는 쇠망의 징조는 그보다 복잡하고 미묘합니다.

앞서 트라야누스 황제의 포룸과 도서관에 대해 이야기하면서 로마의 공공시설은 대부분 황제나 유력자가 시민들에게 선물로 지어주었다는 말씀을 드렸지요. 카라칼라 목욕장도 황제가 개인 재산을

희사해서 시민을 위해 지어준 건물이었습니다. 로마 황제는 이런 식으로 자신의 시민적 덕성을 보여주었죠.

공공시설 건축은 로마 황제나 귀족이 당연히 해야 하는 일이었습니다. 로마 시민들은 황제나 유력 정치인이 공공건물을 지어주지 않으면 불만을 품었고 심한 경우 폭동을 일으켜서 그들을 내쫓기도 했어요. 그런데 제정 말기로 오면서 공공사업의 성격이 조금씩 변합니다. 시민을 황제와 동등한 정치적 주체로 보고 공동체를 위해 자신을 희생하는 게 아니라 자기보다 낮은 존재, 관리의 대상으로 보기 시작했죠. 건강한 공동체를 만들기 위해 터져 나왔던 시민의 목소리는 이제 그저 즐길 거리와 감각적인 쾌락을 제공해달라는 '징징거림'으로 전락합니다.

그러니까 나라 전체가 특권층의 사유물이 되어버렸다는 말씀이시죠?

맞습니다. 사실 로마제국 쇠망의 징조는 이 시기 미술에서 더욱 노골적으로 드러납니다. 그리스의 조각은 민주주의적 공동체를 표현하는 신성한 상징이었습니다. 이에 비해 로마 공화정 시기의 조각은 공화제라는 복잡한 정치 체제 안에서 개인이 지녀야 할 가치, 즉 시민의 덕성을 보여주었죠.

하지만 제정시대가 되면 조각상을 비롯한 미술 작품이 개인의 사유물이 됩니다. 그리스의 신전에 우뚝 서서 공동체의 자부심을 드러내던 조각이며 로마의 1인자 자리를 놓고 경쟁하던 인물들이 광장을 행진할 때 들고 있었던 자랑스러운 조상의 조각은 한물간 유행

하드리아누스 황제의 별장, 125~128년, 티볼리 매우 넓은 정원이 있어 산책하기 좋은 곳이다. 정원 곳곳에 다양한 조각 작품이 많아서 별장 자체가 거대한 미술관 같은 역할을 한다.

이 되어버렸어요. 이제 조각상은 부자들의 저택이나 휴양지를 장식하는 장식품으로 전락합니다.

위는 로마 근교의 티볼리 지역에 있는 하드리아누스 황제의 별장입니다. 빌라 아드리아나라는 이름으로도 불리지요. 별장 곳곳에 장식용 조각이 놓여 있습니다.

그런데 아무리 뜯어봐도 각 조각상이 무엇을 의미하는지 전혀 알수가 없어요. 그리스 사람들이 신전이나 광장에 조각을 세워놓음으로써 나라를 위해 목숨을 바친 병사들을 기념하고자 했던 것과 비교하면 뜬금없다는 생각이 들 정도입니다. 빌라 아드리아나의 조각상들은 그저 보기에 즐거우라고 가져다 놓았을 뿐이에요.

대중목욕탕에 가면 가끔 여기에 왜 조각상이 있는지 어리둥절했는데, 같은 맥락이군요.

황제의 개인적 취향이 너무 심하게 드러나는 바람에 괴이하게까지 보이는 조각상이 만들어지기도 했습니다. 콤모두스 황제 조각이 대표적입니다. 콤모두스는 로마제국의 쇠락을 가져온 황제로 평가받는 인물인데요, 아래 조각상을 보시면 콤모두스가 사자 가죽을 걸치고 손에는 황금 사과와 곤봉을 든 모습으로 조각되어 있습니다. 사자 가죽과 황금 사과, 곤봉 모두 그리스 신화의 영웅 헤라클레스의 상징이죠.

그런데 이 조각상에서는 헤라클레스의 위용이 전혀 느껴지지 않습니다. 오히려 콤모두스가 억지스러운 '코스프레'를 하고 있다는 느낌이 들지요.

같은 황제 조각상이지만 아우구스투스의 조각상이 황제의 위엄을 증명하려고 만들어졌다면 이 조각상은 그저 콤모두스 황제 개인의 취향에 철저히 봉사하는 과시용 조각품이었던 겁니다.

헤라클레스 모습을 한 콤모두스 황제 조각, 192년, 카피톨리노박물관 자신이 사냥한 사자 가죽을 쓰고 다녔다는 헤라클레스의 모습을 본떠 만들었다.

아래 조각을 보면 제정시대 로마에서 미술이 어느 정도까지 개인의 사유물로 바뀌어버렸는지 확실하게 알 수 있습니다.

이 작품의 이름은 '안티노우스-오시리스'입니다. 안티노우스는 하드리아누스 황제의 시종이었는데, 하드리아누스는 이 소년과 연인 관계였다고 합니다. 그러던 어느 날 안티노우스는 황제와 함께 나일강에서 뱃놀이를 하다가 강에 빠져서 죽고 말았습니다. 사고였다는 설도, 자살이었다는 설도 있지요. 이 조각상은 그의 죽음을 안타깝게 여긴 하드리아누스 황제가 제작하도록 명령한 것입니다. 황제 개인의 감상과 추억이 예술품 창작의 주된 동기이자 유일한 이유였던 셈이지요.

왜 그냥 안티노우스라 하지 않고 안티노우스-오시리스라고 부르나요? 생긴 모습도 이집트 사람처럼 보이는 게 조금 의아하네요.

그게 참 재미있는 부분이지요. 오시리스는 고대 이집트의 신입니다. 저승을 다스리는 불멸의 신이죠. 하드리아누스는 아마 안티노우스를 오시리스의 모습으로 새김으로써 자신의 연인에게 영원한 삶을 선물해주고 싶었던 것 같습니다.

한편으로는 정복지의 문화를 적극적으로 차용했던 로마

안티노우스-오시리스, 135년경, 바티칸박물관 죽은 안티노우스가 불멸의 신이 되기를 바라는 마음으로 제작한 조각상이다. 이집트 신의 복장이 다소 어색하다.

제국의 개방적인 성격을 보여주죠. 하지만 이 작품에서 로마제국의 결정적인 한계를 엿볼 수 있습니다.

| 길을 잃은 사람들 |

로마제국에서는 어떤 인간도 피할 수 없는 절대적인 운명, 죽음에 대한 철학이나 종교가 발달하지 못했습니다. 그랬기에 하드리아누스 황제도 죽은 안티노우스를 기념할 때 로마 고유의 모티프 대신 이집트의 종교에 의지하는 수밖에 없었죠.

로마제국 곳곳에 남아 있는 무덤 건축을 보면 사후 세계의 문제와 관련해 로마인이 얼마나 큰 혼란에 직면해 있었는지가 더욱 분명하게 드러납니다.

공화제 시기의 로마인들은 현세적 가치관에 치우쳐 있었던 만큼 내세에는 별로 관심이 없었습니다. 이때는 화장이 보편적이었고요. 그런데 제정기에 들어서면서 점차 시신을 매장하는 풍습이 유행하는데, 정해진 장례 절차나 무덤 양식마저 없어서 각자 자기 무덤을 스스로 디자인해야 할 지경이었습니다. 뒤 페이지의 사진을 보시죠.

이건 피라미드 모양이네요. 그런데 주위가 사막이 아닌 걸로 봐서 혹시 로마의 무덤인가요?

맞습니다. 어떤 로마인들은 이처럼 외국의 장례 풍습을 따라 하기도 했죠. 사진 속 피라미드는 가이우스 세스티우스라는 로마인이

가이우스 세스티우스의 피라미드 형태 무덤, 기원전 1세기경, 로마 로마에는 정해진 장례 방식이 없었기 때문에 로마인들은 자신이 원하는 방식과 형태로 죽음을 맞이할 수 있었다. 사진은 이집트의 피라미드를 차용해 만든 무덤이다.

기원전 1세기 후반에 세운 무덤입니다.

세스티우스는 로마의 종교 단체에서 적극 활동했던 사람으로 알려져 있는데요. 아마 이 사람은 이집트식으로 죽기를 선택했나 봅니다. 하드리아누스 황제가 죽은 연인을 기념하기 위해 이집트식 조각상을 만들었던 것과 마찬가지죠. 높이가 약 30미터로, 규모도 상당합니다. 로마의 영토 내에서 간혹 발견되는 피라미드는 로마에서 내세의 문제를 다루는 철학이나 종교가 발달하지 않았다는 것을 보여주는 간접적 증거가 됩니다.

피라미드를 짓는 것은 좀 나은 편이고, 어떻게 생각하면 황당하기까지 한 무덤을 만든 이들도 있습니다. 오른쪽의 무덤이 대표적인데요. 이 무덤의 주인은 제빵사였습니다. 자기 직업을 정말 자랑스

고대 로마 빵 장수의 무덤, 기원전 50~20년경, 로마 나름의 부를 축적했을 것으로 보이는 로마 빵 장수의 무덤이다. 빵 굽는 화덕을 형상화한 무덤을 만들었다.

럽게 여겼던 건지, 죽어서까지 빵을 굽고 싶었는지 무덤을 당시의 화덕 모양으로 만들었습니다. 무덤 맨 윗부분에는 살아생전 빵을 굽던 모습을 새겨넣기까지 했지요.

이 사람은 직업관이 정말 확실했네요! 그럼 황제는 자신의 무덤을 어떻게 만들었나요?

황제의 묘역 또한 별다른 원칙 없이 조성되기는 마찬가지였습니다. 로마에 있는 산탄젤로 성이 대표적입니다. 원래는 하드리아누스 황제의 무덤으로 조성되었던 건물입니다. 로마가 멸망한 5세기 이후에는 이 무덤을 개소해 요새로 사용했죠.

저한테는 정해진 죽음의 형식이 없었다는 게 오히려 좋게 느껴져요.

하드리아누스 황제의 무덤(산탄젤로 성), 139년, 로마 하드리아누스 황제의 무덤으로 널리 알려져 있으나 그 외에도 여러 황제가 이곳에 묻혔다. 현재는 박물관으로 사용되고 있다.

정해진 형식이 없으니까 자기가 원하는 방식대로 죽을 자유가 있었잖아요.

관점에 따라서 자유라고 볼 수도 있겠죠. 하지만 저는 로마인이 죽음이라는 숙명을 충분히 고찰한 뒤 자유로운 죽음의 방식을 찾아냈다는 생각은 들지 않습니다. 그보다는 로마 사회가 죽음이라는 문제를 외면하거나 아예 관심을 갖지 않았다는 인상을 강하게 받아요. 말하자면 죽음이라는 문제에 소극적으로 대응했던 거죠. 평생에 걸쳐 피라미드를 만들며 죽음을 준비했던 이집트와 비교하면 확연히 대조되는 모습입니다.

수많은 로마인이 죽음의 문제에 대해 별다른 고민을 하지 않았기에

죽음 직전에 허망함에 시달렸던 게 아닌가 해요. 특히 사회가 혼란해질수록 사회적으로 합의된 덕목이 후퇴하면서 그 허망함이 커졌겠죠.

아래의 석관을 보십시오. 어느 군인의 관인데요. 석관의 겉면에는 그의 생전 영광스러운 모습이 새겨져 있습니다. 전장을 누비며 적들을 쓰러뜨리는 멋진 영웅의 모습이지요. 후대 사람들이 자신을 이런 모습으로 영원히 기억해주기를 바랐을 겁니다. 하지만 정작 죽음의 순간이 닥쳐왔을 때 얼마나 허무했겠습니까? 이렇다 할 내세관이 없으니 아무리 공을 세우고 큰 영광을 누렸어도 죽은 뒤에는 그저 모든 것이 한낱 꿈처럼 사라지고 말리라는 허탈함에 시달렸겠지요.

맞아요. 많은 사람들이 죽기 전에 신을 믿고 종교를 가지게 된다는

루도비시의 대석관, 250년경, 로마국립박물관 알템프스 궁 군사를 이끌고 적을 무찌르는 군인의 모습이 조각되어 있다. 짓밟히는 적과 진격하는 로마 군사의 모습이 대비된다.

이야기를 들었어요. 아무래도 미지의 세계, 알 수 없는 세계에 대한 불안 때문이겠죠.

이 부분을 집중적으로 파고들어 로마라는 거대한 제국을 순식간에 굴복시킨 종교가 하나 있습니다. 이스라엘의 조그마한 고장에서 탄생한 이 종교는 로마에 유입된 이후 가혹한 탄압을 받으면서도 결코 사그라지지 않고 계속 번져 나갑니다. 그리고 마침내 로마제국의 국교로 지정되기에 이르지요. 현재 전 세계적으로 22억 명의 신도들을 거느리고 있는 종교, 세계에서 가장 넓은 지역에 퍼져 있는 종교. 바로 기독교입니다.

| 기독교가 제시한 답 |

기독교가 처음 생겨났을 때만 해도 로마제국은 이 조그만 신생 종교를 경계하지 않았습니다. 관용과 다양성, 융합의 나라답게 제국이 된 후에도 오랫동안 다양한 문화를 끌어안고 있었거든요.
로마인은 새로운 영토를 정복하더라도 그 지역 사람에게 자기들이 믿는 종교를 강요하지 않았습니다. 오히려 토착 신을 로마의 종교 안으로 끌어들였지요.
워낙 실용적인 로마인들이었기에 현실적인 필요가 생겼을 때 그 필요를 돌보아줄 수 있을 만한 신을 만들어 그 신에게 제사를 지내기도 했습니다. 물난리가 나면 물의 신을 만들어 섬기고, 하수구를 만들 필요가 있으면 하수구의 신을 만들어 제를 지내는 식이었어요.

죽은 황제를 신으로 모시는 경우도 심심치 않게 있었고요. 로마에서 신이란 얼마든지 생겨났다가 인기가 없어지면 사라질 수 있는 존재였습니다. 그리스 신화에 등장하는 12신을 주신으로 모시기는 했지만 그 외에 다른 신들이 계속 만들어져도 문제 될 게 없었고요. 유일 신앙에 대해서도 예외는 아니었습니다. 서력의 기원이 되는 예수 탄생 이전에 이미 유대인들은 로마의 간접적인 지배를 받고 있었습니다. 유대교는 오직 하나의 신만을 인정하는 유일신교로, 유대인들에게 다신교인 로마의 종교는 이단이자 배척할 대상이죠. 그런데도 로마인들은 그러거나 말거나 별로 신경 쓰지 않았어요. 하기야 유대인의 태도 때문에 유대인을 그대로 놔둔 것일 수도 있습니다. 유대인은 자신들만이 신의 선택을 받은 특별한 민족이라고 믿었기에 다른 민족을 굳이 유대교로 개종시키려 하지 않았거든요. 유대인들이 속으로 무슨 생각을 하건 그건 로마의 관점에서 보면 사소한 일이었습니다.

그랬을 수도 있겠네요. 로마는 이미 세계 최고의 강대국이었으니까요. 설령 유대인이 모조리 들고 일어나 폭동을 일으킨다 하더라도 사태를 얼마든지 수습할 수 있을 만큼 강한 군사력을 갖추고 있었겠죠.

그렇습니다. 실제로 로마인이 유대인의 반란을 철저하게 응징한 사례가 있었습니다. 79년 로마의 10대 황제로 즉위한 티투스는 유대인의 항쟁을 신압한 사건을 기리기 위해 개선문을 설치했죠.
개선문이란 승리의 축제를 벌이고 신들에게 제사를 지내는 장소로 가는 길목에 설치하는 구조물입니다. 개선장군과 그 부하들이 개선

티투스 개선문, 81년, 로마 비아 사크라에 있다. 원래는 채색되어 있었다고 하며, 통로가 하나뿐인 단공식 개선문이다.

문 아래를 통과해가도록 되어 있죠. 이 구조물을 지나면서 고개를 들면 개선문 안쪽에 새겨진 조각 작품을 만나실 수 있습니다. 바로 여기에 개선장군의 중요한 업적들이 기록되는 것이지요. 오른쪽 사진을 보세요. 티투스 개선문의 안쪽 부분을 보시면 가지 일곱 개가 달린 촛대를 가지고 행진하는 로마인의 모습을 확인하실 수 있습니다.

아, 저 커다란 물체가 촛대군요. 강조해서 새긴 걸 보면 소중한 물건이었나요?

이 촛대는 메노라라고 합니다. 유대인이 광야에서 헤매던 시절 모세가 썼던 것이라고도 하고 그로부터 300년 후 예루살렘 성전에서

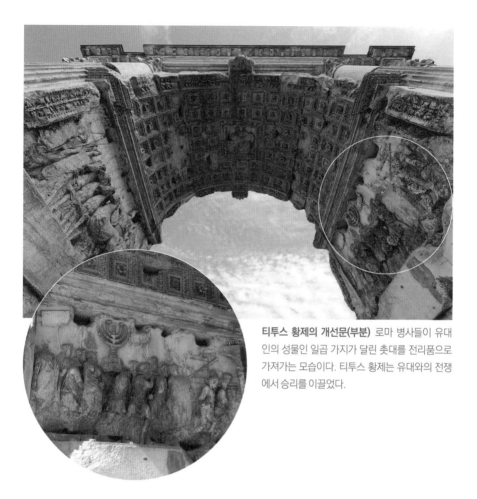

티투스 황제의 개선문(부분) 로마 병사들이 유대인의 성물인 일곱 가지가 달린 촛대를 전리품으로 가져가는 모습이다. 티투스 황제는 유대와의 전쟁에서 승리를 이끌었다.

사용했던 것이라고도 하죠. 유대교의 주요 성물이자 상징인데, 지금도 이스라엘의 국가 상징으로 쓰이고 있습니다.

그 성물을 티투스 황제가 빼앗아 로마로 가져간 겁니다. 당시의 모습을 조각으로 새겨 많은 사람들이 보고 영원히 기억할 수 있도록 개선문을 만들기까지 했지요. 유대인들은 이에 대해 어떤 불만도 제기할 수 없을 만큼 철저하게 진압당합니다.

그런데 베들레헴이라는 조그만 고장에서 유대교를 토대로 시작된

신생 종교, 기독교는 사정이 달랐습니다. 로마는 처음에는 기독교에 관심을 두지 않았어요. 성경에 나온 것처럼 예수를 처형해달라고 부탁한 건 오히려 유대인들입니다. 로마 총독 빌라도는 별것 아닌 일에 크게 신경을 쓰고 싶지 않다는 투로 "그자의 죄가 무엇이냐?"라고 묻고 유대인들의 요청을 들어주는 식의 반응을 보이지요. 그런데 예수가 십자가에 처형된 이후부터 사태는 달라집니다. 예수의 제자들은 죽음을 불사하고 선교를 시작했습니다. 세상의 어떤 민족이라도 예수의 가르침을 받아들이면 구원을 얻을 수 있을 거라고 이야기했지요. 이들은 유대 지방뿐만 아니라 그리스반도 여러 곳과 심지어는 이탈리아까지 건너와 전도를 합니다. 그 결과 기독교 신자의 수는 급격히 늘어납니다.

그러자 로마에서도 기독교에 관심을 가질 수밖에 없게 되었지요. 기독교 신자들이 로마의 다신교를 전면으로 부정하고 나섰으니까요. 하지만 종교만이 문제의 본질은 아니었습니다. 더 심각한 문제는 기독교 신자들이 우상을 숭배할 수 없다는 이유로 황제를 신격화하는 것에 반대했고 황제의 절대 권력 역시 인정하지 않았다는 점입니다. 이들은 종교뿐만 아니라 로마제국의 정치 체제 자체에 저항했던 겁니다.

그렇다고 해서 로마인이 처음부터 기독교 신자들을 조직적으로 탄압했던 건 아닙니다. 다만 로마에 안 좋은 일이 생길 때면 기독교 신자들에게 죄를 뒤집어씌우는 일이 발생하곤 했지요.

대표적인 사건이 네로 황제가 로마에 일어난 대화재 사건을 기독교인의 책임으로 몰았던 일입니다. 로마는 종종 이렇게 간헐적으로 기독교 신자들을 탄압하곤 했습니다. 로마군이 전쟁에서 크게 패배

하거나 전염병이 돌아 많은 사람이 죽으면 그게 다 로마의 신을 무시한 기독교 신자들 때문이라고 몰아붙였어요.

로마에 위기가 잦아질수록 기독교 신자들에 대한 탄압도 심해졌습니다. 현대 사회에서도 사회가 어려워질수록 온갖 사회 문제의 책임을 이방인에게 돌리는 일이 발생하잖아요? 로마에서는 기독교 신자들이 바로 그 이방인이었던 겁니다.

신기한 일은 그렇게 300여 년을 체제의 이방인으로 지내면서도 로마 내 기독교 세력이 꾸준히 명맥을 이어왔다는 겁니다. 탄압을 피해 도망친 기독교 신자들은 지하에 대규모 공동체를 형성하고 악착같이 살아남았어요.

신기한 일이네요. 탄압을 받았다면 당연히 세력이 줄어야 할 텐데, 어떻게 반대 현상이 일어났을까요?

기독교가 어떻게 이렇게까지 성공을 거두었는지를 단정하여 설명하기는 어렵습니다. 보통 역사학자들은 가난한 사람이나 노예, 여성처럼 사회에서 소외된 사람들을 중심에 두는 가르침 덕분에 기독교가 널리 퍼질 수 있었다고 설명하지요. 로마 말기의 사회에는 빈부 격차가 극심했으니까요.

저는 실용적인 로마인들이 해결하지도, 해결하려고 노력하지도 않았던 죽음의 문제에 대해 명쾌한 답변을 내놓았다는 게 기독교가 급속도로 번질 수 있었던 원인이 아니었나 추정합니다. 아무런 완충장치 없이 생을 마감해야 했던 로마인에게 기독교가 대단히 매력적인 세계를 제시한 겁니다.

기독교의 핵심적인 메시지는 분명하거든요. '죽은 자가 언젠가 부활한다.'

기독교의 창시자인 예수도 그렇지요. 그가 남긴 가장 중요한 가르침은 '서로 사랑하라'는 것이지만 당시 신자들의 마음속 깊이 남은 교리는 그가 죽은 이들 가운데에서 부활했다는 점이었습니다. 그랬기에 기독교의 가르침은 가난하고 소외된 이들뿐만이 아니라 로마의 귀족과 특권층에게도 영향력을 넓혀갑니다. 특권층 중의 특권층이라고 할 수 있는 로마제국의 황제에게까지 말이지요.

| 기독교가 로마를 점령하다 |

로마 황제가 자기를 신처럼 모시는 다신교 체제를 버리고 기독교를 믿었다는 말씀이십니까?

그렇습니다. 이 이야기의 주인공은 바로 콘스탄티누스 황제입니다. 콘스탄티누스가 황제 자리에 오르기 직전까지만 해도 로마에는 대대적인 기독교 탄압 바람이 일어났습니다. 그런데 313년경, 콘스탄티누스는 밀라노 칙령을 반포해 기독교인들에 대한 탄압을 중지시킵니다.

어째서 콘스탄티누스 황제가 기독교에 대한 탄압을 중지시켰는지 그 이유는 정확히 밝혀지지 않았습니다. 그의 어머니인 헬레나가 기독교도여서 어머니의 영향으로 황제도 개종했으리라는 추측이 있습니다만 확실하지는 않아요. 어떤 학자들은 오히려 콘스탄티누

피에로 델라 프란체스카, 콘스탄티누스의 꿈, 1457년, 성 프란체스코 성당 잠든 황제의 머리 위로 신의 예언을 전하는 전령이 날아오고 있다.

스가 기독교로 개종을 한 뒤 어머니에게도 전도를 했다고 합니다.

다만 한 가지 재미있는 전설이 있습니다. 콘스탄티누스가 306년 황제 자리에 올랐을 때 로마는 내전 상태였습니다. 그는 경쟁자인 막센티우스와 최후의 결전을 앞두고 있었죠.

결전을 앞둔 312년 10월 28일 밤, 콘스탄티누스는 꿈을 꿉니다. 꿈에서 태양을 올려다보았더니 십자가 모양과 함께 '이 표징 아래 승리하리라'는 예언이 적혀 있었다는 겁니다. 그래서 콘스탄티누스는 자기 휘하의 병사들에게 방패에 십자가를 새기도록 했고, 신의 가호 덕분인지 결국 승리를 거두었다고 전하지요.

이를 계기로 콘스탄티누스 황제는 로마의 신들에 대한 제사를 거부합니다. 전쟁에서 승리하고 로마에 돌아온 장군들은 개선식 끝에 신에게 제물을 바치는 게 전통이었는데 콘스탄티누스는 이 전통도 따르지 않았어요.

다만 개선문을 설치하는 전례는 따랐다고 합니다. 로마에 남아 있는 콘스탄티누스 황제의 개선문이 바로 그것인데요. 로마 시내 한복판의 콜로세움 앞에 위치해 있어서 관광객들에게도 널리 알려진 건축물입니다.

콘스탄티누스 황제의 개선문, 315년, 로마 세 개의 아치로 이루어진 개선문으로, 콜로세움 바로 앞에 있다. 콘스탄티누스 황제가 전쟁에서 승리를 거둔 것을 기념하는 건축물이다. 표면은 수많은 조각으로 장식되어 있다.

아까 본 티투스 황제의 개선문은 문이 하나였는데 콘스탄티누스 황제의 개선문에는 문이 세 개나 있네요. 외부도 더 화려하게 장식되어 있는 것 같아요.

규모도 엄청납니다. 약 6층 높이의 웅장한 기념물입니다. 세 개의 아치로 이루어졌죠. 각각의 아치 옆에는 코린토식 기둥이 새겨져 있습니다. 개선문 전체에 조각이 들어가 있고요. 이 조각을 보면서도 재미있는 이야기를 해볼 수 있습니다.

오른쪽 페이지 아래의 도판은 콘스탄티누스 황제가 전투에서 이기고 난 뒤 승리를 선포하는 장면인데요. 인물을 표현한 모습이 상당히 서

자연스러운 동작, 늘씬한 비율

딱딱하고 경직된 자세, 옷 주름

콘스탄티누스 황제의 개선문(부분)

툽니다. 조각 기술이 초보적인 수준으로 후퇴한 것처럼 보여요.

예를 들어 인물들이 입고 있는 옷은 엄격한 좌우대칭 모양으로 새겨져 있습니다. 자연스럽고 부드럽게 옷 주름을 표현했던 그리스 조각과 비교하면 경직되고 딱딱한 느낌을 주지요. 인물 각각의 개성이 살아 있는 것도 아니고 움직임도 반복적입니다. 신체 또한 5등신 정도로 비율이 잘 맞는다고는 할 수 없어요. 전체적으로 조그맣고 납작한 느낌이지요.

그런데 이 띠 조각 바로 위에 있는 원 안의 조각은 사정이 다릅니다. 왼쪽은 멧돼지를 사냥하는 모습이고 오른쪽은 신전의 소상상 앞에서 예를 갖추는 장면인데요. 옷 주름의 표현도 자연스럽고 인물들의 신체 비율 또한 늘씬하고 균형 잡혀 있습니다. 그리스의 파르테

논 신전 프리즈에 새겨져 있던 인체 조각과 비교해도 손색이 없을 정도죠.

같은 개선문에 새겨져 있는 조각인데 왜 이렇게 차이가 나는 건가요?

개선문 자체는 315년에 완성되었으나 개선문을 장식하고 있는 조각은 만들어진 연대가 제각각이기 때문입니다. 콘스탄티누스 황제는 개선문을 세운 다음 개선문 표면을 장식할 조각 작품을 여기저기서 수집해와 붙여넣었어요.

도면을 보면서 이야기하지요. 콘스탄티누스 개선문의 조각을 제작 시기별로 분류해놓은 도면입니다. 엷은 갈색으로 표시된 것이 콘스탄

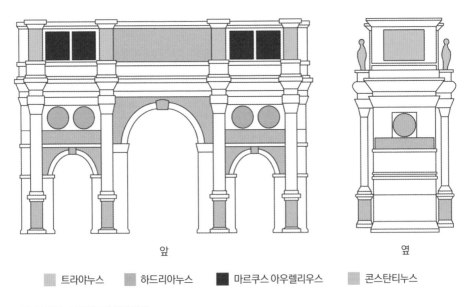

앞 옆

■ 트라야누스 ■ 하드리아누스 ■ 마르쿠스 아우렐리우스 ■ 콘스탄티누스

콘스탄티누스 개선문의 조각 분류

티누스 황제 시절에 제작된 조각이지요. 여러 조각 중 가장 높은 비율을 차지하고 있지만 다른 황제 시절에 조각된 작품들도 많습니다. 가장 눈에 잘 띄는 자리에는 원형의 조각이 들어가 있는데 이건 하드리아누스 황제 시절의 조각이고요, 맨 윗부분의 조각은 마르쿠스 아우렐리우스 황제 시절에 새겨졌습니다. 그 옆의 기둥 부분은 트라야누스 황제 때 작품이지요. 하드리아누스와 마르쿠스 아우렐리우스, 트라야누스 등이 로마를 다스린 시기는 대략 100년대입니다. 그러니까 콘스탄티누스 황제는 자기 시대보다 약 200년 전에 만들어진 조각을 가지고 와서 자신의 개선문을 장식했던 겁니다.

어째서 직접 조각을 새기지 않고 다른 황제 시대에 만들어진 조각을 가져온 걸까요?

여기에 대해서는 여러 이론이 있습니다. 제작 기간을 줄이고 비용도 아끼려고 했다는 설도 있죠. 콘스탄티누스 황제가 재위했던 시절이 대단히 혼란스러웠던 때인 만큼 터무니없다고는 할 수 없는 해석입니다.

또 한 가지 이론은 2~3세기경부터 조각 기술이 급격히 퇴보하면서 과거의 수준 높은 기술을 더는 구사할 수 없었기 때문에 황제의 개선문처럼 중요한 건축물을 만들 때에는 직접 조각을 새기지 않고 예전의 작품을 가져왔다는 설입니다.

다른 이론도 있습니다. 하드리아누스, 마르쿠스 아우렐리우스, 트라야누스 이 세 명의 황제는 안토니누스 피우스, 네르바와 더불어 로마의 5현제라 불리는 훌륭한 황제들이었거든요. 로마제국이 혼란

기에 접어들자 과거의 영광을 추억하는 의미에서 복고적 경향이 드러났다는 학설입니다.

콘스탄티누스는 개선문을 건설해 자기가 제국을 재통일했다는 사실을 상기시키고, 그것을 장식할 때는 5현제 시대에 새겨진 조각을 활용해서 앞으로 로마제국을 5현제 시대와 같은 태평성대로 만들겠다는 의지를 표현했다는 거지요.

마지막으로는 로마 사람들의 예술관 자체가 변화했다는 주장이 있습니다. 그리스시대에 완성된 고전주의 양식을 800년이나 비슷하게 흉내 내왔기에, 로마인들은 이제 새로운 조각을 창조해야겠다는 생각보다는 기존의 조각을 잘 활용하는 편이 좋다는 생각을 하게 되었다는 이론이지요.

그런데 이렇게 옛날 조각을 모아놓기만 한 것도 미술 작품이라고 할 수 있나요?

관점에 따라서 콘스탄티누스 황제의 개선문을 미술품이라고 부를 수 없다고 할 수도 있습니다. 대부분 옛 작품을 가져다 붙였을 뿐이니까요.

하지만 저는 의견이 좀 다릅니다. 원재료가 아무리 좋다 한들 아무거나 마구잡이로 가져다 섞는다고 완성도 높은 새로운 작품이 탄생하는 건 아니거든요. 편집의 묘라고 할 수 있겠지요. 기존의 작품을 가져와 조합한다 할지라도 유능한 편집자는 새로운 시대의 감수성을 그 안에 개입시킵니다. 강조할 부분은 강조하고 눌러줄 부분은 눌러주면서 새로운 의미를 창출하는 거지요.

콘스탄티누스 거상, 313년, 카피톨리노박물관 머리 부분만 약 2.6미터에 달하는 거대한 조각이다. 원래 높이 약 9미터의 좌상이었다고 한다. 선명한 눈빛에서 황제의 의지가 느껴진다.

또 한 가지 눈여겨볼 점은 콘스탄티누스 황제의 개선문에 들어 있는 수많은 조각 작품 중 기독교적인 내용을 표현한 작품은 한 점도 없다는 겁니다. 옛 조각들이야 그렇다 쳐도 콘스탄티누스 황제 당시에 새겨진 조각에는 십자가 같은 기독교 상징을 새길 법도 한데 말이지요. 콘스탄티누스는 40세가 되던 314년에 자신이 기독교 신자라는 사실을 공공연하게 밝혔고 이 개선문은 그로부터 1년 후인 315년에 완공되었으니 충분히 가능한 일입니다.

왜 그랬을까요? 전설이긴 하지만, 전쟁에서 이길 때 콘스탄티누스가 기독교적인 체험을 했다면 그 이야기를 개선문에 새기는 게 자연스러웠을 텐데요.

학자들은 로마의 지배층이 아직 기독교에 대한 거부감을 가지고 있고 콘스탄티누스 황제는 이들의 지지를 잃고 싶지 않았을 거라는 해석을 내놓고 있습니다. 그러나 정확한 이유야 알 수 없지요. 어쨌거나 콘스탄티누스 황제는 이후로 '기독교의 보호자'라는, 새로운

황제 역할을 자임하게 되니까요. 황제가 신의 자리에서 물러나 신의 가르침을 수호하는 자라는 역할을 맡게 된 겁니다.

이후 로마의 황제들은 물론, 로마가 멸망한 뒤 등장한 많은 유럽 국가의 왕들은 저마다 자기가 진정한 기독교의 수호자라며 나섰습니다. 기독교는 이제 불편한 이물질에서 국가가 밀어주는 막강한 종교로 거듭나게 된 겁니다. 콘스탄티누스 황제의 결정을 발판으로 기독교는 더욱 세를 불려나가고, 392년에는 드디어 로마의 국교로 지정되죠.

| 제국의 멸망과 부활 |

그렇군요. 기독교를 받아들인 다음 로마제국이 부활에 성공했나요?

서로마와 동로마의 영역

관점에 따라 이렇게도, 저렇게도 답할 수 있습니다. 어떤 학자들은 기독교를 도입한 후에도 로마제국의 고질적 병폐가 근원적으로 해결되지는 못했다고 주장할 겁니다. 맞는 말이기도 해요. 로마의 황제들은 끝내 팍스 로마나 시절의 막강한 권위를 회복하지 못하거든요.

로마는 이민족의 침입이 심해진 3세기 후반부터 제국 동쪽과 서쪽에 각각 한 명씩의 황제를 두고 각기 동방과 서방을 방어하되, 중요한 일이 생기면 협의하여 나라를 다스리는 체제를 만듭니다. 사실상 나라가 둘로 갈라진 것이죠. 395년부터는 이탈리아를 기준으로 서쪽이 서로마, 동쪽은 동로마가 되어 다른 길을 걷습니다. 왼쪽 지도에서 보이는 모습대로죠.

나라가 반 토막이 났네요. 서로 자기가 진짜 로마라고 우기면서 싸우지는 않았나요?

콘스탄티누스 황제가 분열된 로마를 통일하기 위해 전쟁을 벌였다는 이야기를 기억하시죠? 분단이 고착화되는 395년 이전까지는 서쪽과 동쪽의 황제가 전쟁을 벌이는 게 일상이었습니다. 하지만 395년 이후로는 그럴 여유가 없었습니다. 서로마제국은 지속적인 이민족의 침입 때문에 거의 껍데기만 남아서 간신히 명맥을 유지하는 처지였거든요.

서기나가 로마제국의 중심이 동로마로 옮겨졌습니다. 콘스탄티누스 황제는 로마가 동서로 갈라지기 이전인 330년 이미 이탈리아반도에서 훨씬 동쪽에 있는 콘스탄티노플, 즉 현재의 터키 이스탄불

오늘날 이스탄불의 풍경 동로마제국의 수도였던 콘스탄티노플은 오늘날 터키의 이스탄불로 변모했다. 537년 지어진 하기아 소피아의 대형 돔 뒤로 여전히 번영한 도시의 모습이 펼쳐져 있다.

을 제2의 수도로 정하고 천도를 합니다.

저는 '서양'이라는 말을 들으면 서로마제국 영토에 있던 나라들이 먼저 생각나는데요.

그렇지요. 보통 서양이라는 말을 듣고 옛 동로마 영토에 있는 나라들, 예컨대 동유럽 일부 국가나 터키 지역을 떠올리지는 않습니다. 지금의 유럽과 서양의 뿌리가 된 건 동로마제국이 아닌 서로마제국이 맞아요.

왜 그렇게 된 건가요?

현대 서양인의 문화적 뿌리를 따져보면 동로마제국보다 서로마제국과 더 비슷합니다. 서로마제국은 주로 유럽 서부에 살던 게르만족과 교류해왔는데, 그러다 보니 혈통부터 게르만족과 많이 섞이게 됐죠. 당연하게도 게르만 문화가 서로마 문화와 깊이 접합했고요. 반면 동로마는 서로마 지역에 대한 관심을 완전히 잃고 보다 동쪽에 있는 이슬람 제국들과 경쟁했으니 이 과정에서 동로마제국과 서로마제국의 차이는 점점 벌어지게 됩니다.

급기야 기독교마저 둘로 쪼개져요. 같은 기독교라고는 하지만 서로마 영토에 살던 사람들은 우리가 천주교라 부르는 가톨릭을 믿었고 동로마제국은 우리에게 다소 생소한 동방정교회를 믿게 됐지요. 우리가 서양이라는 말에서 흔히 떠올리는 프랑스나 독일, 영국, 이탈리아 등은 모두 가톨릭의 영향권 안에 있던 나라입니다.

하긴 그러네요. 서양이라고 하면 그리스, 로마도 떠오르지만 거대한 성당 건축이 많이 떠오르는데 그게 전부 가톨릭의 유산이니까요.

그래서 서양사를 연구하는 대다수 학자들은 동로마제국이 멸망한 1453년보다는 476년을 중요한 역사적 분기점으로 잡습니다. 476년에 로마인의 혈통을 이은 마지막 서로마제국 황제가 게르만족 용병대장에게 강제로 퇴위당하거든요. 이때를 서로마제국이 멸망한 시점으로 보는 거지요.

그럼 기독교를 국교로 삼았다고 해서 나라의 운명을 뒤바꿔놓지는 못한 거네요.

그렇게 볼 수 있습니다. 대부분의 학자들이 그렇게 생각하기도 하고요. 476년 서로마가 멸망했고, 이로써 서양 문명의 한 단계가 막을 내렸다고 본다면 로마는 기독교를 공인한 뒤에도 맥을 추지 못하고 멸망한 나라가 됩니다. 조금 과한 표현일지는 모르겠지만 기독교가 공인된 사건은 로마가 몰락해가는 거대한 흐름 속에서 하나의 에피소드 정도에 불과했다는 것이죠. 하지만 제 생각은 좀 다릅니다. 정말 476년의 황제 퇴위 사건을 로마제국의 멸망이라고 부르는 게 맞는 걸까요?

다르게 볼 수 있다는 말씀이세요?

최소한 저는 그렇게 생각합니다. 476년 이후 서로마제국을 차지했던 게르만족 용병대장은 결국 동로마제국 황제의 신하가 되었습니다. 일개 영주로 전락한 겁니다. 이후 서로마 옛 영토에서는 게르만족을 비롯해 수많은 '야만족'이 난립하며 조그만 영지를 이루고 살았습니다. 그런데 서로마 지역에 살고 있던 사람들도 명목상으로나마 자신이 로마제국에 살고 있다고 생각했어요.

단적인 예로 지금의 로마를 생각해보세요. 이 도시는 제국이 멸망한 뒤에도 가톨릭이라는 종교의 중심지로 확고하게 자리 잡았습니다. 지금도 로마의 주교가 세계 가톨릭을 통솔하는 교황이죠. 가톨릭을 보통 로마 가톨릭이라고 하잖아요. 괜히 그러는 게 아니거든요.

그러니까 476년에 로마제국이 멸망했다고 하는 것이 과연 맞는 말일까 하는 의문이 들어요. 로마라는 국가 체제가 사라졌을지는 몰

라도 오히려 로마는 기독교라는 종교를 도입하고 공인함으로써 유럽 전체를 아우르는 거대 문화권으로 거듭났다고 할 수 있습니다. 막강한 군대를 거느리지도 못하게 되었고 거대한 수도교와 도로를 건설하지도 못하게 되었지만 보다 부드러운 권력으로 부활한 거죠.

말씀대로라면 기독교를 공인한 게 돌발 사태라기보다는 로마라는 나라의 성격을 뿌리부터 바꿔놓고, 다른 형태로 나마 제국의 수명을 연장시킨 중요한 사건이 되겠네요.

그렇게도 볼 수 있을 겁니다. 부정할 수 없는 건 로마가 서양 문명의 근간을 형성하는 대단히 중요한 역할을 했다는 사실이에요. 민주주의를 구축했던 그리스의 유산을 이어받았을 뿐만 아니라 기독교의 유산도 계승하여 유럽 전역에 이식했으니까요.
다른 한편 로마라는 거대하고도 체계적인 국가가 없었더라면 조그만 그리스 도시국가들의 문화도, 예루살렘의 작은 종교도 유럽 전역에 그렇게 빨리 뿌리내리지 못했을 겁니다.
흔히들 서양 문명을 설명할 때 그리스식 합리주의와 기독교식 영성이라는 두 가지 큰 틀을 제시해요. 팔라티노 언덕의 촌락에 옹기종기 모여 살던 로마인이 그 두 가지 틀을 융합하는 데 결정적인 역할을 했다는 점을 떠올려보십시오. 대체 어떻게 그런 일이 가능할 수 있었는지 아찔합니다.
우리 역사도 아닌데 로마에 대해서 왜 이렇게 호들갑을 떠는지 모르겠다고 여기실 수도 있어요. 하지만 좋든 싫든 서양은 현재 정치적으로나 경제적으로, 심지어는 문화적으로 세계를 장악하고 있습

니다. 따라서 유럽의 역사와 그 이면에 깔려 있는 세계관을 이해하는 건 대단히 중요한 일입니다. 이들과 경쟁하기 위해서든, 그들이 걸어온 길에서 어떤 교훈을 얻어 우리 스스로 더 나은 공동체를 만들기 위해서든 말이죠. 로마는 그 세계관을 설명할 때 빼놓을 수 없는 요소입니다. 그러고 보면 우리에게 로마인들의 세계관을 손에 잡힐 듯 보여주는 창, 미술이 있다는 게 참 다행스럽지요.

그러게요. 정말 재미있는 시간이었어요.

아쉽게도 이제는 로마를 보여주던 창문을 닫을 시간입니다. 다음 강의에서는 로마가 남긴 영적 유산, 기독교가 유럽 문화를 형성하는 데 얼마나 큰 역할을 했는지 살펴보려 합니다. 각지의 수도원과 성당 건축, 아름다운 필사본과 공예품을 보며 그리스식 합리주의와는 다른 서양의 이면을 만나보도록 하지요.

세계를 호령하던 로마제국은 3세기 무렵부터 서서히 쇠락의 길로 접어들었다.
결국 제국은 동서로 분열되었고 476년 서로마가, 1453년에는 동로마가 멸망한다.
로마는 멸망했지만 로마가 남긴 기독교 세계관은 전 유럽을 지배하는 문화가 되었다.

균열의 전조	**라티푼디움** 전쟁으로 정복한 지역의 노예들을 부려 운영했던 대농장. ⇒ 라티푼디움으로 인해 일반 백성들의 삶은 황폐해졌다. **카라칼라 목욕장** 카라칼라 황제가 백성들을 위해 지은 대규모 리조트. 당시 황제는 대중목욕장이나 검투 경기 같은 유흥거리로 백성들을 통제했다. ⇒ 나라 전체가 고위층의 사유물로 전락했다는 증거.

내세관의 부재	**정해진 죽음의 방식이 없었던 로마** ↔ 내세관이 확고했던 이집트. **로마의 무덤 양식** 저마다 원하는 방식을 채택. 예 피라미드 형태의 무덤 **결과** 사후 세계를 제시한 기독교가 로마에 침투. ⇒ 죽음 뒤의 공허함을 없애주고 소외된 이들을 끌어안는 가르침 덕분.

로마의 분열	**동로마와 서로마의 분열** 로마의 분단 고착화. **명목상의 통일** 서로마가 작은 영지들로 분열되고 동로마의 지배를 받음. **동로마 멸망** 1453년.

로 마 미 술 다 시 보 기

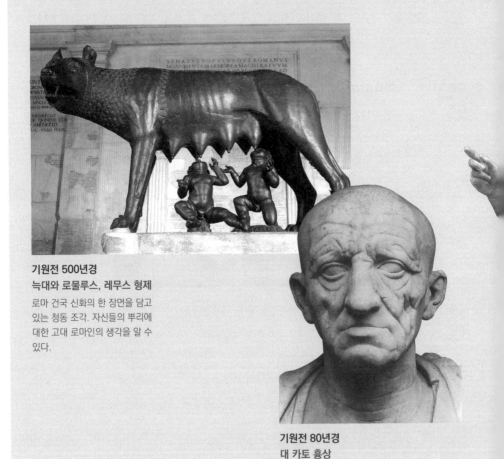

기원전 500년경
늑대와 로물루스, 레무스 형제
로마 건국 신화의 한 장면을 담고
있는 청동 조각. 자신들의 뿌리에
대한 고대 로마인의 생각을 알 수
있다.

기원전 80년경
대 카토 흉상
한 사람의 개성과 성취를 반영한 작품이다.
로마 공화정의 성격이 담겨 있다.

기원전 753년	기원전 510년
로물루스의 로마 건국	로마 공화정의 시작

70~80년경
콜로세움

5만 명의 관중을 수용할 수 있는
거대 원형 극장. 로마인은 이곳에서 벌어지는
검투 경기 관람을 즐겼다.

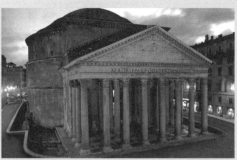

118~128년경
판테온

'모든 신의 신전'이라는 뜻의 판테온은
거대한 돔과 그리스 신전 모양의 구조물이
합쳐진 모습이다.

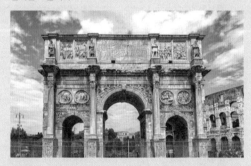

315년
콘스탄티누스 황제의 개선문

여러 시대에 만들어진 조각 작품을
조합해 만들었다.
편집의 묘를 잘 보여준다.

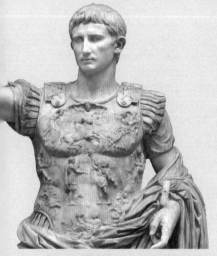

기원전 20년경
황제 아우구스투스

로마의 '1등 시민'
아우구스투스를
위엄 있는 모습으로
조각했다.

팍스 로마나(5현제 시대)

기원전 27년	96~180년	313년	395년
아우구스투스 즉위와 로마제국의 탄생	5현제가 로마를 다스리다	기독교 공인	동서 로마 분열

사진 제공

수록된 사진 중 일부는 노력에도 불구하고 저작권자를 확인하지 못하고 출간했습니다. 확인되는 대로 최선을 다해 협의하겠습니다. 퍼블릭 도메인은 따로 표기하지 않았습니다.

더 읽어보기

나의 미술 이야기는 내 지식의 깊이라기보다는 관심의 폭에 기댄 결과물이다. 미술에 던질 수 있는 질문의 최대치를 용감하게 던졌다. 그러나 논의된 시기와 지역이 방대해지면서 일정한 오류도 피할 수 없게되었다. 앞으로 드러나는 문제들은 성실한 수정으로 보완하겠다는 말로 독자들의 이해를 구하고자 한다. 이 책은 많은 국내의 선행 연구자들의 노고에 빚지고 있다. 하지만 전문서의 무게감을 독자들에게 지우지 않기 위해 각주를 달지 않았다. 책에 빛나는 뭔가가 있다면 그것은 우리 미술사학계의 업적에 기댄 결과다. 마지막 교정 작업에는 한국예술종합학교 미술이론과 제자 고한나, 고용수, 김율희, 김나현의 도움이 컸다. 집필에 참고했으며 앞으로 관련 주제에 대해 더 알아볼 수 있는 정보를 다음과 같이 정리했다.

에게해와 그리스 미술과 문명
· **지중해를 둘러싼 고대 문명에 대한 역사적 파노라마를 담은 책. 이 글의 저자는 현대 역사학의 교황이라고 불린다.**
　-페르낭 브로델, 『지중해의 기억』, 2012, 한길사.
· **그리스 미술의 역사를 민주주의, 신화, 연극 등 핵심 키워드로 정리한 책**
　-나이젤 스피비, 『그리스 미술』, 한길아트, 2001.
· **그리스 도기에 나타난 신화적 주제를 정리한 책**
　-토머스 H.카펜터, 『고대 그리스의 미술과 신화』, 시공아트, 1998.
· **그리스 답사에 필요한 정보는 그리스 관광청 홈페이지를 통해 얻을 수 있다.**
　-그리스 관광청 홈페이지: http://www.visitgreece.gr/
　-아테네국립고고학박물관: http://www.namuseum.gr/
　-아크로폴리스박물관: http://www.theacropolismuseum.gr/

로마 미술과 문명
· **로마 미술에 대한 체계적인 통사**
　-낸시 래미지, 『로마 미술』, 예경, 2004.
· **폼페이에 대한 개괄을 담은 2014년 국립중앙박물관 특별전 도록**
　-『로마제국의 도시 문화와 폼페이』, 국립중앙박물관, 2014.
· **고대 조각을 살펴볼 수 있는 카피톨리노박물관 홈페이지**
　-http://en.museicapitolini.org/
· **로마의 항구도시 오스티아의 유적은 상당히 잘 남아 있어 고대 로마의 위용을 느끼는 데 부족함이 없다.**
　-오스티아 안티카 공식 홈페이지 http://www.ostia-antica.org/